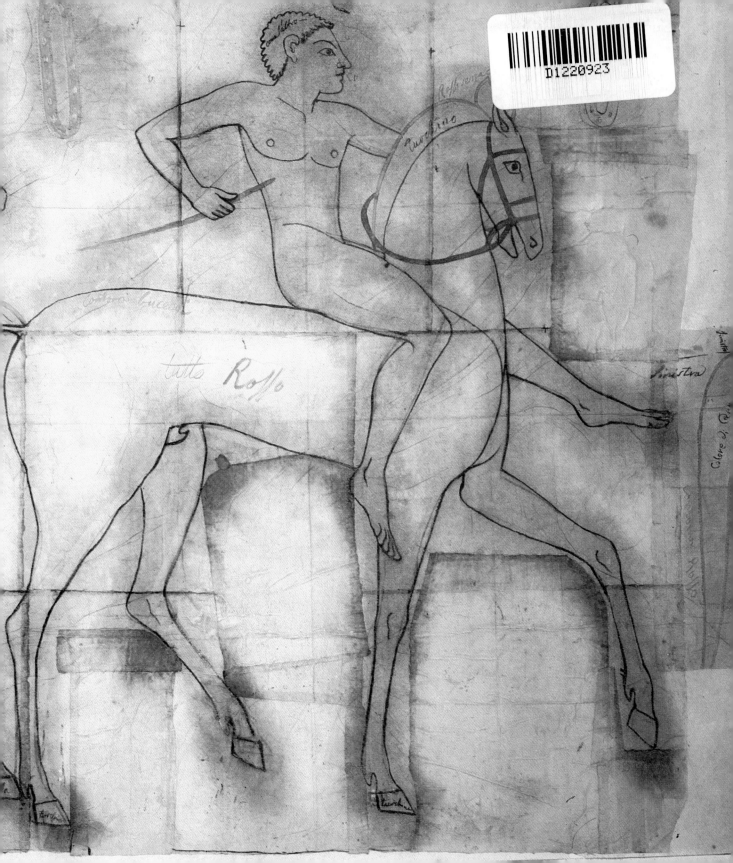

MALEREI DER ETRUSKER

in Zeichnungen
des 19. Jahrhunderts

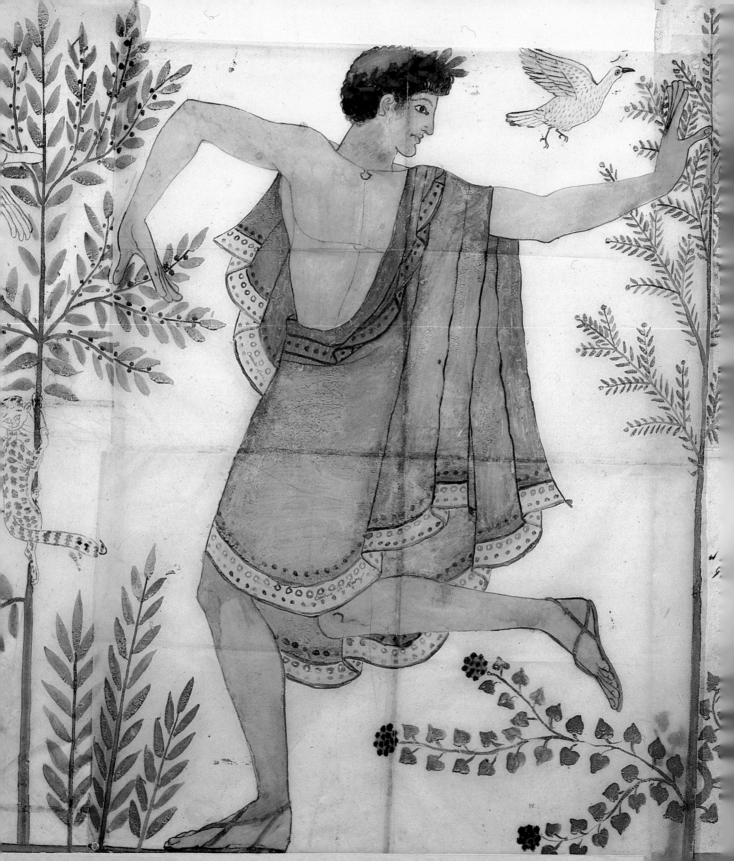

RÖMISCH-GERMANISCHES MUSEUM DER STADT KÖLN

MALEREI DER ETRUSKER

in Zeichnungen des 19. Jahrhunderts

Dokumentation vor der Photographie
aus dem Archiv
des Deutschen Archäologischen Instituts in Rom
von
Horst Blanck und Cornelia Weber-Lehmann
mit Beiträgen von
Bernard Andreae, Francesco Buranelli,
Hannes Lehmann und Massimo Pallottino

VERLAG PHILIPP VON ZABERN · MAINZ AM RHEIN

Die Ausstellung wird in Zusammenarbeit mit
dem Deutschen Archäologischen Institut in Rom,
den Musei Vaticani
und der Soprintendenza Archeologica
per L'Etruria Meridionale
gezeigt in Köln,
Römisch-Germanisches Museum
17. Januar bis 5. April 1987

Ausstellung: Hugo Borger und Friederike Naumann
Katalog-Redaktion: Friederike Naumann

Umschlag: Tänzerin. Tomba del Triclinio (s. S. 135)
Vorsatz vorne und hinten:
Tänzer. Tomba delle Iscrizioni (s. S. 61 ff.)
Frontispiz: Tänzer. Tomba del Triclinio (s. S. 135)

240 Seiten mit 116 Farb- und 122 Schwarzweißabbildungen

© 1987 Römisch-Germanisches Museum der Stadt Köln und
Deutsches Archäologisches Institut in Rom
ISBN 3-8053-0944-9 · 3-8053-0532-X (Museumsausgabe)
Satz: Hurler GmbH, Notzingen
Lithos: Witzemann & Schmidt, Wiesbaden
Papier: Papierfabrik Scheufelen, Lenningen
Printed in Germany/Imprimé en Allemagne
Gesamtherstellung: Verlag Philipp von Zabern,
Mainz am Rhein.

PHOTONACHWEIS

Essay Pallottino: Abb. 1 Deutsches Archäologisches Institut
Rom. Essay Weber-Lehmann / Lehmann: Abb. 1.3.8−10.12
H. Lehmann; Abb. 2 nach O. M. v. Stackelberg, Quelques mots
sur une diatribe anonyme (1829), Titelvignette; Abb. 5 Archiv
der Deutschen Wand- und Deckenmalerei, Koblenz/München;
Abb. 6 Reidelbach 1888; Abb. 7 Musei Vaticani; Abb. 11 Ny
Carlsberg Glyptotek Kopenhagen. Essay Buranelli:
Abb. 1.2.4−7 Musei Vaticani. Essay Blanck: Abb. 1.2 Deut-
sches Archäologisches Institut Rom. Katalog: Abb.
1−12.14.16−68.70−154.156−194.196−213 Deutsches Ar-
chäologisches Institut Rom; Abb. 13.15 Technische Universität
München.
Die Aufnahmen für das Deutsche Archäologische Institut er-
stellten F. Schlechter und C. Moustafa.

Inhalt

Vorwort

In seiner Einleitung zu ›Weltgeschichtliche Betrachtungen‹, die er in einem einstündigen Kolleg im Wintersemester des Jahres 1868/1869 zum ersten Mal vortrug, aber selbst eine Vorlesung »Über Studium der Geschichte« nannte, hat Jacob Burckhardt nachfolgenden Satz geschrieben: »Unser Ausgangspunkt ist der vom einzig bleibenden und für uns möglichen Zentrum, vom duldenden, strebenden und handelnden Menschen, wie er ist und immer war und sein wird; daher unsere Betrachtung gewissermaßen pathologisch sein wird.« (Jacob Burckhardt – Gesamtausgabe, Siebenter Band, Weltgeschichtliche Betrachtungen – Historische Fragmente, aus dem Nachlaß herausgegeben von Albert Oeri und Emil Dürr, Berlin und Leipzig 1929, Seite 3).

Diese ›Sentenz‹ von Jacob Burckhardt sollte auch jedem Besucher dieser Ausstellung über etruskische Gräber mit auf den Weg gegeben sein. Sie kennzeichnet ziemlich genau die Haltung, die ihrerseits den Verfertigern der Dokumente aus etruskischen Grabhäusern, die zwischen 1825 und 1875 entstanden, eigen war.

Mit solcher ›Vormerkung‹ kann man in der Ausstellung leicht lernen, wie grundlegend archäologische Denkmäler und Dokumente über solche Aussagen über die Verhaltensweise des Menschen zulassen, auch zum Mitleiden einladen; an welcher Stelle Grundaufgaben archäologischer Arbeitsmethoden, wo solche als Hilfswissenschaften der Geschichtsschreibung betrieben werden, ihren unverwechselbaren Wert haben. In diesem Zusammenhang gewinnt dann auch Jacob Burckhardts Satz aus der nämlichen Einleitung seinen sprechenden Sinn (S. 5): »Allein der Geist ist ein Wühler und arbeitet weiter«. Das sollten alle diejenigen, die derzeit in der Bundesrepublik Deutschland den Bau von Geschichtsmuseen anstreben, im Auge behalten. Darüber hinaus lohnt es, im Hinblick auf diese Ausstellung wie vor allem auf die jüngsten überflüssigen Geschichtsmuseumspläne in unserer Republik Burckhardts Darlegungen »Über Studium der Geschichte« neu und kritisch zu lesen. Man wird dabei sofort lernen, wie sehr im Grunde immer nur einzelne Kapitel aus dem reichen Dasein des Menschen anhand kulturgeschichtlicher Zeugnisse darstellbar sind, Geschichte als solche, die ein Prozeß ist, sich aber musealer Präsentation fast völlig entzieht, was schon jene lernen mußten, die im 19. Jahrhundert die nationale Frage durch die Begründung historischer Museen in Mainz und Nürnberg lösen wollten. Aus dem Mainzer Römisch-Germanischen Zentralmuseum ist ein bedeutendes Forschungsinstitut hervorgewachsen und aus dem Germanischen Nationalmuseum das bedeutendste kunst- und kulturwissenschaftliche Museum der Bundesrepublik Deutschland, das aufgrund seiner Forschungs- und Sammlungsbreite nationalen Charakter für sich beanspruchen kann.

Auch die Präsentation etruskischer Grabmalereien in unserer Ausstellung ist ein beredtes Zeugnis dafür, daß man selbst zu der Zeit, als sich die Nationalstaaten in dem uns geläufigen Sinne bildeten, sich nicht darauf beschränkte, Geschichte im nationalen Rahmen zu betrachten, sondern eher – und nicht nur da, wo die Archäologie beteiligt war – in ›weltgeschichtlichen Betrachtungen‹ ihren eigentlichen Antrieb sah. Unsere kurzlebige Zeit vergißt schnell und vermag kaum noch zu begreifen, daß ein so freier Geist wie André Malraux nicht ohne Grund über den ›Geist der Kunst‹ schrieb und damit den ›Geist der Weltkunst‹ meinte.

Als ich im zeitigen Frühjahr 1986 im Deutschen Archäologischen Institut zu Rom an der Via Sardegna die wissenschaftlichen Zwecken gewidmete Ausstellung der Dokumente sah, die die Malereien aus den Grabhäusern von Tarquinia, Chiusi und Vulci in korrekten Pausen und Faksimiles wiedergeben, war ich sofort fasziniert. Mir stellte sich der Gedanke, wie bezwingend es sein müßte, diese Zeugnisse aus der Frühzeit unseres Deutschen Archäologischen Instituts zu Rom in einer Ausstellung im Römisch-Germanischen Museum der Stadt Köln den

Bürgern an Rhein und Ruhr vor Augen zu stellen. Doch dies nicht allein, weil vor meiner Erinnerung sogleich wieder die glanzvolle Etrusker-Ausstellung, die Fritz Fremersdorf vor über dreißig Jahren nach Köln besorgt hatte – eine solche Darbietung wäre heute unwiederholbar –, aus dem Schatten stieg und mir bewußt wurde, wie diese überaus erfolgreiche Präsentation damals, als das Ausstellungswesen noch wenig ausgeprägt war, die Bevölkerung enthusiasmiert hatte. Bei meinem Rom-Besuch wurde mir sogleich deutlich, mit Hilfe dieser Ausstellung von Dokumenten und Faksimiles würde es möglich sein, nicht nur Kenntnisse über die etruskischen Gräber zu vermitteln, sondern vor allem ein grundlegendes Kapitel an Forschungsgeschichte an etrurischen Denkmälern für die Augen des Publikums lebendig werden zu lassen. Ich bin überzeugt davon, unsere Besucher werden von dieser Ausstellung fasziniert sein.

Herr Professor Dr. Bernard Andreae, der Erste Direktor des Deutschen Archäologischen Instituts zu Rom, ist auf meinen Plan sofort bereitwillig und sehr freundschaftlich eingegangen. Waren und sind wir doch in der Überzeugung einig, es könne nicht genug geschehen, die Bemühungen des Deutschen Archäologischen Instituts in seiner über 150jährigen Geschichte und dessen Verflechtungen mit der allgemeinen Geistesgeschichte möglichst instruktiv der daran interessierten Öffentlichkeit zur Betrachtung und Belehrung darzulegen.

Ich muß daher ganz herzlich meinem Kollegen Bernard Andreae für seine spontane Bereitschaft, die im Deutschen Archäologischen Institut zu Rom verwahrten Schätze nach Köln zu geben, danken. Mein Dank gilt gleichermaßen der Gerda-Henkel-Stiftung Düsseldorf, die dem Deutschen Archäologischen Institut zu Rom die Aufarbeitung der Bestände, Studien auch an den Materialien in den Vatikanischen Sammlungen und in Tarquinia selbst ermöglichte. Die Ergebnisse der neuen Forschungen äußern sich in den Beiträgen zum Katalog, die H. Blanck, C. Weber-Lehmann, H. Lehmann wie in der Einführung B. Andreae verfaßt haben. Allen Kolleginnen und Kollegen, die die, wie ich meine, soliden und zugleich spannenden Aufsätze und Katalogbeiträge geschrieben haben, sind wir und die Besucher der Ausstellung zu tie-

fem Dank verpflichtet. Nicht minder Herrn Verleger Franz Rutzen, der es in nun schon bewährter Weise übernahm, den Katalog in die Obhut seines Hauses zu nehmen, um so sicherzustellen, daß die Ergebnisse der Forschungen über den Ausstellungsort hinaus Wissenschaft und breitere Öffentlichkeit gleichermaßen erreichen.

Dem uns gleichfalls befreundeten Generaldirektor der Vatikanischen Museen, Herrn Professor Dr. Pietrangeli bin ich ebenso wie Frau Dr. Paola Pelagatti, der Soprintendentin von Südetrurien, zu großem Dank verpflichtet, weil sie die in ihren Instituten befindlichen Dokumente, Zeichnungen und auch einige Originale großherzig für diese Ausstellung zur Verfügung stellten, um die vorgestellten Grabhäuser vollständig vor das Auge der Besucher stellen zu können. Die Ausstellung zieht, darüber gibt es keinen Zweifel, aus dieser Großzügigkeit zusätzlichen Gewinn.

Ich habe es mir zwar nicht nehmen lassen, diese wichtige Ausstellung selbst einzurichten, aber die eigentliche Last der Arbeit hat im Detail mit Umsicht und Engagement meine Mitarbeiterin, Frau Dr. Friederike Naumann, getragen, der ich dafür, auch im Namen des Deutschen Archäologischen Instituts zu Rom und der anderen beteiligten Institute, herzlich danke.

Auch die Hilfe unserer tüchtigen Bauverwaltung war bei der Einrichtung wieder unverzichtbar. Ich nenne die Namen der Herren J. Opladen, P. J. Kohlhof und U. Schirrmeister gerne, wie auch unserer Museumsverwaltung, allen voran Herrn R. Tränkner, zu danken ist.

Vor allem aber freut es mich, daß mit dieser Ausstellung die alte Freundschaft zwischen dem Deutschen Archäologischen Institut Berlin, dessen Präsidenten, Herrn Professor Dr. Edmund Buchner, hier zu nennen mir eine Ehre ist, und den Kölner Museen sich wieder wirkkräftig zeigt; vor allem indessen die seit Jahrzehnten bestehende enge Verknüpfung des Römisch-Germanischen Museums der Stadt Köln mit dem Deutschen Archäologischen Institut zu Rom auf diese Weise erneut für die Allgemeinheit in Wirksamkeit gebracht wird.

Hugo Borger
Generaldirektor der Museen der Stadt Köln

Einführung

BERNARD ANDREAE

In dieser Ausstellung sind Dokumente zu sehen, denen man schon vor 150 Jahren, als sie angefertigt wurden, unschätzbaren Wert beimaß. Zum einen handelt es sich um Originalpausen, das heißt von den Wänden etruskischer Gräber, die zwischen 1825 und 1875 entdeckt wurden, auf durchscheinendem Papier abgenommene, also originalgetreue Nachzeichnungen, die entsprechend den farbigen Wandgemälden koloriert wurden, sowie um Faksimiles derselben, weiter um vor den Originalen angefertigte Aquarelle und Zeichnungen in verkleinertem Maßstab, wobei aber vor allem Köpfe auch in Originalgröße wiedergegeben wurden. Die Zeichnungen stammen von sieben verschiedenen Künstlern, deren jeder eine eigene interessante Lebensgeschichte hat. Die Originalpausen von acht Gräbern sind so zusammengestellt, daß der ursprüngliche Raumeindruck der ausgemalten Gräber wiederentsteht. Von den Faksimiles sind zum unmittelbaren Vergleich Beispiele neben die Originalpausen gestellt. Die Aquarelle und Zeichnungen runden das Bild einer bewundernswerten Kunstgattung ab, die zu den eindrucksvollsten Belegen der hohen Leistungen antiker Wandmalerei zählt.

Diese Dokumente wurden im wesentlichen, aber nicht ausschließlich, auf Veranlassung des römischen Archäologischen Instituts erstellt, in dessen Archiv sie heute aufbewahrt werden. Das 1829 unter dem Namen Instituto di Corrispondenza Archeologica gegründete Deutsche Archäologische Institut in Rom mit seiner internationalen Mitgliedschaft hatte sich die Aufgabe der Publikation neu entdeckter antiker Denkmäler gestellt. In der Zeit vor der Erfindung der Photographie (1839) konnte die Publikation nur durch Stiche und Lithographien nach zeichnerischen Vorlagen erfolgen. Zur Verbreitung dienten die vom Institut geschaffenen Publikationsreihen, vornehmlich die großformatigen Monumenti inediti.

Die Kenntnis neu entdeckter Denkmäler wurde aber nicht nur durch Bücher verbreitet, sondern auch durch die öffentliche Ausstellung in Museen, und, wenn man die Denkmäler selbst nicht von ihrem Ort entfernen konnte oder durfte, wie es bei den etruskischen Grabgemälden der Fall war, durch Faksimiles, die dementsprechend auf Veranlassung anderer Auftraggeber, wenn auch oft durch Vermittlung des römischen Instituts angefertigt wurden.

Da die Originalpausen, die zur Anfertigung verkleinerter Nachzeichnungen zur Publikation und zur Übertragung auf bewegliche Unterlagen für die Faksimiles im gleichen Maßstab dienten, keinen eigenen künstlerischen Zweck verfolgen, geben sie auch den Stil der Originale außerordentlich exakt wieder. Demgegenüber spürt man in den Faksimiles und auch in den Nachzeichnungen deutlicher den Stilwillen der Zeit, der als klassizistischer Monismus definiert werden kann. Dieser Stil löste um 1830 den Dualismus des ersten Jahrhundertdrittels ab, in dem die romantischen Künstler die Welt hinter oder jenseits der sichtbaren darzustellen versuchten. Das war nicht mehr das Ziel der monistischen Kunststruktur. Die Gruppe der Nazarener in Rom hatte sich 1830 aufgelöst. 1835 wird Ingres, der schon seit 1806 die Kunst in Rom stark beeinflußt hatte, aber besonders nach 1830 die Vereinigung von klaren Körperformen mit flächiger Komposition propagiert, Direktor der französischen Kunstakademie. Hier wirkte der große Neuerer Antonio Canova nach, der als Principe dell'Accademia di San Luca die Formung der römischen Künstler, darunter auch Carlo Ruspis bestimmte. Nach dem Tode Canovas 1822 hat Italien für lange Zeit keinen überragenden bildenden Künstler hervorgebracht. Die monistische, das Jetzt und Hier ohne jede Jenseitsbeziehung darstellende Kunststruktur scheint dem zu dieser Zeit noch tief von der Transzendenz des Seins durchdrungenen Volk nicht gelegen zu haben. In einer so positivistischen Aufgabe wie der Erfassung etruskischer Wandgemälde in Lucidi (Pausen) und Facsimili (Nachbildungen) konnte sich ein begabter

Künstler dieser Zeit wie Carlo Ruspi jedoch verwirklichen. Während er in den Faksimiles sein eigenes Kunstwollen ausdrückte, fertigte er die Pausen mit Hingabe und Akribie so genau an, daß Henry Beyle, dessen berühmtester Roman »Le rouge et le noir« unter dem Pseudonym Stendhal (Geburtsort Winckelmanns) 1830 erschienen war, seinen sublimen Strich und die Tatsache, daß er nichts hinzufügte, rühmen konnte.

Wegen dieser Eigenart, die auch bei den anderen Zeichnern begegnet, lassen die hier ausgestellten Dokumente die kunstgeschichtliche Entwicklung auch der wiedergegebenen Wandmalereien erkennen. Deshalb sind sie in der Ausstellung und im Katalog nach den archäologischen Kriterien der Entstehungszeit der etruskischen Grabgemälde sowie ihren Entstehungsorten Tarquinia, Chiusi und Vulci selbst geordnet. Zugleich zeigen die Aquarelle und Zeichnungen eine aufschlußreiche Entwicklung in der Entstehungsgeschichte dieser Dokumente. Sie werden dadurch auch zu wertvollen Zeugnissen der Wissenschaftsgeschichte im mittleren 19. Jahrhundert.

Der Zeitgenosse, von dem das eingangs erwähnte Urteil über den hohen Wert dieser Dokumente stammt, ist Johann Martin von Wagner. 1835 schrieb er an König Ludwig I. von Bayern: *Die Facsimili dieser hetrurischen Grabgemälde, von welchen wahrscheinlich in 10 Jahren nichts mehr übrig ist, werden für die ganze archäologische Welt einst einen unschätzbaren Wert haben.* In dieser Ausstellung wird anschaulich, wie sich, wenn auch noch anders, als er erwartete, die Aussage dieses ungewöhnlichen Museumsmannes und verhinderten Malers bewahrheiten sollte, der die Erwerbung so großer Kunstwerke wie die Giebelskulpturen von Ägina und den Barberinischen Faun für die Glyptothek in München sichern konnte und der dem bedeutenden Kunstmuseum der Universität Würzburg seinen Namen gab.

Die Tätigkeit dieses Mannes als Kunstagent Ludwigs I. steht in einem größeren geschichtlichen Zusammenhang, in den auch die 1829 erfolgte Gründung des Instituto di Corrispondenza Archeologica, des späteren Deutschen Archäologischen Instituts in Rom gehört, wo diese Dokumente archiviert sind.

Man muß sich den größeren historischen Zusammenhang vor Augen halten, wenn man den doppelten Wert dieser Zeichnungen erstens als exakte archäologische Dokumentation von inzwischen zum Teil gänzlich zerstörten, zum Teil stark beeinträchtigten antiken Denkmälern und zweitens als wissenschafts- und geistesgeschichtlich aufschlußreiche Zeugnisse des mittleren 19. Jahrhunderts erkennen will.

Die Archäologie dieser Zeit stand in einem engen Zusammenhang mit der Bewegung des Philhellenismus, die ihrerseits Ausdruck und Triebkraft einer in große politische Dimensionen hineinreichenden Geistesströmung war und parallel zu anderen, bisweilen revolutionären Strömungen des Nationalismus und Patriotismus verlief. Das Interesse für nationale Überlieferungen und historische Wurzeln war allgemein. Die klassische Antike stellte dabei einen zentralen Anknüpfungspunkt dar. Aber das Interesse daran war anderer Natur als das von Winckelmann und Lessing, deren Gedanken ihre Wirkung getan hatten, und selbst als das von Goethe, der in seinem letzten Lebensjahrzehnt stand. Auch die historische Erforschung des Altertums, für die Niebuhr, Böckh und Müller die glänzenden Beispiele geliefert hatten, erschien dem Kreis der Hyperboreer, Wahlrömern aus dem Norden, die schon vor 1828 eine Denkschrift und Anfang 1829 dann einen Gründungsaufruf für ein archäologisches Institut verfaßt hatten, als nicht mehr aktuell. *Da alle Bildung der Kunst auf die Formen des Lebens begründet ist,* galt ihnen: *eine historische Kenntnis des altertümlichen Lebens nächst den unmittelbarsten Forschungen antiquarischen Quellenstudiums als erste Verpflichtung des Archäologen.*

Die Begriffe, die in den ersten Satzungsentwürfen des Instituts zentrale Bedeutung haben, sind *Leben, Universalität, Sammlung und Erörterung aller archäologischen Fakten, institutionalisierte Berichte über neue Entdeckungen von Kunstwerken als materielle Basis der Archäologie.* Hier wird die Neuorientierung der Zeit um 1830 spürbar, die sich in der Philosophie vom Idealismus und in der Literatur von der Romantik abkehrte und in stärkerer Anlehnung an die Naturwissenschaften, an Soziologie und Psychologie die reale Welt zu erfassen meinte. *Nicht mehr das Absolute, sondern die Gegenstände als solche galten als das Objekt der Wissenschaft* (H. Hürten). Die Kenntnis vom Sein und Werden der Kunst sollte die Gesetze erkennen lassen für deren Gestaltung in der Zukunft und zugleich eine sichere Vorausschau künftiger Entwicklungen ermöglichen, so könnte man in Abwandlung eines auf die Soziologie gemünzten Satzes sagen, die 1830 von Auguste Comte als Wissenschaft etabliert worden war.

Die Zeit um 1830, aus der die frühesten dieser Dokumente stammen, war ereignisreich. Diese Ereignisse vollzogen sich zwar ohne erkennbaren Zusammenhang mit

der Anfertigung dieser Dokumente. Trotzdem sollte man sich die Zeit in ihren weltbewegenden und parallel dazu verlaufenden Ereignissen vergegenwärtigen, um den Abstand zu erkennen, der einen heutigen Betrachter von jener Zeit trennt.

Die Julirevolution von 1830 in Frankreich ist nur ein Stichdatum. Wichtiger für die Archäologie war die 1827 in der Seeschlacht von Navarino besiegelte Befreiung Griechenlands, das nun leichter bereist werden und wo von nun an kontinuierlich Ausgrabungen stattfinden konnten, besonders nachdem im Frieden von Adrianopel 1829 die Verhältnisse auf dem Balkan neu geordnet und nach der Ermordung des ersten griechischen Präsidenten der Königsthron geschaffen wurde, der 1832 Otto I., einem Sohn jenes Königs Ludwigs I. von Bayern zufällt, für den Martin von Wagner drei Jahre später *die Facsimili der hetrurischen Grabgemälde* besorgen sollte. Der Besuch des Königs in Tarquinia 1834 bildet einen Höhepunkt in der Geschichte der hier ausgestellten Dokumente.

Andere bedenkenswerte Daten dieser Zeit sind das Erscheinen des historischen Romans »Die Verlobten« von Alessandro Manzoni im Jahre 1826 (der den Beginn des Historismus in Italien markiert und als aktueller politischer Roman in historischem Gewand eine außerordentliche patriotische Wirkung hatte). Als das archäologische Komplement dazu könnte man das große Werk von L. Micali bezeichnen, das den durchaus politisch verstandenen Titel trägt »Antichi monumenti per servire all'opera intitolata L'Italia avanti il dominio dei Romani« (1810–1832). Im Gegensatz dazu steht die erste Enzyklika »Mirari Vos« Gregors XVI., in der der Papst jede Auflehnung gegen die legitime Obrigkeit und alle liberalen Tendenzen verurteilte, worin er die Unterstützung Österreichs, das heißt Metternichs fand, der in der frühen Geschichte des Instituto di Corrispondenza Archeologica eine wichtige Rolle spielte.

Die stärkste und folgenreichste politische Bewegung im Italien des 19. Jahrhunderts war das Risorgimento, dessen führender Kopf, Giuseppe Mazzini, 1831 aus Italien ausgewiesen wurde. 1832 gründete er in Marseille den Geheimbund »La giovane Italia«, von dem eine unaufhaltsame Stärkung des italienischen Nationalbewußtseins ausging.

Das Instituto di Corrispondenza Archeologica entwickelte sich also in dem Feld widerstrebender Kräfte der großen Bewegungen dieser Zeit (Liberalismus, Nationalismus, Konservativismus). Das hat sich ebenso förder-

lich wie im positiven und negativen Sinne bestimmend ausgewirkt. Es ist ein denkwürdiges Faktum, daß das Institut, das sein Entstehen zweifellos den progressivsten Vorstellungen von Wissenschaft verdankt, nur durch das Wohlwollen und die aktive Mitwirkung der reaktionären Kräfte gedeihen konnte, die im europäischen Adel, in den Souveränen und namentlich in der Person des Fürsten Clemens von Metternich verkörpert waren. Dieser hatte zeitweilig das Präsidium des Instituts inne, das unter dem Protektorat des Kronprinzen und späteren Königs Friedrich Wilhelm IV. von Preußen gegründet worden war; und ohne das Wohlwollen des Papstes hätten diese Dokumente nicht angefertigt werden können, die nicht nur der Wissenschaft, sondern auch zum prächtigen Schmuck von Museen im Vatikan, in München, London und in einem erneuten Anlauf auch in Kopenhagen dienten. Darin zeigt sich die Verflechtung der Wissenschaftsgeschichte mit der überstaatlichen Geschichte Europas. Die außenpolitische Windstille, die, abgesehen von der »orientalischen Frage«, zwischen 1815 und 1848 infolge der von Metternich ausbalancierten Spannungen herrschte, scheint sich ein Ventil in der spannenden Beschäftigung mit der internationalen Archäologie gesucht zu haben. Es ist interessant, daß die treibenden Personen in der frühen Institutsgeschichte Diplomaten und nur die ausführenden Archäologen waren.

Vielleicht läßt sich die Frage, warum es gerade die konservativen Kräfte waren, die das neu entstandene Institut so nachdrücklich förderten, am besten aus dem Wesen des Konservativismus selbst erklären. Die anthropologische Prämisse des Konservativismus war das Bewußtsein von der Brüchigkeit des Menschen, die nur durch eine beständige Ordnung gestützt werden konnte. Deshalb war man überzeugt, daß Neues nicht revolutionär, sondern aus dem Gewordenen und Gegebenen entwickelt werden konnte. Das aber hatte sich historisch gebildet und hatte seine Grundlage in der als klassisch eingestuften Antike. Daran hatte man sich zu orientieren, und das Wissen darüber sollte das Institut bereitstellen.

Die mit großem Aufwand in der Münchener Pinakothek den Menschen vor Augen gestellten etruskischen Bilder hatten keineswegs eine nur dekorative Bedeutung, sondern sie sollten die hier ausgestellten griechischen Vasen in ihren ursprünglichen Kontext einordnen und damit die vielfältigen Wurzeln der eigenen Kultur aufdecken, die es im Sinne des Historismus zu bewahren galt.

Die etruskischen Grabgemälde, von denen J. Martin von Wagner spricht, haben zum Glück nicht alle das Schick-

sal erfahren, das er voraussah; immerhin sind drei Grä-
ber so gut wie restlos zerstört, die anderen sind verblaßt
und durch Algen, Wurzeln und den Zahn der Zeit so
weitgehend beschädigt, daß den Faksimiles tatsächlich
der Wert beikäme, den Martin von Wagner ihnen gibt,
wenn diese »Faksimili«, die im Rahmen der Ausstattung
Leo von Klenzes den Saal der griechischen Vasen in der
Münchener Pinakothek schmückten, nicht im 2. Welt-
krieg verlorengegangen wären. Daß trotzdem die un-
schätzbare Dokumentation, die J. Martin von Wagner im
Auge hatte, erhalten blieb und in dieser Ausstellung ei-
nem größeren Publikum vorgestellt werden kann, ist ein
bemerkenswerter Glücksfall. Wie es dazu kam und was
alles zusammentreffen mußte, damit die Voraussetzun-
gen dafür geschaffen würden, ist in diesem Katalog dar-
gestellt, der zugleich eine bleibende wissenschaftliche Pu-
blikation des schon vor 150 Jahren von J. Martin von
Wagner als unschätzbar eingestuften Materials sein soll.
Es ist eine spannende Geschichte zu erfahren, wie sich
eine bestimmte Konstellation, in der Gelehrte, Künstler,
ein König und ein Papst die handelnden Personen sind,
allmählich vorbereitet hat. Die Maler und Zeichner, de-
nen die Nachwelt diese kostbaren Dokumente verdankt,
sind nicht vom Himmel gefallen, und auch die etruski-
schen Gräber, die sie in den hier behandelten Dokumen-
ten dargestellt haben, sind nicht durch puren Zufall ent-
deckt worden, auch wenn Zufall, Glück und Pech in
dieser Geschichte eine gehörige Rolle spielen.
Unter den Gründern des römischen Instituts war der Ba-
ron Otto Magnus von Stackelberg, der an den Freiheits-
kämpfen in Griechenland teilgenommen, den Tempel
von Bassae Phigalia ausgegraben und in Rom 1826 veröf-
fentlicht hatte. Er kann als der eigentliche Entdecker der
etruskischen Wandmalerei gelten, auch wenn er durch
die schon 1825 erfolgte Aufdeckung der Gräber dei
Leoni und del Mare und die 1827 erfolgte Aufdeckung
der Gräber delle Iscrizioni und delle Bighe von seiten ört-
licher Landbesitzer und durch die Beziehungen August
von Kestners nach Tarquinia gelockt wurde. C. Weber-
Lehmann konnte durch sorgfältiges und findiges Recher-
chieren die Zusammenhänge aufdecken, die zwischen
den Bemühungen, Absichten und Hoffnungen dieses
Philhellenen und dilettierenden Archäologen und den an-
schließenden Arbeiten des Künstler-Archäologen Carlo
Ruspi bestehen.
Es macht einen besonderen Reiz und einen nicht zu un-
terschätzenden wissenschaftlichen Gewinn der Darstel-
lung aus, daß sie dabei die interdisziplinäre Unterstüt-

zung ihres Gatten, des Rechtshistorikers Hannes Leh-
mann fand, der einen bisher unbeachteten, aber, wie sich
zeigte, sehr fruchtbaren Gesichtspunkt einbrachte, näm-
lich denjenigen der Rechtsfragen, die mit der Auffindung,
dem Grundbesitz, auf dem sich die Gräber fanden, der
Erhaltung an Ort und Stelle und der Verwertung in Publi-
kationen verbunden waren. Diese Fragen machen die
Darstellung außerordentlich lebendig und lassen Pro-
bleme der zeitlichen Verschiebung zwischen Auffindung
und Publikation sowie die beträchtlichen Unterschiede in
der Art der Dokumentation verständlicher werden. Au-
ßerdem stellen sie die Verbindung zu dem politischen
Hintergrund dar, vor dem sich diese Archäologen-Arbeit
abspielte.
Carlo Ruspi war eine Künstlerpersönlichkeit, die, wie
erst jetzt in den Studien von C. Weber-Lehmann und Fr.
Buranelli offenbar wird, sich nur in diesem Klima ent-
wickeln konnte, hier aber einen unverkennbaren Beitrag
zur Europäischen Kulturgeschichte des mittleren Trent-
enniums des 19. Jahrhunderts geliefert hat. Er verdiente
es, der Vergessenheit entrissen zu werden. Auch die vier
anderen, von H. Blanck behandelten Maler stehen mitten
in den Ereignissen der Zeit.
Von Stackelberg war schon die Rede. Giuseppe Angelleli
nahm 1828/9 als Zeichner an der großen französisch-tos-
kanischen Ägypten-Expedition unter der Leitung Rosselli-
nis und Champollions teil, der kurz zuvor die ägyptische
Hieroglyphen-Schrift entziffert hatte. Angelleli hat diese
Expedition in dem bekannten Ölgemälde des Archäologi-
schen Museums in Florenz verewigt. Man denkt an
Eduard Gerhards Denkschrift von 1827/8, daß *die*
scheuen Blicke des emsigen Altertumsforschers bald von
Rom nach Griechenland, bald von Griechenland nach
Asien und Ägypten verwiesen werden, und deshalb ein
zentrales Institut für archäologische Korrespondenz ge-
gründet werden müsse.
In der Lebens- und Wirkungsgeschichte der vier anderen
Zeichner, Gregorio Mariani, Nicola Ortis, Louis Schulz
und Ludwig Gruner, zeigt sich die fortschreitende Wis-
senschaftsentwicklung. Ihre Arbeiten dienen nur noch
rein archäologischen Zwecken der Aufnahme und Publi-
kation neu entdeckter Denkmäler, nicht mehr der Her-
einnahme der antiken Vorbilder in die eigene Kunst- und
Erlebniswelt. Wie sich das Verhältnis von einer Archäo-
logie, welche die Denkmäler zum Studium der Künstler
und Dilettanten aufbereitet, zu einer Archäologie, welche
die Denkmäler zum Studium der Wissenschaftler aufbe-
reitet, in dem in dieser Ausstellung behandelten Zeitraum

wandelt, wird besonders augenfällig in der Person Gottfried Sempers, dem ebenfalls ein Absatz im Katalog gewidmet ist.

Die eigentliche Aufgabe des Deutschen Archäologischen Instituts als Forschungsinstitut wurde in diesem Prozeß gefunden. Es scheint nun, als ob das Institut mit dieser Ausstellung seiner Aufgabe untreu würde, denn diese ist die wissenschaftliche Bearbeitung und nicht die publikumswirksame Ausstellung des Materials. Hierzu ist zunächst zu sagen, daß die publikumswirksame Ausstellung in den Händen erfahrener Experten der Kölner Museen lag. Des weiteren ist folgendes zu bedenken: Als die Ausstellung im Winter 1985 zunächst einem kleinen Kreis an Archäologie Interessierter in den Räumen des Deutschen Archäologischen Instituts in Rom gezeigt wurde, war die eigentliche Absicht diejenige, diese Dokumente, die in Rollen im Archiv schlummerten, für das Studium und die photographische Aufnahme vorzubereiten. Dazu mußten die brüchigen Papierrollen restauriert und zum Teil auf festere Unterlagen aufgebracht werden, eine Arbeit, der sich Mary Cumings und die Fratelli Biondi mit verantwortungsvoller Mühe unterzogen haben. Sodann wurden die Blätter unter schützendem Plexiglas auf Spanplatten befestigt, so daß Studium, Vergleich und Photographie in physiologischer Haltung erst möglich wurden. Diese, der wissenschaftlichen Bearbeitung dienenden Vorbereitungen konnten mit der großzügigen Unterstützung der Gerda Henkel Stiftung in Düsseldorf durchgeführt werden, wofür an dieser Stelle nachdrücklich gedankt sei.

Daß die von Bruno Giuliano und Francesco de Luca ausgeführte Präsentation so ansprechend ausfiel, daß sie auf Anregung von Mauro Cristofani im Etruskerjahr 1985 zunächst einer beschränkten Öffentlichkeit vorgestellt und dann auf Bitten der Soprintendentin von Südetrurien, Paola Pelagatti, 1986 an den Entstehungsort der Dokumente, nach Tarquinia, überführt und dort vom Museumsarchitekten Piero Margotti nach dem Projekt von Claudio Bettini und Maria Cataldi neu arrangiert werden konnte[1], ist eine Eigenbewegung, die für den Wert des Materials spricht und das frühe Urteil Martin von Wagners bestätigte. Es ist nun möglich, den Glücksfall ganz auszuschöpfen, daß diese Dokumente im Archiv des Deutschen Archäologischen Instituts über alle Fährnisse der Zeiten hinweg gerettet wurden.

In der Ausstellung erstehen noch einmal in voller Größe und oft in der Pracht ihrer Farben die Wandgemälde, mit denen die Etrusker in Tarquinia, Chiusi und Vulci vor zweieinhalb Jahrtausenden die Gräber ihrer Toten schmückten. Ganz selten ist hier, wie in der Tomba del Morto mit ihrer Aufbahrungsszene, der Tod selbst das Thema. Wer zum ersten Mal diese Gräber betritt, ist überrascht von der überbordenden Lebensfreude, die aus den Tänzen und Gelagen, aus den sportlichen Wettkämpfen und Jagdszenen zu uns dringt. Wie die Namensbeischriften in der Tomba delle Iscrizioni lehren, sind nicht irgendwelche Figuren gemeint, sondern die Mitglieder der Familien selbst, denen die Gräber gehören. Sie sahen offenbar im Tode nicht den Schrecken, den spätere Generationen in der Gestalt Charuns anschaulich machten und der im tragischen Ausdruck der schönen Velcha spürbar wird, sondern sie hofften in ein glückliches Jenseits einzukehren, voller Musik und mit Blütenbäumen geschmückt. Später sehen wir dann die mythischen Beispiele der Tomba François, die zum Vorbild der eigenen Geschichte, der Auseinandersetzung zwischen Etrurien und Rom werden, und die erstaunlichen Magistratsaufzüge der Tomba Bruschi, die den römischen Konsularprozessionen zum Vorbild wurden. Zwei Jahrhunderte etruskischer Grabmalerei und 150 Jahre Wissenschaftsgeschichte sind hier zusammengeführt, um den Gegenwärtigen Anregungen zur Meditation zu geben.

Rom, im September 1986

1 Dazu der Katalog: Pittura etrusca. Disegni e documenti del XIX secolo dall'archivio dell'Istituto Archeologico Germanico. Studi di archeologia pubblicati dalla Soprintendenza Archeologica per L'Etruria Meridionale (De Luca Editore, Roma 1986).

Gedanken eines Etruskologen zur Dokumentation der Gräber von Tarquinia

MASSIMO PALLOTTINO

Schon bei der ersten Gelegenheit, als man in der Via Sardegna die Zeichnungen des 19. Jahrhunderts nach etruskischen Wandmalereien zu Gesicht bekam, die im Archiv des Deutschen Archäologischen Instituts in Rom aufbewahrt werden, erschien dies als eine außerordentliche Möglichkeit der Erkenntniserweiterung und des kritischen Nachdenkens über die Geschichte, den Wert und das Schicksal eines der außergewöhnlichsten Bilderzyklen, die uns aus dem Altertum überkommen sind.

Diese Ausstellung in Tarquinia zu sehen, der Stadt meiner ersten Liebe zur Etruskologie, bedeutet, Bilder und Erinnerungen an wunderbare Entdeckungen in ihrem angestammten Ambiente wiederbelebt zu sehen, vor dem ihnen eigenen Hintergrund, nicht weit von den noch erhaltenen und von den leeren Räumen der verlorenen Meisterwerke.

Für dieses Ereignis werden alle Archäologen, die ihre Bemühungen nicht in technischer Kleinarbeit erschöpfen, sondern die Fähigkeit zur künstlerischen Schau und einen Sinn für Geschichte haben, Bernard Andreae und Paola Pelagatti Dank wissen.

Jenseits aller gelehrten Gewinnung von zeitgeschichtlichen Daten über die Auffindung der Gräber und die Tätigkeit dieser Künstler und von jeder wertvollen Erfassung ikonographischer Einzelheiten, die aus den ausgestellten Dokumenten hervorgehen, hat diese Sammlung das Verdienst, mit der Darbietung und vor allem mit der Montage der Pausen eine getreue Wiedergabe der tatsächlichen Proportionen und der räumlichen Wirkung der verlorenen Wandgemälde zu vermitteln. Nicht ohne innere Bewegung erfahren wir das Geschenk, noch einmal in die wieder zusammengesetzte Tomba delle Iscrizioni eintreten zu dürfen, uns ringsum zu wenden, um die Figuren dieses sonst nur durch Abbildungen in Büchern oder in abgelösten Wandausschnitten bekannten Frieses in ihrer ursprünglichen Verteilung auf den Wänden zu sehe : diesen Komplex noch einmal so zu sehen, wie ihn

die ersten Generationen des vergangenen Jahrhunderts gesehen haben. Seitdem hat die erbarmungslose Abnützung der Natur und der Zeit diesen Fries vollkommen von den Wänden des verlassenen Hypogäums aus brüchigem braunem Tuff abradiert (noch bei meinen ersten Besuchen vor mehr als einem halben Jahrhundert erschienen auf der rechten Wand die lebhaften Farben einer männlichen Figur, die wenig später die gewissenlose Hand eines Grabräubers aus der Wand schnitt und die man nur noch in Fragmenten unter anderem beschlagnahmtem Material wiederfand). Und dann dieser Kitharaspieler, den die Apparaturen der Fondazione Lerici drei Jahre lang vergeblich unter Hunderten von Gräbern wiederzufinden versuchten und der vielleicht auch für immer verloren ist, siehe, er steht noch einmal vor uns mit seinem markanten Profil, mit seinen sich schlängelnden Locken, mit seinen Gefährtinnen, die sich in wirbelndem Tanze drehen.

Die Nachzeichnungen, die wir bewundern, sind wertvolle Zeugnisse, die den ersten flüchtigen Augenblick einer labilen Wirklichkeit festhalten wollten und teilweise festgehalten haben. Weder die Zeichnungen, wie sehr sie auch eine skrupulöse Anstrengung um Genauigkeit der Wiedergabe erkennen lassen (doch die Hand des Künstlers verrät immer einen mehr oder weniger deutlichen Hauch klassizistischer Lehrzeit), noch die einem naturwissenschaftlichen Präparat ähnelnden, von den Wänden abgenommenen Gemälde, noch die Überreste der Malereien in den Gräbern selbst können uns den ursprünglichen Eindruck dieser Bilder zurückgeben. Finden und Verlieren sind die beiden Punkte der zugleich faszinierenden und schmerzlichen Erfahrungen von Tarquinia. Das war schon so im 19. Jahrhundert, das ist so in den letzten dreißig Jahren nach den erstaunlichen Entdeckungen neuer Gemäldekomplexe durch die Arbeit der Fondazione Lerici. Die Bedingungen der Erde und der Luft, die Frequentierung durch den Menschen, die Zerstörung

Abb. 1 Tomba del Citaredo, Kitharaspieler. Zeichnung von G. Mariani.

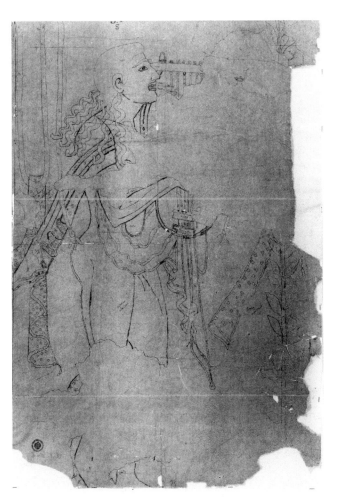

durch die Grabräuber verschlimmern den Zustand und vernichten schließlich mit langsamem oder schnellerem Gang dieses nur schwer zu verteidigende Kunsterbe. Unter allen Ursachen ist die heimtückischste und ständig wirkende die chemische Veränderung des atmosphärischen Ambientes und die Gefahr der Berührung der Wände durch die Fülle der Besucher im Inneren der Gräber. Ähnlich wie man es klugerweise bei den prähistorischen Höhlenmalereien in Frankreich durchgeführt hat, stellt sich jetzt die unabweisbare und nicht mehr aufzuschiebende Notwendigkeit, die Gräber vollständig für das Publikum zu schließen (mit Ausnahme der wenigen großräumigen Gräber wie der Tomba del Tifone). Jede Verzögerung wäre ein Vergehen der zuständigen Behörden gegen diesen Reichtum an Kunstwerken.

Die graphische Dokumentation, die hier zusammengetragen ist, bietet in ihrer Funktion als Bewahrerin der Erinnerung an die im vorigen Jahrhundert entdeckten Originalgemälde den Ansatzpunkt für Überlegungen, welches Heilmittel für die wissenschaftliche Kenntnis das naheliegende ist gegen die Drohung, die über den bemalten Gräbern von Tarquinia schwebt: nämlich sie in Reproduktionen festzuhalten und der Anschauung zur Verfügung zu stellen. Selbstverständlich ist alles, was heute immer weiter verfeinerte photographische Techniken ermöglichen, immer noch essentiell verschieden von der Interpretationsfähigkeit des Strichs eines Ruspi oder Mariani, die, so hoch sie sein mag, doch individuell bleibt, während die Photographie die Grenzen der vollkommenen Wiedergabe einer realen Vorlage berührt. Es bleibt jedoch die Tatsache, die für unsere eigene Sensibilität entscheidend ist, daß wir es in jedem Fall mit Wiedergabe der Realität und nicht mit der Realität selbst zu tun haben: deren Rettung, soweit und solange sie möglich ist, drängt sich uns gleichwohl als vorrangiges Ziel auf.

Rom, im April 1986

Die Zeichnungen aus dem Jahrzehnt 1825 bis 1835

CORNELIA WEBER-LEHMANN UND HANNES LEHMANN

Die im ersten Teil zusammengefaßten Zeichnungen, Aquarelle, Pausen, Stiche und Briefe sind die frühesten Dokumente über etruskische Wandmalerei, die das Archiv des Deutschen Archäologischen Instituts in Rom besitzt. Sie führen zurück in die Anfangsjahre des Instituts, das 1829 unter dem Namen Instituto di Corrispondenza Archeologica gegründet worden war. In die Jahre zwischen 1825 und 1835 fallen reiche archäologische Entdeckungen in Etrurien: In Tarquinia kommen kurz hintereinander gleich mehrere ausgemalte Kammergräber ans Licht, die noch heute zu den bedeutendsten Beispielen etruskischer Kunst zählen. Die erregenden Neufunde zu erforschen und bekannt zu machen, gehörte daher zu den ersten wichtigen Aufgaben des jungen Instituts.

Die Entdeckung etruskischer Malerei in einem Umfang, der eine Vorstellung und Anschauung von dieser Kunst erst möglich machte, und die Errichtung eines neuen Zentrums für die wissenschaftliche Altertumskunde: Dieser doppelte Neubeginn erklärt Vielfalt und Reichweite der Fragen, zu deren Erörterung das ausgestellte Material anregt. Noch fehlte die später selbstverständliche Routine. Die Erfahrungen im Umgang mit der neugefundenen Malerei, aber auch in der täglichen Arbeit des Instituts mußten erst allmählich gesammelt werden. Auch war es nicht das Institut allein, das sich den Funden aus Tarquinia widmete. Die örtliche Bürgerschaft, die Ausgräber, reiche Sammler und Mäzene, bildungsreisende Künstler oder die päpstliche Antikenverwaltung, sie alle waren mit- oder gegeneinander arbeitend beteiligt. Erst gegen Ende des hier vorgestellten Zeitraums kam das Verfahren in Übung, das die reichen späteren Bestände an Originalzeichnungen im Archiv des Instituts begründete. Es handelt sich dabei ausnahmslos um die vom Institut in Auftrag gegebenen und finanzierten Vorlagen für seine Druckschriften und Tafelwerke. Dem steht das frühe, aus verschiedensten Quellen stammende Material der Anfangsjahre gegenüber. Üblicherweise lag es bei den priva-

ten Ausgräbern selbst, Dokumentation und Publikation ihrer Funde vorzubereiten. Gelegentlich kam es vor, daß dem Institut die von einem anderen angefertigte Zeichnung zum Abdruck überlassen wurde. Dagegen dienten die größengleichen Durchzeichnungen überhaupt nicht der Publikation, sondern ganz anderen, sammlungsspezifischen Zwecken, deren Dimensionen die engeren archäologischen Interessen weit überstiegen. So zahlreich wie die beteiligten Personen, so unterschiedlich waren die jeweiligen Ambitionen, so verschieden ist die Geschichte jeder einzelnen Zeichnung. Daß sie gleichwohl alle ihren Weg in das Archiv des Instituts fanden, zeigt, wie rasch die noch junge Institution von allen, die an der Antike interessiert waren, angenommen und genutzt wurde.

Abb. 1 Tombe delle Bighe, delle Iscrizioni und del Barone. Übersichtsskizze von L. Valadier.

1. Die Zeichnungen von Otto Magnus Freiherr von Stackelberg, August Kestner und Joseph Thürmer: ein unvollendeter Versuch der Hyperboreer

»Aelteste Denkmäler der Malerey oder Wandgemälde aus den Hypogäen von Tarquinii«: So lautet der vollständige Titel, unter dem die von Otto Magnus Freiherr von Stackelberg, August Kestner und Joseph Thürmer 1827 in Tarquinia angefertigten Zeichnungen der damals bekannten Gräber veröffentlicht werden sollten[1]. Der großformatige, mit einem wissenschaftlichen Kommentar versehene Prachtband wäre die erste Publikation großflächiger Malerei aus so frühen Zeiten geworden. Doch dazu kam es nicht. Der erläuternde Text wurde nie geschrieben. Nur von einem Probeandruck der Tafeln blieben drei Exemplare erhalten, die später auf Umwegen ins römische Institut, nach Straßburg und Kassel gelangten[2]. Die Hintergründe dieses ehrgeizigen, letztlich gescheiterten Vorhabens sind in ihren Umrissen seit langem bekannt; hier sollen einige Einzelheiten nachgetragen werden.

Stackelberg und Kestner gehörten zu einem kleinen Kreis Deutscher in Rom, der sich begeistert der Sammlung und Erforschung antiker Denkmäler verschrieben hatte. Sie nannten sich, der Mode der Zeit entsprechend etwas prätentiös »Hyperboreer«, in Anspielung auf dieses geheimnisvolle Volk, das nach den antiken Quellen hoch oben im Norden jenseits der Alpen den Griechengott Apoll verehrte. Aus diesem privaten Freundeskreis ging 1829 das Instituto di Corrispondenza Archeologica hervor[3]. Stackelberg (1787–1837)[4], wenn auch kein eigentlich ausgebildeter Archäologe, zählte zu den bekanntesten Antikenkennern seiner Zeit; seine langjährigen, nicht ungefährlichen Griechenlandaufenthalte, sein Einsatz im griechischen Freiheitskampf, seine Zeichnungen neugriechischer Trachten und die Arbeiten über den Apollontempel in Bassai hatten ihn berühmt gemacht[5]. August Kestner (1777–1853)[6], der vierte Sohn von Goethes Lotte, hielt sich als Gesandter von Hannover beim Heiligen Stuhl in Rom auf. Der Architekt Joseph Thürmer (1790–1833)[7] befand sich auf einer mehrjährigen Studienreise durch Griechenland und Italien. Unmittelbar im Anschluß an die hier beschriebenen Ereignisse wurde er als Professor für Architektur nach Dresden berufen. Als 1827 in Tarquinia die Gräber delle Bighe und delle Iscrizioni entdeckt wurden, erfuhren die drei Freunde in Rom als erste von diesem sensationellen Neufund und

reisten bei nächster Gelegenheit, noch bevor die archäologische Konkurrenz aufmerksam wurde, hinaus aufs Land. Hier konnten sie eine Nachgrabung organisieren und entdeckten neben mehreren unbemalten Kammergräbern eine weitere prächtig ausgemalte Kammer, die nach ihnen Tomba del Barone Stackelberg e del Ministro Kestner, später kurz Tomba del Barone genannt wurde. Im Verlaufe von 17 Tagen zeichneten sie die drei neuen Gräber, zusätzlich zwei schon 1825 geöffnete Kammern mit weniger umfangreicher Malerei, die Gräber del Mare und dei Leoni. Dazu teilten sie die Arbeit untereinander auf: Stackelberg übernahm die Tomba delle Bighe, Thürmer die Tomba delle Iscrizioni, Thürmer und Kestner gemeinsam die Gräber del Barone, del Mare und dei Leoni. Ihre Begeisterung und ihr Eifer übertrugen sich schnell auf die örtlichen Honoratioren, die bereitwillig halfen und lebhaft an der Diskussion der dargestellten Themen teilnahmen. Die reiche Ausbeute dieser Tage als Buch zu veröffentlichen, stand schon zu diesem Zeitpunkt außer Frage. Und so konnte Kestner noch während des Aufenthalts in Tarquinia seinen Anteil an den zu erwartenden Einkünften der Stadt als Geschenk versprechen[8].

Zurück in Rom verfaßte Kestner ein mehrseitiges Memorandum für die päpstliche Antikenverwaltung, in dem er die Fundgeschichte und die vor Ort veranlaßten Schutzmaßnahmen mitteilte[9]. Seine Vorschläge zur künftigen Erhaltung und Sicherung der Gräber nannten u. a. das Anbringen fester, verschließbarer Türen und das Einset-

Abb. 2 Titelvignette in Stackelbergs Buch »Quelques mots sur une diatribe anonyme«.

zen eines örtlichen Antikeninspektors, Maßnahmen, die erst Jahre später verwirklicht werden sollten. Durch dieses Memorandum erfuhr der zuständige Cardinal-Camerlengo, der Innenminister des Kirchenstaates, zum ersten Mal von den seit 1825 neu gefundenen Gräbern[10]. Er bestimmte eine Kommission, die in Tarquinia Informationen einholen sollte. Ihre Mitglieder waren Bertel Thorwaldsen, Luigi Valadier, Antonio Nibby, Vincenzo Rospignani und Fil. Aurelio Visconti. Nibbys Beschreibung der Gräber und eine Übersichtsskizze von Valadier sind erhalten[11].

Das Material, das Stackelberg, Kestner und Thürmer aus Tarquinia mitgebracht hatten, war Stackelberg überlassen worden, der auch den erläuternden Text formulieren sollte. Kestner beschränkte sich darauf, durch seine diplomatischen Beziehungen über den Cardinal-Staatssekretär den förmlichen Schutz der Urheberrechte an der geplanten Veröffentlichung zu erwirken[12]. Im Bereich des Kirchenstaates war dadurch ein Konkurrenzunternehmen unmöglich. Denn mit diesem Privileg war das Verbot verbunden, die neuentdeckten Gräber durch Dritte zeichnen zu lassen[13].

Die Zeitgenossen entrüsteten sich über eine derart weitreichende Verhinderung archäologischer Arbeit. Vor allem der Franzose Raoul-Rochette, der gerade die Beispiele für seine berühmten »Monumens inédits d'antiquité figurée grecque, etrusque et romaine« zusammenstellte, sah seinen Versuch, wenigstens einen kleinen Teil der etruskischen Neufunde aufzunehmen, durch Stackelbergs und Kestners Rechte vereitelt[14] und ließ keine Gelegenheit ungenutzt, gegen das *privilège absurde* zu polemisieren[15].

Stackelberg blieb die Antwort nicht schuldig. Immer wieder meldete er sich selbst oder durch Mittelsmänner, die er mit den erforderlichen Informationen versorgt hatte, zu Wort[16]. Sein Glanzstück bildete eine beißend-ironische Invektive, die sich im Titel harmlos als Verteidigung des zu Unrecht Angegriffenen ausgab: »Quelques mots sur une diatribe anonyme«[17]. Auf der von Stackelberg entworfenen Titelvignette erscheint Raoul-Rochette mit einer Buchrolle, vor dem die entsetzte Pheme, die Personifikation des Ruhmes, davonspringt. Den Lorbeerkranz hält sie für Raoul-Rochette unerreichbar in der Linken, während sie mit der Rechten dem zu spät Gekommenen eine »lange Nase« macht.

Ihren besonderen Reiz erhält die Karikatur durch die von Stackelberg beigefügten Erläuterungen, die sich als gelehrte Huldigung an den verehrten Meister Rochette aus-

geben: Nur wer die von dem Franzosen entwickelten Auslegungskriterien befolge, erschließe das Thema der Darstellung (die in Wirklichkeit eine eben von Rochette publizierte Vase variiert). Danach müsse wohl die Verfolgung der Nereide Thetis durch den ungestümen Peleus gemeint sein[18]. Die störenden Accessoires wie die Beischrift Pheme, den Lorbeerkranz, die despektierliche Geste oder die Buchrollen mit den Initialen RR, die im Mythos nicht vorgesehen seien, verkenne er nicht; doch ihre Deutung wolle er bescheiden dem fähigeren Vasenkenner in Paris überlassen. Ein Versuch, sich gegen diese Erfindung literarisch zu wehren, kam für Rochette nicht in Frage; er selbst hätte aussprechen müssen, was Stackelberg raffiniert versteckt hatte. Und so verschwanden binnen weniger Tage alle erreichbaren Exemplare des Pamphlets, noch bevor sie die gefürchteten Spötter der Pariser Salons erheitern konnten. Angeblich hatte Raoul-Rochette selbst den Ankauf der gesamten Auflage veranlaßt[19]. Natürlich war diese Aktion erst recht geeignet, die Aufmerksamkeit der gebildeten Kreise zu wecken. Ohnehin war damals einem literarischen Streit über ein archäologisches Thema, der zudem mit so eleganten Waffen ausgefochten wurde, die allgemeine Anteilnahme sicher. Auch der 80jährige Goethe, dessen Meinung in den Kulturfragen der Zeit noch immer den Ausschlag gab, wußte um die Zusammenhänge und lobte den Witz des kleinen »Meisterwerks«[20]. Dieses Lob hatte für die Herausgeber der tarquinischen Gräber sicherlich ebensoviel Gewicht wie die juristische Absicherung ihrer Arbeit durch den Vatikan.

Doch es scheint, als habe Stackelberg über derlei Prestige- und Randprobleme die energische Fortsetzung des eigentlichen Werkes vernachlässigt. Zwar hatte Kestner die fertigen Zeichnungen bereits Ende 1827 von Thann im Elsaß[21] an den Verleger Cotta in München übersandt, damit der Druck des Abbildungsteils vorbereitet würde. Doch eine Prognose, die er dem Freiherrn vom Stein gegenüber äußerte: *Stackelberg ... schreibt fleißig am Text, den ich bestimmt leichter als die Lithografien beendigt glaube*[22], sollte sich nicht erfüllen. Immer wieder verschob Stackelberg den Abschluß des Kommentars. Die Skrupel des ehrgeizigen Dilettanten vor dem strengen Urteil der gelehrten Welt ließen sich, nachdem er am 7. August 1828 Rom verlassen hatte, um in die Heimat zurückzukehren, ohne die römischen Freunde aus eigener Kraft nicht überwinden. Allzu hoch gespannte Erwartungen an die Verleger, zunächst Cotta in München bzw. Stuttgart, dann G. Reimer in Berlin, kamen hinzu.

Schließlich hinderte der labile Gesundheitszustand den durch seine langen Reisen Geschwächten an der Vollendung der begonnenen Publikation[23]. Die Originalzeichnungen, die später noch lange in Straßburg verwahrt wurden, müssen heute als verschollen gelten[24].

Geblieben sind allein Fragmente: Die schon erwähnten Andrucke der 45 Tafeln, von denen wir nicht genau wissen, ob sie in allen Details Stackelbergs Vorstellungen entsprechen[25]; eine einzelne Tafel in der 1832 erschienenen Auflage von Micalis »Monumenti per servire alla Storia degli antichi popoli italiani«, für die Kestner in Rom die Vorlage zur Verfügung stellte[26]; einige frühe Photographien (»Lichtdrucke«), die Fritz Weege herausgab. Er war der letzte, der bei der Vorbereitung seines 1921 erschienen Buches »Etruskische Malerei« die Originale in Händen hielt[27].

Noch unpubliziert sind 14 Blätter Georg Friedrich Zieblands, die die Architektursammlung der Technischen Universität München verwahrt[28]. Der junge Ziebland hielt sich 1827−1829 als Stipendiat des bayerischen Königs in Rom auf. Wahrscheinlich durch die Vermittlung seines Landsmanns Thürmer machte er hier die Bekanntschaft Stackelbergs. Dieser gestattete ihm die Kopie einiger Proben seiner etruskischen Zeichnungen. Daß ein Künstler das genaue Abzeichnen einer nicht von ihm selbst stammenden Vorlage übernahm, war bis zum Ende des 19. Jahrhunderts keine Besonderheit. Dieses aufwendige Verfahren mußte die heute übliche photomechanische Reproduktion ersetzen. Daher stimmen Zieblands Zeichnungen in der Wahl der Ausschnitte, aber auch in den Mißverständnissen der originalen Grabmalerei mit den Stackelbergschen Tafeln genau überein. So kann ausgeschlossen werden, daß die Blätter als eigenständige Arbeiten während einer zehntägigen Fußwanderung entstanden sind, die Ziebland im Oktober 1827 durch Südetrurien unternahm[29]. Maßgebend für das Entgegenkommen von seiten Stackelbergs war sicherlich auch die Hoffnung, auf diesem Wege die eigenen Arbeiten im kunst- und antikenbegeisterten München bekannt zu machen. Tatsächlich diskutierte die königlich-bayerische Akademie der Wissenschaften schon am 1. Dezember 1827 Zeichnungen aus Tarquinia[30]. Bei dieser Sitzung wurden allerdings die Originalbeispiele Stackelbergs, die Cotta wenige Tage zuvor erhalten hatte, herumgereicht. Fest steht jedoch, daß der König, Ludwig I., durch Zieblands Kopien zum ersten Male mit der etruskischen Grabmalerei bekannt geworden ist[31]. Das damals geweckte Interesse sollte später noch weitreichende Folgen haben.

Vor allem diese mittelbaren Auswirkungen begründen unser heutiges Interesse an den Arbeiten Stackelbergs und seiner Freunde. Ihnen und der mit ihrem Namen verbundenen Affäre ist es zu verdanken, daß die etruskischen Wandgemälde erstmals im Mittelpunkt der gelehrten Aufmerksamkeit ganz Europas standen. Demgegenüber bleibt das Urteil über den unmittelbaren Gehalt der Zeichnungen zwiespältig. In der Genauigkeit des Stils und der Wiedergabe vieler Details erreichen sie nicht die Qualität späterer Arbeiten. Immer aber wird man sie vergleichend heranziehen und Abweichungen diskutieren müssen. Denn sie stehen dem Zeitpunkt der Aufdeckung der Gräber am nächsten; die Gefahr, daß spätere Zeichner schon nicht mehr den originalen Erhaltungszustand vorfanden, kann nie ganz ausgeschlossen werden.

2. Die Zeichnungen von Carlo Ruspi und Gottfried Semper: eine erfolgreiche wissenschaftliche Publikation

Als 1830/1 zwei weitere bemalte Gräber, die Tomba del Triclinio und die Tomba Querciola, gefunden wurden[32], blieb es nicht mehr dem Zufall überlassen, welcher Archäologe als erster die Reise nach Tarquinia antreten und die neuen Malereien zeichnen würde. Inzwischen (1829) war das Instituto di Corrispondenza Archeologica gegründet und mit der päpstlichen Antikenverwaltung vereinbart worden, die ihrer Zuständigkeit unterliegenden Funde in den Druckschriften des Instituts bekannt zu machen. So wandte man sich an Eduard Gerhard, den Ersten Sekretär des Instituts, mit der Bitte, einen kompetenten Zeichner zu vermitteln[33]. Gerhard schickte den römischen Antikenzeichner Carlo Ruspi, mit dem er seit längerem zusammenarbeitete. Ohne weitere Formalitäten durfte Ruspi jedoch nur die Tomba Querciola zeichnen. Für die prächtigere, vollständig erhaltene Malerei der Tomba del Triclinio benötigte er die ausdrückliche Erlaubnis der päpstlichen Antikenverwaltung[34].

Die eigenartige Situation, daß zwei nur wenige Wochen nacheinander gefundene Gräber unterschiedlich überwacht wurden, zeigt ein weiteres Mal, daß man Erfahrungen im Umgang mit den ungewöhnlichen Denkmälern erst allmählich sammelte. Den Hintergrund bildete

diesmal eine Auseinandersetzung mit den privaten Eigentümern und Ausgräbern der Tomba del Triclinio[35]. Das Problem, das jetzt aktuell wurde, blieb 1827 unbemerkt. Damals war die Grabungskonzession dem Bischof von Corneto, Kardinal Gazzola, erteilt worden; auch Stackelberg und Kestner bedienten sich dieser Erlaubnis. Die gefundenen Gräber lagen alle auf Grundstücken, die im Eigentum der Kirche bzw. der Gemeinde Corneto standen. Darüber, wem die Wandmalereien gehören sollten, brauchte also niemand nachzudenken. Anders im Jahre 1830: Die Grabung war von privaten Unternehmern, Manzi und Fossati, auf Grundstücken der Familie Marzi durchgeführt worden. Solche Grabungen waren in erster Linie eine wirtschaftliche Angelegenheit. Die beweglichen Funde standen zur Hälfte dem Grundeigentümer, zur Hälfte dem Finder zu. Für besonders wichtige Stücke besaß der Vatikan ein Vorkaufsrecht, das nur selten ausgeübt wurde. Weniger klar war jedoch die Rechtslage hinsichtlich der Wandmalereien. Und so verfielen die Ausgräber auf den Gedanken, die Malereien abzulösen und wie bewegliche Gegenstände zu verkaufen. Doch es kam anders.

Die wachsame Bürgerschaft Tarquinias reichte beim Camerlengat, dem päpstlichen Innenministerium, eine Petition ein, in der sie auf die beabsichtigte Barbarei hinwies[36]. Zu bedeutend seien die Bilder, als daß sie einer solchen Gefährdung ausgesetzt und vom Ort ihrer Entstehung entfernt werden dürften. Nicht zuletzt der Besuch Stackelbergs und seiner Freunde hatte gezeigt, wie vorteilhaft es für die Stadt war, durch ihre Gräber zum Anziehungspunkt für das gelehrte Publikum zu werden. In Rom verfaßte daraufhin der Jurist Carlo Fea, Commissario delle Antichità und Gründungsmitglied des Instituts von italienischer Seite, ein Gutachten, in dem er nachwies, daß die privaten Eigentümer die Funde in keiner Weise verändern dürften; ihre Rechte und Pflichten an derart wichtigen Denkmälern seien nur vorübergehender Natur[37].

Die Bedeutung der Malerei begründete Fea mit einem überraschenden Argument: Die Gräber seien geeignet, eine seit langem diskutierte Streitfrage zu entscheiden. Denn wohl niemand könne bezweifeln, daß ihre Ausmalung vor Ort, in Italien, entstanden war. Dasselbe müsse dann auch für die eng verwandte Vasenmalerei gelten[38]. Der Stolz des Römers, der nicht verwinden konnte, daß die prachtvollen, in Italien gefundenen Vasenbilder seit den Tagen Winckelmanns als fremdländische Importe erkannt wurden, sah hier eine Chance, an Griechenland

verlorenes Terrain zurückzugewinnen. Diese Folgerungen mögen wir heute belächeln; doch die Beobachtung über die Verwandtschaft der beiden Kunstgattungen ist sicherlich zutreffend und in ihrer Tragweite auch heute noch längst nicht erschöpft.

Jedenfalls wurde der beabsichtigte Verkauf abgewendet und zugleich bis auf weiteres verboten, das Grab zu zeichnen[39]. Nur der ausgewiesene Fachmann Ruspi erhielt die entsprechende Erlaubnis. Nun aber machten die enttäuschten Ausgräber Manzi und Fossati Schwierigkeiten. Erst nach mühsamer Vermittlung des Gonfaloniere von Tarquinia, Carlo Avvolta, erklärten sie ihre Zustimmung[40]. Sie bestanden jedoch darauf, wenigstens an der Publikation beteiligt zu werden. Besonders lag ihnen am Herzen, daß die Beschreibung der Tomba del Triclinio als Huldigung für den englischen Kunstsammler Lord Northampton ausfiel[41]. Vielleicht verrät sich hier, wer als interessierter Käufer im Hintergrund stand, die Grabung vorfinanziert hatte und nun wenigstens teilweise entschädigt werden sollte. Nachdem Gerhard versprochen hatte, alle Wünsche zu berücksichtigen, konnte Ruspi schließlich auch die Tomba del Triclinio zeichnen. Er arbeitete vom 21. Juni bis 10. Juli 1831 in Tarquinia[42]. Das Ergebnis, zwei kolorierte Aquarelle, legte er Gerhard in Rom vor. Diesem erschienen die Darstellungen so außergewöhnlich, daß er vor der Drucklegung eine genaue Überprüfung veranlaßte. Dazu reisten die Aquarelle mehrfach zwischen Tarquinia und Rom hin und her. Immer hatte Gerhard Rückfragen zu dem einen oder anderen Detail. Auch hier bewährte sich sein klug ausgebautes System freiwilliger Helfer: Er hatte es verstanden, nicht nur in Tarquinia, sondern auch an anderen archäologisch interessanten Plätzen die örtlichen Honoratioren dem Institut zu verpflichten. Freigebig ernannte er sie zu korrespondierenden Mitgliedern, erwähnte in jeder Druckschrift lobend ihre Titel und Namen und erhielt im Gegenzug überall begeisterte Unterstützung[43]. Seine treueste Hilfe in Tarquinia war Carlo Avvolta, der sich selbst gerne den »Pausania Cornetano« nannte. Einmal sollte er eine Farbprobe besorgen, ein andermal auffällige Gefäßformen überprüfen[44]. Nicht immer wurden seine »Verbesserungen« in Rom übernommen; häufig blieb es bei der von Ruspi vorgeschlagenen Lösung[45]. Schließlich wurde sogar der Stecher, Stanislao Morelli, nach Tarquinia hinausgeschickt, um letzte Zweifel zu klären und eine eigene Vorstellung vom Stil der Originale zu erhalten[46]. Endlich konnten die umgestochenen Aquarelle im ersten Band der »Monumenti inediti« erscheinen[47]. Der erste

Auftrag, den das junge Institut aus eigenen Mitteln finanziert hatte, war erfolgreich beendet.

In den »Monumenti inediti« wurden auch die nächsten beiden Neufunde, die Tomba del Morto und die Tomba del Tifone, abgebildet. Es traf sich gut, daß zum Zeitpunkt ihrer Entdeckung, im Dezember 1832[48], der Architekt Gottfried Semper in Rom weilte. Gottfried Semper (1803–1879) befand sich auf einer Studienreise durch Südfrankreich, Italien und Griechenland. Während der Rückreise aus Athen traf er im Frühjahr 1832 in Rom ein, wo er bis in das folgende Jahr blieb[49].

Eine solche Studienreise war für einen aufstrebenden Architekten der damaligen Zeit unverzichtbar. Sie brachte die nötige Anschauung und Kenntnis der berühmten Bauwerke aus Antike und Renaissance, die sich daheim in eigenen Entwürfen niederschlagen sollte. Voll Spott über seine allzu unselbständigen Kollegen notierte Gottfried Semper: *Der Kunstjünger durchläuft die Welt, stopft sein Herbarium voll mit wohl aufgeklebten Durchzeichnungen aller Art und geht getrost nach Hause, in der frohen Erwartung, daß die Bestellung einer Walhalla à la Parthenon, einer Basilika à la Monreale, eines Boudoir à la Pompeji, eines Palastes à la Pitti, einer byzantinischen Kirche oder gar eines Bazars in türkischem Geschmack nicht lange ausbleiben könne, denn er trägt Sorge, daß seine Probekarte an den richtigen Kenner komme*[50].

Er selbst verfolgte mit seiner Reise eigene, über das unkritische Sammeln weit ausgreifende Ziele. Ihn beschäftigte nichts Geringeres als die Wiedergewinnung der originalen Farbigkeit der antiken Monumente[51]. Seine Thesen wirkten für die Zeitgenossen schockierend; das edle Weiß des Marmors grell bunt übermalt – das konnte und wollte man sich nicht vorstellen. Doch Semper war es gelungen, u. a. am Theseion in Athen und an der Trajanssäule in Rom Farbspuren nachzuweisen[52]. Farbige Malereien in viel größerem Umfang, wie sie in Tarquinia entdeckt wurden, mußten ihn daher brennend interessieren. Und so besuchte er Anfang April 1833 zusammen mit dem Architekten Karl Friedrich Scheppig und dem Epigraphiker Olaus Kellermann die etruskischen Gräber[53]. Er zeichnete und vermaß die beiden Neufunde. In Rom wurden diese Aquarelle als Arbeitsunterlage für den Stecher kopiert[54]. Die Originale blieben in seinem Besitz. Noch ein zweites Mal, im Mai desselben Jahres, fuhren Semper und Kellermann nach Tarquinia, diesmal in großer Gesellschaft. Die Diplomaten Kestner, von Sydow, Platner, der Bildhauer Lotsch, Abeken und Bunsen mit

der gesamten Familie nahmen an der Landpartie teil. Auf sie wartete eine ganz besondere Überraschung. Der rührige Bürgermeister Carlo Avvolta hatte die Öffnung eines wenige Tage zuvor entdeckten Grabes bis zur Ankunft seiner illustren Gäste verschoben. Bei der spektakulären Premiere wurde das Grab zu Ehren von Francess (Fanny) Waddington, der Frau des preußischen Gesandten Bunsen, Tomba Francesca getauft[55]. Über so viel Lustbarkeit wurde dennoch die Wissenschaft nicht vergessen. Und so zeichnete Kestner mit der Hilfe von Lotsch die neuen Malereien; die Zeichnung wurde später in Rom für Kestner von Johann Gottl. Prestel ausgearbeitet[56].

Semper wurde 1834 als Nachfolger des verstorbenen Thürmer zum Direktor der Bauschule und Professor für Architektur nach Dresden berufen. Hier war sein erster größerer öffentlicher Auftrag 1836 die Ausgestaltung der Säle im Japanischen Palais, in denen die Antikensammlung aufgestellt werden sollte. Dieser Auftrag gab Semper die willkommene Gelegenheit, seine archäologischen Skizzen der Reisezeit unmittelbar anzuwenden. Er ließ die Räume nach antiken Motiven ausmalen, die er in Pompeji, Athen und Tarquinia aufgenommen hatte[57]. Dabei ging es dem Architekten und Polychromieforscher Semper jedoch nicht um die genaue Wiedergabe seiner Vorlagen; frei variiert dienten sie ihm als Mittel, allgemeingültige Grundsätze antiker Raumdekorationen vorzuführen. So gelangten u. a. die (verfremdete) Prothesisszene aus der Tomba del Morto und ein Metopenfries aus der Tomba del Tifone nach Dresden. Diese Dekorationen wurden später mehrfach übermalt, im 2. Weltkrieg nahezu restlos zerstört und zu einem kleinen Teil erst in unseren Tagen mühsam restauriert und rekonstruiert. Das hier abgebildete Photo entstand Anfang der vierziger Jahre, als man daranging, sämtliche baugebundenen Malereien im Deutschen Reich wegen der Gefährdung durch Kriegseinwirkungen zu dokumentieren[58].

3. Die Pausen und Faksimiles von Carlo Ruspi: Dokumentation und Rezeption in großem Stil

Sempers Museumsprojekt leitet über zu den wohl interessantesten Stücken der Ausstellung: den großformatigen Durchzeichnungen Carlo Ruspis. Denn auch sie sollten

die Malerei in den damals gerade neu errichteten Museen Europas in der Größe der Originale wiedergeben, nicht den verkleinernden Buchdruck vorbereiten. Die letztere Aufgabe schien weitgehend gelöst: für die Gräber del Triclinio, Querciola, del Morto und del Tifone durch die »Monumenti inediti«, für die Gräber delle Bighe, delle Iscrizioni, del Barone, del Mare und dei Leoni durch Stakkelbergs Tafelwerk, mit dessen Erscheinen man immer noch rechnete. Es hängt also mit der Verwendung als Ausstellungsstücke zusammen, daß Ruspis Pausen bis heute so gut wie unpubliziert blieben. Zwar kannte man seit je die in den Museen und Sammlungen ausgestellten Faksimiles[59]; doch die im Institutsarchiv verwahrten Pausen brachte niemand damit in Verbindung. Hier wirkte ein Irrtum Fritz Weeges nach, der 1916 Ruspis Pause mit dem berühmten Sportlerfries aus der Tomba delle Bighe als »Stackelbergs Original-Pause« bezeichnet hatte[60]. Er hatte geglaubt, in den Pausen Stackelbergs Vorarbeiten für die Straßburger Aquarelle wiedergefunden zu haben[61]. Das falsche Etikett hängte sich schnell an den gesamten Bestand und verdeckte die richtigen Zusammenhänge. Man übersah, daß die »echten« Stackelbergschen Tafeln und die ihm zugeschriebenen Pausen nicht von einer Hand stammen konnten; die stilistischen Unterschiede und die Abweichungen in den antiquarischen Details nahm man nicht ernst.

Das Interesse an den Pausen erwachte erneut, als Anfang der 60er Jahre die zahlreichen Funde der Fondazione Lerici eine Neubewertung auch des älteren Materials veranlaßten[62]. Doch zunächst galt es, die delikaten, mehrfach gefalteten und an manchen Stellen beschädigten Blätter zu restaurieren und zur Stabilisierung auf Japanpapier aufzuziehen. Man mag bedauern, daß dadurch ein Teil der Brillanz der Zeichnung verlorenging; ohne diese Sicherungsmaßnahmen wäre jedoch die weitere Benutzung der Blätter nicht zu verantworten gewesen. Während dieser Arbeiten wurde deutlich, daß die Pausen nicht nur als einmalige Dokumentation der etruskischen Gräber, sondern auch als eigenständige künstlerische Leistung von hohem Rang einzuschätzen sind. Die Aufgabe war daher, die verfügbaren Informationen über ihre Entstehung, ihre Funktion, die Auftraggeber und nicht zuletzt über den Künstler Carlo Ruspi möglichst vollständig zusammenzutragen. Dabei ergab sich eine Geschichte, deren Detailreichtum verdient, zusammenhängend dargestellt zu werden[63].

Der erste Auftrag des Vatikan

Sie beginnt im Frühjahr 1831 mit Ruspis erstem Aufenthalt in Tarquinia[64]. Während er die Gräber del Triclinio und Querciola für Eduard Gerhard zeichnet, hat er die Idee, die Malereien nicht nur in den stark verkleinerten Aquarellen, sondern in maßgleichen Kopien der Nachwelt zu erhalten. Dazu bedarf es jedoch eines Geldgebers, der größere Summen zur Verfügung stellen kann als das Archäologische Institut, das gerade in seinen ersten Jahren nicht selten an Finanzschwierigkeiten zu scheitern droht. Er zeichnet daher probeweise – gleichsam als Werbematerial – zwei Figuren der Tomba del Triclinio in voller Größe durch. Er überträgt diese Figuren auf festes Papier und koloriert sie in den Farben des Originals. Durch Vermittlung seines einflußreichen Gönners, Carlo Fea, werden die beiden Blätter der Commissione Generale Consultiva delle Antichità e Belle Arti beim Vatikan vorgelegt[65]. Ruspi bietet an, auch von den übrigen Figuren Pausen und danach Faksimiles zu machen: *Die einzelnen Kartons werden, wenn man sie wieder zusammensetzt, die vollständige Grabkammer entstehen lassen*[66]. Begeistert wird Ruspis Angebot angenommen, *um in der Bibliotheca Vaticana einen Archivbestand zu schaffen, der die Entdeckung für alle Zeiten festhält zum wissenschaftlichen Studium solch schöner Dinge*[67]. Am 29. Februar 1832 kann Ruspi daher den schriftlichen Vertrag aufsetzen, in dem ein Preis von 150 Scudi, zahlbar in drei Raten, vereinbart wird[68].

Im Mai 1832 kopiert Ruspi die gesamte Tomba del Triclinio in Tarquinia und die beiden am besten erhaltenen Figuren der Tomba Querciola. Dabei verwendet er sog. carta oleata, also Papier, das mit Öl bestrichen ist, um die Transparenz zu erhöhen[69]. Er arbeitet mehrere Wochen in den feuchten Gräbern bei Kerzen- und Fackellicht. Schon über den kürzeren Aufenthalt im Jahre 1831 hatte er geklagt: *Die Arbeit kostet mich drei Jahre meines Augenlichts und meiner Gesundheit: zehn Stunden am Tage, bei Kerzenlicht in Gräbern, die so feucht sind, daß das Zeichenpapier vor Nässe trieft*[70]. Es ist nicht nur die Hoffnung auf die vereinbarte Entlohnung, die ihn die Strapazen überwinden läßt; Ruspi ist begeistert und gefesselt auch von seiner Vorlage.

Und so hält er sich ein zweites Mal nicht an die Grenzen seines Auftrags, sondern untersucht aus eigener Initiative die zahlreichen offenen Erdlöcher der Nachbarschaft. Dabei entdeckt er Anfang Mai 1832 ein kleines, aber qualitätvolles Grab, das heute als Tomba dei Baccanti be-

kannt ist. In einem Brief an Gerhard tauft er seinen Fund nicht unpassend »Grotta dei Fauni Danzanti«[71]. Derselbe Brief berichtet auch von der Entdeckung eines weiteren Grabes, wieder auf dem Grundstück der Familie Querciola gelegen und daher Tomba Querciola II benannt[72]. Ruspi wird als Fachmann zugezogen und fertigt ein koloriertes Aquarell an, auf dem er als Funddatum den 5. Mai 1832 vermerkt. Diese Zeichnung wird allerdings erst Jahre später von H. Brunn im Institutsarchiv wiedergefunden und veröffentlicht[73]. Immerhin hat Ruspis Zeichnung verhindert, daß die Tomba Querciola II, deren genaue Lage heute unbekannt ist, später gänzlich vergessen wurde. Daß diese Gefahr bei der mangelhaften Kontrolle und dem verwirrenden Nebeneinander bemalter und unbemalter Kammern durchaus bestand, belegt das Schicksal einer ganzen Reihe von Gräbern. Zu ihnen gehört auch die Tomba dei Baccanti, die bereits 1835 wieder verschüttet war. Bis in die jüngste Literatur galt daher irrtümlich 1874 als ihr Fundjahr[74].

Zurück in Rom macht Ruspi sich an die Ausarbeitung des kolorierten Faksimiles der Tomba del Triclinio. Dabei bedient er sich der seit der Renaissance bekannten Technik des »spolvero«[75]. Die Pause wurde entlang der Umrißlinie mit einer feinen Nadel durchlöchert, auf eine stabile Unterlage gelegt und mit einem dünnen Stoffsäckchen, das mit zerstoßener Holzkohle oder Graphit gefüllt war, betupft. Auf diese Weise konnte man die Pause beliebig oft auf einen anderen Malgrund übertragen. Dieses Verfahren hinterließ auf den Pausen entlang den Linien schmutzig-graue Schatten. Um die kostbare Pause zu schonen, legte Ruspi daher in einigen Fällen bei der Nadelung eine zweite Schicht stärkeren Papiers unter und benutzte diese anstelle der Pause für das Spolvero. Die Perforierung, aber auch die vielen Notizen zu Formen, Farben und Maßen belegen deutlich den Werkstückcharakter der Pausen. War das Endprodukt »Faksimile« erst einmal fertig, brauchte man die Arbeitsunterlage »Pause« nicht mehr, es sei denn zur Herstellung eines weiteren Faksimilesatzes. Jedenfalls wurden die Pausen dem Besteller nicht mitgeliefert, sondern verblieben in Ruspis Atelier. Von dort gelangten sie erst nach seinem Tod als Teil seines Nachlasses an das Institut[76].

Der Auftrag König Ludwig I. von Bayern

Bevor Ruspi das vollendete Faksimile im Dezember 1833[77] an den Vatikan abliefert, erhält er in seinem Atelier den Besuch von Johann Martin von Wagner. Der Kunstagent Ludwigs I. von Bayern, der unter anderem die berühmten Ägineten und den Barberinischen Faun, heute die Glanzstücke der Münchner Glyptothek, für seinen kunstsinnigen Monarchen sichern konnte, erkennt sofort den Wert und die Möglichkeit, die in Ruspis Faksimile stecken. Er steht vor einem Objekt, das die gerade im Aufbau befindliche Vasensammlung des Bayernkönigs hervorragend komplettieren würde. Umgehend berichtet er Ludwig von dieser Entdeckung und entwickelt folgenreiche Ideen[78]:

Ich sah dieser Tage eine kolorierte Zeichnung von einer zu Corneto aufgedeckten Begräbnißkammer in der Größe des Originals und mit denselben Farben ausgeführt. Dieselbe wird auf Kosten der hiesigen Regierung verfertigt, um diese so merkwürdigen Denkmäler der Nachwelt aufzubewahren, indem solche nach ihrer Aufdeckung in kurzer Zeit vernichtet sein würden. Die Umriße sind auf den Originalgemälden durchgezeichnet, und mit denselben Farben wiedergegeben worden. Diese mit Wasserfarben gemalten Zeichnungen sind auf Leinwand aufgezogen, und jede derselben stellt eine ganze Wand in der wahren Größe der Begräbnißkammer vor. Die Regierung zahlt dafür 150 Scudi.

Ich kam hierbey auf den Gedanken, daß es vielleicht ganz am geeignetsten Platz wäre, wenn seine Königliche Majestät in dem Erdgeschoß der Pinakothek, da wo die Antiken Vasen einst sollen aufgestellt werden, die Wände dieser Gemächer mit dergleichen Gemälden verzieren ließen. Sie sind in jeder Hinsicht äußerst merkwürdig, sowohl in Hinsicht auf die alte Kunst selbst, als ihrer originellen Darstellung wegen. Dieses würde meiner Meinung nach um so interessanter, und für die Lokalität um so zweckmäßiger sein, wenn man diese Gemächer mit denselben Gemälden verzieren würde, womit jene Althetrurischen Begräbnißkammern, aus welchen diese Vasen größtentheils genohmen wurden, ausgemalt waren. Man würde hierdurch sozusagen in jene Gräber selbst versetzt werden, und dadurch einen weit richtigeren Begriff von der Malerkunst jener frühen Zeiten, und der Bestimmung solcher Vasen bekommen. Letztlich würde dieses dem Zwecke einer Pinakothek am vollkommensten entsprechen, indem grade mit solchen Gemälden jene hetrurischen Gräber verziert waren, welche zu gleicher Zeit in Hinsicht auf die Kunstgeschichte von höchstem Interesse sind ...

Der Maler, welcher diese kolorierten Zeichnungen gegenwärtig für die Regierung macht, wird solche gewiß, wenn man es bezahlt, um denselben Preiß nochmals ver-

fertigen, da er davon die Durchzeichnungen besitzt, und die Farben nach den Originalgemälden genau aufgenohmen hat...

Die Antwort auf diese Vorschläge formuliert der vom König mit dem Bau der Pinakothek betraute Architekt Leo von Klenze[79]:

Werthester Herr und Freund

S. Majestät der König hat mir ihre Briefe wegen der Kopien jener altgriechischen Malereien mitgetheilt welche in den Gräbern v. Corneto Tarquinia etc. gefunden sind. Ihr Gedanke diese zu der Verzierung der Räume zu gebrauchen, welche in der Pinakothek zum Aufstellen der Vasen bestimmt sind, ist äußerst glücklich und ich schließe mich demselben vollkommen an.

S. Majestät haben demnach die Bewilligung zu dieser Ausführung gegeben, und ich bitte ihn mich nur zu unterrichten wieviele Stücke das Ganze in sich faßen wird — wie groß jedes Stück ist, und was der Preiß des Ganzen sein wird.

Ich muß diese Fragen thun um zu wißen wie ich die Sachen in die disponiblen Räume unterbringen, und ob ich sie aus der Baukaße bezahlen kann...

Im Herbst des Jahres 1834 besucht Ludwig I. wieder einmal sein geliebtes Rom. Hier kann er das von ihm bestellte und inzwischen fertige Faksimile der Tomba del

Abb. 3 Marmortafel zur Erinnerung an den Besuch König Ludwig I. von Bayern im Palazzo des Conte L. Solderini in Tarquinia.

Triclinio in Ruspis Atelier bewundern. Offensichtlich entspricht die Arbeit seinen Vorstellungen. Vor allem aber verstärkt sie wohl seine Neugier, nun auch die Originale in Tarquinia zu sehen. Und so darf Ruspi den Monarchen wenige Tage später, am 23. Oktober, bei einem Besuch in Tarquinia begleiten und durch die bemalten Gräber führen.

Das Außergewöhnliche dieser Reise wird erst deutlich, wenn man bedenkt, daß Südetrurien damals noch unerschlossen abseits der klassischen Reisewege lag. Nur wenige Archäologen oder die mit den Gegebenheiten vertrauten »Wahlrömer« um Kestner und Bunsen verirrten sich hierher. Die Reise mußte daher genauestens vorbereitet werden. Schon am Jahresbeginn hatte Wagner den Auftrag erhalten, einen detaillierten Routenvorschlag von Rom über Tarquinia nach Ascagnano bei Perugia zusammenzustellen[80]. Auch er kannte Etrurien noch nicht aus eigener Anschauung und war auf die widersprüchlichen Berichte anderer angewiesen. Erst später, in den 40er Jahren, entstanden die berühmten Beschreibungen von Lady Hamilton Gray und George Dennis[81].

Es ist daher verständlich, daß Ludwig in seinem Tagebuch ausführlich Einzelheiten über den Besuch in Tarquinia festhält. Seinem praktisch-zupackenden Naturell entspricht es, daß dabei Beobachtungen zum Erhaltungszustand und zur unbefriedigenden Sicherung der Gräber überwiegen[82]. Die Münchner daheim werden über die Aktivitäten ihres Königs durch den Korrespondenten der Allgemeinen Zeitung unterrichtet[83]: *Rom, 23. Oct. Se.M. der König von Bayern hat Rom gestern früh verlassen, um Città Vecchia zu besuchen, und die neuesten Ausgrabungen der etruskischen Gräber bei Corneto in Augenschein zu nehmen.* Dem Cardinal-Camerlengo in Rom, der als Innen- und Polizeiminister zuständig ist, legt Ruspi einen ausführlichen Bericht vor. Hier beschreibt er die Begeisterung des Königs für die außergewöhnlichen Grabmalereien[84]: *Wohl niemals kann ich Euer Eminenz vermitteln, so sehr ich mich mühen mag, Euch daran teilhaben zu lassen, wie beeindruckt, wie gebildet und mit welchem allerlebhaftesten Interesse Seine Majestät diese kostbaren Malereien betrachtete.*

Doch vielleicht noch mehr als der König von den Malereien, ist die Stadt Tarquinia von dem unerwarteten Besuch eines regierenden Fürsten und seinem Gefolge beeindruckt. Jedenfalls läßt der Conte Lorenzo Soderini an seinem Palazzo eigens eine Marmortafel anbringen, in der er stolz verkündet, daß Ludwig nach der Rückkehr aus der Nekropole in seinem Hause eingekehrt sei und

ihn eines gemeinsamen Festbanketts für würdig erachtet habe[85]. Ludwigs Tagebuch notiert nüchterner: *In Corneto bey Graf Soderini ein gutes Mahl eingenommen.* Er hatte sich den Grafen durch die Ernennung zum bayerischen Kammerherrn verpflichtet.

Auch Angelo Marzi, auf dessen Feldern einige der Gräber liegen, hält für den erlauchten Gast eine besondere Aufmerksamkeit bereit. Er bittet um die Ehre, das prachtvollste Grab (die Tomba del Triclinio), das bisher nach ihm selbst Grotta Marzi hieß, in Grotta del Re di Baviera umtaufen zu dürfen. Ludwig nimmt die Widmung an und bezahlt im Gegenzug die Kosten für die Ausbesserung bzw. Anfertigung neuer Türen, mit denen die Gräber gesichert werden. Diese harmlosen Gesten sollen später noch ein langwieriges diplomatisches Nachspiel haben. Denn in Rom kommt das Gerücht auf, die Gräber seien dem König geschenkt und zum Zeichen seiner Eigentümerrechte umbenannt und verschlossen worden. Zahllose Schreiben sind erforderlich, um die päpstliche Verwaltung zu überzeugen, daß zu keiner Zeit eine »Privatisierung« so bedeutender Kunstwerke beabsichtigt war. Letztlich sollte die diplomatische Aufregung wohl nur von der Peinlichkeit ablenken, daß ein auswärtiger Monarch die Sicherung und Erhaltung einheimischer Denkmäler übernehmen mußte. Tatsächlich wird nach dem energischen Einschreiten Ludwigs der erste offizielle Wärter über die tarquinischen Altertümer eingesetzt[86].

Die aus heutiger Sicht interessanteste Folge des ereignisreichen Besuchs ist jedoch der Auftrag, den Ruspi noch während der Führung in Tarquinia vom Bayernkönig erhält. Er soll wie die Tomba del Triclinio auch alle anderen zugänglichen Gräber faksimilieren. Ausgenommen werden nur die hellenistischen Gräber, für die man als »pittura romana« kein Interesse hat. Dafür bezieht der Auftrag die Tomba dei Baccanti mit ein. Denn obwohl ein ordentlicher Zugang fehlt, läßt sich der König nicht nehmen, auch in dieses, von Ruspi gefundene Grab zu kriechen[87]. Doch schon neun Monate später, als Ruspi und Wagner vor Ort die Details der Arbeit besprechen und sämtliche Darstellungen noch einmal ausführlich diskutieren, ist der Eingang des Grabes vermauert[88] und in der Folgezeit vergessen.

Das tatsächlich ausgeführte Unternehmen und die Motive der Bayern läßt wieder ein Brief Wagners am besten erkennen: *Ich für meine Person wäre der unmaßgeblichen Meinung, diese 5 letztbenannten Gräber* (also mit ihren heutigen Namen: delle Bighe, Querciola, delle Iscrizioni, del Morto und del Barone) *nach und nach alle ko-*

pieren zu lassen; denn sie sind in jeder Hinsicht so äußerst merkwürdig, daß die Facsimili dieser hetrurischen Grabgemälde, von welchen wahrscheinlich in 10 Jahren nichts mehr übrig ist, nicht allein für München, wo solche allein noch zu finden, sondern für die ganze archäologische Welt, einst einen unschätzbaren Wert haben werden[89].

Über die Kosten einigt man sich rasch; Ruspi verlangt je nach Größe der Kammer und Umfang der erhaltenen Malerei pro Grab zwischen 120 und 200 Scudi, alles in allem 700 Scudi. Nachdem schließlich auch der Cardinal-Camerlengo dem Unternehmen zugestimmt hat[90], kann Ruspi Ende August 1835 nach Tarquinia abreisen. Während der Arbeit in den Gräbern besucht ihn der französische Konsul aus Civitavecchia, Henri Beyle, bekannter unter dem Pseudonym Stendhal. Die Dienstgeschäfte lassen Stendhal überreichlich Zeit zu ausführlicher Beobachtung und Beschreibung seiner Umgebung. Über Ruspi bemerkt er: *Nous nous sommes assuré que M. Ruspi n'ajoutait rien au dessin vraiment sublime et aux brillantes couleurs des originaux. Jamais, par exemple, il n'a voulu corriger les mains qui ressemblent tout à fait à des pattes de renoncules*[91].

Anfang Oktober kehrt Ruspi mit den Durchzeichnungen nach Rom zurück. Über den Fortgang der Arbeit im Atelier berichtet Wagner regelmäßig dem König[92]. Am 22. Juli 1836 ist es dann soweit: Die fertigen Faksimiles gehen, wie Wagner sich ausdrückt, *auf einer gemeinschaftlichen Walze* nach München ab[93].

Dort entstehen jetzt Klenzes Entwürfe für die Innenausstattung der Säle, die in der Alten Pinakothek die königliche Vasensammlung aufnehmen sollen[94]. Dabei werden die einzelnen Grabwände in die Architektur der Säle integriert: Die längsrechteckigen Seitenwände eignen sich eher für die tonnengewölbten Deckenkompartimente; die Giebelwände sind wie geschaffen für die Archivolten; die großen Formate der Tomba Querciola passen nur auf die sich gegenüberliegenden Stirnwände des Saales. Durch diese Verteilung der einzelnen Grabwände nach allein dekorativen Gesichtspunkten ohne Rücksicht auf ihren ursprünglichen Zusammenhang geht der Raumeindruck der einzelnen Grabkammer natürlich verloren. Dennoch scheint das Gesamtergebnis die ursprüngliche Idee Wagners, Vasen in einer Umgebung aufzustellen, die an den Ort ihrer Auffindung erinnert, vortrefflich in die Realität umgesetzt zu sein. 1839 schreibt Klenze aus München noch einmal an Wagner in Rom: *Die Vasensammlung wird im nächsten Frühjahr aufgestellt und wie ich hoffe*

in ein sehr günstiges und reich dekoriertes Lokale. Ihr Kunstsinn hat wirklich alles übetroffen, was man erwarten konnte[95].

Solche Töne sind erstaunlich nach dem heftigen Streit, den Wagner und Klenze noch wenige Jahre zuvor über die Ausstattung der Glyptothek ausgefochten hatten[96]. Damals hatte Wagner im Vertrauen auf die Wirkung der Ausstellungsstücke immer wieder vehement zu größter Schlichtheit der Architektur und Dekoration geraten; denn *für den gemeinen Pöbel, der gewohnt ist, mehr den Fußboden oder die glänzenden Marmorwände anzugaffen als die Statuen, für den ist kein Museum gemacht.* Kaum weniger forsch war Klenzes Kritik an Wagners Vorschlägen, die als »fade Harmonie«, »ewiges Einerley« und »akademischer Kunstzwinger« abgekanzelt wurden. Erst vor diesem Hintergrund vernimmt man die feine Ironie, die in Klenzes Lob für den überraschenden Kunstsinn seines Widersachers mitschwingt. Die Ausstattung der Vasensammlung bot jedenfalls keinen Anlaß, den alten Streit wiederaufzugreifen; offensichtlich waren beide Parteien damit zufrieden.

Tatsächlich wurden in den Räumen der Münchner Vasensammlung Architektur, Innendekoration und Ausstellungsstücke auf originelle Weise zu einem eigenen »Gesamtkunstwerk« zusammengefügt. Der prachtvolle Rahmen für die kostbaren Vasen war selbst zum Bestandteil der Sammlung geworden. Die Veranschaulichung der Fundsituation und die kunsthistorische Verwandtschaft zwischen Wand- und Vasenmalerei schufen Bezüge, die weit über die bloße Dekoration hinausreichten.

Das Museum als formen- und ideenreiches Gesamtkunstwerk auszugestalten, war eine allgemeine, nicht auf die Sammlungen antiker Kunst beschränkte Aufgabe, mit der sich die Architekten der ersten Hälfte des vorigen Jahrhunderts besonders intensiv auseinandersetzten[97]. Hier sei nur hingewiesen auf die nahezu gleichzeitigen Parallelen, in denen etruskische Motive umgesetzt wurden[98]. Neben Sempers Arbeit im Japanischen Palais in Dresden[99] ist vor allem das »Etruskische Kabinett« in Schinkels Berliner Museum zu nennen. Ein unter der Decke umlaufender Fries zeigte beispielhaft die Themen des etruskischen Totenkults. Man erstrebte nicht wie in München die genaue Dokumentation einzelner Gräber, sondern die konkrete Belehrung des Publikums. Dieses Konzept ging wohl auf Eduard Gerhard zurück, den auch persönlich eher die inhaltlichen Zusammenhänge als der ästhetische Reiz der antiken Kunstwerke interessierten. Bei seinem Schüler und Assistenten Emil Braun fand die

Berliner Lösung keinen Beifall: *Die Wandmalereien in Ihrem etruskischen Cabinet sind schauderhaft, 300 Jahre hinter Ruspi zurück.* Gerhard versuchte sich zu rechtfertigen: *Ihre mißfällige Äußerung über unsre etruskischen Wände scheint mir übertrieben, obwohl viel Modernisierung dort zu verdauen ist; für das Urtheil des Publikums aber ist dergleichen vermittelnder als treue Kopien gewesen wären.* Doch Braun insistiert: *Ihre etruskischen Wände sind und bleiben scheußlich, stylwidrig und modern ekelig. Ruspiana sind weit erträglicher dagegen*[100].

Die erste, bereits 1834 ausgeführte Raumdekoration mit etruskischen Motiven ist im Castello di Racconigi bei Turin erhalten[101]. Die Vorlage gaben Zeichnungen Henri Labroustes, die Micali 1832 veröffentlicht hatte[102]. Fil. Pelagio Palagi ließ die Szene der Rückwand aus der Tomba del Barone an die Decke des »Gabinetto Etrusco« malen. An der Wölbung und an den Wänden darunter erscheinen Motive der griechischen und römischen Mythologie. Diese Anordnung beruht gewiß auf politisch-ideologischen Überlegungen: Als die eigentliche und heimische Wurzel der italischen Kunst verdienen die Etrusker den Platz an der Spitze über Griechen und Römern.

Die Beispiele belegen deutlich, daß die etruskischen Vorbilder nirgends allein aus ästhetischen Gründen übernommen wurden. Zu fremd und eigenartig waren sie für den an der griechischen und römischen Kunst gebildeten

Abb. 4 Raumdekoration im Castello di Racconigi.

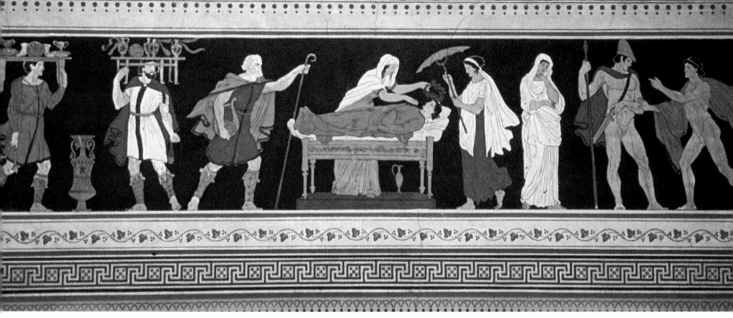

Abb. 5 Prothesisszene. Nach einem Wandbild in der Tomba del Morto. Wandmalerei im Japanischen Palais in Dresden.

Geschmack des 19. Jahrhunderts. Stärker als etwa bei der Wandmalerei Pompejis mußten konkrete inhaltliche Gründe hinzukommen, um den Rückgriff auf Etruskisches zu rechtfertigen. Die Besinnung auf die nationalen Anfänge der eigenen Kunst, das kunsttheoretische Interesse an der Polychromie oder das Fachwissen der Archäologen waren bestimmend bei diesen ersten Versuchen, die etruskische Wandmalerei einem breiten Publikum bekannt zu machen.

Um so erstaunlicher sind Anspruch und Dimension des Münchner Projekts. Ohne das Zusammentreffen gleich mehrerer günstiger Umstände wäre es wohl kaum verwirklicht worden: Die Perfektion von Ruspis Vorarbeiten, der Weitblick Johann Martin von Wagners, der ausgewogen kultivierte Geschmack Leo von Klenzes und nicht zuletzt die Faszination der originalen Grabkammern, die der König selbst in Tarquinia erfahren hatte, waren die Voraussetzungen dafür. Auch aus heutiger Sicht versteht man daher die Begeisterung des Königs über die fertigen Räume, von der Klenze berichtet, *daß sein Lob bis zur Entzückung sich steigerte. Die Epithete genial, ganz neu und eigenthümlich schön, klassisch u.s.w., wurden oft und reichlich gespendet*[103].

Vom tatsächlichen Aussehen der Säle vermitteln heute allein zwei fast schon hundert Jahre alte Photos einen Eindruck. Die kunstvollen und beziehungsreichen Dekorationen gingen im Zweiten Weltkrieg in Flammen auf.

Der zweite Auftrag des Vatikan

Glücklicherweise blieb der Münchner Faksimile-Satz nicht der einzige, den Ruspi anfertigte; die Pausen hatte er als Grundlage für weitere Vervielfältigungen im Atelier zurückbehalten. Zwar hatte man während der Planung des Münchner Auftrags überlegt, ob als Vorlage für die Wanddekoration der Pinakothek tatsächlich vollfarbige Faksimiles benötigt würden oder ob nicht auch die sparsam kolorierten Pausen ausreichend seien. Doch Wagner konnte schließlich das aufwendigere Verfahren durchsetzen[104], so daß die Pausen in Rom erhalten blieben. Und so beginnt Ruspi, noch während Klenze in München an seinen Entwürfen arbeitet, in Rom bereits einen zweiten Satz; er ist für das neugegründete Museo Gregoriano Etrusco im Vatikan bestimmt.

Auch diesmal sind wir über die Verhandlungen, die dem

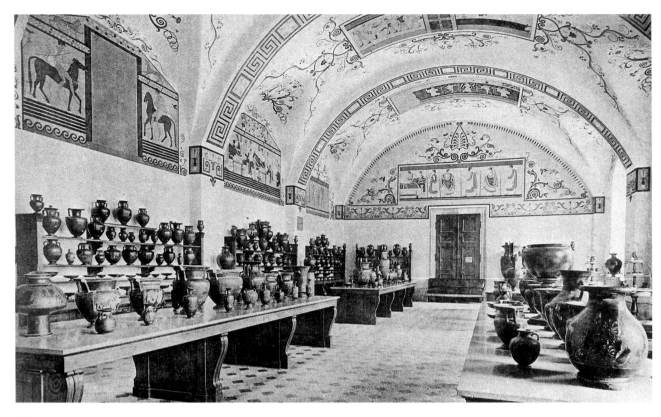

Abb. 6 Der Vasensaal in der Münchner Pinakothek.

am 28. Februar 1837 erteilten Auftrag[105] vorausgingen, genauestens unterrichtet. Sie sind in einem kuriosen Dokument festgehalten, das ein bezeichnendes Licht auf die penible Weitschweifigkeit des »buon governo« wirft. In einem vierseitigen Gutachten ermittelt das Camerlengat die Anzahl der zu zeichnenden Figuren und setzt für jeden einzelnen Figurentyp je nach seiner Größe einen abgestuften Betrag fest. Dabei werden Personen und Pferde mit je einem Scudo, eine Kline mit 50 Bajocchi und ein kleineres Tier mit 32 Bajocchi bewertet. Hinzu kommen die Materialkosten und 20 Scudi für Vasen, Inschriften und sonstige Accessoires. Die Addition dieser Einzelposten ergibt einen Endbetrag von 400 Scudi, genau 200 weniger, als Ruspi ursprünglich verlangt hatte. Die Kürzung sei gerechtfertigt, weil sämtliche Vorarbeiten bereits vorlägen und die Kolorierung keinen großen Aufwand erfordere[106].

Der Hinweis auf die Farbgebung ist heute besonders wertvoll, da gerade die einheitlich-glatten Farben ohne Mischungen und Schattierungen den Faksimiles später immer wieder als ungenaue Vereinfachung vorgeworfen wurden[107]. Dem stehen die Äußerungen mehrerer Zeichner gegenüber, die jeweils kurz nach der Aufdeckung in den Gräbern arbeiteten und übereinstimmend bezeugten, daß sie nur kräftige Farbwerte ohne Brechungen vorfanden[108]. Es ist daher durchaus wahrscheinlich, daß die Faksimiles einen treffenderen Eindruck von der originalen Farbigkeit vermitteln als die heute verblaßten Malereien in situ, die seit ihrer Freilegung verstärkter Oxydation ausgesetzt waren.

Die fertigen Faksimiles hängte man im Museo Gregoriano wie Bilder an die Wand[109]. Anders als in München wurde dabei auf den ursprünglichen Grabzusammenhang wo immer möglich Rücksicht genommen. Dafür mußten hier Religion und Moral beachtet werden. So heißt es in einem Gutachten, das nach einem Besuch des Papstes in den neuen Museumsräumen entstand, in bezug auf die Tomba delle Bighe: *Da einige der Sportler eine*

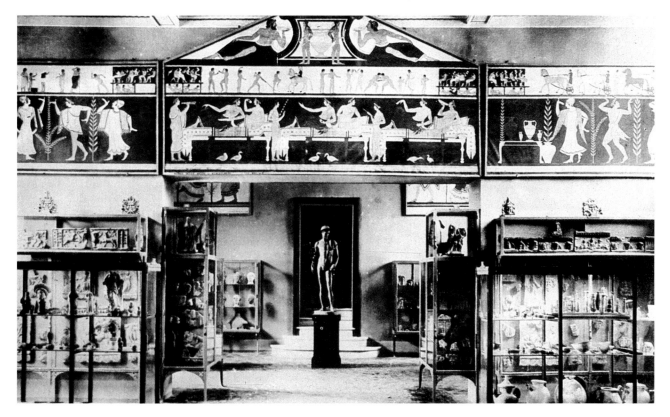

Abb. 7 Ruspis Faksimiles etruskischer Gräber im Museo Gregoriano Etrusco.

Nacktheit zeigen, die zu weit geht, wurde auf allerhöchste Anordnung eine der kleineren Figuren im unteren Rang verdeckt[110]. Tatsächlich wurden gleich zwei als zu laszive empfundene Figuren unter den Zuschauertribünen ausgemerzt. Und auch in allen anderen Gräbern sind die nackten männlichen Figuren durch Übermalung zu geschlechtslosen Wesen geworden[111].

Weitere Aufträge

Ruspis ursprüngliche Idee, mit den Faksimiles die Grabkammern in ihrer originalen Hausform aufzubauen, wurde nur ein einziges Mal verwirklicht: mit einem Satz, der 1837 in London als aufsehenerregende Staffage für die erste große Etruskerausstellung überhaupt diente[112]. Die Brüder Campanari hatten ihre in den Nekropolen von Tarquinia, Tuscania und Vulci gefundenen Antiken effektvoll in den Kammernachbildungen arrangiert und dramatisch mit Fackeln beleuchtet. Selbst die Times berichtet in ihrer Ausgabe vom 26. Januar 1837 zwischen Rohstoffpreisen und Schiffahrtsplänen überraschend ausführlich über die geheimnisvollen Gräber in Pall Mall Nr. 121[113]. Nach Beendigung der Ausstellung erwarb das Britische Museum die Faksimiles[114].

1895, 32 Jahre nach Ruspis Tod, zu einer Zeit, da die in Tarquinia angefertigten Pausen bereits längst vergessen waren, wurden seine Arbeiten noch einmal aktuell. Denn die im Museo Gregoriano ausgestellten Faksimiles gaben den Anstoß zu einem erneuten, noch umfangreicheren Versuch, die Grabmalereien für ein Museum größengleich zu reproduzieren. Das ehrgeizige, mehrere Jahre dauernde Unternehmen war bestimmt, die Sammlung etruskischer Kunst der Ny Carlsberg-Glyptothek in Kopenhagen zu komplettieren. Der vielseitige Archäologe Wolfgang Helbig konnte den dänischen Kunstsammler Carl Jacobsen für die etruskischen Gräber interessieren. Man beschloß daher das für eine Sammlung ausgewählter Originalkunstwerke eher ungewöhnliche Projekt,

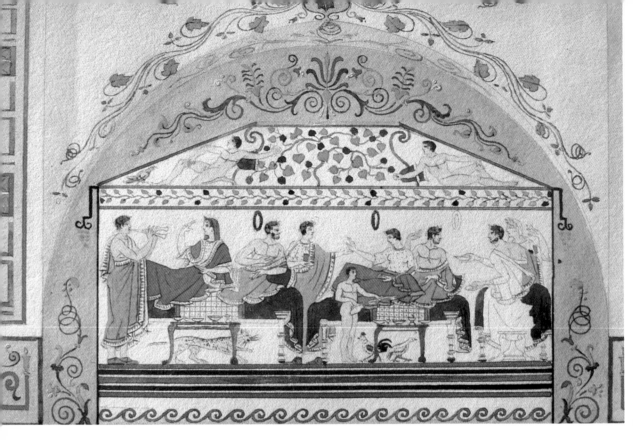

Abb. 8

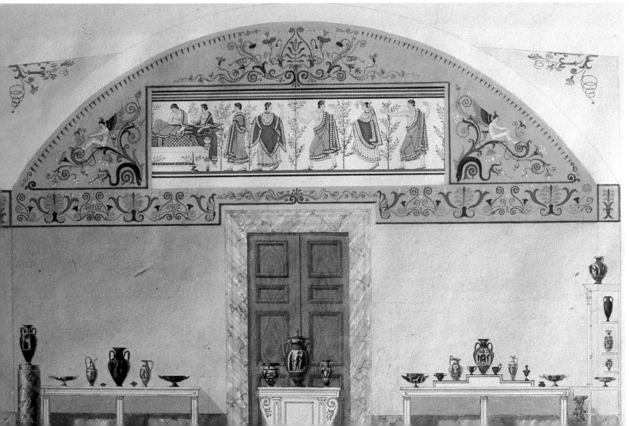

Abb. 9

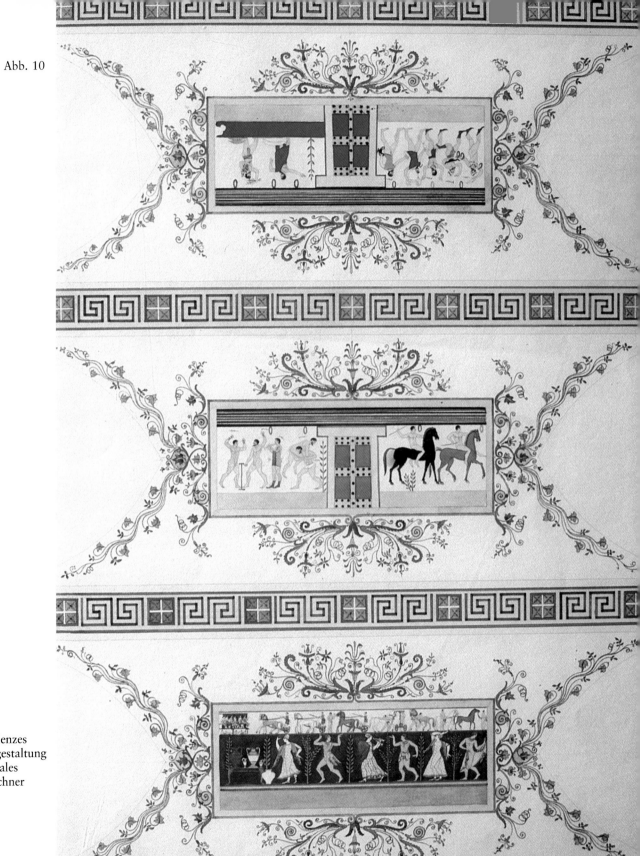

Abb. 10

Abb. 8–10
Entwürfe Klenzes
für die Ausgestaltung
des Vasensaales
in der Münchner
Pinakothek.

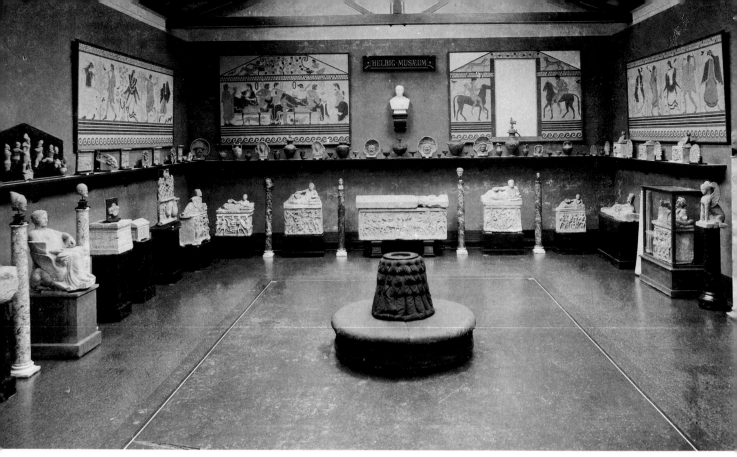

Abb. 11 G. Marianis Faksimiles, kopiert nach C. Ruspis Faksimiles, in der Ny Carlsberg Glyptotek in Kopenhagen.

diese besondere Kunstgattung wenigstens in faksimilierten Beispielen zu repräsentieren. Den Anfang machte wiederum die Tomba del Triclinio; dabei nutzte man Ruspis allseits gelobte Vorarbeit. Der römische Zeichner Gregorio Mariani kopierte im selben Verfahren wie einst Ruspi das Original in Tarquinia nun das Faksimile im Vatikan auf Transparentpapier und fertigte danach ein Duplikat für Kopenhagen an[115].

Vier Jahre später, nachdem Helbig dazu übergegangen war, mit erprobten, eigens eingearbeiteten Zeichnern auch die in der Zwischenzeit gefundenen Gräber z.T. erstmals durchzeichnen zu lassen, empfand man eine Eigenart der Ruspischen Arbeiten als Schwäche, die zu ihrer Zeit gerade ihren Vorzug ausmachte. Ruspi hatte sich darauf beschränkt, die erhaltene oder von ihm ausgemachte Malerei wiederzugeben; den aktuellen Zustand der Gräber hatte er nicht festgehalten. Zwar machte er Zerstörungen und seine eigenen Ergänzungen kenntlich

(in der Pause ausführlicher als im Faksimile), doch was er an der Stelle der zerstörten Malerei vorfand, notierte er nicht. Anders die späteren Zeichner: Der braune Fels, der hinter abgefallenen Putzpartien zum Vorschein gekommen war, eingedrungenes Wurzelwerk, versinterte Abschnitte oder Wassernasen, durch die allmählich die Malerei abgewaschen worden war, wurden mit derselben Präzision gezeichnet wie die erkennbare Malerei. Man wollte den Zustand des gesamten Grabes, nicht mehr nur die darin erhaltene Malerei festhalten. Die neue Art der archäologischen Dokumentation unterschied sich von den früheren Faksimiles auch in ihrer ästhetischen Wirkung derart, daß man sich 1899 der Mühe unterzog, die Tomba del Triclinio in Tarquinia vor Ort noch einmal zu faksimilieren, um sie den anderen Gräbern anzupassen. Damit ist das Kopenhagener Projekt als ein letzter, weit in den Norden reichender Ableger der Arbeit Carlo Ruspis, zugleich aber auch als ihre Überwindung anzusehen.

Ersetzen allerdings können die späteren Faksimiles das früher Erreichte nicht. Gewiß stand kurz vor der Jahrhundertwende die inzwischen entwickelte Photographie als Hilfsmittel zur Verfügung; auch die enge Zusammenarbeit zwischen mehreren erfahrenen Zeichnern und dem kontrollierenden Archäologen mochte in dem einen oder anderen Detail verläßlichere Ergebnisse als Ruspis Ein-Mann-Unternehmen produzieren. Doch die in der Zwischenzeit verlorene Malerei konnten weder technische Neuerungen noch ausgefeilte Methoden zurückgewinnen. Und so beziehen schon Helbig und seine Mitarbeiter immer wieder die von Ruspi gefundene Lösung in ihre Arbeit mit ein[116]. In seinen Briefen an Jacobsen gibt Helbig ausführliche Rechenschaft darüber, wo er den in situ vorgefundenen Bestand durch den Rückgriff auf frühere Publikationen oder Ruspis Faksimiles ergänzt; der Problematik des komplexen, kombinatorischen Verfahrens war er sich durchaus bewußt. Dies im einzelnen zu untersuchen, muß der Veröffentlichung der Kopenhagener Serie vorbehalten bleiben[117].

Bereits am Ende des vorigen Jahrhunderts entdeckten also die mit dem Material vertrauten Spezialisten den Wert von Ruspis Dokumentation. Ihre Bedeutung ist durch den unaufhaltsam fortschreitenden Verfall der Originale seither nur gestiegen. Um so wichtiger ist es, zu einem allgemeinen Urteil über ihre Zuverlässigkeit zu gelangen. Dabei ist grundsätzlich zwischen den Pausen und den darauf basierenden Faksimiles zu unterscheiden. Diese für je eigene Ausstellungszwecke angefertigten Atelierarbeiten sind ihrerseits schon durch mehrere Zwischenschritte vom Original entfernt.

Doch selbst die Faksimiles zeichnen sich durch größere Genauigkeit aus, als nach ihrer Funktion zu erwarten wäre. Falsch wäre es, aus der Art der Aufstellung der Gemälde in der Alten Pinakothek oder dem Museo Gregoriano Etrusco auf ein bloß dekoratives Anliegen zu schließen. In den Äußerungen der Zeitgenossen kommt immer wieder zum Ausdruck, daß in erster Linie eine möglichst genaue Dokumentation erstrebt wurde. Von Anfang an war man sich der Gefahr des Verlustes der Originalmalereien bewußt − um so schmerzlicher, da noch keinerlei konservierende Mittel und Maßnahmen bekannt waren[118].

Ein zweiter Aspekt kommt hinzu. Um überhaupt mit den Kunstwerken der Antike vertraut zu werden, war man entweder auf Zeichnungen, die im Falle der großflächigen Grabmalerei keine rechte Vorstellung geben konnten, oder auf die unmittelbare Anschauung angewiesen.

Da aber nur die wenigsten diese Anschauung an den weit verstreuten Fundplätzen erlangen konnten, schienen Sammlungen unerläßlich. Eigentlich wäre daher zu erwarten gewesen, daß man die Ablösung der Fresken versuchte, wie dies etwa 30 Jahre später bei der Tomba François tatsächlich praktiziert wurde[119]. Als Alternative kam nur das Faksimile in Betracht. Wie der Gipsabguß oder das damals so beliebte Architekturmodell mußte im Falle der Malerei das Faksimile das Original in jeder Beziehung ersetzen, auch als Grundlage für die wissenschaftliche Bearbeitung. Natürlich bleiben die Faksimiles trotz allem Bemühen Arbeiten ihrer Zeit. Und dies gilt auch für die Durchzeichnungen. Doch während sich im Atelier die Vorstellungen und Wünsche der Auftraggeber oder Ruspis eigener klassizistischer Stil in dem einen oder anderen Punkt doch stärker durchsetzen konnte, ging es bei der Arbeit in den Gräbern allein darum, ohne verfälschende Ambitionen ein möglichst getreues Abbild der Malerei zu erstellen.

So etwa vermerkt Ruspi auf den Pausen bisweilen, was zum gesicherten Befund gehört und was er auf sicherer Grundlage oder hypothetisch ergänzt. Allerdings geht er dabei nicht einheitlich vor. In den Gräbern del Triclinio und delle Bighe notiert er ausführlich, in den anderen Gräbern viel sparsamer. Hier bietet die Entstehungsgeschichte der Pausen eine Erklärung an: Die Tomba del Triclinio ist Ruspis erster derartiger Auftrag überhaupt; für ihn nimmt er sich mehrere Wochen Zeit. Und mit der Tomba delle Bighe beginnt er drei Jahre später seine Arbeit für Bayern. Gerade ihre ikonographische Bedeutung war ihm von Wagner bei dem gemeinsamen Besuch in Tarquinia besonders ans Herz gelegt worden. Bei den anderen Gräbern mag sich Zeitdruck, vor allem aber allmählich wachsende Routine bemerkbar machen. Seine Informationen zum Erhaltungszustand aber übernimmt Ruspi nur selten in die kolorierten Faksimiles. Dadurch wäre deren angestrebte einheitliche Wirkung empfindlich gestört worden. Auch Unregelmäßigkeiten und Varianten an mehrfach wiederkehrenden Ornamenten oder Motiven, die in der Pause nachvollzogen sind, erscheinen im Faksimile harmonisiert. Das gilt z. B. für die gleichmäßig verteilten, sorgsam stilisierten Blätter der Bäumchen, die die einzelnen Szenen gliedern und rahmen. Die getreuere Pause dagegen läßt durchaus erkennen, daß die etruskischen Künstler diese Nebenmotive weniger sorgfältig als die Hauptszenen ausgemalt haben.

33

Abb. 12 Portrait Carlo Ruspis.

4. Carlo Ruspi: »Artist'-Archeologo«

Die Überlegungen zur Zuverlässigkeit der Pausen müssen natürlich auch die übrigen Arbeiten ihres Urhebers einbeziehen. Hier bestand allerdings die Schwierigkeit, daß viele seiner Werke bisher nicht bekannt waren oder irrtümlich anderen zugeschrieben wurden[120]. Heute verfügen wir jedoch über genügend Material, um allgemeinere Aussagen abzustützen. Können wir Ruspi nach allem, was wir sonst über ihn wissen, eine glaubhafte, sorgfältige Leistung zutrauen oder müssen wir eher skeptisch sein? Er selbst bezeichnet sich in seinen Briefen und Eingaben als »artist'-archeologo«: War er mehr Künstler oder mehr Archäologe? Oder vereinigte er in seiner Person von beiden Species gerade das, was einen guten Zeichner antiker Denkmäler ausmachen sollte?
Zunächst zum Künstler: Ruspi war auf Aufträge der unterschiedlichsten Art angewiesen; gemeinsam ist jedoch

allen, daß die Besteller nicht Originalität, sondern Genauigkeit und Verität von ihm erwarteten. Bisher ist von Ruspi kein einziges persönlich gestaltetes, in diesem Sinne schöpferisches Werk überliefert. Alle seine Arbeiten sind Reproduktionen nach Vorlagen, die es möglichst genau zu treffen galt. Die Gefahr, daß ein persönliches Kunstwollen das sachliche Ergebnis verfälscht hätte, ist also auch bei den Pausen denkbar gering. Dieses Urteil stützt sich auf die folgende Zusammenstellung seiner zeichnerischen Arbeiten.
Viele der Zeichnungen für Eduard Gerhards »Antike Bildwerke« und die »Etruskischen Spiegel« entstammen Ruspis Feder[121]. Für den Sammler Jacob Salomon Bartholdy stellte er ein koloriertes Album seiner Gemmen und Gläser zusammen[122]. Auch Stiche und Lithographien für Prachtbände, die als repräsentative Geschenke in Diplomatenkreisen zirkulierten, gehörten zu seinem Repertoire[123]. Vor allem aber war er als Kopist geschätzt. Außer den tarquinischen Gräbern kopierte er

- einen römischen Kalender und ein frühchristliches Fresko aus dem Oratorium der Hl. Felicitas in den Thermen des Titus für den Vatikan (1836/7)[124],
- 32 Tondi römischer Päpste für die Bonifazius-Basilika in München (1839/40)[125],
- 23 Bildfelder aus dem Columbarium der Villa Doria Pamphili für die Münchner Sammlungen (1840)[126],
- 10 Kartons nach pompejanischer Wandmalerei für Friedrich von Gärtner, der danach die Innendekoration des Pompejanum in Aschaffenburg ausführen ließ (1846)[127],
- die Tomba François in Vulci für den Vatikan (1860/2)[128].

Sicherlich ist diese Liste nicht vollständig; dazu ist der Kreis der möglichen Auftraggeber zu groß. Beim kunstinteressierten Publikum, das aus ganz Europa in Rom zusammenlief, war der Name Ruspi eine bekannte Adresse[129]. Doch auch der vorläufige Überblick reicht aus, um den überwiegend reproduzierenden Charakter seines Œuvres zu belegen.
Andererseits gründete sich Ruspis Erfolg sicherlich nicht unwesentlich auf seine überragenden zeichnerischen Fähigkeiten. Die handwerklich-technische Seite seines Metiers beherrschte er so souverän wie wenige. Kaum je findet sich in seinen Skizzen und Entwürfen eine Korrektur. Auch die Pausen zeigen eine ganz außergewöhnlich sichere Linienführung. Man muß bedenken, daß Ruspi, um nicht allzu viel Druck auf die kostbare Unterlage auszuüben, nur mit dem leichten Pinsel, also gleichsam frei-

händig arbeitete, im Gegensatz zu manchem seiner Nachfolger, die Blei- oder Kohlestifte verwendeten.

Einen eigenen künstlerischen Stil zu entfalten, wäre also bei der Mehrzahl von Ruspis Aufträgen nur störend gewesen. Dennoch weisen natürlich auch seine Arbeiten stilistische Eigenarten auf. Ihre klassizistische Glätte, das Bemühen um die gefällige schöne Linie ist nicht zu übersehen. Und gerade hierüber gehen die Meinungen seiner Auftraggeber noch zu seinen Lebzeiten auseinander. Anfangs hatte man an Ruspis Arbeiten nichts auszusetzen; man war selbst dem Zeitstil viel zu sehr verhaftet, um seine Besonderheiten wahrzunehmen. Doch ab etwa der Jahrhundertmitte kritisierten gerade Archäologen immer häufiger Ruspis Zeichnungen als »maniriert« und dadurch ungenau[130]. Die Ansprüche an eine gute archäologische Dokumentation hatten sich gewandelt. Ästhetische Vollkommenheit, noch vor wenigen Jahren ein Gütesiegel, machte sie nun in den Augen der Zeitgenossen suspekt. »Ruspisieren«, »scuola di Ruspi« oder gar »Ruspis Faust« wurden in der Korrespondenz der Institutsmitglieder zu Synonymen für zu glatte, schönende Zeichenarbeit[131]. Doch selbst seine schärfsten Kritiker mußten zugeben, daß seine Zeichnungen *in der Anlage meist richtig*[132] und *antiquarisch genau* waren; denn *vor 34 Jahren war Ruspi der beste Zeichner*[133].

Damit ist die Frage nach den archäologischen Kenntnissen des »artist'-archeologo« Carlo Ruspi aufgeworfen. Francesco Buranelli hat mit Hilfe der alten Inventare und Abrechnungen der Vatikanischen Museen einige Vasen und Bronzen zusammengestellt, die Ruspi für den Vatikan restauriert hat[134]. Darüber hinaus läßt sich zeigen, daß er bei der Restaurierung fast jeder der großen Vasensammlungen, mit denen zu seiner Zeit ein schwunghafter, ja geradezu hektischer Handel getrieben wurde, mitgewirkt hat. Ob es die Sammlung Dodwell, Campanari, Candelori, Feoli oder Cannino war: Immer lief ein großer Teil der in Südetrurien ergrabenen Funde durch Ruspis Atelier. Diese Restauratorenarbeit verschaffte ihm eine Kenntnis der etruskischen, vor allem aber griechischen Ikonographie, ihrer stilistischen und antiquarischen Möglichkeiten, die ihresgleichen sucht[135].

Ruspis Leistung wird erst richtig deutlich, wenn man sie mit den Arbeiten seiner Zeitgenossen vergleicht. Neben den schon erwähnten Stackelbergschen Tafeln sind hier vor allem die Aquarelle und Zeichnungen des französischen Architekten Henri Labrouste und seiner Schüler zu nennen[136]. So genau und wertvoll ihre Grund- und Aufrisse der Gräber mit detaillierten Maßangaben sind, so

Abb. 13 Deckblatt des Albums »Vetri Antichi raccolti dal fú Cav. Bartoldi«.

skizzenhaft bleibt die Wiedergabe der eigentlichen Malerei. Auch die zeitgenössischen Beschreibungen der Gräber zeigen, daß selbst den Fachleuten viele Fragmente und Farbspuren unverständlich blieben, deren ikonographischen Zusammenhang Ruspi durchaus zutreffend erkannte. In der Beherrschung des Materials konnte er sich mit manchem Vertreter der noch jungen archäologischen Wissenschaft gewiß messen.

An den damals wie heute so beliebten weitreichenden Spekulationen über den Inhalt der Malerei, ihre Deutung oder ihre Datierung beteiligte er sich nie. Dergleichen lag außerhalb seiner Kompetenz. Zur Veranschaulichung soll kurz zitiert werden, mit welchen Worten er Gerhard einen Bronzespiegel vorstellt, der ihm auf der Fahrt nach Tarquinia in Civitavecchia vorgelegt wird und von dem er eine »en passant« angefertigte Skizze beifügt: *Der Spiegel ist stilistisch äußerst früh, perfekt gezeichnet und von feinster Gravur. Er zeigt zwei Personen, ein Bett und einen See mit vielen Fischen.* Eine knappe, aber treffende äußere Beschreibung des Spiegels, durch die er noch heute identifiziert werden kann[137]. Dann fährt Ruspi fort: *Welches Thema er darstellt, das zu interpretieren ist Eure Aufgabe; denn ich fühle mich nicht befähigt, das*

anzugeben. Das ist nicht nur kokettes Spiel mit der Eitelkeit des renommierten Professors, sondern die zutreffende Einschätzung der eigenen Grenzen und Möglichkeiten. Wir können daher mit guten Gründen davon ausgehen, daß Ruspi seine Pausen in Tarquinia weitgehend ohne eine vorgefaßte wissenschaftliche Meinung, unbeeinflußt von phantasievoll wuchernden Theorien ausgeführt hat.

Immer bleibt das hier vorgelegte Archivmaterial zur etruskischen Kunst eine gegenüber der originalen Wandmalerei sekundäre Quelle. Ihr Gehalt wird jedoch durch diese Charakterisierung in keiner Weise erschöpft. Die Zusammenhänge ihrer Entstehung im Historismus des 19. Jahrhunderts sind für uns heute zu einem eigenen Forschungsgegenstand geworden, der nicht weniger Gewicht hat als die Geschichte der Etrusker. Und über diese Fragen geben die erhaltenen Äußerungen und Arbeiten der Zeitgenossen Auskunft in einer Unmittelbarkeit, wie sie lebhafter kaum denkbar ist. Vor allem an den Archäologen richtet sich daher eine Mahnung, die Fritz Weege bereits 1916 bei der Publikation seiner »Stackelberg-Pausen« formuliert hat: *Ihr Wert besteht darin, daß sie sofort nach der Aufdeckung der Gräber von geübten Zeichnern ausgeführt worden sind. Nur müssen sie, um alles Subjektive möglichst auszuschalten, mit vorsichtiger Kritik benutzt werden, wie Handschriften eines Werkes der Literatur*[138].

Abb. 14 Durandscher Spiegel. Zeichnung von Carlo Ruspi.

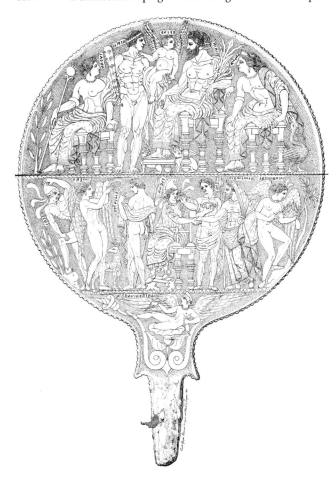

1 Schorns Kunstblatt 1827, 272 und 413 f. Stackelberg selbst formuliert noch genauer: »Aelteste Denkmäler der Malerey *in* Wandgemälden aus dem Hypogäen von Tarquinii«, vgl. seinen Brief vom 28. Juni 1827 an Böttiger, abgedruckt in Jahns Jahrbüchern für Philologie und Pädagogik 9, 1829, 220 ff.
2 Vgl. Kat. Nr. XXII.
3 A. Michaelis, Geschichte des Deutschen Archäologischen Instituts (Berlin 1879) 8 ff.; weitere Lit. bei F. Preißhofen in: Berlin und die Antike, Aufsatzband (Berlin 1979) 215 Anm. 1.
4 Vgl. die Biographie von Natalie von Stackelberg, Otto Magnus von Stackelberg, Schilderung seines Lebens und seiner Reisen in Italien und Griechenland (Heidelberg 1882); G. Rodenwaldt, Otto Magnus von Stackelberg – Der Entdecker der griechischen Landschaft (München 1957) mit weiterer Lit. in Anm. 18 und zuletzt A. L. Burakova, The Study of Antiquity in Russia: Life and Work of O. M. Stackelberg in: Vest. Drev. Ist. 1975 Nr. 4, 124–131 (russ. mit engl. Zusammenfassung).
5 Costumes et usages des peuples de la Grèce moderne (Rom 1825; deutsche Neuausgabe: Trachten und Gebräuche der Neugriechen, ab 1831 bei G. Reimer, Berlin); Der Apollotempel zu Bassae in Arcadien und die daselbst ausgegrabenen Bildwerke (Rom/Frankfurt a. M. 1826); erst kurz vor Stackelbergs Tod erschienen: Die Gräber der Hellenen (Berlin 1837); nie abgeschlossen wurde die Publikation der ab 1830 in Paris erscheinenden Ansichten von Griechenland. Zur wechselvollen Editionsgeschichte der einzelnen Werke vgl. Rodenwaldt a. O. 28–37.
6 Vgl. die ausgezeichnete Biographie von Marie Jorns, August Kestner und seine Zeit (Hannover 1964). Kestners handschriftlicher Nachlaß befindet sich heute zum größten Teil im Stadtarchiv Hannover.
7 Thieme-Becker, Allgemeines Lexikon der Bildenden Künstler Bd. 33 (1939) 108.
8 Die Einzelheiten finden sich in den Tagebuchaufzeichnungen und Briefen der Beteiligten. Vgl. Natalie von Stackelberg a.O. 409 ff., danach Weege, Etruskische Malerei 91 ff.; außerdem Stackelbergs in Anm. 1 zitierter Brief. Kestners Berichte bei Jorns a.O. 182–186, Ann-Inst 1829, 101–116 (der handschriftl. Entwurf Kestners im Stadtarchiv Hannover) und Dokumente 1 und 2; vgl. auch J. Heurgon, CRAI 1973, 591 ff.

9 Dokument 1.

10 Die Pflicht, regelmäßige Fundberichte nach Rom zu schicken, bestand zwar, doch niemand hatte sie ernst genommen, vgl. Dokument 3.

11 Der Besuch in Tarquinia fand am 6. September 1827 statt. Nibbys Bericht: ASR, B. 166 Fsc. 397 Bl. 63–68, darin eingelegt die Zeichnung Valadiers. Luigi Maria Valadier stand stets im Schatten seines berühmten Vaters Giuseppe, vgl. Valadier: Segno e architettura, Ausstellungskatalog Rom 1985, hrsg. von E. Debenedetti, 439 f. Auch nach Tarquinia reiste er als dessen Stellvertreter. Eigentlich hatte der Cardinal-Camerlengo den Vater geschickt, allerdings *con facoltà di deputarvi il suo figlio architetto*, s. ASR a.O. Bl. 90.

12 Dokumente 1 und 2.

13 Dieses Verbot entsprach keineswegs der damaligen Rechtslage. Wohl wurden Verleger und Autoren vor nichtautorisierten Nachdrucken geschützt, doch ein befristetes Exklusivrecht der Ausgräber, ihre Funde zu publizieren, war noch nicht entwickelt. Zutreffend verwies der Camerlengo daher auf den allgemeinen urheberrechtlichen Schutz, den jedes im Kirchenstaat verlegte Druckwerk genieße, vgl. Dokument 4. Nur die gesellschaftliche Stellung der Petenten kann erklären, daß der Camerlengo intern die Behörden in Tarquinia anwies, weitere Zeichnungen zu verhindern, vgl. Dokument 5. Damit wurde faktisch ein Schutz der Publikationsinteressen des Ausgräbers vorweggenommen, den erst später einige moderne Antikengesetze ausformulieren. Vielleicht ist die Affäre das früheste Beispiel dafür.

14 Vgl. seinen abgelehnten Antrag, in Tarquinia zeichnen zu dürfen, Dokument 6, und Kestners Vorsichtsmaßnahmen, Dokumente 7 und 8.

15 Vgl. die Einleitung zu den »Monumens inédits« S. II f. und VI; ders., Journal des Savants 1828, 3 ff. und 80 ff.; ders., Course d'archéologie (Paris 1828) 149 (Vorlesung vom 17. Juni 1828); W. Gell, The Topography of Rome and its Vicinity (1846) 215 und Wilh. Dorow, s. u. Anm. 20. Stackelberg war nicht der einzige, der mit dem streitbaren Raoul-Rochette aneinandergeriet; zur berühmten Polychromie-Kontroverse mit Hittorf, Semper und Letronne vgl. K. Hammer, J. I. Hittdorf, Pariser Hist. Studien 6, 1968, 111 ff.

16 So schreibt das Kunstblatt unter dem 27. Juli 1827, Bd. 8 (1827) 276: *Der hannövrische Geschäftsträger Kestner, Freyherr v. Stackelberg und Prof. Thürmer, welcher demnächst nach Dresden abgeht, haben bey Corneto sehr interessante hetrurische Gräber untersucht, und werden das Ergebnis bekannt machen. Einem Franzosen, welcher auf ihrer Spur gehen und die Gemälde für seine Reisebeschreibung lithographieren lassen wollte, ist dieses, wie billig, untersagt worden.*

17 Erschienen 1829 anonym in Paris. Erwähnt bei A. Barbier, Dictionnaire des ouvrages anonymes Bd. 3 (1882³) Sp. 1141 und J. M. Quérard, La France littéraire Bd. 8, 99 und Bd. 12, 645 f.

18 Raoul-Rochette war bekannt für seine Neigung, zahlreiche mythologische Darstellungen auf Achill und seine Eltern zu beziehen.

19 So jedenfalls Champfleury (= Jules Fleury), Histoire de la caricature antique (1867) 367. Dafür, daß die Schrift gleichwohl bekannt wurde, sorgte eine ausführliche Besprechung in der Literaturzeitschrift »Le Globe« 7 (Nr. 51 vom 27. Juni 1829) 404 ff., die kaum eine Anspielung unerklärt ließ.

20 Stackelberg hatte den Dichter im August 1829 in Weimar besucht und für sich einnehmen können; sein begeisterter Bericht an Kestner bei Weege, Etruskische Malerei 95 ff. und Jorns a.O. 205–207; vgl. auch Natalie von Stackelberg a.O. 425 ff. und J. Heurgon, CRAI 1973, 598 ff. An Wilhelm Dorow schrieb Goethe am 9. Nov. 1829 über den Streit: *Plagiate, Präoccupationen, Übereilung, Unwissenheit, oberflächliche Behandlung, bösen Willen, und wie der Unfug alles heißen*

mag, wirft man sich einander vor, wie mir leider aus den verschiedenartigen Durckschriften zur Kenntnis gekommen. Thun Sie als unermüdlicher emsiger Forscher das Mögliche, diesen Widerstreit, wo nicht beyzulegen, doch dergestalt zu mildern, daß die Reinigkeit des wissenschaftlichen Gegenstandes bewahrt und die Moralität der Mitwirkenden nicht verdächtig werde. Goethes Werke, Weimarer Ausg. 4. Abt. Bd. 46 (1908) 138. Die hinter dem Kompliment versteckte Kritik wird der Empfänger des Briefes sicherlich verstanden haben. Dorow hatte in einer eigenen kleinen Gelegenheitsschrift (Etrurien und der Orient, Heidelberg 1829) Partei zugunsten Raoul-Rochettes ergriffen und Stackelberg »Neid, Eifersucht und Intriguen« (S. 12) vorgeworfen. Diese Arbeit wohl hatte er Goethe übersandt und damit den zitierten Brief ausgelöst.

21 In Thann, im Hause des älteren Bruders Carl, fanden die regelmäßigen Treffen der großen Familie Kestner statt. Während der Anreise aus Rom wären die Zeichnungen beinahe verlorengegangen, vgl. Dokument 8.

22 Dokument 10.

23 Zu den Schwierigkeiten mit Joh. Friedrich Cotta vgl. Dokument 9. Erst kurz zuvor, im selben Jahr 1827, hatte Cotta in München seine »Literarisch-Artistische Anstalt für lithographische Vervielfältigung« gegründet, vgl. L. Lohrer, Cotta – Geschichte eines Verlages (Stuttgart 1959) 82 f. Die „Hypogäen von Tarquinii" wären eines der ersten hier verlegten Bücher geworden. Die Umstellung vom Kupferstich auf die Lithographie, die damals in Deutschland noch kaum erprobt war, brachte gewiß ebenfalls Probleme, die zum Scheitern des Buches beitrugen. Ein »Mahnbrief« Kestners aus Rom an den säumigen Stackelberg in London vom 16. Juni 1829 findet sich bei Jorns a.O. 202 f.

24 A. Michaelis, Festgabe für die archäologische Section der 46. Versammlung deutscher Philologen und Schulmänner (Straßburg 1901) 5 f. erwähnt die Zeichnungen als besonders wertvollen Bestandteil der Bibliothek des Kunstarchäologischen Instituts in Straßburg. Eine Suche dort und in der Straßburger Universitätsbibliothek blieb ohne Ergebnis.

25 Auf dem Andruck, nicht auf den Originalzeichnungen beruht eine Tafel bei W. Abeken, Mittelitalien vor den Zeiten römischer Herrschaft (Stuttgart 1843). Abeken, von 1836 bis 1843 Bibliothekar des Instituts in Rom, kannte natürlich das römische Exemplar.

26 Taf. 68; Micalis Dank an Kestner ebenda Bd. 3, 118.

27 Weege, Etruskische Malerei Abb. 75–82 und 87; ders., JdI 31, 1916, Abb. 1, 3–10 und Beil. 1.

28 Dazu B.-V. Karnapp, Georg Friedrich Ziebland, in: Oberbayerisches Archiv 104 (1979) 11–13.

29 Daß Ziebland die z. T. mit »Rom im November 1827« beschrifteten Blätter nach Stackelbergs Vorlage anfertigte, belegt auch Dokument 27.

30 Kunstblatt 1827, 413 f. und 417 f.

31 Vgl. Dokument 27.

32 Das genaue Funddatum für die Tomba del Triclinio, der 7. Dez. 1830, ergibt sich aus Dokument 11. Zum Funddatum der Tomba Querciola (April 1831) vgl. C. Ruspi, AnnInst 1831, 325.

33 Dokument 13.

34 Ruspis Antrag: Dokument 14.

35 Von E. Gerhard, AnnInst 1831, 314 nur diplomatisch-zurückhaltend angedeutet.

36 Dokument 12.

37 Dokument 20. Carlo Fea war die unumstrittene Autorität seiner Zeit zu Fragen des Denkmalschutzrechts, vgl. seine Abhandlung: Dei diritti del principato sugli antichi edifici pubblici, sacri e profani (Rom 1806).

38 Feas These erinnert an den kuriosen Versuch aus den 80er Jahren des 17. Jahrhunderts, auch die Tempel von Paestum den Etruskern zu vindizieren, an dem Fea maßgeblich beteiligt war, vgl. A. Fantozzi: P. A. Paoli, C. Fea, O. Boni − una »discussione erudita« in: Bibliotheca Etrusca, Hrsg. Biblioteca dell'Ist. Naz. di Archeologia e Storia dell'Arte, Ausstellungskatalog Rom 1985, 68−74. Zur Diskussion um die Herkunft der Vasen vgl. A. Michaelis, Ein Jahrhundert kunstarchäologischer Entdeckungen (1908²) 64 f.

39 Die Verbotsverfügung vom 18. Jan. 1831: ARS, B. 205 Fsc. 1249 Bl. 503.

40 Auf seinen Erfolg ist er zu Recht stolz, vgl. Dokument 16.

41 Vgl. Dokument 15. Die von Manzi und Fossati verfaßte Beschreibung wurde in den AnnInst 1831, 312−361 zusammen mit den Ergänzungen Ruspis und Gerhards abgedruckt.

42 Die genauen Daten ergeben sich aus den Briefen Ruspis und Avvoltas an Gerhard (ArchivDAI/Rom). Zu den Strapazen der Arbeit s. die Dokumente 17−19.

43 Auch Manzi, Marzi, Fossati, Querciola, Ruspi und Avvolta nannten sich »socij dell'Instituto«.

44 Nicht weniger als 10 Briefe Avvoltas an Gerhard über Details der Darstellungen befinden sich im ArchivDAI/Rom. Zum »Pausania Cornetano« s. z.B. Dokument 19. Noch Mitte der 40er Jahre führt der inzwischen fast 80jährige Avvolta die Reisenden durch die Gräber. G. Dennis widmet dem immer noch rüstigen Alten dankbar eine ausführliche Charakterisierung in seiner Etrurienbeschreibung, s. S. 187 f. der deutschen Ausgabe (vgl. Anm. 81).

45 Ein Beispiel für die praktisch-einleuchtenden, letztlich aber zu einfachen Lösungsvorschläge Avvoltas liegt auch gedruckt vor: Eine der fragmentarischen lateinischen Inschriften aus der Tomba del Tifone, die Avvolta als Amen Repositus abschrieb, veranlaßte Olaus Kellermann zu Spekulationen über das Schicksal des Grabes in christlicher Zeit, s. BullInst 1832, 215 Anm. 1. Ein Jahr später mußte er zugeben, daß er allzu gutgläubig und übereilt kommentiert hatte, s. BullInst 1833, 58. Aus dem in Frieden ruhenden Christen ist heute ein heidnischer Flamen Iureperitus der letzten Jahre der römischen Republik geworden; vgl. M. Cristofani, MemLinc VIII 14, 1969, 242 mit Taf. 13.4.

46 Kat.Nr. 22 und 23.

47 Taf. 31 und 32.

48 Die Tomba del Morto wurde in der ersten, die Tomba del Tifone in der zweiten Hälfte Dezember 1832 gefunden (vgl. die kurze Fundnotiz im ASR, B. 205 Fsc. 1249 Bl. 455 und 458). Die erste Beschreibung lieferte Carlo Avvolta, BullInst 1832, 213 ff. (das Original dieses an Bunsen gerichteten Berichts im ArchivDAI/Rom).

49 Vgl. dazu den umfassenden Katalog »Gottfried Semper zum 100. Todestag«, hrsg. von den Staatl. Kunstsammlungen Dresden (Dresden 1979, unveränderte 2. Aufl. München 1980), hier besonders V. Helas, 16 f.

50 G. Semper, Vorläufige Bemerkungen über bemalte Architektur und Plastik bei den Alten (Altona 1834) = Kleine Schriften, 216 f.

51 Neben Semper widmete sich vor allem der Architekt Jakob Ignaz Hittorf der Polychromie-Frage (s.o. Anm. 15), die von den griechischen Tempeln ausgehend über die farbige Fassung von Skulpturen auch die zeitgenössische Architektur und Kunsttheorie wesentlich beeinflußte; dazu A. v. Buttlar, Klenze-Katalog 213 ff. und die dort in Anm. 2 zitierte Literatur.

52 Vgl. seinen Beitrag »Scoprimento d'antichi colori sulla colonna di Trajano« in: BullInst 1833, 92 (= Kleine Schriften 107 f.) und den in Anm. 50 zitierten Aufsatz.

53 Avvoltas offizieller Bericht über Sempers Aufenthalt in Tarquinia in BullInst 1833, 34 (Original im ArchivDAI/Rom). Seine launigen Briefe an Kellermann überliefern die folgende Episode: In Tarquinia verlor Kellermann seine Uhr und Semper seinen Stock, der mit einer Vorrichtung zum Messen versehen war. Glücklicherweise war die Heimreise nach Rom kurz, sonst wäre man am Ende ohne Schuhe dort angekommen, lautet Avvoltas Kommentar. Die Uhr fand sich im Hause der ehrbaren Cornetaner Gastgeber Mariani wieder, der Stock leider nicht. In Avvoltas Worten: Il Vostro orologio − stando nella piletta dell'Acqua Santa − il Diavolo non poteva portarlo via; non saprei se sarà lo stesso del bastone, che per essere stato lasciato in un palazzo comunale sarà difficile il ritrovarlo (Avvolta an Kellermann, Brief vom 6. April 1833, ArchivDAI/Rom).

54 Danach MonInst II Taf. 2.

55 Vgl. Dokument 25. Später vergessen, 1840 erneut geöffnet, benannte man das Grab nun zu Ehren des Cardinal-Camerlengo Giacomo Giustiniani, vgl. die Notiz im ASR, B. 205 Fasc. 1249 Bl. 291 und 329. Als man sich dann der früheren »Vergabe« entsann, entstand wohl der verwirrende Doppelname Tomba Francesca Giustiniani. In der neueren Literatur wurde daraus eine »Fürstin Francesca Giustiniani, die der Öffnung beiwohnte«, so zuletzt S. Steingräber in: Etruskische Wandmalerei 313.

56 Kestners Bericht in BullInst 1833, 73−81; weitere Einzelheiten enthält sein Brief vom 18. Mai 1833 an seinen Neffen Hermann: Jorns a.O. (Anm. 6) 252.

57 Vgl. H. Protzmann, Polychromie und Dresdner Antikensammlung, in: Semper-Katalog (Anm. 49) 101−103, und zuletzt W. Werner, Die Malereien Gottfried Sempers im Japanischen Palais zu Dresden, in: Dresdener Kunstblätter 1985, Heft 1, 1−13.

58 Den Hinweis auf die heute im Kunsthistorischen Zentralinstitut München verwahrten Dias gab freundlicherweise Winfried Werner vom Institut für Denkmalpflege in Dresden.

59 Der erste ausführliche Versuch, die Entstehungsgeschichte der Vatikanfaksimiles (zu diesen s.u.) aufzuklären und in die allgemeineren museumsgeschichtlichen Zusammenhänge einzuordnen, wird G. Colonna verdankt; vgl. G. Colonna, Le copie ottocentesche delle pitture etrusche e l'opera di Carlo Ruspi, in: Dalla Stanza delle Antichità al Museo Civico (di Bologna), 1984, 375−379; ders., in: Il Carobbio 4, 1978, 149−154; ders., StEtr 46, 1978, 81 ff.

60 Vgl. F. Weege, JdI 31, 1916, Beil. 2 und Taf. 8; ders., Etruskische Malerei, Beil. 2. Unzutreffend ist auch seine Erklärung (JdI 31, 1916, 114) wie Stackelberg entlang der Konturen: Stackelberg habe beim Durchzeichnen im Grab ein Rädchen verwendet. Tatsächlich hängen die Löcher mit der späteren Vervielfältigung der fertigen Pausen im Atelier zusammen.

61 Zu den Straßburger Aquarellen s.o. S. 19.

62 Vgl. nur M. Moretti, Nuovi monumenti della pittura etrusca (Milano 1966) und C. Weber-Lehmann, in: Etruskische Wandmalerei 46 ff.

63 Der vorläufige Überblick in dem Katalog Pittura Etrusca, Studi di Archeologia Bd. 2, Rom 1986, 13 ff. wird hier in einigen Einzelheiten präzisiert.

64 s.o. S. 20.

65 In der Sitzung vom 14. Oktober 1831, vgl. Dokument 21.

66 Dokument 22. In diesem Kostenvoranschlag legt Ruspi die Beträge zugrunde, die bisher das Institut gezahlt hat: 2 Scudi pro Tag zuzüglich Materialkosten und Spesen. Er rechnet mit einer Arbeitsdauer von 40 Tagen.

67 So Carlo Fea, vgl. Dokument 20. Auch Vincenzo Camuccini zeigt sich von Ruspis Vorschlag angetan, vgl. Dokument 23. Die offizielle Zustimmung der CGC: ASR, B. 205 Fsc. 1249 Bl. 433 und B. 216 Fsc. 1643.

68 Das Original im ASR, B. 205 Fsc. 1249 Bl. 373; zwei Entwürfe ebenda Bl. 378 f. Die 1. Rate ist sofort, die 2. nach der Rückkehr aus Tarquinia, die 3. bei Abliefern des fertigen Faksimiles fällig.

69 Zu den verschiedenen Sorten von Ölpapier vgl. J. Meder, Die Handzeichnung (1923²) 536.

70 Dokument 17.

71 Dokument 24.

72 Die Entdeckung der Tomba Querciola II berichtet auch Carlo Avvolta an Gerhard (ohne detaillierte Beschreibung), Brief vom 12. Mai 1832 (ArchivDAI/Rom).

73 AnnInst 1866, 438 f. Taf. W.

74 Vgl. Steingräber, in: Etruskische Wandmalerei 292.

75 Zu dieser Technik Meder a.O. 528−530 und W. Koschatzky, Die Kunst der Zeichnung (1981²) 406.

76 Augusto Ruspi, Carlos fünfter Sohn, quittierte am 17. September 1889 den Empfang von 25 Lire für »lucidi di dipinti Cornetani« (Archiv DAI/Rom), vgl. auch Dokument 39.

77 Vgl. Dokument 26. Mehrere Schreiben in den Camerlengatsakten, ASR, B. 205 Fsc. 1249, belegen die einzelnen Stufen der Arbeit. 29. April 1832: Ruspi ist in Tarquinia angekommen (Bl. 432); 11. Juni 1832: Ruspi ist nach Rom zurückgekehrt und bittet um Auszahlung der 2. Rate (Bl. 429); 24. Juni 1832: Cesare Ruspi, Carlos Ältester, quittiert anstelle seines Vaters den Empfang der 2. Rate (Bl. 426 b); 23. August 1833: das Camerlengat mahnt das längst überfällige Faksimile an (Bl. 424).

78 Dokument 27 mit den im Text ausgelassenen Partien. Zur Person Wagners vgl. die Biographie von W. Pölnitz, Ludwig I. von Bayern und Johann Martin von Wagner (München 1929).

79 WWSt, Klenze an Wagner, Brief vom 21. Januar 1834. Klenzes Fragen am Ende zeigen, daß er ein Exposé mit den genauen Maßen, das Ruspi verfaßt und Wagner schon am 24. Dezember 1833 nach München abgeschickt hat, noch nicht erhalten hat; vgl. GHA, Wagner an Ludwig, Brief 598.7 vom 24. Dez. 1833. Das in diesem Brief erwähnte und beigefügte Exposé ist heute verloren; wie es ausgesehen haben könnte, zeigt Kat. Nr. XXV.

80 Dokument 28. Der Aufenthalt auf Villa Colombella bei Ascagnano als Gast der Marchesa Marianna Fiorenzi gehörte zu jedem Italienbesuch Ludwigs I.

81 E. C. Hamilton Gray, Tour to the sepulchres of Etruria in 1839 (1. Aufl. 1840); G. Dennis, The cities and cemeteries of Etruria (1. Aufl. London 1848; mehrere Auflagen, Nachdrucke und Übersetzungen, Nachdruck der deutschen Ausgabe 1973).

82 Dokument 29.

83 Allg. Zeitung, Beil. 305 vom 1. November 1834. In München traf Ludwig am 12. Nov. Abends um 9 Uhr in erwünschtestem Wohlseyn ein, ebenda, Beil. 319 vom 15. November 1834. Den Abstecher nach Tarquinia streift nur kurz Ludwigs Privatsekretär Heinrich Fahrmbacher, Erinnerungen an Italien, Sicilien und Griechenland aus den Jahren 1826−1844 (München 1851) 231. Er selbst wurde wegen der schlechten Straßen mit dem schweren Gepäck auf direktem Wege nach Ascagnano vorausgeschickt. Erst Massimo Pallottino machte auf die längst vergessene Episode erneut aufmerksam: Tarquinia, in: Mon Ant 36, 1937, Sp. 28; ders., Le tombe di Tarquinia, in: Saggi di Antichità II (Rom 1979) 835 ff. (zuerst veröffentlicht 1954).

84 Dokument 30.

85 Kat. Nr. XXI.

86 Die Anfragen des CL, die besorgten Hinweise der CGC, die Antworten des bayerischen Geschäftsträgers Spaur, des Kammerherrn Soderini, des Governatore di Corneto, des Grundeigentümers Marzi und

die Quittung eines Domenico de Dominicis aus Corneto über den ordnungsgemäßen Empfang der Türschlüssel (»grosses clefs un pied de longe«, Stendhal − s. unten Anm. 91 − 205) sind alle erhalten: ASR, B. 205 Fsc. 1249 Bl. 153−170 und 406−411; Auszüge nur aus dem letzteren Bestand bei Pallottino a.O.; Saggi a.O. 841 f. Am 28. August 1835 wird de Dominicis als »pubblico impiegato del Governo« für die Bewachung der Gräber eingestellt, vgl. ASR, B. 205 Fsc. 1249 Bl. 153 und 334.

87 Dokument 33. 88 Dokument 33.

89 Dokument 33.

90 Ruspis Antrag: Dokument 34.

91 Stendhal, Les tombeaux de Corneto (= Mélanges d'art, Bd. 37 der Ausgabe Le Divan, Paris 1931, Nachdr. 1968, 208). Sein reges, auch literarisches Interesse an den Etruskern diskutiert A. Hus, Stendhal et les Étrusques, in: Mélanges Heurgon Bd. I, 1976, 437 ff. Stendhal gibt die Gesamtzahl der Kopien mit 22 an; Hus a.O. Anm. 50 bezweifelt die Richtigkeit dieser Angabe wohl deshalb, weil damals so viele Gräber noch gar nicht bekannt waren. Addiert man jedoch zu den 16 im Jahre 1835 angefertigten Kopien (Ruspi zählt Wände, nicht Gräber, vgl. Kat. Nr. XXV) die 4 Tafeln der Tomba del Triclinio und die beiden Tafeln der Tomba Querciola von 1832, ergibt sich genau die genannte Summe, die Stendhal nur von Ruspi selbst erfahren haben kann.

92 Dokument 35.

93 GHA, Wagner an Ludwig, Brief 640.1 vom 23. Juli 1836. Wagners Zwischenberichte ebenda, Briefe 625.3; 626.5; 627.1 vom 21. Oktober 1835 (Faksimile der Tomba del Morto beendet); 628.7 vom 17. November 1835 (Faksimile der Tomba delle Bighe beendet); 631.6; 632.5; 637.10 (= Dokument Nr. 35); 639.2.

94 Dazu R. Wünsche, in: Klenze-Katalog 71−76.

95 WWSt, Klenze an Wagner, Brief vom 9. November 1839.

96 Ausführlich R. Wünsche in: Klenze-Katalog 37−41 mit weiterer Literatur in Anm. 97.

97 Vgl. V. Plagemann, Das deutsche Kunstmuseum 1790 bis 1870 (München 1967).

98 Allgemein zur Wanddekoration des Klassizismus nach antiken Vorlagen: P. Werner, Pompeji und die Wanddekoration der Goethezeit (München 1970). Seine ohne Kenntnis der hier aufgezählten Beispiele formuliertes Urteil: Ein großer Einfluß auf die zeitgenössische Kunst kann ihnen (sc. den etruskischen Wandmalereien) nicht nachgesagt werden (S. 38) ist zwar grundsätzlich richtig, muß aber heute differenziert werden.

99 s. o. S. 21.

100 Braun an Gerhard, Brief vom 6. November 1843; Gerhard an Braun, Brief vom 10. November 1843; Braun an Gerhard, Brief vom 28. November 1843 (Archiv DAI/Rom).

101 Vgl. M. G. Rak, F. P. Palagi: il »Gabinetto etrusco« di Racconigi, in: Bibliotheca Etrusca (Anm. 38) 186 f.; C. Morigi Govi, La collezione etrusco-italica, in: Pelagio Palagi artista e collezionista (Bologna 1976) 291 f. Abb. ebenda 114 und 294 und bei N. Gabrielli, Racconigi (Turin 1972) 68.

102 G. Micali, Monumenti per servire alla storia degli antichi populi italiani, Ausg. ab 1832, Taf. 67.

103 Klenze in seiner Autobiographie: Memorabilien IV, 43 (= handschriftl. Aufzeichnungen in der Bayer. Staatsbibl. München) zitiert nach R. Wünsche in: Klenze-Katalog 72.

104 Dokument 31 und 32.

105 Kat. Nr. 31.

106 ASR, B. 205 Fsc. 1249 Bl. 367 f.: Gutachten vom Februar 1837; ebenda Bl. 365: Ruspis abgelehnter Kostenvoranschlag.

107 Vgl. nur P. Duell, The Tomba del Triclinio at Tarquinia, in: MemAmAc 6 (1927) 12 und Colonna a.O. (Anm. 59) 378 mit weiterer Lit. in Anm. 22.

108 Aus der Vielzahl der Berichte seien als Beispiel nur Wagners Formulierungen zitiert: Monogrammata, durchgängig einfarbig, ohne Schattierung, Wiedergabe der Gegenstände mit bloß einem Lokalthon, vgl. Dokument 27 und 35.

109 Ab wann die einzelnen Faksimiles im 1837 eröffneten Museum zu sehen waren, bei Colonna, a.O. Anm. 59) Anm. 22. Wann Ruspi jeweils ein Grab beendet hatte, ergibt sich aus den Abnahmeprotokollen der CGC: 4. Mai 1837: Tomba delle Iscrizioni und Tomba del Morto (ASR, B. 205 Fsc. 1249 Bl. 348–351); 20. August 1837: Tomba del Barone und Querciola (ASC ebenda Bl. 348); 7. November 1837: Tomba delle Bighe und Campanari/Vulci (vgl. Dokument Nr. 36). Stiche nach den Faksimiles: Musei Etrusci ... monimenta, Rom 1842, Ausg. A, Bd. 2 Taf. 91–96 = Ausg. B, Bd. 1 Taf. 99–104 und L. Canina, L'antica Etruria marittima (Rom 1849) Taf. 82, 85–87; eine Beschreibung der Gräber nach den Faksimiles: Sec. Campanari, Pitture delle grotte Tarquiniesi (Rom 1838) und der ausgestellten Faksimiles: W. Helbig, Führer durch die öffentlichen Sammlungen klassischer Altertümer in Rom II² (1899) 395 ff.

110 Dokument Nr. 36.

111 Ausnahme: das bereits 1833 fertige Faksimile der Tomba del Triclinio.

112 Dazu ausführlich G. Colonna, StEtr 46, 1978, 81 ff. und danach F. Prinzi, L'esposizione dei Campanari a Londra nel 1837, in: Bibliotheca Etrusca (Anm. 38) 137 ff.

113 Times a.O.: *There is now at 121, Pall Mall, a very extraordinary and interesting exhibition of Etruscan and Greek antiquities* und *It would be writing a classical treatise on Etruscan antiquity to describe the whole of its contents.* Der Artikel zitiert ausführlich aus Sec. Campanari, A brief description of the Etruscan and Greek antiquities now open at No. 121, Pall Mall, oposite the Opera Colonnade, London 1837.

114 Judith Swaddling vom British Museum teilte hierzu brieflich mit: Die Faksimiles werden heute ohne Rahmen aufgerollt im Magazin des Museums verwahrt. Die genaue Bestandsaufnahme und der Vergleich mit den Pausen war bisher noch nicht möglich, da sie beim Ausbreiten brechen. Man wird daher die eben begonnene Restaurierung abwarten müssen. Frühere Photos der Faksimiles oder der Museumsräume fanden sich nicht.

115 Vgl. Dokument 37 und F. Poulsen, Etruscan Tomb Paintings (1922) 16 f. Angeblich hat Mariani seine Arbeit vor dem Original in Tarquinia korrigiert, vgl. Dokument 38. Außer in der (wenig befriedigenden) Farbgebung lassen sich Abweichungen von Ruspis Vorlage jedoch nirgends feststellen.

116 Dabei waren sie auf die Vatikan-Faksimiles angewiesen. Daß im Institut die Originalpausen verwahrt wurden, erfuhr Helbig erst im Januar 1901, als das Kopenhagener Unternehmen nahezu abgeschlossen war, vgl. Dokument 39 und 40.

117 Vgl. vorläufig M. Gjødesen, Vægmalerierne i Etruriens Kammergrave, in: Meddelelser fra Ny Carlsberg Glyptotek 3, 1946, 3–29. Die Publikation des Briefwechsels zwischen Helbig und Jacobsen sowie der Kopenhagener Faksimiles und Aquarelle bereitet M. Moltesen, Ny-Carlsberg-Glyptothek, vor.

118 Vgl. nur den »Brand-Brief« Avvoltas, Dokument 13, oder Wagners Sorge, die Malereien würden »verlöschen«, Dokument 33.

119 Dazu eingehend F. Buranelli, La Tomba François, Ausstellungskatalog 1987 (im Druck).

120 In G. Moroni, Dizionario di erudizione storico ecclesiastica, Bd. 47 (1847) 117 wird irrtümlich Camillo statt Carlo angegeben. Bei P. Duell, MemAmAc 6, 1927, 10 f. werden aus diesem Versehen gleich zwei Ruspis: ein Carlo, der für Eduard Gerhard, und ein Camillo, der für den Vatikan arbeitet. Der vollständige Vorname: Carlo Filippo Balthasare. Auch die genauen Lebensdaten waren bisher nicht bekannt: geboren am 25. März 1786 in Rom (Vicariato di Roma, Batt. S. Lorenzo in Damaso), gestorben am 29. September 1863 (Vicariato di Roma, Morti SS. Vincenzo ed Anastasio). Bei der Forschung im Archivio del Vicariato di Roma ergaben sich weitere Einzelheiten: Ruspi war zweimal verheiratet und hatte 12 Kinder. Sein einziges überlebendes Kind aus erster Ehe, Cesare (geb. 1815), half bei der Anfertigung der Pausen, vgl. Kat. Nr. 44. Sein ältestes Kind aus zweiter Ehe, Ercole Francesco Gaetano (geb. 6. April 1823), lebte als Maler und Restaurator in Rom, vgl. Anm. 125. Sein am 5. Juli 1828 geborener Sohn Augusto verkaufte die Pausen dem Institut, vgl. Anm. 76. Carlo Ruspi war ab 1820 Mitglied der Congregazione dei Virtuosi al Pantheon, vgl. Halina Waga, in: L'Urbe 1968, 2, 9 Anm. 176.

121 Vgl. Dokument 24. Die diesem Brief beigelegte Zeichnung ist heute verloren; der Spiegel ist abgebildet bei I. Meyer-Prokop, Die gravierten etruskischen Griffspiegel archaischen Stils, RMErgh 13 (1967) Taf. 38. Eine von Ruspi signierte Spiegelzeichnung in MonInst II Taf. 6 (Durandscher Spiegel). Andere von Ruspi gezeichnete Denkmäler: MonInst II Taf. 21 (Sarkophagrelief), Taf. 24 (Schwalbenvase Leningrad). Vgl. außerdem E. Gerhard, Antike Bildwerke, Prodromos (1828) S. XXV (Gemmen). In dem von G. Colonna a.O. (Anm. 59) Anm. 11 erwähnten Miscellanband Mss. Lanciani Nr. 80 (Bibl. dell'Ist. Naz. di Arch. e Storia dell'Arte, Rom) befinden sich mindestens 12 Zeichnungen von Bronzen, Wandmalerei etc., die durch Signatur oder Handschrift sicher Carlo Ruspi zuzuweisen sind.

122 Kat. Nr. XXIII.

123 Wenn man Ruspis Notiz auf einem kleinen Aquarell des am 14. September 1833 geöffneten Raffael-Grabes glauben darf (»Carlo Ruspi disegnò li 14 settembre 1833«), gehörte er zu den wenigen Privilegierten, die den sensationellen Fund zeichnen durften, vgl. H. Waga, L'Urbe 1968, 2 Anm. 176, Abb. 32.

124 Vgl. ASR, B. 246 Fsc. 2595: Schreiben Ruspis an das CL vom 12. Januar 1837; W. Buchowiecki, Handbuch der Kirchen Roms 1 (1967) 702; Abb. des Faksimiles der Hl. Felicitas in de Rossi's Bullettino di Archeologia Cristiana 1884/85 Taf. 11–12. Auch für den gelehrten Kardinal Angelo Mai fertigte Ruspi ein »accuratum exemplar ad usum pietatis domesticae«, vgl. A. Mai, Spicilegium Romanum Bd. 9 (1843) 463 Anm. 1.

125 Bisher Ercole Ruspi zugeschrieben, vgl. Fr. Noack, in: Thieme-Becker, Allgemeines Lexikon der bildenden Künstler Bd. 29 (1935) 226 und Karnapp a.O. (Anm. 28) 44 mit weiterer Lit. Die Briefe Wagners, der auch diesen Auftrag überwachte, zeigen jedoch, daß die Ölbildnisse von Carlo stammen. Ruspi erhielt pro Bild 15 Scudi, vgl. GHA, Wagner an Ludwig, Brief 678.4 vom 29. September 1839. Zur Bonifazius-Basilika vgl. Karnapp a.O. 36–49.

126 Vgl. GHA, Wagner an Ludwig, Brief 690.3 vom 16. Juli 1840 und Brief 702.6 vom 9. September 1841. Die Faksimiles wurden auf Wagners Vorschlag in der Vasensammlung ausgestellt. Sie befinden sich heute im Magazin der Münchner Antikensammlung. Schwarz-weiß-Abbildung in: G. Bendinelli, Le pitture del colombario di Villa Pamphili, MonPitt Sez. III Roma Fasc. 5 (1941), der seine Ergebnisse im wesentlichen auf die Faksimiles stützen mußte, weil schon damals die Originale stark verwittert waren; die Originale sind heute im Thermenmuseum/Rom.

127 Vgl. K. Sinkel, Pompejanum in Aschaffenburg… (Aschaffenburg 1984) 94−96 und 120 mit ausführlichen Belegen aus den Archiven. Nachzutragen sind die Briefe, die Ruspi während seiner Arbeit aus Neapel an Wagner in Rom schrieb, vgl. WWSt, Ruspi an Wagner. Hier beklagte er sich über die schlechte Entlohnung. Wagner dagegen meinte: *Die Arbeit scheint mir treu, und im Charakter des Originals zu sein. Nur ist's zu wenig für das viele Geld, so sie gekostet haben* − genau 772 Scudi und 82 Bajocchi, vgl. Sinkel a. O. 96. Offensichtlich ist Ruspis Marktwert seit 1835 erheblich gestiegen. Die einzelne Bleistiftskizze mit Castor und Pollux (Casa dei Dioscuri), die sich in dem Miscellanband Lanciani Nr. 80 (o. Anm. 121) fand, ist wohl während dieses Auftrags entstanden.

128 Dazu ausführlich F. Buranelli, La tomba François, Ausstellungskatalog 1987 (im Druck).

129 Auch Niebuhr − schon seit 1823 wieder in Deutschland − wußte offensichtlich, wen Bunsen mit seiner lapidaren Mitteilung meinte: *Gerhard bereist jetzt in Ruspis Begleitung Toscana*; Brief vom 17. September 1828, in: Chr. C. Josias Freiherr von Bunsen, aus seinen Briefen… geschildert von seiner Witwe, dt. Ausg. von Fr. Nippold, Bd. 1 (1868) 337f. Stendhal hielt Ruspi für bedeutend genug, seinen Lesern in Paris die Adresse von dessen Atelier (Via Nuova in Rom) mitzuteilen; Stendhal, Tombeaux de Corneto (in der o. Anm. 91 zitierten Ausg. Bd. 35 S. 294).

130 Brunn an Gerhard, Brief vom 8. November 1862 (Archiv DAI/Rom).

131 Ruspisieren: Henzen an Gerhard, Brief vom 12. Dezember 1863; scuola di Ruspi: Gerhard an Braun, Brief vom 7. April 1835; Ruspis Faust: Gerhard an Braun, Brief vom 11. August 1835 (alle Archiv DAI/Rom). Eine wichtige Rolle bei Gerhards schon früh geäußerter Kritik spielten die horrenden Preise, die Ruspi nach dem Großauftrag für den Bayernkönig verlangte.

132 Brunn an Gerhard, a. O.

133 Gerhard an Henzen, Brief vom 17. Oktober 1862 (Archiv DAI/Rom).

134 s. S. 43. Außerdem restaurierte Ruspi einige Fresken in römischen Kirchen (z. B. Buchowiecki a. O. III, 51 = S. Maria Nova). Er verfaßte eine kleine Schrift über den »Metodo per distacare gli affreschi dai muri e riportarli sulle tele«, postum hrsg. von seinem Sohn Ercole, Rom 1864, vgl. Kat. Nr. XXIV. In der Institutssitzung vom 30. Dezember 1836 führte er zusammen mit Depoletti das Ergebnis seiner Überlegungen und Versuche zur Bucchero-Produktion vor: BullInst 1837, 29.

135 Vgl. die Beurteilungen: *bravo pittore, la grande sua perizia in ritrarre fedelmente cosifatti dipinti* (Sec. Campanari, Antichi vasi dipinti della collezione Feoli, Diss. Pont. Acc. Archeol. 7, 1836, 72 Anm. 2); *singolare esperienza, abile disegnatore, uno de'pochi disegnatori veramente esperti d'antiche cose* (Gerhard, AnnInst 1831, 316) oder *der rühmlichst bekannte, und besonders wegen seines antiquarisch geübten Blickes schätzbare Zeichner Ruspi* (Gerhard, Arch. Intelligenzblatt 1837, 13).

136 Dazu eingehend L. Banti, Disegni di tombe e monumenti etruschi fra il 1825 e il 1830: L'architetto Henri Labrouste, in: StEtr 35, 1967, 575 ff. und M. C. Hellmann, Envois de Rome et archéologie Grecque, in: Paris−Rome−Athènes: Les voyages en Grèce des architectes Français…, Ausstellungskatalog Paris 1982, 39 ff.

137 Vgl. Dokument 24 und o. Anm. 121.

138 JdI 31, 1916, 106.

Carlo Ruspi:
Restaurator und Künstler-Archäologe

FRANCESCO BURANELLI

Ungefähr 150 Jahre nach der Ausführung der Faksimiles der Grabmalereien von Tarquinia haben wir uns im Deutschen Archäologischen Institut in Rom getroffen, um noch einmal eine Etappe der beginnenden archäologischen Forschung zu Anfang des vorigen Jahrhunderts zu durchlaufen. Die Initiative von Professor Andreae und den Mitarbeitern dieses Instituts, denen für die Aufforderung, mich an dieser Erkundung zu beteiligen, an dieser Stelle gedankt sei, wurde von den Vatikanischen Museen lebhaft begrüßt, stellt sie doch, in gewisser Weise, die Situation wieder her, in der sich die Archäologie im ersten Drittel des vorigen Jahrhunderts befand. Kurz bevor die Gruppe der Hyperboreer 1829 das Instituto di Corrispondenza Archeologica gründete[1], hatte der Kirchenstaat mit dem Pacca-Edikt vom 7. April 1820 den Schutz des künstlerischen und archäologischen Erbes[2] neu geordnet, die römische Archäologische Akademie durch die Verleihung des Namens päpstlich anerkannt und ihr einen öffentlichen Status gegeben[3]. Bis dahin wurden die Altertümer im wesentlichen mit der griechischen oder römischen Skulptur gleichgesetzt. Doch die neuen Entdeckungen und das neue Interesse an Etrurien brachen das klassizistische Bild des Altertums allmählich auf und offenbarten eine neue farbige Realität und neue Themen des täglichen Lebens.

Unter den bedeutendsten Entdeckern ragen die Namen Luciano Bonaparte, die Brüder Candelori, die Familie Campanari, Vincenzo Galassi und Don Alessandro Regolini heraus, daneben Persönlichkeiten wie Ruspoli, Calabresi, Bruschi, Fossati, Arduini, Feoli, Guglielmi, Campana, nicht zu vergessen Casei, der die berühmte Bronzestatue des Mars von Todi gefunden hat[4].

Die bedeutendsten Siedlungen und die größten Nekropolen der etruskischen Zentren im Päpstlichen Territorium wurden durchgekämmt mit einem für die Wissenschaft leider verheerenden Ergebnis, aber fruchtbar an aufsehenerregenden Entdeckungen, was, unter dem Druck des europäischen Sammlertums, zu einer Zerstreuung des Materials in alle Länder führte.

Diese gegenseitige Steigerung der wissenschaftlichen Bemühungen und der Entdeckungen lockte die Archäologen aus ihren Studierstuben hervor. Von dem antiquarischen und interpretatorischen Interesse eines Gori und eines Guarnacci[5] gingen sie zu einer aktiven Archäologie und Erforschung des Gebietes der Maremmen über, die jenen, wie man den Beschreibungen bei Dennis[6] entnehmen kann, geradezu roh erscheinen mußte.

In dieses Klima fügen sich die Entdeckungen der bemalten etruskischen Gräber ein sowie die Tätigkeit von Carlo Ruspi, die zum Teil schon von Cornelia Weber-Lehmann[7] geschildert wurde.

Carlo Ruspi war eine jener eklektischen Gestalten von kunsthandwerklichen Malern des beginnenden 19. Jahrhunderts oder ein »Künstler-Archäologe«, wie er sich zu bezeichnen liebte. Er war Antiquar, Restaurator und Kopist[8].

1825 versuchte er, einen Becher aus Blei mit figürlichen Verzierungen an die Päpstliche Regierung zu verkaufen, aber die Beratende Kommission für Altertümer und Bildende Kunst stand nach gründlicher Prüfung vom Kauf ab, weil Zweifel über die Echtheit des Objektes aufgekommen waren[9]. Die Aktivität der Familie Ruspi als Antiquitätenhändler ist wenig bekannt, vielleicht wegen der Schwierigkeit, sich in einem Markt zu behaupten, in dem der Wettbewerb scharf war und auf dem es schon weithin bekannte Persönlichkeiten gab.

Fruchtbarer war die Restauratoren-Aktivität. Nachdem Ruspi einmal in die Kreise um die Päpstlichen Sammlungen eingeführt war, nahm er mit Capranesi, Depoletti, Morelli, De Domenicis und Frediani an einem frenetischen, tumulthaften Kampf gegen die Zeit teil, um in nur drei Monaten (von der Ankündigung am 10. November 1836 bis zur Eröffnung am 2. Februar 1837) das Museo Gregoriano Etrusco einzurichten[10].

Abb. 1 Kylix des Oltos. Alte Restaurierung mit nicht zugehörigen Fragmenten.

Abb. 2 Kylix des Oltos. Moderne Restaurierung.

Die Restauratoren gelangten damals zu Kompromissen, welche den Kanon und das Kriterium der Wissenschaftlichkeit, wie sie die Leiter des Museums aufgestellt hatten[11], nicht widerspiegeln.

Zum Beispiel stammt aus dieser Zeit die Restaurierung einer rotfigurigen Kylix des Oltos[12] mit stehendem Herakles im Innenbild. Erhalten waren nur der Fuß und der mit ihm zusammenhängende Mittelteil der Schale. Der Rest wurde aus Fragmenten anderer attischer Schalen zusammengebaut. Diese Fragmente wurden weitgehend abgeschliffen, um sie der Form der zu rekonstruierenden Vase anzugleichen. Die tatsächlich zugehörigen Fragmente, die unerkannt im Museumsmagazin lagen, wurden dazu verwendet, andere Vasen zu ergänzen.

Das gleiche Schicksal erfuhr eine Kylix des Scheurleer-Malers[13], die kürzlich mit zahlreichen Randfragmenten sowie dem Fuß ergänzt werden konnte. Diese Fragmente fanden sich im Magazin der Vatikanischen Museen. So konnte die ursprüngliche Form der Schale wiederhergestellt werden, nachdem man zuvor den nicht zugehörigen Fuß mit der Signatur des Pamphaios abgenommen hatte, der nun allerdings immer noch des Schalenkörpers entbehren muß[14].

Dies ist die Realität der Restaurierungen in den der Museumseröffnung vorausgehenden Monaten. Ruspi nahm an diesen Arbeiten auch mit der Restaurierung antiker Gläser und anschließend auch an der Zusammensetzung

der Relief-Buccheri aus der Tomba Calabresi teil[15]. Sein Werk war auch die Restaurierung der hochberühmten Figurenampulle, der er im August 1838 einen nicht zugehörigen, aber wenigstens typologisch richtigen Trompetenfuß anfügte, aus dem einfachen Grund, damit die Vase stehen konnte. Bei der jüngsten Entrestaurierung wurde der Umfang der Restaurierung von C. Ruspi deutlich, der die Brüche abschliff und egalisierte, um den Fuß anfügen zu können[16].

Ruspi restaurierte auch die beiden Bucchero-Kelche mit Tierprotomen aus der Tomba Calabresi[17], dem Deckel des Kelches Inv. Nr. 20247 setzte er das Figürchen eines Hundes auf, den er selbst aus Ton geformt und dem Bucchero entsprechend schwarz angemalt hatte, so daß Pareti das Ganze ohne irgendwelche Zweifel an der Authentizität veröffentlichte[18]. Des weiteren restaurierte er eine attisch-schwarzfigurige Hydria des Acheloos-Malers aus der Leagros-Gruppe[19]; bei ihr sind heute noch die Gipsfüllung und die Farbretuschen erkennbar, welche die Bruchlinien verdecken und das Gefäß ergänzen.

In den Berichten Ruspis über die von ihm ausgeführten Restaurierungen liest man Sätze wie die folgenden: *Der Gegenstand wurde auseinandergenommen, gereinigt und wieder zusammengesetzt; sodann mit Stuck ergänzt und in den respektiven Farben retouchiert,* oder: *Der Fuß der Vase wurde mit einem Stift im Inneren befestigt, alle Figuren wurden ergänzt,* weiter: *Viele Fragmente eines et-*

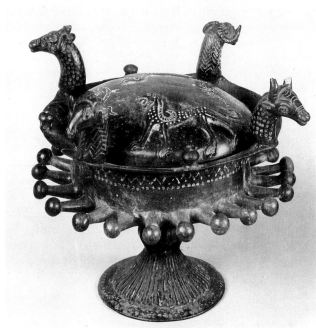

Abb. 3 Bucchero-Kelch aus der Tomba Calabresi nach der Restaurierung durch Ruspi.

Abb. 4 Bucchero-Kelch aus der Tomba Calabresi nach Abnahme der fehlerhaften Restaurierung.

ruskischen Tellers mit mehreren Farben wurden zusammengesetzt und mit neuen Teilen mit imitierten Farben ergänzt[20]. Wie man sieht, war das Kriterium dieser Eingriffe der Wunsch, die Objekte wieder vollständig vor sich zu sehen, auch auf Kosten der Zusammenfügung von Teilen verschiedener Objekte oder von Veränderungen an den Originalteilen oder schließlich sogar unter Einbeziehung gefälschter Teile wie des Hündchens für den Kelch aus der Tomba Calabresi.

Neben diese Tätigkeit als Restaurator archäologischen Materials trat diejenige eines Gemälderestaurators und die eines Spezialisten für die Abnahme der Fresken von der Wand und der Übertragung auf Leinwand[21], das heißt eines sogenannten »estrattista di pitture«[22]. Er restaurierte ein Tafelbild Giambellinos und die Madonna mit Kind des Vitale da Bologna, außerdem einige Ikonen, die heute allesamt in der Pinacoteca Vaticana aufbewahrt werden[23].

Über seine Abnahme von Fresken schrieb er einen postum von seinem Sohn Ercole publizierten Aufsatz. Dieser Sohn folgte dem Beruf seines Vaters, allerdings mit weniger glänzendem Erfolg[24].

Dank seiner Interessen und Arbeiten wurde Carlo Ruspi von der Päpstlichen Regierung gebeten, Kopien der bemalten Gräber von Tarquinia herzustellen. Einige dieser Kopien sind in dieser Ausstellung zu sehen und erlauben

Abb. 5 Schwarz angemalter Ton-Hund, von Ruspi zur Ergänzung des Kelches aus der Tomba Calabresi hergestellt.

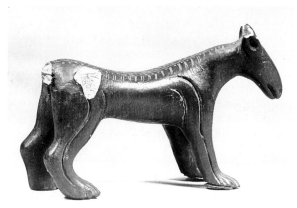

einen interessanten Vergleich zwischen den in den Gräbern selbst ausgeführten Pausen mit ihren verschiedenen Anmerkungen über Technik und Farben und den im Auftrag der Vatikanischen Museen angefertigten Endprodukten[25]. Man muß zugeben, daß die Pausen wesentlich ursprünglicher sind und der Realität der Wandmalereien weitergehend entsprechen als die den Vatikanischen Museen übergebenen Tempera-Gemälde. Diese in der Werkstatt ausgearbeiteten und ergänzten Kopien wurden ohne den unmittelbaren Kontakt mit den etruskischen Gemälden hergestellt. So verlieren sich Klima und Pathos der Szenen, die Figuren erscheinen erstarrt und bisweilen vom Zusammenhang der Darstellung erdrückt.

Eine Besonderheit, die uns heute lächeln macht, aber bezeichnend ist für das geistige Klima im Rom des 19. Jahrhunderts, sind die Auflagen, die Ruspi von der Zensur gemacht wurden. Alle unbekleideten Figuren zeigen kein Geschlecht, und bei den Faksimiles der Tomba delle Bighe sind die Figuren, die zum athletischen Wettkampf nicht passen wollen, nicht einmal wiedergegeben. Dies ist der Einfluß jener Prüderie, die von den berühmten »Hosenmachern« der Sixtinischen Kapelle im späteren Cinquecento bis zum Ende des letzten Jahrhunderts Rom und den Päpstlichen Hof bestimmte.

Trotz dieser marginalen Erscheinungen haben die Kopien Ruspis große Bedeutung als archäologische Dokumentation der Gräber: Sie bilden diese fast wie Photographien im Zustand bei ihrer Auffindung ab. Heute ist vieles davon nicht mehr festzustellen[26], weil die Gemälde zum großen Teil die Tönung ihrer ursprünglichen Farbigkeit verloren haben und in einigen Partien vollkommen verblaßt sind. Noch größeren wissenschaftlichen Wert haben die Kopien, die Carlo Ruspi als sein letztes Werk 1862[27] in der Tomba François in Vulci ausführte. Dies war ein Jahr vor seinem Tode. Die Fresken wurden 1863 von Pellegrino Succi im Auftrag des Fürsten Torlonia[28] von der Wand abgenommen und sind nur noch ein Schatten ihrer selbst.

Vielleicht ist hier der am besten geeignete Ort anzukündigen, daß die Vatikanischen Museen eine thematische Ausstellung über dieses hochberühmte Grab aus Vulci planen. Der ausgemalte Grabraum soll aus den »disiecta membra« mit Hilfe der Kopien Ruspis wieder zusammengesetzt werden, um dem Publikum und der Wissenschaft ein Denkmal zugänglich zu machen, das auf andere Weise nicht mehr in seinem Zusammenhang erfahren und erforscht werden kann. Die auf Rahmen gezogenen Temperabilder der Tomba François hingen im Saal der italiotischen Vasen im Vatikan. Erst jetzt, nach einer Analyse der Pausen Ruspis und der von ihm angewendeten Technik, im Inneren des Grabes die Fresken auf zahlreichen kleineren Blättern durchzupausen und diese dann in der Werkstatt zusammenzusetzen, verstehen wir, wie es zu manchen kleinen Fehlern kam, besonders im geometrischen Fries und in der falschen Ausrichtung der Schuppen beim Relief-Torus[29].

Ein letzter Gesichtspunkt ist derjenige der Verwendung der Kopien Ruspis im Museumsbereich des 19. Jahrhunderts. Die Kopien wurden von den Vatikanischen Museen bestellt, um das im Entstehen begriffene Museo Gregoriano Etrusco zu schmücken, und sie wurden wie

Abb. 6 Hydria des Acheloos-Malers nach der Restaurierung durch Ruspi.

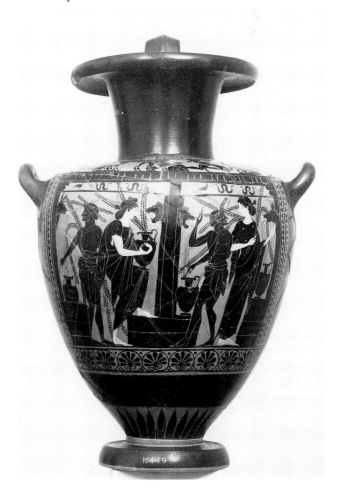

große Bilder an den Wänden der Säle aufgehängt, wo sie bis zur Neuordnung der Säle durch Bartolomeo Nogara in den ersten Jahrzehnten dieses Jahrhunderts hängen blieben. Das bestimmende Kriterium war, die verschiedenen Gesichtspunkte der Etruskischen Kunst und die Entdeckungen der »romantischen« Archäologie im Päpstlichen Etrurien zu dokumentieren. Dies ist ein anderes Konzept als die »Universale Kunstgeschichte«, die man in der Pinakothek in München im Auge hatte.

Die Erfahrungen, die die Familie Campanari mit der 1837 in London durchgeführten Ausstellung[30] machte, führten zu nichts, ebensowenig wie die Anregung, die Secondino Campanari Visconti gab, im Museo Gregoriano ein sogenanntes »Grabzimmer« einzurichten, einen kleinen Saal, in dem man ein etruskisches Grab[31] zu rekonstruieren versuchte. In einem unveröffentlichten Brief, der leider keine Unterschrift trägt, aber in der unver-

wechselbaren Kalligraphie Secondino Campanaris geschrieben ist, werden Pietro Ercole Visconti alle Daten zur Einrichtung des »Grabzimmers« mitgeteilt. Wörtlich schreibt Campanari: *... wenn man eintritt, und es stehen Malereien wie die Kopien der Gräber von Tarquinia zur Verfügung, dann stellt man diese vorzugsweise an der Wand gegenüber dem Eingang auf, und wenn sie ausreichen, auch auf den Seiten, wobei man darauf hinweist, daß in den meisten Gräbern auch die Decke bemalt war ...*[32].

Der großen Erfahrung der Campanari ist es zu verdanken, daß die Ausstellung am Pall Mall zustandekam, und in ihrem Hinweis an die Besucher, daß auch die Decke der Gräber bemalt war, kommt vielleicht eine indirekte Kritik an der Arbeit der Kopisten zum Ausdruck, die bei allen ihren Kopien diesen keineswegs nebensächlichen Umstand nicht beachteten.

Abb. 7 Tafelbild Giambellinos nach der Restaurierung durch Ruspi.

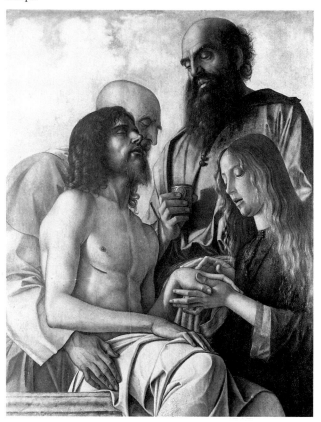

1 F. Eckstein in: EAA Bd. IV, 1961, 176–178 s. v. Inperborei; A. Michaelis, Storia dell'Instituto Archeologico Germanico 1829–1879 (Roma 1879).
2 A. Emiliani, Una politica dei Beni Culturali (Torino 1974) 37 ff.; A. Emiliani, Leggi, bandi e provvedimenti per la tutela dei beni artistici e culturali negli antichi Stati italiani (Bologna 1978) 130 ff.; G. Gualandi, Neoclassico e antico – Problemi e aspetti nell'età neoclassica, in: Ricerche di Storia dell'Arte 8, 1978–79, 10 ff.
3 F. Magi, Per la storia della Pontificia Accademia Romana di Archeologia, in: RendPontAcc 16, 1940, 113–130; A. Busiri Vici, Intorno alla rinascita della Accademia Romana di Archeologia (4 ottobre 1810), in: RendPontAcc 44, 1971–72, 329–341; C. Pietrangeli, La Pontificia Accademia Romana di Archeologia, note storiche, in: MemPontAcc 4, 1983, 10–11.
4 Die Bibliographie über die einzelnen Personen und Ausgrabungen ist sehr ausgedehnt. Um die Periode einzugrenzen, zitieren wir: B. Nogara, Prefazione al volume J. D. Beazley – F. Magi, La Raccolta Benedetto Guglielmi nel Museo Gregoriano Etrusco (Città del Vaticano 1939) S. V–VIII; G. Q. Giglioli, Il Museo Campana e le sue vicende, in: StRom 3, 1955, 292–306 und 413–434; F. Roncalli, Il »Marte« di Todi, bronzistica etrusca ed ispirazione classica, in: MemPontAcc, Serie III, 11,2, 1973, 112–121; G. Colonna, Archeologia dell'età romantica in Etruria: i Campanari di Toscanella e la tomba dei Vipinana, in: StEtr 46, 1978, 81–99; M. Bonamici, Sui primi scavi di Luciano Bonaparte a Vulci, in: Prospettiva 21, 1980, 6–24; M. Cristofani, Il cratere François nella storia dell'archeologia »romantica«, in: Boll. d'Arte, serie speciale 62, 1981, 11–23; F. Delpino, Cronache Veientane, Storia delle ricerche archeologiche a Veio, I, dal XIV alla metà del XIX secolo (Roma 1985).
5 M. Cristofani, La scoperta degli Etruschi – Archeologia e antiquaria nel '700 (Roma 1983) 89–103.

6 G. Dennis, The Cities and Cemeteries of Etruria (London 1907) Bd. I passim.

7 s. oben S. 21 ff.

8 s. zuletzt G. Colonna, Le copie ottocentesche delle pitture etrusche e l'opera di Carlo Ruspi, in: Dalla Stanza delle Antichità al Museo Civico − Storia della formazione del Museo Civico Archeologico di Bologna (Bologna 1984) 375−379.

9 s. u.

10 G. Pinza − B. Nogara, Documenti relativi alla formazione e alle raccolte principali del Museo, o. J., appendice a G. Pinza, Materiali per la etnologia antica toscano-laziale (Milano 1915), einziges in der Bibliothek der Vatikanischen Museen aufbewahrtes Exemplar, documenti III, XXV, LXVII, LXVIII, LXIX; F. Roncalli, Il reparto di antichità etrusco-italiche, in: BMonMusPont 1/3, 1979, 53−114; F. Buranelli − F. Roncalli, Il reparto di antichità etrusco-italiche, in: BMonMusPont 5 (im Druck).

11 M. Bonamici a.O. (Anm. 4) 8.

12 Inv. 16546; C. Albizzati, Vasi antichi dipinti del Vaticano (Rom 1922−42) Nr. 502 Taf. 69; J. D. Beazley, Attic Red-Figure Vase Painters[2] (1963) S. 66 Nr. 126.

13 Inv. 16515 C. Albizzati, a.O. Nr. 499 Taf. 69; J. D. Beazley, Attic Red-Figure Vase Painters[2] (1963) S. 169 Nr. 4.

14 Wahrscheinlich wurden beide Restaurierungen von C. Ruspi ausgeführt, wie man dem Dokument entnehmen kann, das im folgenden zitiert ist: G. Pinza − B. Nogara a.O. (Anm. 10) Dokument XXV Nr. 40. Hier heißt es: »Schale, im Inneren − Schwarz auf Orange − eine Figur mit Keule, außen Mäander und kleine Figuren in oranger Farbe mit Inschriften innen und außen und dem Namen des Töpfers auf dem Fuß (Carlo Ruspi)«. Sicher ist die Identifizierung der Kylix des Oltos (s. Anm. 12) mit der Figur des Herakles im Innenmedaillon, während im zweiten Teil der Beschreibung eine andere Kylix angesprochen zu sein scheint, die dem Scheurleer-Maler (s. Anm. 13) zugewiesen wird. Dies ist um so wahrscheinlicher, als die erste Kylix außen vollkommen schwarz abgedeckt ist.

15 G. Pinza − B. Nogara a.O., Dokument LXVIII.

16 S. F. Buranelli in: Mostra dei Restauri in Vaticano, in: BMonMusPont 4, 1983, 35−36.

17 s. Anm. 15 und L. Pareti, La tomba Regolini Galassi del Museo Gregoriano Etrusco e la civiltà dell'Italia centrale nel VII sec. a.C. (Città del Vaticano 1947) 367−369.

18 L. Pareti a.O. 370 Nr. 406.

19 Inv. 16449; G. Pinza − B. Nogara, a.O. Dokument XXV, Nr. 31; C. Albizzati, a.O. Nr. 417, S. 186−188 Taf. 65; J. D. Beazley, ABV S. 384 Nr. 26.

20 Archivio Segreto Vaticano, Musei e Gall. Pent., dif. 7, anno 1855, fasc. 50; dig. 7, anno 1857, fasc. 4 und 27.

21 Archivio Biblioteca Vaticana 65, S. 416; 68, S. 144, 174 und 244, Restaurierungen der Jahre 1841−1843 und 1845.

22 s. den Faszikel C. Ruspi, Metodo per distaccare gli affreschi dai muri e riportarli sulle tele, Roma 1864, publiziert aus dem Nachlaß von C. Ruspis Sohn Ercole.

23 Zum Archiv s. Anm. 21. Ruspi restaurierte »Die Beweinung des toten Christus« von Giovanni Bellini (T. Pignatti, L'opera completa di Giovanni Bellini detto Giambellino, Milano 1969, 93−94 Nr. 68 Taf. XVIII), die »Madonna mit Kind« von Vitale da Bologna (F. Mancinelli, Early Italian Paintings in the Vatican Pinacoteca, in: Apollo, Mai 1983, 347−357 Taf. 13), zwei Tafeln neugriechischer Kunst des 16./17. Jahrhunderts mit Darstellungen des Melchisedek und des Moses (A. Munoz, I quadri bizantini della Pinacoteca Vaticana provenienti dalla Biblioteca Vaticana, Roma 1928, 9 Nr. 2 und 3 Taf. II), außerdem verschiedene Ikonen, für die verwiesen wird auf W. F. Volbach, I Fiorentini e i Senesi del Trecento − Catalogo della Pinacoteca Vaticana Bd. II (im Druck).

24 s. Anm. 22; zur Aktivität Ercole Ruspis ist zu verweisen außer auf Thieme-Becker, Allgemeines Lexikon der Bildenden Künste Bd. 29, 1935, s. v. Ruspi, auf den Artikel von C. L. Visconti, L'apside della chiesa di S. Maria in Monticelli dipinto da Ettore Ruspi, in: Album di Roma XXVII (1860) 13−14. Ich glaube, daß im erwähnten Artikel der Name Ercole mit Ettore verwechselt wurde, ebenso wie bei G. Moroni, Dizionario di erudizione Storico Ecclesiastica Bd. 47, 1847, S. 117 s. v. Museo Gregoriano Etrusco der Vater anstelle Carlo Camillo genannt wird.

25 Die Beratende Kommission der Altertümer und Bildenden Künste billigte in ihrer Sitzung vom 25. Februar 1837 den Vertrag, der mit Carlo Ruspi wegen der Kopien der Wandmalereien von Tarquinia geschlossen werden sollte (ASR, Camerlengato, parte II, titolo IV, busta 249, fasc. 2620). Zum Vertrag, der am Ende der Busta 205 aufbewahrt wird, s. o. 28. Im Museo Gregoriano Etrusco des Vatikan werden die Kopien von sechs Gräbern aus Tarquinia aufbewahrt, und zwar von der Tomba del Morto, der Tomba delle Iscrizioni, der Tomba del Barone, der Tomba delle Bighe, der Tomba del Triclinio und der Tomba Querciola, wie sie in den Tafeln der Musei Etruschi … monimenta (Roma 1842) ed. A. vol. II Taf. XCI−XCVI abgebildet sind. Ruspi führte auch die Faksimiles des Kalenders aus, der in der Kapelle der Hl. Felicitas bei den Titus-Thermen entdeckt wurde (ASR, Camerlengato, parte II, titolo IV, busta 241, fasc. 25595).

26 Eine Übersicht über den Erhaltungszustand der bemalten Gräber in Tarquinia s. Mehrere Verfasser, Catalogo ragionato della pittura etrusca (Milano 1985) passim.

27 Den Auftrag, die Kopien der Tomba François auszuführen, erhielt Ruspi im Dezember 1858 nach der Sitzung der Beratenden Kommission für die Altertümer und Bildenden Künste, in der diese den Bericht über einen Ortstermin in Vulci über die Auffindung dieses Grabes las, der viele Zeitungen zahlreiche Artikel gewidmet hatten (ASR, Appendice del Camerlengato, busta 644/1). Der Vertrag wurde am 5. Mai 1859 unterzeichnet (Archivio Segreto Vaticano, S.P.A., titolo 113) und die Arbeit wurde zwei Jahre nach Genehmigung der Sitzung der Beratenden Kommission für die Altertümer und Bildenden Künste beendet.

28 Was die Loslösung der Wandmalereien der Tomba François betrifft, verweise ich auf den Katalog der Ausstellung, die Ende dieses Jahres im Vatikan eröffnet wird.

29 F. Messerschmidt, Nekropolen von Vulci, in: JdI Ergh 12 (Berlin 1930) 110−112; M. Cristofani, Ricerche sulle pitture della tomba François di Vulci. I fregi decorativi, in: DArch 1/2, 1967, 187−192.

30 G. Colonna a.O. (Anm. 4) 81−99.

31 s. G. Colonna a.O. (Anm. 4) 91−92; er schreibt, er habe einen Artikel über diese besondere Ausstellung des Museo Gregoriano Etrusco.

32 Archivio Biblioteca Apostolica Vaticana, Autografi Ferraioli, Raccolta Visconti, Dokument 1375.

Die Zeichnungen aus den Jahren 1840–1886

HORST BLANCK

Als Eduard Gerhard 1831 Carlo Ruspi mit dem Kopieren der Malereien zweier in Tarquinia neu gefundener Gräber, der Tomba Querciola und der Tomba del Triclinio, beauftragte, hat er einen Weg vorgezeichnet, dem das römische Institut auch in der Folgezeit konsequent nachgegangen ist. Es galt, diese gefährdeten Denkmäler etruskischer Kunst durch eine Publikation in den Monumenti inediti der Wissenschaft bekannt zu machen und, wenigstens in dieser Form der Reproduktion, der Nachwelt zu erhalten.

Hier sollen nicht nur die Maler und Zeichner, die nach Ruspis Tätigkeit für die Publikationen des römischen Instituts etruskische Grabmalereien kopiert haben, vorgestellt, sondern auch die Umstände der Entdeckung der Gräber und das Zustandekommen von Kopie und Publikation, das keineswegs immer wie selbstverständlich und mühelos verlief, aufgrund meist noch unveröffentlichter Dokumente des Institutsarchivs dargestellt werden.

Nachdem Eduard Gerhard und Carl Josias Bunsen Rom 1832 bzw. 1838 verlassen hatten, wurde das Institut zunächst von Emil Braun als Erstem Sekretär geleitet, dem Wilhelm Henzen als Zweiter Sekretär zur Seite stand. Nach Brauns frühem Tod im Jahr 1856 wurde Henzen bis zu seinem Tod im Jahre 1887 Erster Sekretär. Als Epigraphiker überließ er die Betreuung der ›Kunstarchäologie‹ den Zweiten Sekretären, bis 1865 Heinrich Brunn, dem Wolfgang Helbig bis zu seinem Ausscheiden aus dem Institutsdienst im Jahre 1887 folgte. Braun, Brunn und Helbig waren nicht nur höchst aktive Persönlichkeiten; als bedeutende Archäologen verfügten sie über hervorragende Denkmälerkenntnisse, nicht zuletzt der etruskischen Kunst. Hauptsächlich waren sie es, die im Bullettino oder in den Annali dell'Instituto di Corrispondenza Archeologica die wissenschaftlichen Erläuterungen zu den in den Monumenti inediti vorgelegten Malereien gaben. Beim Lesen ihrer Beiträge muß man immer wieder feststellen, wie genau sie gesehen und wie vieles sie be-

reits richtig gedeutet und kunsthistorisch bestimmt haben. Aber auch Henzen selbst setzte sich für die Publikation der etruskischen Malerei ein, wie wir am Beispiel der Tomba François sehen werden.

In den Jahren vor der politischen Einigung Italiens zum Königreich lagen die archäologischen Entdeckungs- und Grabungsaktivitäten hauptsächlich in privaten Händen: der Grundbesitzer, reicher, gelegentlich selbst wissenschaftlich tätiger Gönner wie Adolphe Noël des Vergers oder quasiberufsmäßiger Ausgräber wie Alessandro François. Um prompt und regelmäßig Kenntnis von Neufunden zu erhalten, war das Institut auf entsprechende Mitteilungen angewiesen. Somit stellte die archäologische Korrespondenz, nach der das Institut ja seinen Namen führte, einen wesentlichen Teil seiner Tätigkeit dar. Eine wichtige Gruppe von Korrespondenten waren an der eigenen Ortsgeschichte interessierte Dilettanten, und es war ein Teil der Institutspolitik, diesen oft eitlen, aber mitteilsamen Personen durch die Ernennung zum korrespondierenden Mitglied des Instituts oder gar die Verschaffung eines deutschen Ordens zu schmeicheln. Ein typischer Vertreter dieser wichtigen Mittelsmänner war in Corneto-Tarquinia der Kanonikus, später Archidiakon Domenico Sensi, dessen an Henzen, Brunn und Helbig gerichtete Briefe entdeckungsgeschichtlich wichtige Informationen über die Gräber Tarquinias enthalten. Freilich mußte die Bedeutung solcher Männer wie Sensi, die auch als Vermittler zwischen den Grundeigentümern als den Entdeckern der Gräber und dem Institut fungierten, zurückgehen, als der neue italienische Staat das Ausgrabungswesen in eigene Regie nahm. Helbig verstand es aber bestens, sich hier anzupassen und auch weiterhin dem Institut – seit 1874 Kaiserlich Deutsches Archäologisches Institut – die Publikation neugefundener Grabmalereien zu sichern. Indem man im Bullettino von 1873 einige in Tarquinia neu entdeckte Gräber durch Eduardo Brizio, damals als Sekretär der italienischen Antikenver-

waltung der Provinz Rom auch für Südetrurien zuständig, bekanntmachen ließ, trug das Institut der neuen Situation Rechnung.

Gustav Körte publizierte 1901 in den Antiken Denkmälern, die die Berliner Zentrale seit einer Neuorganisation des Instituts im Jahre 1886 anstelle der Monumenti inediti herausgab, drei etruskische Gräber: die Tomba dei Tori, die Tomba delle Leonesse und die Tomba della Pulcella − allerdings nicht nach Kopien, die das römische Institut in Auftrag gegeben hatte. Carl Jacobsen stellte Aquarelle des römischen Malers Marozzi zur Verfügung, die er als Vorlage einer Faksimile-Reihe für die Ny Carlsberg Glyptotek in Kopenhagen über seinen Freund Helbig bestellt hatte. In dieser Publikation der Antiken Denkmäler erscheinen aber auch bereits Photographien der Tomba dei Tori. Die große Zeit der Zeichner und Maler im Dienst der Archäologie ging ihrem Ende entgegen. Ohne die dokumentarische Bedeutung der alten Zeichnungen im geringsten zu unterschätzen, die oft Zerstörtes und Verlorenes als einzige bewahrt haben, ist heutzutage die Photographie für die wissenschaftliche Publikation antiker Malerei unerläßlich. Und die photographische Kamera als Photosonde war das technische Mittel, das nach den Funden zu Anfang und dann in der zweiten Hälfte des vergangenen Jahrhunderts seit den fünfziger Jahren unseres Jahrhunderts eine neue reiche Entdeckungswelle bemalter etruskischer Gräber in Tarquinia erbrachte.

In Tarquinia wurde seit der Tomba Francesca-Giustiniani im Jahr 1833 während der folgenden drei Jahrzehnte kein weiteres bemaltes Grab entdeckt, wenn man von der Tomba della Scrofa nera absieht, die nach einer kurzen Besichtigung des Engländers George Dennis in den vierziger Jahren wieder ganz in Vergessenheit geriet und erst 1959 durch die Tätigkeit der Fondazione Lerici erneut aufgedeckt wurde. Im Jahr 1863 beginnt hier mit der Tomba del Citaredo eine neue Serie reicher Funde. Während der ›mageren‹ dreißig Jahre in Tarquinia wurden dafür aber in Chiusi und in Vulci nicht weniger bedeutende Gräber mit Malereien geöffnet, und mit diesen beginnt der folgende Überblick über die Zeichner und Maler sowie über die Fundumstände der von ihnen jeweils kopierten Grabmalereien.

Mit diesen Malern und Zeichnern, die für das römische Institut in den Jahren 1840 bis 1886 etruskische Gemälde kopiert haben, treten uns keine in der Kunstgeschichte bekannten Namen entgegen, wenn wir von Ludwig Gruner absehen; aber auch er war zur Zeit, als er mit Emil Braun ein Grab in Chiusi zeichnete, noch in seinen Anfängen. Es waren handwerklich solide Arbeiter mit einfühlsamem Auge für den Stil des antiken Monumentes, und darauf kam es dem Institut an. Ihre knappen Erwähnungen und Werkverzeichnisse in den einschlägigen Künstlerlexika könnten wesentlich angereichert werden, wenn man das reiche, zum großen Teil noch unpublizierte Material im Archiv des Deutschen Archäologischen Instituts in Rom berücksichtigte.

1. *Ludwig Gruner und die Tomba Casuccini*

Ludwig Gruner[1] ist ohne Zweifel nach Gottfried Semper der bekannteste Künstler, der für das römische Institut etruskische Grabmalereien kopiert hat. Er wurde am 24. Februar 1801 in Dresden geboren und starb daselbst am 27. Februar 1882. Schüler von G. E. Krüger an der Dresdner Akademie, kam er über Mailand, Spanien, Frankreich und England 1836 nach Rom, wo er bis 1843 blieb. Nach einem weiteren Englandaufenthalt war er von 1845 bis 1849 wieder in Rom. 1856 wurde Gruner Direktor des Dresdner Kupferstichkabinetts und Professor an der dortigen Akademie. Von seinen zahlreichen Werken können wir hier nur einige nennen: Er fertigte die Kupferplatten zu »I mosaici della Capella Chigi in Santa Maria del Popolo« (Rom 1839) und zu »I freschi nella Capella della Villa Magliana« (London 1847 mit Text von Ernst Platner). Zusammen mit Emil Braun gab er das Prachtwerk »Die Basreliefs an der Vorderseite des Doms zu Orvieto« (Leipzig 1858), zusammen mit V. Ottolini und F. Lose die Publikation »The Terra-Cotta Architecture of North Italy« (London 1867) heraus. In England leitete er 1854−56 die Dekoration des neuen Flügels des Buckingham-Palastes sowie des Schlosses Orborne. Das Mausoleum des Prinzen Albert wurde nach seinen Entwürfen ausgeführt.

Über das Zustandekommen seiner Zeichnungen der Malereien in der Tomba Casuccini in Chiusi sind keine Archivdokumente vorhanden. Wie Emil Braun einleitend zu seiner Beschreibung der Malereien (Annali 1851, 225 ff.) erwähnt, hatten er und Gruner 1840 das Grab gemeinsam besichtigt. Bei diesem Besuch wurde Braun bewußt, daß eine bereits veröffentlichte Illustration der Malereien (Etrusco Museo Chiusino, Vol I, 1833, Taf. CLXXI −CLXXV) ernsthaften Ansprüchen nicht genügen konnte. Gruner hat dann seinerseits Zeichnungen ange-

fertigt *con quella prestezza e precisione, che suol distinguere tutto ciò che sorte dalla mano di sì bravo artista* (mit jener Schnelligkeit und Präzision, die alles das auszeichnen, was die Hand dieses so tüchtigen Künstlers hervorbringt – wie Braun sich ausdrückt). Eine zunächst geplante farbige Reproduktion der Zeichnungen unterblieb wegen der Abreise des Künstlers nach England und anderer Verpflichtungen des römischen Instituts. 1851 entschloß sich Braun für die Herausgabe der Tafeln (Monumenti inediti V, 1851, Taf. XXXII–XXXIV), nachdem er, selbst an allen technischen Neuerungen auf dem Gebiet des Reproduktionswesens interessiert, ein besonderes Schraffursystem zur Andeutung von Farben im Kupferstich ausgedacht hatte[2].

2. Giuseppe Angelelli und die Tomba della Scimmia

Giuseppe Angelelli[3] wurde am 7. Dezember 1803 als Sohn Piero Angelellis, der des Jakobinertums bezichtigt aus dem Kirchenstaat ausgewandert war, und Carolina Grifonis, einer Florentiner Sängerin am portugiesischen Königshof, in Coimbra geboren. 1807 folgten die Angelelli der königlichen Familie nach Brasilien, wohin sie sich in den napoleonischen Wirren begeben hatte. Nach abenteuerlicher Jugend kam Giuseppe Angelelli über Peru, Frankreich und England 1818 nach Florenz, wo er an der Akademie als Maler und Zeichner ausgebildet wurde und mehrere Prämien erhielt. Das bedeutendste Ereignis seines Lebens war 1828/29 die Teilnahme als Zeichner und Maler an der französisch-toskanischen Ägypten-Expedition von Jean François Champollion und Ippolito Rosellini. Hier fertigte er nicht nur für die Publikation dieser Unternehmung (Monumenti dell'Egitto e della Nubia disegnati dalla spedizione scientifico-letteraria toscana in Egitto. 1832–44) eine Unzahl von Zeichnungen nach antiken Monumenten an, sondern beschäftigte sich selbst auch mit naturkundlichen Fragen und sammelte Mineralien. Ein großes Ölgemälde im Archäologischen Museum von Florenz zeigt die Teilnehmer an dieser Expedition in orientalischer Tracht. In den folgenden Jahren beschäftigte sich Angelelli, oft kränklich, mit allerlei mechanischen Erfindungen und Problemen. Daß Angelelli auch der Autor der hervorragenden zeichnerischen Vorlage der François-Vase, des großen attischen

schwarzfigurigen Kraters von Klitias und Ergotimos, für die Tafeln der Monumenti inediti (IV, 1848, Taf. LIV–LVIII) ist, wurde erst jetzt durch die Auswertung der unten aufgeführten Dokumente bekannt. Angelelli hat mit diesen Zeichnungen 1845 begonnen, als die von Alessandro François bei Chiusi gefundene Vase vom toskanischen Staat für die Reale Galleria degli Uffizi erworben worden war. Im Sommer 1846 kopierte er in Chiusi die etruskischen Grabmalereien, erkrankte aber bald darauf an Wassersucht und starb am 4. November 1849 in Florenz.

Das Zustandekommen von Angelellis Kopien der Malereien zweier Chiusiner Gräber wird im wesentlichen der Autorität Eduard Gerhards verdankt. Anhand der Dokumente in den Archiven des Deutschen Archäologischen Instituts in Rom und namentlich der Soprintendenza per i Beni Artistici e Storici in Florenz, deren Auswertung und Kopie mir freundlich gewährt wurden, läßt sich der Vorgang genau verfolgen[4].

Am 9. Februar 1846 benachrichtigt der toskanische Ausgräber Alessandro François[5], dem in Chiusi im Vorjahr der Fund des jetzt als François-Vase berühmten großen attischen Kraters von Klitias und Ergotimos geglückt war[6], den Leiter der Antikenabteilung der Reale Galleria degli Uffizi in Florenz, Michelangelo Migliarini, von der Aufdeckung etruskischer Kammergräber auf dem Grundbesitz des Nonnenklosters La Pellegrina und bemerkt, daß er dabei sei, ein weiteres großes Grab zu öffnen[7]. Dieses ist die Tomba della Scimmia. Mit Brief vom 16. Februar 1846 teilt François seinem Freund Emil Braun, dem Sekretär des Instituto di Corrispondenza Archeologica in Rom, die Aufdeckung dieses Grabes mit und erwähnt bereits die Malereien, um deren getreue Kopierung er sich selbst bemühen werde[8]. Auf der Rückreise nach Berlin von seinem – letzten – Romaufenthalt hatte Eduard Gerhard im März in Chiusi Station gemacht, wo er von den neugefundenen Malereien höchst beeindruckt war. Um so weniger von den Zeichnungen, die François bereits hatte anfertigen lassen. Bei Migliarini setzte sich Gerhard nun dafür ein, daß die Malereien noch einmal von einem besseren Zeichner kopiert würden. In diesem Sinne schrieb er aus Florenz (25. März 1846) auch an Braun[9]. Migliarini trug das Anliegen, das er sich zu eigen machte, bereits am 29. März 1846 dem Direktor der Reale Galleria, Ramirez de Montalvo, vor, wobei er besonders auf das Urteil Gerhards hinwies[10]. Fast wörtlich übernahm Ramirez den Brief Migliarinis in eine Memoria (18. April 1846) an den Direktor des großherzog-

lichen Finanzdepartements, in der nun der Name Giuseppe Angelellis als des zu beauftragenden Malers erscheint. Seine Tätigkeit während der Ägypten-Expedition sowie die von ihm angefertigten Zeichnungen der François-Vase werden als Referenzen besonders betont. Als einzig mögliche Weise, diese Dokumente etruskischer Malerei – wobei das Etruskische besonders betont wird – vor dem Untergang zu bewahren, sollten sie genau kopiert werden, die besterhaltenen Partien zusätzlich in Form von lucidi, also direkt auf den Wänden angefertigter Pausen[11]. In einem Brief vom 31. März 1846 an Migliarini gibt François gern sein Einverständnis zu der erneuten, besseren Kopie der Malereien und erbittet die Anfertigung eines zweiten Satzes der Zeichnungen für das Instituto di Corrispondenza Archeologica[12]; offenbar hatte sich Braun oder Gerhard in diesem Sinne an ihn gewandt, ging doch die Absicht des Institutes auf eine Publikation des Neufundes in seinen Monumenti inediti hinaus. Wie aus einer genauen Aufstellung seiner Ausgaben hervorgeht, war Angelelli im Juni in Chiusi am Werk (Abreise von Florenz am 8. Juni, Rückreise aus Chiusi am 5. Juli 1846)[13]. Nach Abschluß seiner Arbeiten in Chiusi legte der Künstler der Reale Galleria eine Aufstellung seiner Zeichnungen vor[14]. Wie sein Biograph Saltini berichtet, wäre Angelelli hier beinahe ums Leben gekommen, als ein gewaltiger Regen das Grab unter Wasser setzte und dazu noch gefährliche Kröten hineinspülte, die es auf ihn und seinen Gehilfen abgesehen hatten. In der Tomba della Scimmia hatte er vier Zeichnungen der figürlichen Friese im Maßstab 1:4 angefertigt (Größe der Zeichnungen 1 braccio 5,5 soldi Länge und 6,5 soldi Höhe = ca. 74,4 cm × 19 cm), ferner ein lucido von der Wand mit dem Boxerpaar, eine Zeichnung der Malereien des sogenannten Atriums und endlich drei Zeichnungen von Plänen, Querschnitten und dgl. Außerdem kopierte Angelelli, was an Malereien in einem anderen, bereits vor Jahren aufgedeckten Grab noch sichtbar war, der Tomba di Orfeo ed Euridice: zwei Zeichnungen und ein kleines lucido. Da Angelelli selbst diese in den Gräbern angefertigten Zeichnungen, die durch die Feuchtigkeit gelitten hatten, nicht für präsentabel hielt, fertigte er von diesen wiederum exakte Kopien an.

Gerhard in Berlin hatte nichts mehr von der Angelegenheit gehört. Am 16. Juli 1846 schrieb er an Braun: *Ich dränge ihn* (Panofka) *über Chiusi zu gehen; soll denn zur Publikation der neuesten dortigen Wandmalerei nichts geschehen?* Erst im Jahre darauf kam der schon leidende Angelelli dazu, den für das römische Institut bestimmten

Abb. 1 Porträt Giuseppe Angelellis.

Satz zu zeichnen. Braun an Gerhard (10. April 1847): *Die François'sche Grotte wird für uns gezeichnet.*
Daß die dem Institut zugesandten Zeichnungen – Braun führte sie hier zuerst am 9. Dezember 1847 vor und erläuterte sie nochmals anläßlich der Winckelmann-Adunanz am 17. Dezember 1847[15] – wirklich ein zweiter Satz derjenigen Angelellis sind, ergibt sich aus der genauen Übereinstimmung mit der Beschreibung seines Verzeichnisses. Allerdings sind die Aquarelle jetzt auf ein Fünftel natürlicher Größe verkleinert, wohl mit Rücksicht auf das Format der Tafeln der Monumenti inediti, wo sie im Band V, 1850 als Taf. XIV–XVI in Kupfer umgestochen erschienen. Im gleichen Jahr gab Emil Braun eine genaue Beschreibung und umfangreiche Interpretation (Annali 1850, 251ff.). R. Bianchi-Bandinelli

legte dann 1939 eine moderne Publikation mit Photographien vor (Clusium, fasc. I: Le pitture delle tombe arcaiche. Monumenti della pittura antica scoperti in Italia I), die aber auch den mittlerweile eingetretenen starken Verfall der Malereien deutlich zeigt.

3. Nicola Ortis, Bartolommeo Bartoccini und die Tomba François

Unsere Kenntnisse über Leben und Werk von Nicola Ortis[16] sind gering. Er wurde 1828 in Perugia geboren und starb 1897 in Rom. Im Jahre 1850 wurde er Schüler des als Kirchen- und Historienmaler damals berühmten Tommaso Minardi an der Accademia di San Luca in Rom. Bezeugt sind von ihm Stiche nach den Fresken des Raffael in den Stanzen und nach den Arazzi des Vatikan. Nachdem er durch Empfehlung von Bartolommeo Bartoccini 1857 die Malereien der Tomba François in Vulci für Adolphe Noël des Vergers gezeichnet hatte, erhielt er auch Aufträge des Instituto di Corrispondenza Archeologica. Bis 1859 hat er für dieses gezeichnet, hauptsächlich Vasen und Terrakotten des Museo Campana in Rom.

Bartolommeo Bartoccini[17] stammte ebenfalls aus Perugia, wo er 1816 geboren wurde und 1882 starb (Danksagung der Witwe vom 9. Juni 1882 auf ein Kondolenzschreiben im Archiv des Deutschen Archäologischen Instituts in Rom). Er bildete sich in Rom, hauptsächlich unter dem Einfluß deutscher Kupferstecher. Bekannt sind von ihm Stiche nach Werken Johann Friedrich Overbecks, z.B. die ›Via crucis‹. Auch stach er die Zeichnungen von Franz von Rohden für ›Die Passion des Duccia Buoninsegna‹, die der damalige Erste Sekretär des Instituto di Corrispondenza Archeologica, Emil Braun, 1850 in Leipzig herausbrachte. Als Kupferstecher für die Tafeln der Monumenti inediti läßt er sich seit 1849 nachweisen. Er wurde bald zum Vertrauensmann von Wilhelm Henzen, seit 1856 Nachfolger Emil Brauns, bei der Suche nach guten Zeichnern und hat dem römischen Institut in Jahren finanzieller Nöte als wohlhabender Mann großzügig Kredit gewährt.

Die Entdeckung und Ausgrabung der Tomba François in Vulci[18] auf einem Gelände des Fürsten Torlonia war eine Gemeinschaftsunternehmung des toskanischen Ausgräbers Alessandro François, über dessen Aktivitäten in Chiusi wir schon berichteten, und des begüterten französischen Orientalisten, Archäologen und Epigraphikers Adolphe Noël des Vergers[19], der mit dem Ersten Sekretär des Instituto di Corrispondenza Archeologica, Wilhelm Henzen, nicht zuletzt wegen gemeinsamer Vorarbeiten zum Corpus Inscriptionum Latinarum in einem freundschaftlichen Verhältnis stand. Des Vergers hatte die Ausgrabung gemeinsam mit seinem Schwiegervater, dem bekannten Verleger Ambroise Firmin Dídot, finanziert und sich die wissenschaftliche Auswertung vorbehalten.

Am 7. Mai 1857, auf der Rückkehr von der Kampagne in Vulci und im Begriff, das Schiff nach Marseille zu nehmen, sendet des Vergers aus Civitavecchia einen Brief an Henzen. Er ist die erste Nachricht über den spektakulären Fund: *nous venons d'ouvrier à la profondeur de plus de 12 mètres, grâces à la persévérance de François, une des plus belles tombes qu'on aît trouvées à Vulci.* Nach einer Erwähnung der reichen Beigaben, die im Grab gefunden wurden – griechische Vasen, Bronzen, Goldschmuck –, gibt er eine knappe Beschreibung der Gemälde, die deren Bedeutsamkeit bereits klar erkennen läßt. Zu Ende des Briefes bittet des Vergers Henzen um die Vermittlung eines *artiste assez habile pour reproduire exactement les sujets et le style, et qui ne fut trop cher.* Gleichzeitig verpflichtet er sich, nach Erhalt der Zeichnungen eine Beschreibung des Grabes für das Bullettino des Instituto di Corrispondenza Archeologica zu liefern. Henzen beriet sich sogleich bei Bartolommeo Bartoccini, der ihm für diese Aufgabe den jungen Zeichner Nicola Ortis aus Perugia empfahl.

Ortis machte sich bereits am 12. Mai nach Vulci auf – die malariaverseuchte Gegend schloß ja ein Arbeiten während der heißen Sommerzeit aus –, meldete aber von dort, daß er angesichts der hohen künstlerischen Qualität der Malereien die Arbeit nicht übereilen wolle und mehr als die geplanten sechs oder sieben Tage benötige. Das bedeutete freilich höhere Kosten. Am 22. Mai 1857 schrieb Henzen in einem seiner Briefe, in denen er Eduard Gerhard in Berlin, dem Gründersekretär des Instituts, wie üblich über die laufenden Ereignisse in Rom Bericht erstattete: *Ein Fund ersten Ranges in Vulci, eine Grotte mit, wie es scheint, ganz vortrefflichen Gemälden freieren Stils mit Scenen aus dem Troischen Sagenkreise. In des Vergers Auftrage schicke ich sofort einen guten Zeichner hin, der aber meldet, daß die Arbeit viel mehr Zeit koste, als vorausgesetzt sei. Ich lasse ihm zurückschreiben, das Institut werde die Summe zahlen, um die des Vergers Anschlag überschritten werde, und werde dafür von diesem die Erlaubnis der Publication erhalten,*

auf die ich freilich ohnehin speculiert hatte. So einfach sollte sich die Angelegenheit aber nicht gestalten.

Am gleichen Tag schreibt Henzen an des Vergers, daß die Zeichnungen mehr kosten als ursprünglich veranschlagt, und übernimmt die persönliche Verantwortung dafür, Ortis aufgefordert zu haben, auf jeden Fall sein Werk in Vulci durchzuführen. Dabei macht er folgende Vorschläge: Entweder publiziere des Vergers selbst die Zeichnungen in einer eigenen Veröffentlichung, wobei die Mehrkosten von einigen 15 Écus wenig seien angesichts der wesentlich höheren Ausgabe der hierzu notwendigen Kupferstiche, oder – und das wollte Henzen ja erreichen – des Vergers beschränke sich darauf, die Zeichnungen in Paris dem Institut de France lediglich vorzulegen. In diesem Fall würde er ihn bitten, dem Instituto di Corrispondenza Archeologica, das dann die Mehrkosten an Ortis zahlen wolle, die Erlaubnis zu geben, die Zeichnungen in Kupfer stechen und publizieren zu lassen. Um aber jedenfalls schon einmal eine erste Nachricht von der neuen Entdeckung in einer Zeitschrift des römischen Instituts zu bringen, druckt Henzen den Brief von des Vergers aus Civitavecchia im Auszug im Bullettino (1857, 71 ff.) ab.

Ortis kehrt am 1. Juni aus Vulci zurück. Er hat die gesamten Malereien des Grabes auf neun Blättern in Bleistift (Maßstab 1:10) kopiert; eine Beschreibung auf einem besonderen Blatt gibt ganz knapp die Farben an[20]. Man ist mit dem Ergebnis sehr zufrieden. Selbst der Maler Peter von Cornelius erteilt sein Lob.

In einem Brief vom 5. Juni 1857 trägt Henzen des Vergers noch einmal seine Vorschläge betreffs der Publikation der Gemälde vor und setzt ihn in Kenntnis, daß er die Zeichnungen von Ortis kopieren lassen wolle. Diese Kopien sollten im Falle einer Publikation in den Monumenti inediti als Vorlage für den Kupferstecher dienen, falls des Vergers dies aber nicht wolle, im Archiv des Instituto di Corrispondenza Archeologica verbleiben, auch aus Sicherheit, falls die Originalzeichnungen verloren gingen. Henzen sollte recht behalten; die Zeichnungen von Ortis sind nach dem Tod von des Vergers verschollen, die Kopien existieren heute noch. Mit der Anfertigung dieser Kopien wurde nicht Ortis selber beauftragt, sondern Bartolommeo Bartoccini.

Die Antwort von des Vergers ist für Henzen enttäuschend: Des Vergers will die Zeichnungen selber publizieren, und zwar als erster. Zunächst denkt er an eine Einzelpublikation in beschränkter Auflage nur für einen engeren Freundeskreis; dann entschließt er sich auf Anraten Firmin Didots dazu, sie in einer ersten Lieferung einer großen Publikation seiner Grabungen in Etrurien vorzulegen. Er bietet dem Institut an, nach Erscheinen derselben seine Kupfertafeln für eine Publikation in den Monumenti inediti kostenlos zur Verfügung zu stellen. Trotz dieses finanziellen Vorteils geht Henzen auf das Angebot nicht ein, da die Monumenti inediti, wie schon ihr Name sagt, satzungsgemäß bislang unpublizierte Denkmäler bringen sollten. *Ich bedaure sehr, daß sie uns entgehen,* schreibt resigniert Henzen an Gerhard (3. September 1857).

Um so dringender erwartete das Institut wenigstens die Beschreibung der Gemälde, die des Vergers für das Bullettino versprochen hatte. François hatte seinen mehr technischen Bericht über die Grabung für das Juliheft bereits eingereicht. Er sollte den Ausdruck (Bullettino 1857, 97 ff.) nicht mehr erleben: François starb am 9. Oktober 1857. Das für des Vergers vorgesehene Augustheft mußte suspendiert werden, bis er seinen Beitrag (Bullettino 1857, 113 ff.) endlich am 21. September aus Paris abschickte. Henzen an Gerhard (3. Oktober 1857): *Für's Bull. wird jetzt des Verger's ausführlicher Bericht über Vulci gedruckt, hübsch geschrieben, wenn auch ein wenig alla francese.*

Am 12. Dezember 1857 spricht Heinrich Brunn, damals Zweiter Sekretär, in einer Adunanz des Instituts über die Vulcenter Gemälde; des Vergers hatte ihn dazu autorisiert (des Vergers/Henzen 2. September 1857). Dieser Vortrag muß Brunn bestärkt haben, doch auf alle Fälle eine Publikation in den Monumenti inediti zu erreichen. Man dachte daran, im gleichen Monumenti-Heft auch die sog. Campanaplatten, archaische bemalte Terrakottaplatten aus Caere, zu publizieren, und Brunns Ausführungen über die Gemälde der Tomba François sollten gleichzeitig in den Annali innerhalb eines größeren Aufsatzes über die stilistische Entwicklung der etruskischen Malerei erscheinen. Des Vergers (Brief an Henzen vom 6. Februar 1858) hatte nichts einzuwenden, bat aber nochmals, das Erscheinen seiner eigenen Publikation, er glaubte in einem Monat bis 6 Wochen, abzuwarten. Wo nun in Bälde mit der Publikation von des Vergers zu rechnen war, ließ das Institut die Vulcenter Gemälde nach den Blättern Bartoccinis durch diesen selbst zusammen mit den Caeretaner Platten für den Jahrgang 1858 der Monumenti stechen. Da sich das Erscheinen der Publikation von des Vergers abermals verzögerte, bat er, die Gemälde erst im Jahrgang 1859 zu bringen, wo sie dann endlich erschienen, etwas zusammengedrängt auf zwei

Tafeln (VI, 1859, Taf. XXXI–XXXII; Brunns Aufsatz: Annali 1859, 353 ff.).

Nachdem er 1858 das Grab verschlossen vorgefunden hatte, reiste Brunn im Frühjahr 1860 erneut nach Vulci, jetzt mit Erfolg. Im Grab mußte er feststellen, daß die Zeichnungen von Ortis, und somit auch die publizierten Stiche Bartoccinis, längst nicht so exakt waren, wie man zunächst geglaubt hatte. Einige der Diskrepanzen zum Original haben wir bereits oben genannt. Des Vergers bittet nun Brunn (Brief des Vergers' an Brunn vom 15. Mai 1860) um entsprechende Angaben, um seine eigenen Kupferplatten, die immer noch nicht gedruckt waren, entsprechend korrigieren zu können. Damals entdeckte Brunn in dem Grab nach Entfernung einer Mauer, die dort bei einer späteren Belegung eingezogen worden war (vgl. S. 207), das Gemälde der Gruppe von *marce camitlnas* und *cneve tarchunies rumach* und besorgte des Vergers eine Skizze; eine zweite kam in das Archiv des römischen Instituts.

Am 2. April 1862 zeigt des Vergers Brunn an, daß nun – endlich – die erste Lieferung seiner großen Publikation »L'Étrurie et les Étrusques, ou dix ans de fouilles dans les Maremmes toscanes« erschienen sei. Die Tafeln XXI–XXIX geben die Zeichnungen von Ortis mit geringen, Brunn verdankten Korrekturen wieder. Otto Jahn, der die richtige Deutung des Gemäldes mit der Befreiung des Caelius Vibenna durch Mastarna gefunden hatte, veröffentlichte sein Ergebnis in der Archäologischen Zeitung (1862, col. 307 ff.). Brunn ließ sogleich ein Resumé im Bullettino erscheinen (1862, 215 ff.) und schreibt am 29. November an Gerhard: *Von Caelius Vibenna und Mastarna haben wir sofort für das November-Bullettin Gebrauch gemacht, um Garrucci zu ärgern, der nächstens unter Trompeten und Pauken dem erstaunten Publicum die gleiche Entdeckung vorzutragen gedachte.*

Bevor unter der Leitung des Padre Raffaele Garrucci die Gemälde in Einzelteile zerschnitten von den Wänden des Grabes abgelöst und in das Museo Torlonia an der Lungara gebracht wurden, erhielt der für solche Aufgaben bewährte alte Carlo Ruspi den Auftrag, für das Museo Gregoriano Etrusco des Vatikans ein Faksimile des gesamten Gemäldezyklus herzustellen. Wie üblich, fertigte er zu diesem Zweck zunächst im Grabe Pausen (lucidi) an, die nach Fertigstellung des Faksimiles in seinem Besitz blieben. Ruspi starb am 29. September 1863. Am 12. Dezember schreibt Henzen an Gerhard: *Ihnen, resp. dem Museum, möchte ich sehr folgenden Ankauf empfehlen, zumal es sich um eine Kleinigkeit handelt. Sie wissen wohl noch nicht, daß Ruspi gestorben ist ... Derselbe hat für das Vatikanische Museum Copien in natürlicher Größe von den Wandgemälden der François-Desvergers'schen Grotte in Vulci gemacht. Die Durchzeichnungen dazu, ebenfalls colorirt, befinden sich in seinem Nachlasse. Die Originale sind unter des ewigen ficcanaso Garrucci Direction, der natürlich nichts davon verstand, ausgeschnitten, obwohl der erfahrene Ruspi es für unthunlich erklärt hatte, und nach Rom gebracht, sollen sich aber in einem sehr schlimmen Zustande befinden und werden ohne Zweifel in noch schlimmerer Weise retouchirt werden. Ruspi's Abbildungen sind natürlich auch etwas ruspisirt, und so dürften jene Durchzeichnungen einen ganz besonderen Wert haben. Die Familie will sie für 150 Scudi geben, wird sich indeß wohl auch mit 100 begnügen. Wir werden sie natürlich erst prüfen, ehe wir darauf eingehen. Da aber auf baldige Entscheidung gedrungen wird, so erbitte ich mir definitive Antwort bis zum 31. December. Nachher werde ich sofort an Desvergers schreiben, der sicher zugreift. Ich bin das den Leuten schuldig.* Da die Berliner Museen kein Interesse meldeten, wurde des Vergers benachrichtigt, der in der Tat zugriff. Die lucidi kaufte sein Schwiegervater Ambroise Firmin Didot; heute sind sie leider verschollen. Nur drei kleine Ornamentfriese, offenbar Proben oder Vorstudien, kamen später, 1889, zusammen mit den lucidi der tarquinischen Gräber durch die Erben Ruspis in den Besitz des Deutschen Archäologischen Instituts in Rom[21].

1864 erschien die zweite Lieferung von des Vergers' großem Etrurienwerk, insgesamt zwei Textbände und ein Tafelband in Folioformat[22]. Die Tafel XXX bringt dann auch nach der Brunn'schen Skizze das Bild von *marce camitlnas* und *cneve tarchunies rumach*, sowie einige der Beigaben aus der Tomba François. In seiner Beschreibung der Tafeln konnte des Vergers anhand der lucidi Ruspis noch auf einige Divergenzen seiner nach den Zeichnungen von Ortis angefertigten Tafeln zu den Originalmalereien hinweisen.

Im Jahre 1930 legte Franz Messerschmidt unter Mitarbeit von Armin von Gerkan seine Monographie »Die Nekropolen von Vulci« (JdI. Ergh. 12) vor mit einer ausführlichen Behandlung der Malereien der Tomba François. Hier enthält aber gerade der wissenschaftsgeschichtliche Teil mit den Ausführungen über die Kopien Fehler, auch ein Grund für unsere etwas längere Darlegung.

4. Gregorio Mariani und die Tombe del Citaredo, Bruschi, degli Scudi, dei Leopardi und della Caccia e Pesca

Gregorio Mariani[23], geboren am 24. August 1833 in Ascoli Piceno, gestorben in Rom am 23. Januar 1902, wurde an der Accademia di San Luca in Rom unter Leitung von Tommaso Minardi ausgebildet. Zunächst Maler von Porträts und Genrebildern, erhielt er 1860 den ersten Auftrag seitens des Instituto di Corrispondenza Archeologica zur zeichnerischen Reproduktion antiker Monumente. Es waren die von L. Fortunati freigelegten Gräber an der Via Latina mit ihren qualitätvollen Stuckreliefs (publiziert Monumenti inediti VI, 1860, Taf. XLIII–XLIV). Seitdem wurde Mariani für fast vier Jahrzehnte der meistbeauftragte Zeichner des römischen Instituts, für das er später auch als Lithograph arbeitete. Als Spezialist auf diesem Gebiet zeichnete er auch für das Bollettino della Commissione archeologica der Stadt Rom und für G. B. De Rossis großes Werk über die römischen Katakomben »Roma sotterranea cristiana« (Roma 1864–77). Mit der Kopie etruskischer Malereien wurde Mariani vom Institut zuerst 1863 betraut, als in Tarquinia gerade die Tomba del Citaredo gefunden worden war. Das letzte Grab, das er dort zeichnete, war 1885 die Tomba della Caccia e Pesca; aus dem Folgejahr stammen seine Aquarelle der bemalten Aschenurne. Von den Fähigkeiten des Malers Mariani zeugt unter anderen das Ölbild »Il Foro Romano« in der Pinakothek von Ascoli Piceno.

Die wichtigste Quelle für die reiche Serie von Neufunden bemalter etruskischer Gräber in Tarquinia, die mit den sechziger Jahren beginnt, stellen die zahlreichen Briefe des Cornetaner Kanonikus Domenico Sensi an die Institutssekretäre Wilhelm Henzen, Heinrich Brunn und besonders Wolfgang Helbig dar. Am 22. März 1863 schreibt Sensi, soeben zum korrespondierenden Institutsmitglied ernannt, an Brunn, daß die Gebrüder Bruschi – die Grafen Bruschi waren damals neben der Familie Marzi auf ihren Grundbesitzen die hauptsächlichen Initiatoren der Grabungen – innerhalb der antiken Nekropole nahe bei der (modernen) Stadt Corneto ein Grab entdeckt hätten, das nach Aussage des Ausgräbers bedeutende Malereien besitze[24]. Gemeint ist die Tomba del Citaredo. Am 10. April gibt Sensi nähere Angaben über den Erhaltungszustand und die Darstellung[25]. Daraufhin wurde in Vertretung Brunns Helbig nach Tarquinia ent-

Abb. 2 Telegramm des Kanonikus Sensi an G. Henzen.

sandt. In einem Brief an Eduard Gerhard (17. April 1863) berichtet Helbig begeistert von der hohen künstlerischen Qualität dieser Malereien. Das Institut dachte sogleich daran, sie durch einen Zeichner für eine Publikation kopieren zu lassen. Doch hatte es offenbar nicht in Rechnung gestellt, daß hierzu vorher das Einverständnis der päpstlichen Behörden sowie des Grundeigentümers einzuholen waren – lagen schließlich derartige Erfahrungen in Tarquinia seit den Jahren Eduard Gerhards und Carlo Ruspis weit zurück. Jedenfalls macht Sensi in einem Brief an Henzen vom 22. April auf den bürokratischen Weg, den zu ebnen er sich selbst anbietet, aufmerksam und schlägt vor, die »gelosia« der Gebrüder Bruschi durch eine Geldabfindung zu überwinden[26]. Nachdem

55

die Erlaubnis der Behörden eingeholt war und die Bruschi 15 Franken erhalten hatten[27], wurde Gregorio Mariani zum Zeichnen nach Tarquinia geschickt, wo er in kurzer Zeit, vom 11. bis 13. Mai[28], die Malereien durchpauste und ein Aquarell der Deckendekoration anfertigte. Helbig war zur Revision der Zeichnungen noch einmal kurz nach Tarquinia gekommen und hat anschließend die Publikation in den Monumenti inediti (VII, 1863, Taf. LXXXIX) sowie im Bullettino (1863, 107 ff.) und in den Annali (1863, 344 ff.) besorgt. Trotz ihrer qualitätvollen Malereien wurde die Tomba del Citaredo wieder verschlossen und geriet ganz in Vergessenheit, so daß sie seit 1888 nicht mehr aufgefunden werden konnte; selbst die Fondazione Lerici mit ihren technischen Mitteln bemühte sich hier vergebens[29].

Im April 1864 wurde ein weiteres Grab mit Malereien gefunden, dieses Mal auf einem Grundstück im Besitz der Contessa Giustina Bruschi Falgari, die Tomba Bruschi. Am 16. April telegraphiert Sensi an Henzen, daß die Contessa kolorierte Pausen (lucidi) wünsche und man sogleich Mariani entsenden solle (Abb. 2). Vor der Ankunft des Zeichners am 19. April teilt Sensi Henzen betrübt mit, daß ein Teil der Malereien mutwillig zerstört worden war und die Gräfin Bruschi zunächst ihre Meinung geändert hatte, indem sie nun die Malereien nicht mehr zeichnen, sondern von den Wänden des Grabes ablösen lassen wollte. Erst durch energisches Einreden seitens Sensi ließ sie das Zeichnen wieder zu[30]. Allerdings war sie nicht mehr zu den kolorierten lucidi zu bewegen. Mariani konnte vor Ort, wie er in einem eigenen Brief an Brunn schreibt (21. April 1864), nur Bleistiftzeichnungen in verkleinertem Maßstab zeichnen, wodurch sich auch die Arbeit länger hinzog. Der Brief Marianis (Abb. 183 auf S. 195)[31] ist deshalb wichtig, weil er außer einem Bericht über den prekären Erhaltungszustand der Malereien eine Beschreibung des Grabes bringt, dazu eine einfache Planskizze, in der zwei Steinsarkophage eingezeichnet sind. Diese Sarkophage, nach Marianis Worten kunstlose Exemplare mit einer gelagerten Frau als Deckelfigur, wurden in Brunns Beschreibung des Grabes (Annali 1866, 439 ff.) nicht einmal erwähnt, und man beließ sie auch in situ, als die Grabkammer wieder verschüttet wurde. Wohl aber hatte die Gräfin Bruschi zwei verhältnismäßig gut erhaltene Partien der Malereien für ihr privates Museum aussägen lassen. Als man nach fast hundert Jahren, 1963, das Grab wiederentdeckte, fand man außer den beiden von Mariani schon gesehenen noch weitere drei Sarkophagdeckel; sie müssen damals unter Geröll verborgen gewesen sein. Nach der zweiten Entdeckung der Tomba Bruschi wurden auch die übrigen Malereien abgelöst. Der ganze Komplex befindet sich jetzt im Museum von Tarquinia[32]. Marianis Zeichnungen bildeten die Grundlage für die Stiche in den Monumenti inediti (VIII, 1866, Taf. XXXVI). Im Jahresbericht des Instituts für das Jahr 1866 lesen wir, daß *die cornetanischen Wandgemälde …, welche bereits für 1864 bestimmt, damals des Kostenpunktes wegen zurückgelegt waren. In der That kommt diese Tafel höher zu stehen, als an sich wünschenswerth; indessen ist zu bedenken, daß der Zeichner, um die halb verloschenen, sehr fragmentierten Überreste in dem dunklen und feuchten Grabe zu Papier zu bringen, fast zwei Wochen sich in Corneto aufhalten mußte. Das Institut aber betrachtet es gerade als eine seiner Pflichten, solche Monumente, welche sonst leicht zu Grunde gehen, vom Verderben zu retten.*

Sensi hatte auch poetische Ambitionen. Im Jahre 1864 veröffentlichte er in lateinischen Distichen seine »De fastis Tarquiniorum nunc Corneti carmina«, worin freilich eine Anspielung in Versen auf die beiden gerade entdeckten Gräber, die Tomba del Citaredo und die Tomba Bruschi (vv. 29 und 35), nicht fehlen durfte. Von der 1865 gefundenen Tomba della Pulcella gab er brieflich eine ausführliche Beschreibung[33], bevor sie wieder verschüttet und 1873 erneut geöffnet wurde.

Im Spätsommer oder Herbst 1870 wurde auf einem Grundstück des Kanonikus Marzi die Tomba degli Scudi entdeckt, nicht erst im Dezember, wie L. Dasti und G. Dennis[34] berichten. Aus einem undatierten, aber mit Eingangsvermerk vom 29. 10. 70 versehenen Brief Sensis an Helbig geht hervor, daß schon zu diesem Zeitpunkt das Institut das Grab zeichnen lassen wollte, aber auf Schwierigkeiten seitens Marzi stieß, der eine allzu hohe Abfindung verlangte und auf einer vorherigen Besichtigung durch den Kommissar der Provinz bestand[35]. Der Besuch des Kommissars fand aber erst im Jahre darauf statt. Im April 1871 schrieb der Epigraphiker A. Fabretti Inschriften in dem Grabe ab[36]. In einem Brief vom 19. Mai 1871 an Helbig hofft Sensi auf eine baldige Ankunft des Institutszeichners[37]. Mariani hat dann bald darauf aquarellierte Architekturzeichnungen des Grabes angefertigt: Grundriß, Schnitte, Prospekte des Inneren. Im Jahr 1873 stellte Mariani[38] Pausen der gesamten Malereien her, und zwar in zwei Exemplaren. Auf einem Exemplar hat der Etruskologe und Epigraphiker G. F. Gamurrini nach Autopsie die Inschriften korrigiert, auf dem anderen Exemplar Mariani diese entsprechend eingezeichnet. Wäh-

rend dieses Exemplar in das Archiv des römischen Institutes kam, stellte Henzen das erstgenannte dem Sprachforscher W. Corssen zur Verfügung; über ihn gelangte es in den Besitz der Preußischen Akademie der Wissenschaften zu Berlin[39]. Offenbar war an eine baldige Publikation des Grabes durch Helbig und Gamurrini gemeinsam gedacht. Gamurrini hatte aber keine Zeit dazu, und so blieben die Zeichnungen liegen, bis Gustav Körte sie 1891 im Supplementband der Monumenti inediti (Taf. IV–VII) endlich vorlegte – allerdings ohne die Hinterkammer und mit einem recht knappen Text angesichts der Bedeutung dieser Malereien.

Die Tomba degli Scudi war das letzte Grab in Tarquinia, bei dem Sensi als Vermittler zwischen den Grundeigentümern und dem Institut wirkte. Das Ausgrabungswesen war nun Sache der italienischen staatlichen und städtischen Behörden geworden, zu denen das nunmehr Preußische, ab 1874 Kaiserlich Deutsche Archäologische Institut, besonders was die Altertümer Tarquinias betraf, enge Kontakte pflegte. Über die drei im Jahr 1873 bekannt gewordenen Gräber, darunter die Tomba della Caccia e Pesca, berichtete E. Brizio, wie schon bemerkt, im Bullettino des Instituts. Helbig mit Frau, Freunden und dem großen Historiker Theodor Mommsen hat im März 1873 die neuen Gräber besichtigt. In einem Brief an seinen Vater (15. März 1873) gibt er eine hübsche Schilderung dieses heiteren Ausfluges, bei dem auch Sensi seine Rolle spielte: *Ich danke Dir herzlich… für Deinen Brief vom 8. März, den wir vor drei Tagen vorfanden, als wir von einem zweitägigen Ausflug nach Corneto zurückgekehrt. Der Ausflug war recht interessant. Wir sahen drei neuentdeckte Gräber mit Wandmalereien, von denen besonders die des einen eigenthümlich sind. Sie stellen nämlich in einer Reihe von Schilderungen die Jagd auf Hasen vermittelst des Bogens, die Jagd auf wilde Enten vermittelst der Schleuder und den Fischfang vermittelst der Angel dar, Scenen, welche sich in dem sehr archaischen Style recht sonderbar machen.. An dem Ausfluge betheiligten sich außer mir und Nadine die Verwandten Nadines, Scherbatoffs, Mommsen und zwei Ragazzi und Kaibel. Mommsen war ganz liebenswürdig und äußerte im Besonderen seine Befriedigung wegen eines vortrefflichen russischen Frühstücks, welches Scherbatoff mitgebracht. Zu dem Mittagessen luden wir unseren Cornetaner Institutscorrespondenten Monsignor Sensi, einen von der Civilisation und dem Fremdenverkehr unverdorbenen Charakter. Mommsen brachte einen Toast auf die meriti aus, die derselbe sich um die antichità patrie er-*

worben, und Du hättest die Freude und den Stolz sehen sollen, der aus dem Gesichte des Monsignore sprach. Diese Auszeichnung kam ihm besonders gelegen, da in dem Momente, während Mommsen sprach, gerade ein cornetaner Canonicus in das Zimmer trat. Sensi durfte somit darauf rechnen, daß ein unbetheiligter Zeuge seinen Ruhm noch an demselben Abende in ganz Corneto verbreiten würde. Sehr komisch war die Begriffsverwirrung, welche in Sensis Kopfe hinsichtlich Mommsen herrschte. Ich merkte aus seinem Gespräche deutlich, daß bei ihm drei Personen, nämlich Bunsen, Niebuhr und Mommsen, zu einem confusen Ganzen in einander geflossen waren. Ich denke, ich werde einige dieser Reiseeindrücke für das neue Reich verarbeiten. – Kopieren ließ das Institut die Malereien der Tomba della Caccia e Pesca erst spät; Marianis Aquarelle wurden nach Angabe eines Akzessionskataloges im Archiv des Institutes 1885 angefertigt.

Die Tomba dei Leopardi wurde am 5. April 1875 auf einem Gelände der Familie Marzi geöffnet, wie G. Dennis in seinen »Cities and Cemeteries of Etruria« (I, 400) unter Berufung auf den örtlichen ›Cicerone‹ Antonio Frangioni angibt. Bereits im gleichen Jahr hat Mariani Pausen der Malereien hergestellt und im Folgejahr[40] fünf Aquarelle im Maßstab 1:10. Diese Aquarelle wurden erst im Jahrbuch des Deutschen Archäologischen Instituts von 1916 (153 ff.; Abb. 30–31; Taf. 9 und 11) durch F. Weege veröffentlicht; die Pausen blieben bislang unbekannt.

Im Fundjahr der Tomba dei Leopardi endet die reiche Korrespondenz zwischen Sensi und Helbig. Am 8. Juni 1880 ist der Monsignore vierundsiebzigjährig nach einer langen Krankheit gestorben[41].

Das letzte Werk etruskischer Malerei, das Mariani für das römische Institut kopierte, ist eine kleine Terrakotta-Aschenurne aus Tarquinia, jetzt im dortigen Museo Nazionale. Auch diese 1886 entstandenen Aquarelle blieben lange unbeachtet im Archiv, bis F. Messerschmidt sie in den Römischen Mitteilungen 45, 1930, 191 ff. in Schwarzweißabbildungen vorlegte.

5. Louis Schulz und die Tombe dell'Orco und dei Vasi dipinti

Über Leben und Werdegang des deutschen Zeichners und Kupferstechers Louis Schulz[42] ist wenig bekannt. Er wurde gegen 1843 geboren und hielt sich 1866–71 in

Rom auf. In dieser Zeit hat er im Auftrag des Instituto di Corrispondenza Archeologica eine Vielzahl antiker Monumente gezeichnet, Malerei, Skulptur wie auch Kleinkunst. Die im Archiv des römischen Instituts aufbewahrten Blätter, besonders seine Wiedergabe antiker Plastik, weisen Schulz als einen sehr einfühlsamen Zeichner aus. Mit dem Kopieren etruskischer Malereien wurde er nur einmal, 1869 in Tarquinia, betraut. Nach seiner Rückkehr nach Deutschland, wo er zunächst in Daßlitz bei Greiz, dann in Leipzig lebte, hat er noch dreimal für das Institut in Rom als Kupferstecher gearbeitet. So lieferte er die Kupferplatten der Friese des Nereidenmonumentes in Xanthos (Monumenti inediti X, 1874/78, Taf. XI–XVIII), der Metopen des Theseions in Athen (Monumenti inediti X, 1874/78, Taf. XLIII–XLIV) und sardischer Funde (Monumenti inediti XI, 1883, Taf. LII).

Das Jahr 1869 war besonders ergiebig für die Archäologie in Tarquinia. Über die Ereignisse informieren wieder am ausgiebigsten die Briefe des rührigen und mitteilsamen Kanonikus Sensi an Wolfgang Helbig.
Am 11. Dezember 1868 schrieb Sensi an Helbig, daß er im Moment keine wichtigen Neufunde anzuzeigen habe[43]. Als Helbig sich dann im Frühjahr des folgenden Jahres kurz in Tarquinia aufhielt, erfuhr er durch Sensi von einem Grab mit Malereien, das auf dem Gelände der Familie Bruschi, nahe beim heutigen Cimitero, neu entdeckt worden war, der Tomba dell'Orco[44]. In einem Brief vom 15. Juni 1869 gibt Sensi der Hoffnung Ausdruck, daß dieses Grab bald bequem besichtigt und die Malereien gezeichnet werden könnten, da der Kardinal Berardi als Pro-Ministro delle Belle Arti – wir befinden uns im letzten Jahr des souveränen Kirchenstaates – die Freilegung des Zuganges angeordnet habe. Sensi hatte seinerseits auch bereits beim Gonfaloniere, dem Bürgermeister, von Corneto interveniert, damit nicht etwa jemand dem Institut beim Zeichnen der neuen Malereien, die er nicht zu Unrecht als Rivalen der Tomba François betitelt, zuvorkomme. Hierbei stellte er auch eine Kopie der Zeichnungen zum Schmucke des Rathauses von Corneto in Aussicht[45]. Am 28. September mußte Sensi aber mitteilen, daß sich die Freilegung des Grabes noch verzögerte[46]. Dafür kann er von einem bedeutenden Neufund berichten. Nicht weit von der Tomba dell'Orco entfernt hatten die Bruschi ein weiteres Grab geöffnet, das zwei Marmorsarkophage enthielt, einen mit Malereien. Bei diesem bemalten Sarkophag handelt es sich um den bekannten Amazonensarkophag, der später in das Archäologische

Museum von Florenz gelangte. Aufgrund der enthusiastischen Beschreibung der Malereien durch Sensi – der Advokat Bruschi hatte dem Kanonikus eifersüchtigerweise nur einen kurzen Blick bei Kerzenlicht in einem verdunkelten Raum auf dieses Stück gestattet – kam Helbig in Begleitung des Malers Otto Donner nach Corneto. Beide haben dann im Bullettino (1869, 193 ff.) einen ersten Bericht über dieses Meisterwerk antiker Malerei gegeben. Im November kam endlich die offizielle Erlaubnis, die Malereien der Tomba dell'Orco zeichnen zu dürfen, womit das Institut Louis Schulz betraute. Am 15. November ging er ans Werk[47]. Wie er an Helbig schreibt, war *ein höllisch uncomodes Arbeiten in den Gräbern*. In der Aufregung, die für ihn vor seiner Abreise aus Rom das Begräbnis des Malers Johann Friedrich Overbeck bedeutet hatte, vergaß Schulz, sein Pauspapier zum Durchzeichnen der Köpfe mitzunehmen, und bittet, ihm dieses nach Corneto nachzuschicken, wo man damals dergleichen freilich nicht auftreiben konnte[48]. Als Schulz an der Arbeit in der Tomba dell'Orco war, erfuhr Sensi, daß Giuseppe Bruschi bereits vor drei Jahren etwa, am Nordrand des jetzigen Cimitero, zwei bemalte Gräber geöffnet, ihre Entdeckung aber verschwiegen hatte[49]. Die Erlaubnis zum Zeichnen wurde schnell erwirkt, und so konnte Schulz auch diese Malereien – es handelt sich um die Tomba dei Vasi dipinti und die Tomba del Vecchio – kopieren, was bei scheußlichem Regenwetter geschehen mußte. Nach dem 2. Dezember kam für kurze Zeit zur Revision der Zeichnungen Helbig nach Tarquinia, wo er feststellen mußte, wie die Malereien durch die Feuchtigkeit von Tag zu Tag mehr litten. Bei dieser Gelegenheit ließ er durch Schulz auch die Malereien des Amazonensarkophages zeichnen. Allerdings waren nur verkleinerte Bleistiftzeichnungen möglich, da Bruschi die Anfertigung farbiger Pausen, wie aber auch das Zeichnen des Sarkophagdeckels, verboten hatte[50].
Es versteht sich vielleicht nicht von selbst, daß das Zeichnen und Publizieren der Denkmäler etruskischer Malerei für das Instituto di Corrispondenza Archeologica auch einen beträchtlichen finanziellen Aufwand bedeutete. Für das Zeichnen der drei Gräber (Tomba dell'Orco, dei Vasi dipinti und del Vecchio) erhielt Schulz 250,00 Lire. Die Kupferstiche für die Tafeln in den Monumenti inediti kosteten 790,00 Lire, die Lithographien 1560,00 Lire. Dazu kamen als Reisekosten für Schulz 121,00 Lire und für Helbig 97,20 Lire. Die Gesamtausgabe ist in diesem Falle also die nicht geringe Summe von 2818,20 Lire[51].

1 Zu Gruner: Brockhaus, Conversations-Lexikon Bd. 7 (Leipzig 1866) 474 f.; Thieme-Becker, Allg. Lexikon der Bildenden Künstler Bd. 15, 1922, 147 f.

2 Seine Interessen für die Techniken des Reproduktionswesens wertete Emil Braun in eigenen industriellen Unternehmungen aus.

3 Zu Angelelli: G. E. Saltini, Giuseppe Angelelli, pittore toscano. Ricordo biografico (Firenze 1866); R. Paribeni, Il pittore Giuseppe Angelelli. In: Scritti dedicati alla memoria di Ippolito Rosellini nel primo centenario della morte (Firenze 1945) 47 ff.; Dizionario biografico degli Italiani Bd. 3, 1961, 191.

4 Für freundliche Hilfe bei der Ermittlung der Dokumente in Florenz danke ich Dr. Caterina Chiarelli.

5 Zu François: G. C. Conestabile, Di Alessandro François e dei suoi scavi nelle Regioni dell'antica Etruria. In: Archivio Storico Italiano VII, 1, 1858, 1 ff.; Enciclopedia dell'arte antica classica e orientale Bd. 3, 1960, 729 (P. Pelagatti).

6 Zur François-Vase und ihrer Entdeckung: Materiali per servire alla storia del Vaso François (Bollettino d'Arte. Serie speciale 1. Roma 1981).

7 Archiv der Soprintendenza per i Beni artistici e storici, Firenze. Filza LXX, 1846, 40.

8 Dokument 41.

9 Brief Gerhards an Braun vom 25. März 1846: *Die grotta dipinta − Athletisches und Wagenrennen, als curiosum auch ein Affe an der Kette − ist ansehnlicher als die übrigen, die Figuren größer und wohlerhalten bei gewöhnlicher etruskischer Zeichnung. − Die hierher gesandte Zeichnung ist sehr schlecht; vielleicht kann man sich mit Migl(iarini) verstehen, der die Möglichkeit einen Zeichner dahin zu senden nicht abweist.*

10 Dokument 42.

11 Dokument 43.

12 Dokument 44.

13 Archiv der Soprintendenza per i Beni artistici e storici, Firenze. Filza LXX, 1846, 40.

14 Dokument 45.

15 Bullettino 1848, 18 ff.

16 Zu Ortis: A. M. Comanducci, Dizionario illustrato dei pittori, disegnatori e incisori moderni e contemporanei Bd. 4, 1973, 2268; C. A. Petrucci, Catalogo generale delle stampe. Calcografia nazionale (Roma 1953) 89.

17 Zu Bartoccini: Thieme-Becker, Allg. Lexikon der Bildenden Künstler Bd. 2, 1908, 554; Comanducci a.O. Bd. 1, 1970, 196. Vgl. auch Briefe von Henzen an Gerhard: Wilhelm Henzen und das Institut auf dem Kapitol. Aus Henzens Briefen an Eduard Gerhard. Ausgew. und hrsg. von H.-G. Kolbe (Das Deutsche Archäologische Institut. Geschichte und Dokumente 5, Mainz 1984) 172; 278; 299.

18 Das Thema wurde von mir ausführlicher dargestellt: Le prime pubblicazioni delle pitture della Tomba François: il ruolo dell'Instituto di Corrispondenza Archeologica. In: La Tomba François di Vulci. (Katalog der Ausstellung Vatikan 1987; Città del Vaticano 1987). Die zitierten Briefe befinden sich im Archiv des Deutschen Archäologischen Instituts mit Ausnahme der an des Vergers gerichteten Schreiben, die mit dessen Nachlaß in der Biblioteca Comunale Gambalunga zu Rimini aufbewahrt werden.

19 Zu des Vergers: G. Carducci und F. Rocchi, Commemorazione di G. A. Noël des Vergers. In: Rivista Bolognese 1867, 219 ff.

20 Dokument 46.

21 Vor der Absendung an des Vergers präsentierte Henzen Ruspis lu-

cidi der Tomba François anläßlich einer Adunanz des römischen Institutes: Bullettino 1864, 38 f.

22 Zu dem langen Hinauszögern bei der Publikation des Etrurienwerkes von des Vergers vermutet Henzen: *Ich glaube, unter uns gesagt, daß das Werk von Desvergers unterdrückt worden ist. Er selber sprach mir nicht davon, wohl aber Longpérier, der mir erzählte, de Witte habe die sämtlichen bedeutenderen Vasen für Fälschungen des edlen François erklärt, der jene Ausgrabungen leitete. Aus einer Scherbe hat er eine Vase gemacht, und ohne Zweifel das wirklich Gute für sich behalten. Ich habe jenen immer für einen Halunken gehalten, so sehr Braun sein Lob verkündete. Ein Spekulant, der so sehr die Scienza im Munde führte, konnte nichts anderes sein.* (Brief an Gerhard vom 18. Februar 1867).

23 Zu Mariani: Thieme-Becker, Allg. Lexikon der Bildenden Künstler Bd. 24, 1930, 94; Comanducci, Dizionario illustrato dei pittori, disegnatori e incisori italiani moderni e contemporanei Bd. 3, 1972, 1881.

24 Dokument 47.

25 Dokument 48.

26 Dokument 49.

27 Dokument 50 und 51.

28 Dokument 52.

29 Zur Tätigkeit der Fondazione Lerici in Tarquinia: C. M. Lerici, Prospezioni archeologiche a Tarquinia. La necropoli delle tombe dipinte (Roma 1959); L. Cavagnaro Vanoni, Aspetti inediti dei lavori della Fondazione Lerici a Tarquinia, in: Convegno Internazionale di Studi »La Lombardia per gli Etruschi«. Tarquinia: ricerche, scavi e prospettive (Bericht des Kongresses Mailand 1986).

30 Dokument 53.

31 Dokument 54.

32 Zur Ablösung eines Teiles der Malereien durch die Gräfin Bruschi: Dokument 55. Zur Wiederentdeckung des Grabes im Jahre 1963: Archiv Villa Giulia, Akte 1963, Nr. 601. Für freundliche Hinweise danke ich M. Cataldi, G. Colonna und G. Spadea.

33 Brief von D. Sensi im Archiv des Deutschen Archäologischen Instituts Rom.

34 L. Dasti, Notizie storiche archeologiche di Tarquinia e Corneto (Roma 1878) 325. G. Dennis, The Cities and Cemeteries of Etruria (London 1878) Bd. 1, 336.

35 Dokumente 56−58.

36 Vgl. dazu Corpus Inscriptionum Etruscarum II, 1, 3 Nr. 5379−5406; auch Dokument 59.

37 Dokument 60.

38 Die Datierung der Zeichnungen Marianis ins Jahr 1871 bzw. 1873 geht aus einem Akzessionskatalog (Archiv des Deutschen Archäologischen Instituts Rom) hervor.

39 Vgl. dazu Corpus Inscriptionum Etruscarum II, 1, 3 Nr. 5379−5406; auch Dokument 61.

40 Datierungen der Zeichnungen nach dem Akzessionskatalog.

41 Domenico Sensi wurde am 21. Oktober 1805 in Viterbo geboren. Er hatte zuletzt die Würden des Archidiacono der Kathedrale und des Vicario Generale der Diözese von Corneto-Tarquinia. Für biographische Auskünfte danke ich Sig. Lorenzo Balduini, Maler und Kupferstecher in Tarquinia.

42 Zu Louis Schulz: Thieme-Becker, Allg. Lexikon der Bildenden Künstler Bd. 30, 1936, 332.

43 Brief Sensis im Archiv des Deutschen Archäologischen Instituts Rom.

44 Nach L. Dasti. Notizie storiche archeologiche di Tarquinia e Corneto (Roma 1878) 330 soll die Tomba dell'Orco bereits im Jahr 1868 von einem französischen Offizier geöffnet worden sein.

45 Dokument 62.

46 Dokument 63.

47 Dokumente 64–66.

48 Dokument 67 und 68.

49 Dokument 69; vgl. auch Dokument 68.

50 Die Zeichnungen von Schulz befinden sich im Archiv des Deutschen Archäologischen Instituts; sie wurden als Kupferstiche publiziert in Monumenti inediti IX, 1873, Taf. LX.

51 Die Ausgaben sind ersichtlich aus dem Akzessionskatalog der Zeichnungen und dem Jahresbericht des Instituts (Archiv des Deutschen Archäologischen Instituts Rom).

Katalog

DIE GRÄBER VON TARQUINIA, CHIUSI UND VULCI

I. TOMBA DELLE ISCRIZIONI
Tarquinia, Secondi Archi

Die Tomba delle Iscrizioni gehört zu den im Jahre 1827 von Stackelberg, Kestner und Thürmer aufgenommenen Gräbern, deren Entdeckungs- und Publikationsgeschichte im wesentlichen gleich verlief (dazu S. 17 ff.). Die Arbeit in der Tomba delle Iscrizioni hatte der Architekt Joseph Thürmer übernommen. Seine Zeichnungen wurden im November 1827 von Georg Friedrich Ziebland in Rom farbig kopiert. Ruspis Pause entstand erst acht Jahre später im Rahmen des Bayernauftrags (s. o. S. 25). Das Grab ist heute nicht mehr zugänglich: Nachdem 1971 Grabräuber eine der wenigen erkennbaren Figuren herausgesägt hatten, wurde der Eingang von der italienischen Antikenverwaltung zugemauert. Die Genauigkeit der frühen Dokumentationen kann daher am Original nicht mehr überprüft werden. Einziges Hilfsmittel sind die um 1900 entstandenen Schwarzweißphotographien, die Wolfgang Helbig für die Arbeit an den Kopenhagener Faksimiles aufnehmen ließ (s. o. S. 33)[1]. Diese Situation verdeutlicht die Ambivalenz, die jede Zeichnung aus einem heute verlorenen Grab für uns hat: Je dürftiger das Vergleichsmaterial ist, um so wertvoller wird die erhaltene Zeichnung, obwohl ihre Zuverlässigkeit immer weniger überprüft werden kann.

Unmittelbarer als die namengebenden Inschriften fallen drei große Scheintüren auf, die jeweils die Mitte der Wand einnehmen. Das Grab wurde daher lange Zeit auch unter der Bezeichnung »delle tre porte finte« geführt. Sie befinden sich an genau den Stellen, an denen in größeren Grabanlagen die Seitenkammern abgehen. Viel-

leicht sollen sie derartige, in der Tomba delle Iscrizioni nicht ausgeführte Erweiterungen andeuten. Doch der tiefere Symbolgehalt des Motivs ist damit wohl kaum erschöpft. Den besonderen Wert der Inschriften betonte dagegen schon August Kestner in seinen ersten Briefen an Bunsen, die er auf freiem Feld eilig mit dem Zeichenstift schrieb: *Lieber Freund! Der Ort wird den Mangel an Tinte entschuldigen, und wahrlich, meine Freundschaft steckt nicht in der Tinte ... wir bringen schöne Sachen mit, auch etruskische Inschriften, die, weil sie Gegenstände auszusagen scheinen, Nutzen versprechen*[2]. Seine Begeisterung hatte wohl einen einfachen Grund: Im Jahr zuvor hatte Jean François Champollion, der glückliche Entzifferer der Hieroglyphen, vor den römischen Obelisken einem staunenden Publikum seine Erfolge demonstriert und gerade Kestner tief beeindruckt. Die Hoffnung, nun der Lösung des zweiten großen Sprachrätsels ein Stück näher zu kommen, war verlockend. Sie hat sich zwar nicht ganz erfüllt; doch noch heute ist die Tomba delle Iscrizioni eines der wenigen archaischen Gräber mit ausführlichen Beischriften[3].

Tomba delle Iscrizioni, Pausen von C. Ruspi. ▷

Abb. 1 Linke Wand, Sportler.

Abb. 2 Linke Wand, Reiter.

Abb. 3 Rückwand.

Abb. 4 Rechte Wand, Komasten.

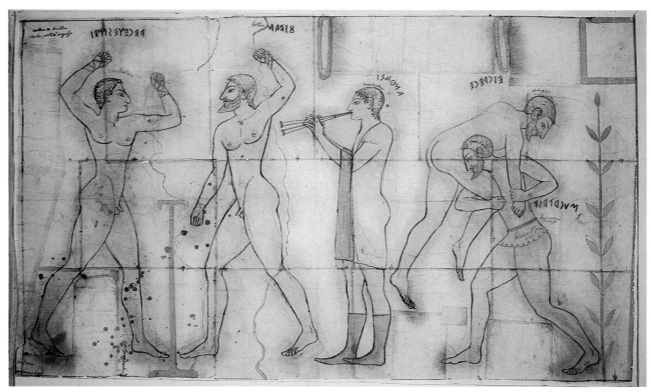

Abb. 1

Abb. 3 ▽

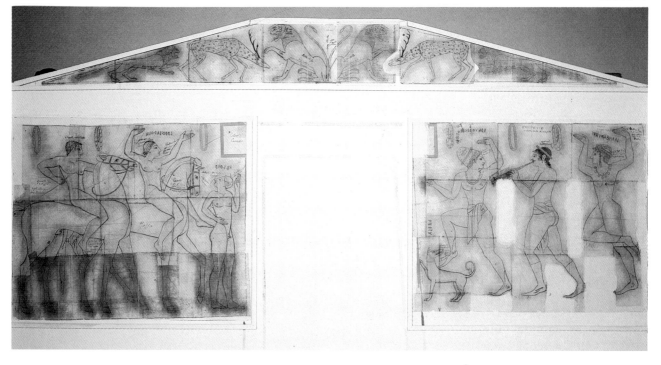

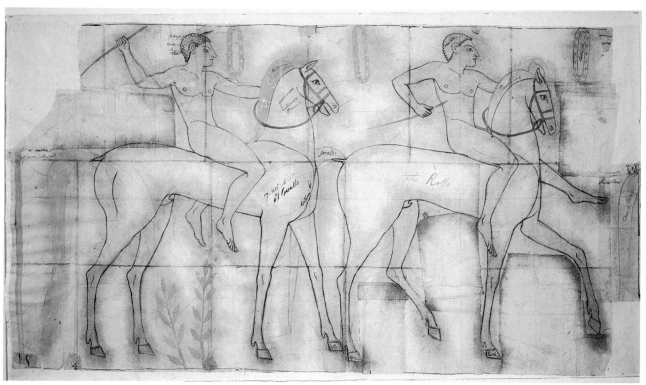

Abb. 2

Abb. 4 ▽

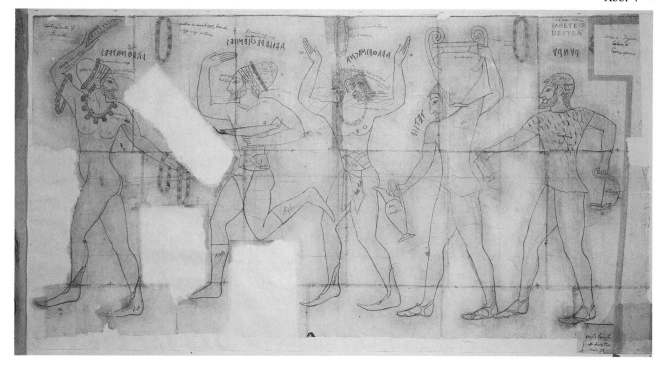

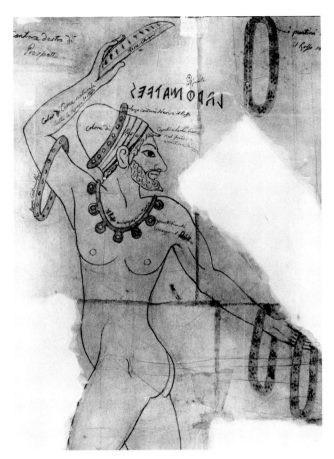

Abb. 5 Tomba delle Iscrizioni, Komast, Detail. Pause von C. Ruspi.

Die Bildszenen beginnen auf der linken Wand mit den beiden Boxern »Vecenes« und »Fivan...«. Zwischen ihnen steht ein eigentümlicher Ständer, dessen Funktion ungeklärt ist. An dieser Stelle werden sonst kostbare Gefäße vorgeführt, die dem Sieger als Preis versprochen sind. Hinter einem Aulosbläser (»Anthasi«)[4] folgt ein Ringerpaar: »Nucrtele«, der rechte, versucht seinen Gegner »Eicrece« durch Achselwurf und Beinausheber zu Fall zu bringen. Das Pferderennen, das rechts der Scheintür seinen Ausgang nimmt und auf das linke Bildfeld der Rückwand übergreift, scheint eben zu Ende gegangen zu sein; jedenfalls wirft der erste der vier Reiter siegreich die Arme in die Luft. Nur der Sieger »Laris Larthia« und

»Velthur«, wohl sein Knappe, der sich zu ihm umwendet, sind benannt.

Wieder ausführlich sind die Namenangaben auf den beiden Bildfeldern zwischen den Scheintüren der Rückwand und der rechten Wand. Selbst der Hund »Aefla« ist einbezogen. Es folgen »Arauthlec Ieneies, Laris Fanurus, Larth Matves, Avilerec Ieniies, Arath Vinacna, Tetiie und Punpu«. Gerade hier gewinnt man den Eindruck, daß individuell bestimmte Personen, die Angehörigen und Freunde des Grabherrn, wiedergegeben werden, auch wenn sie in Haltung und Tracht als typisierte Komasten erscheinen. Einige tragen Lendenschurze, Zecherhauben und Schnabelschuhe; zwei sind bis auf die Schuhe nackt. Die beiden letzten der Reihe, neben der Scheintür auf der rechten Wand, sind durch die Gefäße, die sie mitführen, als Mundschenken gekennzeichnet; sie sind mit kurzem Chiton und Sandalen bekleidet.

Die übrigen, stark zerstörten Szenen des Grabes konnten bisher nicht eindeutig bestimmt werden. Parallelen, die hier weiterhelfen würden, fehlen. Auf der rechten Wand stehen zwei Männer hinter einer niedrigen roten Bank. Der erste weist auf die davonziehenden Komasten, während er sich nach rechts seinem Begleiter zuwendet, der den Arm voller Zweige hält. Solche Zweige, mit denen beim Gelage schmückende Kränze geflochten oder die Gefäße für Wasser und Wein umwunden wurden, aber auch einige Kissen, die auf der Bank noch eben zu erkennen sind, machen es wahrscheinlich, daß hier das Ambiente für ein Gelage angedeutet war[5]. Noch seltsamer muten die Darstellungen neben dem Eingang an. Vor einer nackten ithyphallischen Figur mit einem gegabelten Stab in der Linken legt ein Jüngling einen Fisch auf einen niedrigen Rost, unter dem ein Feuer brennt. Die lange Inschrift daneben ist bis heute nicht eindeutig übersetzt. Sie enthält jedoch den Namen Matves, der auch bei dem ersten Komasten der rechten Wand wiederkehrt. Offensichtlich handelt es sich um den Namen der Sippe des Grabherrn.

Auf der anderen Seite der Tür sind zwei Männer an einem flachen Louterion beschäftigt. Der linke scheint mit den Händen etwas zu bearbeiten; vielleicht knetet er den Teig für einen Opferkuchen[6]. Andere Vorschläge bringen die Szene mit den Wettkämpfen der linken Wand in Verbindung und wollen in dem flachen Louterion ein Spielbrett erkennen, über das sich aufmerksam die beiden Spieler beugen[7]. Abgesehen von den ikonographischen Problemen berücksichtigt diese Deutung jedoch nicht die Gesamtkomposition des Grabes. Die ausgewogene Ver-

teilung der übrigen Malerei auf die beiden Hälften der Kammer legt nahe, auch für die beiden Hälften der Eingangswand nach einer thematischen Entsprechung zu suchen. Dazu würden zwei vergleichbar aufgebaute Opferszenen gut passen.

Besonders reich sind die Giebelfelder dekoriert. Auf der Rückwand sieht man die Verfolgung zweier Damhirsche durch Löwen, auf der Eingangswand ithyphallische Satyrn beim Gelage und über dem Eingang zwei Panther. Auch in anderen Gräbern werden diese Raubkatzen wie ein Wächterpaar gerne in die Giebel der Kammern gemalt. Sie gehören wie das Gelage, der Komos und vor allem die Satyrn zu einer Bildwelt, die sich um den Gott Dionysos entwickelt hat[8]. Die zahlreichen Anspielungen auf diesen Gott können wir einstweilen nur verzeichnen, nicht eigentlich erklären, da seine Rolle im Jenseitsglauben der Etrusker noch kaum bekannt ist.

Mythologische Figuren neben sportlichen Wettkämpfen, ein realistisch gesehener Komos neben ornamental oder symbolisch zu verstehenden Scheintüren, Gelage- und Opferszenen, für die Parallelen fehlen: Die Fülle der Themen und ihre eigenwillige Zusammenstellung machen die Originalität der Malereien der Tomba delle Iscrizioni aus. Dieser Einfallsreichtum ist gerade für die frühesten Gräber mit großfigurigen Bildfriesen charakteristisch. Später weicht er mehr und mehr einem festen Themenkanon und der Vereinheitlichung der Darstellungsformen[9].

Auch stilistisch läßt sich die Tomba delle Iscrizioni der frühen Zeit zuordnen; sie gehört (zusammen mit der Tomba del Morto) zu einer Gruppe von Gräbern, als deren Hauptwerk wohl die Tomba degli Auguri anzusehen ist. Die Malereien der Tomba delle Iscrizioni werden daher um 520 v. Chr. entstanden sein.

Literatur

Etruskische Wandmalerei Kat. Nr. 74.

Anmerkungen

1 Einige abgebildet bei F. Weege, Etruskische Malerei (1921).
2 Abgedruckt bei M. Jorns, August Kestner und seine Zeit (1964) 183.
3 Corpus Inscriptionum Etruscarum 5336−5353
4 Zur etruskischen Eigenart, Boxkämpfe zur Musik von Aulosbläsern stattfinden zu lassen, vgl. J. P. Thuiller, Les jeux athlétiques dans la civilisation étrusque (1985) 211.
5 Dazu Verf., RM 92, 1985, 39 f.
6 Vergleichbare Darstellungen aus dem griechischen Bereich bei W. Burkert − H. Hoffmann, Hephaistos 2, 1980, 107 ff.
7 So zuerst G. Dennis, The Cities and Cemeteries of Etruria, 1878², I, 364 und M. A. Johnstone, The Dance in Etruria, 1956, 13.
8 Vgl. dazu Verf., RM 92, 1985, 27 und 37.
9 Zu diesen allgemeineren Tendenzen Verf. in: Etruskische Wandmalerei S. 55.

Abb. 6 Tomba delle Iscrizioni. Bleistiftzeichnung von C. Ruspi.

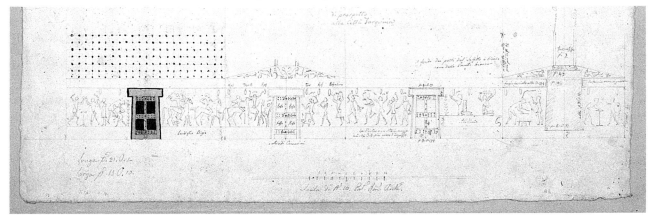

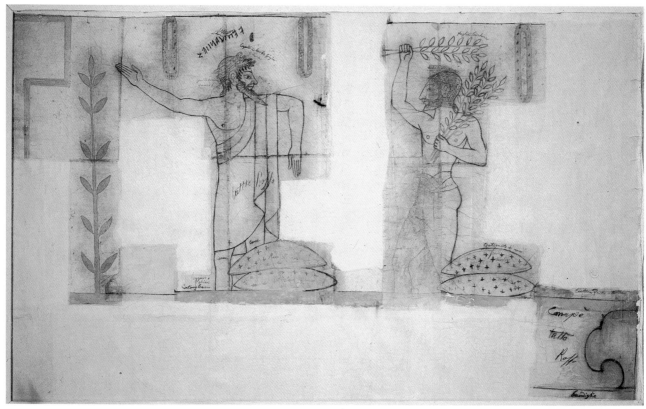

Abb. 7 Tomba delle Iscrizioni, rechte Wand, Vorbereitung eines Bankettes? Pause von C. Ruspi.

Abb. 8 Tomba delle Iscrizioni, Komast, Detail. Pause von C. Ruspi.

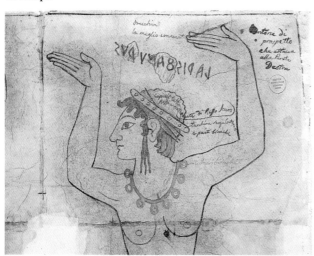

1 Tomba delle Iscrizioni, Durchzeichnungen der vier Wände

Abb. 1–5.7–9

von Carlo Ruspi,
Wasserfarbe auf Transparentpapierbahnen, aus Blättern (44 × 33 cm) und Reststücken zusammengeklebt, z. T. durch festes Papier ergänzt, sparsam mit roter Wasserfarbe koloriert, reich beschriftet von Ruspis Hand mit Farb- und Maßangaben, datiert: »li 4 7mbre (Settembre) 1835«.
a) linke Wand
 − linker Teil (110 × 192 cm)
 − rechter Teil (108 × 204 cm)
b) Rückwand
 − Giebel, linke Hälfte (34 × 173,5 cm)
 − Damhirsch der rechten Giebelhälfte (34 × 43/15 cm)
 − linker Wandteil (110 × 138 cm)
 − rechter Wandteil (107 × 136 cm)

c) rechte Wand
- linker Teil (107,5 × 198 cm)
- rechter Teil (114 × 193 cm)
d) Eingangswand
- Giebel, linker Teil (36 × 89 cm)
- Giebel, rechter Teil (34 × 84 cm)
- Giebel, mittlerer Teil (20 × 36 cm)
- linker Wandteil (106,5 × 130 cm)
- rechter Wandteil (99 × 118 cm)
e) Ausschnitt aus dem Streifenfries.

Die Pause der Tomba delle Iscrizioni ist die einzige, auf der Ruspi das Datum ihrer Entstehung notiert hat; es findet sich gleich links neben der rechten Scheintür. Die Figuren wurden einzeln gepaust und erst später zu den größeren Abschnitten zusammengesetzt. Dabei fügte Ruspi für unbemalte oder am Original zerstörte Flächen festes Papier ein und ergänzte darauf die verlorenen Partien der Malerei, z.B. die Beine der Pferde und des Knaben auf der Rückwand. Andere Ergänzungen, die er schon während der Arbeit im Grab unmittelbar auf dem Transparentpapier vornahm, kennzeichnete er durch eingezeichnete Bruchlinien und den Vermerk »Rottura«, so z.B. bei dem rechten Boxer, von dem nur ein Teil des linken Armes und das linke

Bein bis zur Wade erhalten war. Vom Giebel der Rückwand brauchte er wegen der Symmetrie der Darstellungen nur die linke Hälfte und den geringfügig variierten Damhirsch der rechten aufzunehmen. Die angereicherte und stabilisierte Pause wurde anschließend durchlöchert und durch das »Spolvero« (s.o. S. 23) auf das Faksimile übertragen. Auf die Anfertigung eines Zwischenkartons, der die Originalpause geschont hätte, verzichtete Ruspi bei allen seinen 1835 entstandenen Arbeiten (zum aufwendigeren Verfahren bei der Tomba del Triclinio und Teilen der Tomba Querciola vgl. Kat. Nr. 30.42).

Ruspis Ergänzungen sind ein erster Hinweis auf den problematischen Erhaltungszustand, in dem sich die Malereien schon bei der Entdeckung befanden. Darüber hinaus zeigen Abweichungen zwischen der Pause und Thürmers Zeichnungen, an welchen Stellen der unsichere Befund von den Zeichnern interpretiert werden mußte. Es fällt auf, daß immer wieder die Ansichten der Arme, Beine und ganzer Körper vertauscht sind. So gibt Thürmer den dritten Komasten der Rückwand und den Mann rechts neben dem Louterion in Rückansicht, Ruspi in Vorderansicht. Auch bei einer Reihe weiterer Figuren war offensichtlich die Binnenzeichnung so weit verloren, daß eine eindeutige Bestimmung der Körperhaltungen nicht mehr möglich war. Andere Details, vor allem an den Gewändern, wurden von

Abb. 9 Tomba delle Iscrizioni, Eingangswand. Pause von C. Ruspi.

XXI.

Durchschnitt nach der Linie A.B.
Seite N.º 1.

Durchschnitt nach der Linie B. A.
Seite N.º 2.

Abb. 10
Tomba delle
Iscrizioni.
Zeichnung
von J. Thürmer.

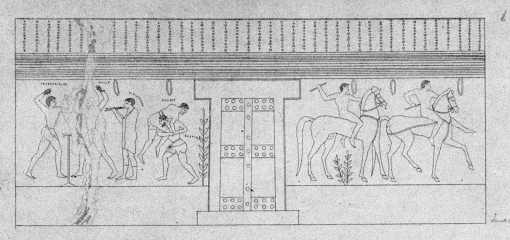

Durchschnitt nach der Linie D.C.
Seite N° 3

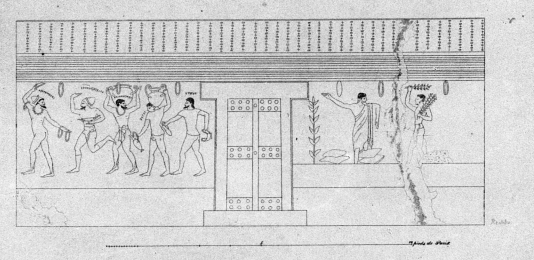

Durchschnitt nach der Linie C.D.
Seite N° 4

Abb. 11
Tomba delle
Iscrizioni.
Zeichnung
von J. Thürmer.

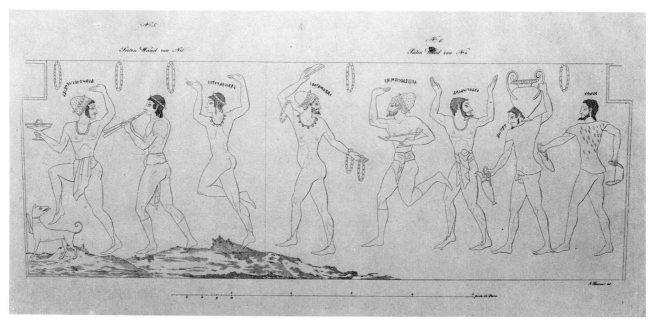

Abb. 12 Tomba delle Iscrizioni, Komos. Zeichnung von J. Thürmer.

Abb. 13 Tomba delle Iscrizioni, Komos. Kopie von Thürmers Zeichnung durch G. F. Ziebland.

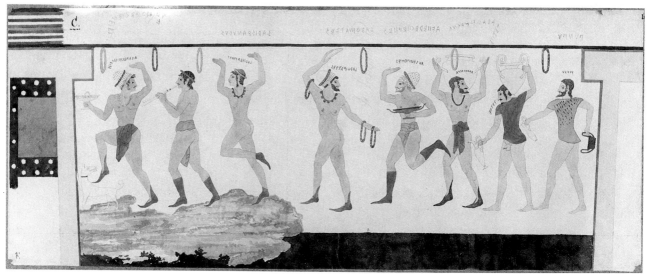

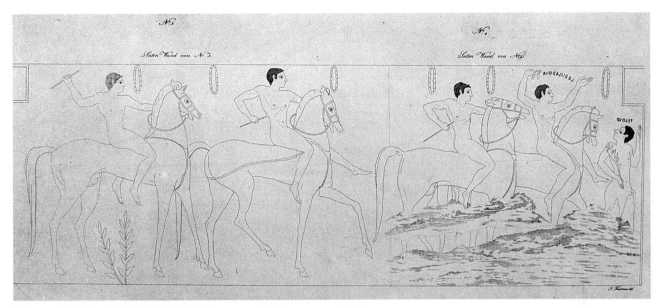

Abb. 14 Tomba delle Iscrizioni, Pferderennen. Zeichnung von J. Thürmer.

Abb. 15 Tomba delle Iscrizioni, Pferderennen. Kopie von Thürmers Zeichnung durch G. F. Ziebland.

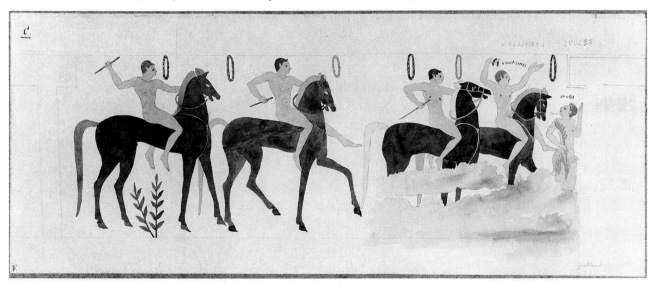

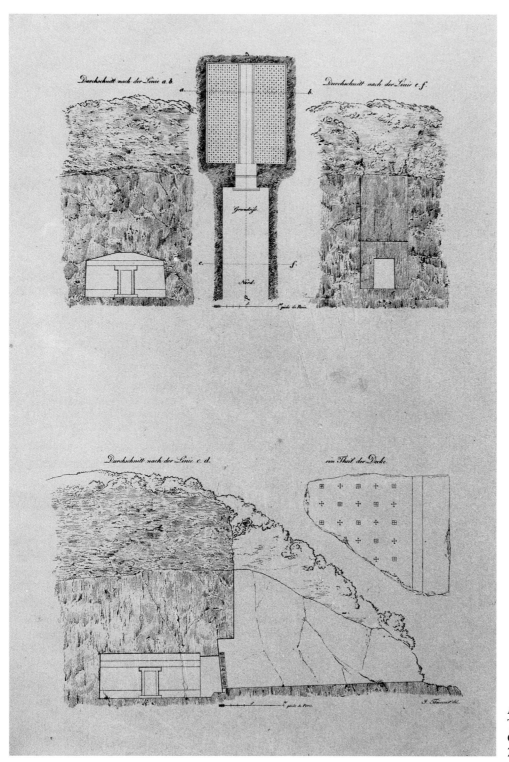

Abb. 16
Tomba delle Iscrizioni.
Grundriß und Schnitte.
Zeichnung von J. Thürmer.

Abb. 17 Tomba delle Iscrizioni.
Detailpausen von J. Thürmer.

Abb. 18 Tomba delle Iscrizioni. Kopie von Thürmers Detail-
pausen durch G. F. Ziebland.

Thürmer mißverstanden. Seine Ringer tragen »Turnhosen«, sein Boxer einen merkwürdigen Schurz. In Wirklichkeit sind der Boxer und einer der Ringer nackt, der andere nur mit einem Hüftgürtel bekleidet, dessen ungewöhnliche Form von Ruspi genau getroffen wurde. Ein zweites Beispiel dafür fand sich erst 1958 bei den Läufern der Tomba delle Olimpiadi. Das Zaumzeug des zweiten Pferdes der linken Wand, das Thürmer nach hinten über die Kruppe verlängert, paßt eher zur Anschirrung eines Gespann- als eines Rennpferdes.

Kleinere Abweichungen bestehen schon dort, wo Thürmer dieselben Szenen zweimal zeichnete, zwischen Gesamtansichten (Abb. 10.11) und Ausschnitten (Abb. 12.14). Vielleicht beruhen sie auf einem Versehen bei späteren Überarbeitungen; vielleicht aber kennzeichnen sie Ergänzungen, die im begleitenden Text näher erläutert werden sollten. Ganz unwahrscheinlich ist allerdings der zweite große Krater, den nach Thürmers Gesamt-

ansicht der rechten Wand einer der Komasten auf die Schulter gehievt hat; in der größeren Zeichnung und in Ruspis Pause fehlt er. Hier tragen nur die beiden Mundschenken am Ende des Zuges die Misch- und Schöpfgefäße für den Wein. Die beiden Äffchen rechts neben der Scheintür finden sich gleichfalls nur auf einer der Zeichnungen Thürmers. Die alten Photographien lassen an dieser Stelle immerhin zwei kurze Streifen erkennen, die Thürmer als die Halsbänder der Tiere verstand. Und auch von den runden Gegenständen, die er über dem Louterion der Eingangswand wiedergibt, sind auf den Photographien Spuren erhalten. Als an der Wand aufgehängte Schüsseln oder Schalen würden sie gut zu der vorgeschlagenen Interpretation der Szene als Vorbereitung einer Opferspeise passen.

Diese Beispiele belegen Möglichkeiten und Grenzen des Versuchs, mit Hilfe der alten Dokumentationen die Originalmalereien der Tomba delle Iscrizioni wiederzugewinnen. Dabei hat

sich gezeigt, daß Ruspis Pause in dem, was sie wiedergibt, äußerst zuverlässig, nicht aber in jedem Detail vollständig ist. Mit kleineren Auslassungen müssen wir vor allem bei den stark zerstörten Szenen der Eingangswand und der rechten Hälfte der rechten Wand rechnen. Bei diesen eigenartigen Darstellungen half selbst Ruspis Routine und seine Kenntnis anderer Denkmäler nicht weiter. Auch Thürmers Zeichnungen ermöglichen hier einstweilen keine eindeutige Antwort; doch manches heute unklare Detail kann durch die Entdeckung neuer Gräber mit vergleichbaren Szenen Bedeutung gewinnen (vgl. das Beispiel aus der Tomba delle Bighe).

2 Tomba delle Iscrizioni, Ansichten der vier Wände und der Decke *Abb. 6*

von Carlo Ruspi,
Blei auf Zeichenpapier (35,5 × 48,5 cm; Maßstab ca. 1:38), einige Details mit Wasserfarbe koloriert, beschriftet von Ruspis Hand mit Farb- und Maßangaben, in der Mitte: »Tomba di prospetto alla città Tarquinia«.

Die Skizze fertigte Ruspi als Ergänzung zu den Pausen an. Während die Figuren nur in Strichzeichnungen angelegt sind, sollten die detaillierten Maßangaben die Orientierung beim Zusammensetzen der einzelnen Teilstücke erleichtern. Die Scheintüren, die Ruspi nicht durchgezeichnet hatte, sind auf der Skizze z. T. koloriert, da sie als Farbmuster für das Faksimile dienten.

3 Tomba delle Iscrizioni, Fragment originaler Malerei

Tarquinia, Museo Nazionale.
Das 1971 von Grabräubern aus der Tomba delle Iscrizioni herausgesägte Fragment konnte später wieder aufgespürt und sichergestellt werden. Es zeigt den Oberkörper der Figur ganz rechts auf der rechten Wand. Ähnlich verblaßt wie dieser Ausschnitt ist heute auch die Malerei der anderen, seit nunmehr über 150 Jahren bekannten Gräber.

C. W-L.

II. TOMBA DEL MORTO
Tarquinia, Calvario

Die Tomba del Morto wurde im Dezember 1832 auf dem Gelände der Familie Marzi gefunden, noch im selben Jahr von Avvolta erstmals beschrieben (BullInst 1832, 213 ff.), im darauffolgenden Frühjahr von Gottfried Semper gezeichnet und die Wandbilder 1835 von Ruspi durchgepaust. Heute sind die Malereien vor allem im unteren Bereich stark zerstört.

Obwohl die außergewöhnlich kleine Kammer mit einer Grundfläche von nur 6,25 m² kaum Platz für reiche Figurenzyklen bot, wurde das Grab wegen der auffallenden Darstellung einer Totenaufbahrung schon in den Zeiten der Entdeckung besonders beachtet. Der Tote, dem der Name »Thanarsna« beigeschrieben ist, liegt mit geschlossenen Augen auf einer reich ausgestatteten Kline. Eine Frau (»Thanachvel«; die Inschrift fehlt auf beiden Zeichnungen) steht vor der Kline auf einem Schemel und faßt mit beiden Händen den Mantel des Toten, um damit sein Gesicht und seine Brust zu verhüllen. Der über den Kopf gezogene Zipfel des Mantels wird seit Avvoltas Beschreibung immer wieder als »Kapuze« bezeichnet; dies entspricht jedoch nicht der etruskischen Tracht, die eine solche Kopfbedeckung nicht kennt. Am Fußende neigt sich ein junger Mann über die Kline, der seine linke Hand zu einem Klagegestus erhoben hat. Hinter ihm folgt ein bärtiger, nackter Mann, der sich einen Kranz aufzusetzen scheint; er kreuzt die Unterschenkel zu einem seltsamen Tanzschritt. Rechts der Kline, hinter einem Bäumchen, führt ein bartloser Mann seine Rechte klagend an die Stirn. Neben seinem Kopf ist der Name »Venel« zu lesen. Im Zentrum der Rückwand und damit unmittelbar im Blickfeld des Eintretenden steht ein großer Volutenkrater, dessen Henkel und Hals mit runden Kränzen geschmückt sind. Seine Bedeutung wird durch eine Gruppe aus drei Kränzen an der Wand darüber noch betont. Zu beiden Seiten tanzen zwei nackte Männer: Der linke bläst den Doppelaulos, der rechte schwenkt eine große Trinkschale. Gerahmt wird die Szene durch zwei nicht verzweigte Bäumchen mit Beeren. Eine ähnliche Szene ist auf die rechte Wand gemalt: Wieder hält der rechte Tänzer eine (diesmal zum Trinken hoch erhobene) Schale; das Bäumchen zwischen den Tänzern ist wie der Krater mit

Abb. 19 Tomba del Morto. Bleistiftkopie nach einem ▷
Aquarell von G. Semper.

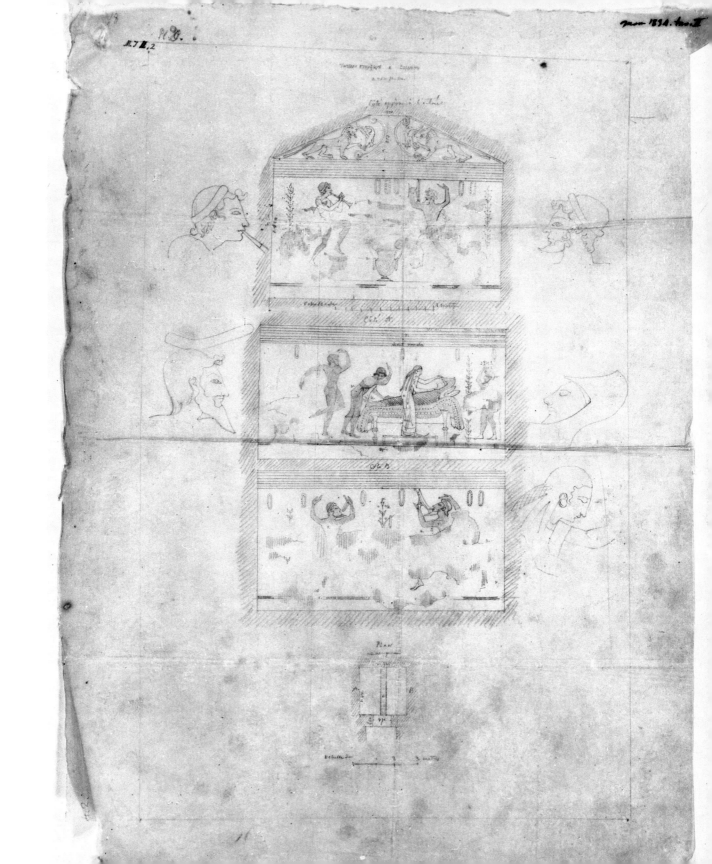

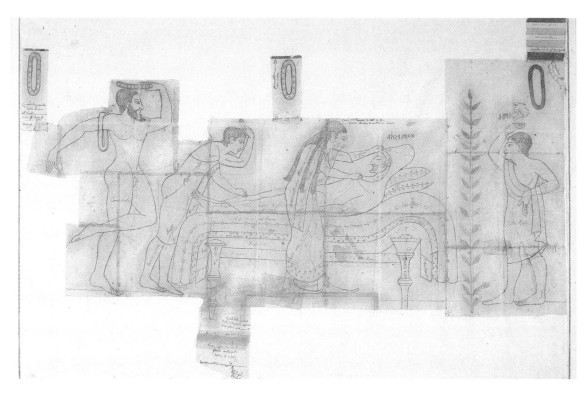

Abb. 20

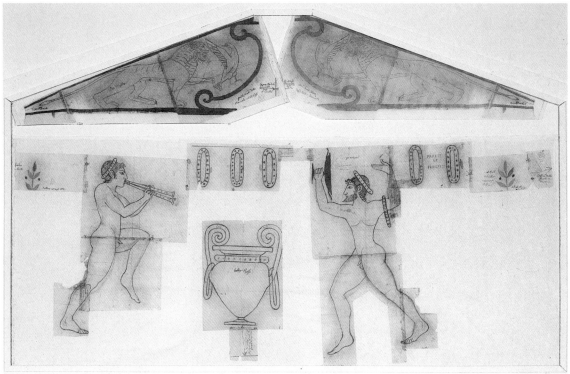

Abb. 21

76

Abb. 22

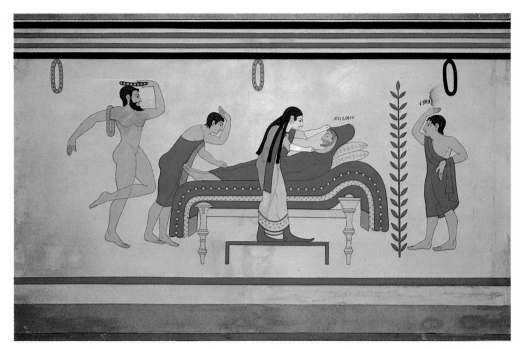

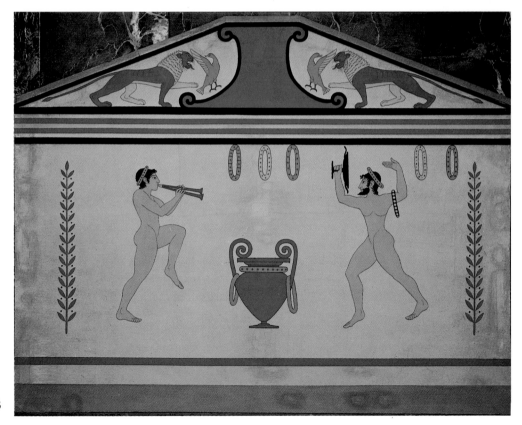

Abb. 23

Kränzen behängt. In den Giebelzwickeln der Rückwand wird jeweils ein Vogel von einem Löwen verfolgt. Auf der Eingangswand haben sich nur die Reste zweier heraldisch angeordneter Panther im Giebel erhalten.
Neben dem ernsten Geschehen der Aufbahrung wirken die ausgelassenen Tanzszenen befremdlich. Gemeint sind hier wohl kaum (wie vielleicht in anderen Gräbern) die Freuden, die im Jenseits auf den Toten warten, sondern reale Kulthandlungen. Tanz und Wein als Geschenk des Dionysos geben den Komasten Anteil an sonst verschlossenen Welten. Wie die Abschiedsszene könnte also auch die Darstellung von Ekstase und rituellem Rausch die Verbundenheit von Lebenden und Toten ausdrücken. Stilistisch ist die Tomba del Morto eng verwandt mit den Gräbern degli Auguri, delle Olimpiadi und delle Iscrizioni. Der Vergleich mit diesen Gräbern legt eine Datierung um 510 v. Chr. nahe.

Literatur

Etruskische Wandmalerei Kat. Nr. 89; G. Camporeale, RM 66, 1959, 39 f.

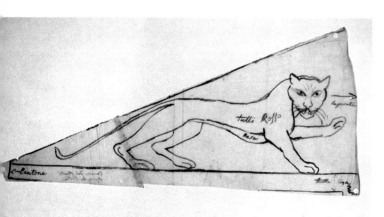

Abb. 24 Tomba del Morto. Linke Hälfte des Giebels. Pause von C. Ruspi.

4 Tomba del Morto, Ansichten von drei Wänden, Grundriß, fünf Köpfe *Abb. 19*

Kopie nach einem Aquarell von Gottfried Semper, Blei auf Transparentpapier (43,5 × 31,5 cm), beschriftet »Tombeau Etrusque à Corneto«.

5 Tomba del Morto, Ansichten von drei Wänden, Grundriß, fünf Köpfe *Abb. 26*

Tafel 2 aus dem 2. Band der Monumenti inediti pubblicati dall'Instituto di Corrispondenza Archeologica, 1834.

6 Tomba del Morto, Ansichten von drei Wänden, fünf Köpfe

Andruck für die Monumenti inediti.

Die Bleistiftpause wurde angefertigt (wohl von dem römischen Zeichner Apolloni) als Vorlage für die »Monumenti inediti«

Abb. 25 Tomba del Morto, Detail. Pause von C. Ruspi.

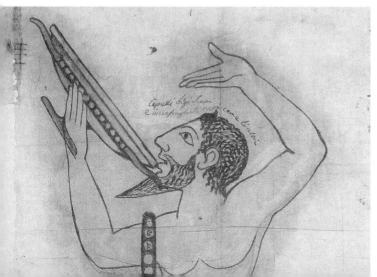

Abb. 26 Tomba del Morto. Nach Monumenti inediti. ▷

TOMBEAV ETRVSQVE A CORNETO.

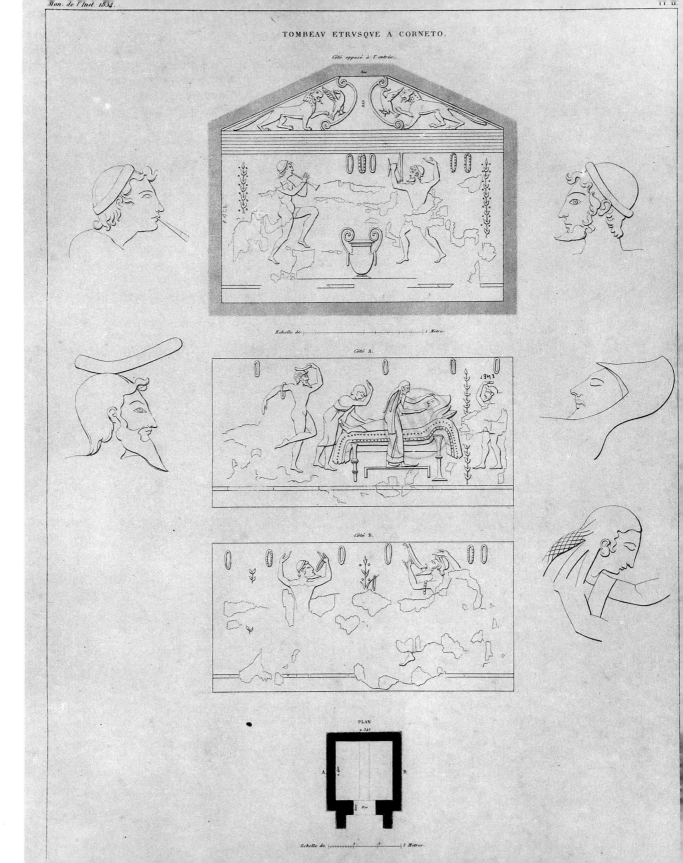

Côté opposé à l'entrée.

Echelle de |_____| *1 Mètre.*

Côté A.

Côté B.

PLAN

Echelle de |ıııııııı_____| *5 Mètres.*

nach einem Aquarell, das Gottfried Semper im April 1833 in Tarquinia aufgenommen hatte. Sein Original befindet sich heute im Institut für Denkmalpflege, Dresden[1]. Semper hatte neben den Gesamtansichten der Wänden die beiden Köpfe der Rückwand und drei Köpfe der linken Wand vergrößert wiederholt.

1 Gottfried Semper zum 100. Todestag, Ausstellungskatalog hrsg. von den Staatl. Kunstsammlungen Dresden, 1979; 2. unveränderte Auflage 1980, Kat. Nr. 237 mit Abb. S. 106.

7 Tomba del Morto, Durchzeichnungen von vier Wänden

Abb. 20.21.24.25.27

von Carlo Ruspi,
Wasserfarbe auf Transparentpapierbahnen, aus Blättern (44 × 33 cm) und Reststücken zusammengeklebt, z. T. sparsam mit roter Wasserfarbe koloriert, beschriftet von Ruspis Hand mit Farb- und Maßangaben.
a) Rückwand
 – Giebel, linke Hälfte (43 × 106,5 cm)
 – Tanzszene (86 × 220 cm), der Krater auf einem eigenen Blatt
b) linke Wand (130 × 198,5 cm)
c) rechte Wand (86 × 229 cm)
d) Eingangswand, linke Hälfte (28 × 64 cm).

Die Durchzeichnungen der Tomba del Morto fertigte Ruspi 1835 im Rahmen des Bayernauftrages an (s. o. S. 25). Die Pausen sind kaum koloriert, jedoch mit schriftlichen Hinweisen zur Farbigkeit (rosso, rosso più vago, carne robusta, rosa, smalto, turchino, bigio scuro) und mit ausführlichen Angaben zum Zusammensetzen der Blätter versehen. Diese Notizen benötigte Ruspi, da er nur die Figuren pauste, freie Wandflächen dagegen aussparte. Von den Bäumchen auf der Rückwand zeichnete er nur die Spitzen und vermerkte daneben: »il resto del albero come gli altri.« Die fertige Pause wurde mit Nadeln durchstochen und durch das »Spolvero« ohne Zwischenkarton auf den Malgrund des Faksimiles übertragen.
Ruspis Pause zeigt ein (bis auf die Eingangswand und eine winzige Fehlstelle der linken Wand) intaktes Grab. Sempers Zeichnung belegt jedoch, daß die Malereien in einigen Bereichen nicht nur verblaßt, sondern durch Herabfallen des Putzes zerstört waren. Ruspi konnte daher auch bei genauerer Überprüfung nicht viel mehr gesehen haben als Semper zwei Jahre zuvor. Ruspi hat also ergänzt, ohne (wie etwa bei der Pause der Tomba delle Bighe) darauf hinzuweisen. Durch den Vergleich mit Sempers Zeichnung lassen sich diese Ergänzungen feststellen und diskutieren. Den Mann neben der Kline hat Ruspi mit einem kurzen Himation bekleidet, was aufgrund der Reste roter Farbe hinter der Schulter sicherlich gerechtfertigt ist. Der Un-

terkörper der linken Figur der rechten Wand fehlt auf Sempers Zeichnung. Doch am Original kann man unter der schwarzen Sinterschicht heute noch Spuren des angewinkelten rechten Beines ausmachen, so daß Ruspi genügend Anhaltspunkte für die Wiedergabe der typischen Tanzhaltung des Komasten hatte. Von dem Tänzer mit der großen Trinkschale, ebenfalls auf der rechten Wand, war immerhin der linke Fuß erhalten, aus dem Ruspi das gesamte Schrittmotiv rekonstruierte.
Bei einigen kleineren Unterschieden zwischen Aquarell und Pause wird zumeist Ruspis Lösung vorzuziehen sein. Sie kann z. T. am Original überprüft werden (z. B. die Armhaltung des über das Fußende der Kline gebeugten Mannes) oder durch den Vergleich zu ähnlichen Darstellungen in anderen Gräbern wahrscheinlich gemacht werden. So hat die Form des heute verlorenen Volutenkraters, wie sie Ruspi wiedergibt, eine genaue Entsprechung in der Tomba delle Iscrizioni. Auch einige stilistische, für die Datierung wichtige Details der Figuren hat Ruspi auffallend exakt getroffen: das in Strähnchen aufgelöste Nakkenhaar und die vorwitzig abstehende Stirnlocke des rechten Komasten der Rückwand oder eine ähnliche, nach hinten strebende Locke bei dem Schalenträger der rechten Wand.
Die souveräne, durch monatelange Arbeit in den Gräbern gewonnene Routine, mit der Ruspi die fehlenden Partien wie selbstverständlich ergänzte, machte ihn offensichtlich nicht gleichgültig gegenüber den oft unscheinbaren Besonderheiten des Grabes, die heute durch neuentdeckte Parallelen Bedeutung gewinnen.

8 Tomba del Morto, Faksimile

Abb. 22.23.28

von Carlo Ruspi,
Tempera auf Leinwand aufgezogen, beschriftet unten auf dem Holzrahmen der Rückwand: »Tomba del Morto, (sec. VI a. C.), Corneto Tarquinia 1832«
 – Rückwand mit Giebel (234,5 × 178,5)
 – linke Wand (141 × 235)
 – rechte Wand (141 × 235).
Vatikan, Museo Gregoriano Etrusco.

Das Faksimile der Tomba del Morto fertigte Ruspi für das Museo Gregoriano Etrusco 1837 an. Gegenüber der Pause wirkt das Faksimile akademisch und leblos. Zu diesem Eindruck tragen die stumpfen Farben bei, vor allem aber die glatte, alle Unregelmäßigkeiten begradigende Linienführung, die sich mit jedem Arbeitsschritt im Atelier vom Original weiter entfernt. Schon auf der Pause folgen die gelöcherten Linien nicht immer den ursprünglichen Pinselstrichen (besonders bei den Blättern). Der elegante Schwung der Giebelstütze ist einer kantigen, spannungslosen Form gewichen. Die nackten Komasten sind auf päpstliche Anordnung zu geschlechtslosen Wesen geworden.

C. W-L.

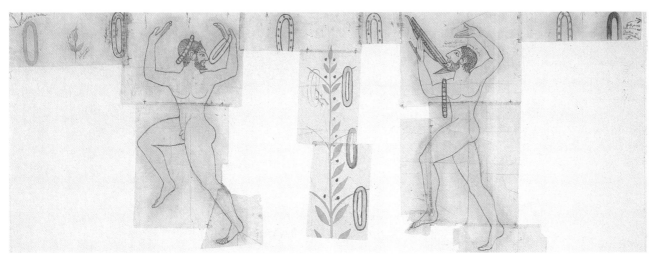

Abb. 27 Tomba del Morto, rechte Seitenwand. Pausen von C. Ruspi.

Abb. 28 Tomba del Morto, rechte Seitenwand. Faksimile von C. Ruspi.

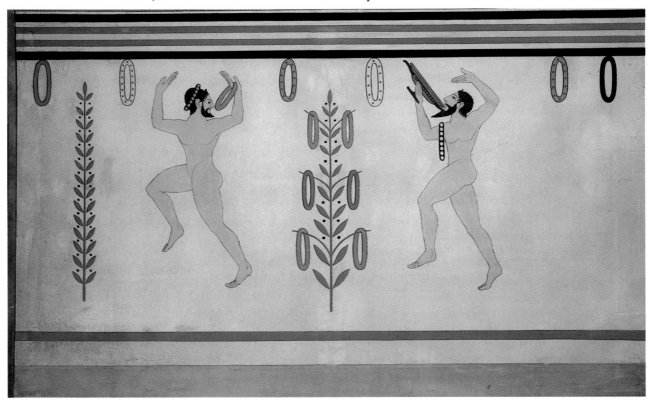

III. TOMBA DELLA CACCIA E PESCA
Tarquinia, Calvario

Das Grab befindet sich im Bereich der Monterozzi-Nekropole (località Calvario) und wurde 1873 entdeckt. Wie der erste Berichterstatter, E. Brizio (Bullettino 1873, 79 ff.), mitteilt, zeigten alte Schwalbennester im Inneren an, daß das Grab in früheren Jahren schon einmal offen gewesen war, und bereits damals müssen die Malereien durch Hammerschläge beschädigt worden sein. Gregorio Mariani hat 1885 die Malereien in verkleinerten Aquarellen kopiert, nach denen er selbst Farblithographien für die Monumenti inediti (XII, 1885, Taf. XIII–XIV a) anfertigte (das neben den Zeichnungen vermerkte Jahr 1886 ist ein späterer unkorrekter Zusatz).

Das Grab besteht aus zwei Kammern, die in gleicher Achse hintereinanderliegen. Es ist berühmt besonders wegen der Malereien seiner hinteren Kammer mit der Darstellung einer Jagd auf Wasservögel und des ›Tuffatore‹, der von einer Felsenklippe einen kühnen Kopfsprung in die Fluten macht. Bedauerlicherweise sind die Aquarelle nach den Malereien der hinteren Kammer verschollen und nur die des ersten Raumes erhalten.

Ein gleiches Thema überzieht hier alle vier Wände: ein Hain von stilisierten Lorbeerbäumen, an denen zum Schmuck oder gar als Votive die verschiedensten Gegenstände aufgehängt sind, Opferbinden, Kränze, Tücher, Körbe, eine Kiste, ein Spiegel und sogar Halsketten mit großen Anhängern in Form von Tierköpfen, Palmetten und Bullae. In diesem Hain tanzen zur Musik eines am Boden sitzenden nackten Flötenspielers ausgelassen einzelne, mit einem Schurz bekleidete Männer. Hinter dem Flötenspieler steht auf dem Boden eine große schwarzfigurig bemalte Amphora. Lorbeerbäumchen sind in der archaischen und frühklassischen etruskischen Wandmalerei ein ganz übliches Mittel zur Andeutung eines Exterieurs. Die Malerei der Tomba della Caccia e Pesca stellt aber ein Unikum dar, indem hier die menschlichen Figuren in ihrer Größe den Bäumen völlig untergeordnet sind. E. Simon interpretierte die Darstellung als Kulttanz in einem dem Apollon heiligen Lorbeerhain.

Im Giebel der Stirnwand ist eine Heimkehr von der Jagd dargestellt. Zwei junge Männer zu Pferde sind umgeben von ihren Jagdgehilfen, die die erlegte Beute tragen, während vier Hunde erregt den Zug begleiten.

Mit ihrer ganzen Thematik – Festtanz, Jagd zu Lande und zu Wasser, Sport und Gelage eines vornehmen Paa-res mit Dienern und reichem Beiwerk (Giebel der hinteren Kammer) – ist die Malerei der Tomba della Caccia e Pesca Ausdruck des Lebensstils einer wohlhabenden Oberschicht.
Datierung: um 510 v. Chr.

Literatur

Markussen Nr. 53; Etruskische Wandmalerei Nr. 50; C. Weber-Lehmann, RM 92, 1985, 19 ff.

9 Tomba della Caccia e Pesca, Ansichten von drei Wänden *Abb. 29.30*

von Gregorio Mariani (1885), zwei Aquarelle der Seitenwände im Maßstab 1:10 (Maße der Blätter: 15,5 × 47 cm), ein Aquarell der Stirnwand im Maßstab 1:5 (Maße: 22 × 51 cm).

H.B.

IV. TOMBA DEL BARONE
Tarquinia, Secondi Archi

August Kestner und Joseph Thürmer waren die ersten, die das 1827 gefundene Grab unmittelbar nach der Entdeckung zeichneten und vermaßen. Die ersten veröffentlichten Zeichnungen des Grabes stammen von dem französischen Architekten Henri Labrouste, der seine 1830 entstandenen Aquarelle für den Abdruck in Micalis Sammelwerk zur Verfügung stellte. Die Durchzeichnungen fertigte Ruspi fünf Jahre später für Ludwig I. von Bayern an.

Die Wände des Grabes sind als einzelne, in sich abgeschlossene Bilder aufgefaßt, die von Bäumchen gerahmt und rhythmisiert werden. Auf zwei mit einer Tänie verbundene Bäumchen folgt die zentrale Gruppe der linken Wand. Eine Frau, die mit der Rechten ihren Mantel wie einen Schleier emporhält, steht zwischen zwei jungen Männern[1]. Sie führen ihre Pferde am Zügel herbei und haben eine Hand zu einem Weisegestus erhoben. Den Rest der Wand bis zur Kammerecke füllt ein Baum mit

roten statt der sonst üblichen grünlichen Blätter. Auf der Rückwand hat ein bärtiger Schalenträger seinen Arm um einen kleinen Aulosbläser gelegt; gemeinsam schreiten sie einer Frau entgegen, die beide Hände mit nach außen gekehrten Handflächen zu einem feierlichen Gruß erhoben hat. Sie ist reich gekleidet in zweifachen Chiton, Schnabelschuhe und Tutulus, über den sie noch ihren Mantel gezogen hat. Als Schmuck trägt sie ein breites Diadem und Scheibenohrringe. Zwischen der Frau und dem Mann mit dem Knaben steht ein unverzweigtes Bäumchen mit kelchartig zusammengeschlossenen Blättern; es ist jedoch so niedrig, daß die Schale darüber hinweg gereicht werden kann. Die Mittelgruppe wird von zwei Reitern gerahmt. Ein drittes Mal erscheinen die beiden Reiter auf der rechten Wand: Vom Pferd abgestiegen stehen sie sich nun gegenüber, die Hand, mit der sie einen Kranz halten, wie zum Gruß erhoben. Der Giebel der Rückwand zeigt heraldische Hippokampen, von Delphinen umgeben. Der gegenüberliegende Giebel wird durch den Eingang zur Kammer überschnitten, wodurch das Bildfeld verkleinert wird. Zu seiten der verkürzten Giebelstütze sind über den Türsturz Delphine und in die Zwickel Panther gemalt.

Die Malereien der Tomba del Barone zeigen deutlich, wie eng die Grenzen unseres Verständnisses der etruskischen Sepulkralkunst immer noch sind. Obwohl die Darstellungen in ihrem klaren Aufbau und guten Erhaltungszustand für die Beschreibung des Befundes kaum Probleme bereiten, fehlt ein allgemein akzeptierter Vorschlag zu ihrer Deutung. Sind Sterbliche oder Götter, Verstorbene oder Lebende, immer dieselbe oder verschiedene Sphären, getrennt oder verbunden gemeint? Gewiß sind diese Fragen auch für viele andere Themen der Grabmalerei nicht immer zweifelsfrei zu beantworten. Doch Gelage, Tanz, sportlicher Wettkampf und Jagd entschädigen unser Nichtwissen durch die Fülle interessanter Details aus der realen Welt der Etrusker. Wo sie jedoch fehlen wie in den sparsamen Bildern der Tomba del Barone, müssen wir uns einstweilen mit Hypothesen und eher formalen Beobachtungen behelfen.

Mit diesen Einschränkungen wollen wir versuchen, der Komposition der Malerei Hinweise für ihre Deutung abzugewinnen. Die Bildfelder der einzelnen Wände greifen in den Motiven und im symmetrischen Aufbau die Darstellungen der anderen Wände wieder auf. Die Kontinuität wird zusätzlich durch den Friescharakter der erst auf halber Wandhöhe beginnenden Malereien betont. Es liegt daher nahe, in jeweils gleichen Figurentypen dieselben Personen wiederzuerkennen. Dargestellt wären nicht drei verschiedene Reiterpaare und zwei verschiedene Frauen, sondern dieselben Reiter und dieselbe Frau in jeweils anderem Zusammenhang. Im Nacheinander der Friesabschnitte ist möglicherweise sogar die zeitliche Abfolge eines einheitlichen Geschehensablaufs erfaßt. Doch dies muß offenbleiben, solange wir nicht sicher bestimmen können, mit welcher Wand eine solche Schilderung beginnt und in welcher Reihenfolge die Szenen zu lesen sind.

Direkte Parallelen gibt es bisher in Tarquinia nicht. Doch einzelne Figurengruppen sind durchaus vergleichbar. So wird die Begegnung von einem Mann und einer Frau in einem festlich geschmückten Hain, begleitet von der Musik eines Flötenknaben, in den Gräbern dei Baccanti, Cardarelli und 5591 wiederholt[1]. Auch hier wird der Frau eine auffallende, große Trinkschale mit Wein entgegengereicht. Für diese Gräber nun läßt sich wahrscheinlich machen, daß mit dem zentralen Paar die Grabinhaber selbst gemeint sind. Übernimmt man diese Benennung aufgrund der formalen Übereinstimmungen auch für die Tomba del Barone, werden weitere Hypothesen möglich: Deutlicher als die figurenreichen Tanzszenen der drei anderen Gräber zeigt die Tomba del Barone, daß die »Begegnung eines Mannes und einer Frau« nicht nur ein Teil des Komos, sondern ein Bildthema mit eigenem Gehalt ist: vielleicht eine Hochzeitsszene? Dieser Vorschlag könnte immerhin die Haltung der Frau auf der linken Wand als einen Entschleierungsgestus erklären, der dasselbe Thema angeben würde.

Noch unsicherer ist die Benennung des Reiterpaares: die Söhne der Verstorbenen, ein Trauerzug, ein Pferderennen, Götter, Heroen oder andere Figuren der Mythologie? Nur in einem Punkt war man sich (wohl ohne sich dessen bewußt zu sein) einig: Sämtliche Szenen wurden entweder ausschließlich dem Mythos oder ausschließlich dem persönlichen Lebenskreis der Verstorbenen zugeordnet. Die gleichzeitige Darstellung der Verstorbenen neben Figuren aus dem Mythos bedachte man nicht. Doch diese Möglichkeit wird man in der Sepulkralkunst, die ja in immer wieder neuen Bildern nichts anderes als die Trennung und Überwindung von Diesseits und Jenseits, von Leben und Tod thematisiert, nicht von vornherein ausschließen dürfen. Und gerade das Reiterpaar würde zu einer solchen Deutung gut passen: *Man denkt unwillkürlich an die Dioskuren, die in das Zwischenreich zwischen Ober- und Unterwelt gehören und in Mittelitalien altein-*

84

gesessen waren[2]. Die Dioskuren Castor und Pollux, die stets paarweise auftreten, jedoch in ihrer Eigenschaft als Begleiter der Reisenden nicht verweilen, sondern ankommen und wieder davonreiten, hätte man kaum knapper und treffender kennzeichnen können als durch die strenge Symmetrie und den auffällig wiederholten Grußgestus der Darstellungen der Tomba del Barone.

Während also die Deutung der Tomba del Barone noch kaum als gesichert gelten kann, war die Datierung ihrer Malereien nicht umstritten. Sie ergibt sich aus dem Kompositionsschema, das mit dem attischer Palmettenbildfriese auf Schalen verglichen werden kann[3], und aus der Art der Faltenstilisierung, besonders an den Gewändern der beiden Frauen, die derjenigen attisch rotfiguriger Vasen aus der Zeit um 510 v. Chr. entspricht[4]. Das Grab wird somit im letzten Jahrzehnt des 6. Jahrhunderts entstanden sein.

Die Malereien der Tomba del Barone wurden in den Jahren kurz nach der Auffindung mit einer Zurückhaltung diskutiert, die von dem sonst üblichen Enthusiasmus erstaunlich abweicht. Benennungen wie »la ritoccata, la restaurata« oder »das übermalte« zeigen den Grund: Man zweifelte, den originalen Befund vor sich zu haben. Eine Überarbeitung läßt sich jedoch heute im Grab nicht nachweisen. Es ist daher wahrscheinlich, daß die Erklärung der damaligen Skepsis weniger in einer genauen Überprüfung der Malereien als in einigen Besonderheiten der Entdeckungs- und Publikationsgeschichte zu suchen ist (s. o. S. 17 f.). Der französische Archäologe Raoul-Rochette hatte, um den Entdeckern Stackelberg und Kestner den Rang abzulaufen, nach einem nur kurzen Besuch in Tarquinia eine erste, übereilte Beschreibung des Grabes veröffentlicht[5]. Dabei mißverstand er die noch heute neben der Kontur auffallende graue Grundierung als Darstellung von Wolken, die die Figuren in mystisch-irreale Sphären entrücken sollten. Solchen »nebulösen« Spekulationen betont nüchterne, technische Beobachtungen entgegenzusetzen, mußte sich den verärgerten Entdekkern geradezu aufdrängen. Und so entschied sich Kestner, die grauen Ränder durch eine spätere, nachlässige Ausbesserung der Malereien zu erklären, bei der die frühere Farbe entlang den Konturlinien nicht vollständig abgedeckt worden sei[6]. Daß auch er damit nicht das Richtige getroffen hatte, war unerheblich; Raoul-Rochette jedenfalls hat seine peinliche Wolken-Theorie nie wiederholt.

Andererseits war nun die These von der Übermalung literarisch festgeschrieben. Und als 1835 der stürmische Ludwig, ohnehin schon erregt über den mangelhaften Schutz der anderen Gräber just in der Tomba del Barone in königlichem Zorn verkündete: *Sind übermalt!* (Dokument 29), war Widerspruch fortan zwecklos. Die richtigen Zusammenhänge erkannte wohl schon der erfahrenere Wagner, der entgegen dem Wunsch Ludwigs auch die Tomba del Barone zum Faksimilieren vorsah. Viel zu diplomatisch, dem fachmännischen Urteil seines Königs zu widersprechen, nannte er in überzeugter Entrüstung das Grab *jenes übermalte oder richtiger das Überschmierte* (Dokument 33). Aber gerade die Stümperhaftigkeit dieses »Unfugs« mache es möglich, die originale Malerei davon sicher zu scheiden und aufzunehmen. Schließlich erhielt er die Zustimmung des Königs, allerdings erst, als das fertige Faksimile schon für den Versand nach München bereitstand (vgl. Dokument 35).

Auch die Pausen sind beeinflußt von diesen Vorgängen. So erweist sich Ruspi als aufmerksamer Leser der »Annali« und gelehriger Schüler Kestners, wenn er das rotblättrige Bäumchen der linken Wand wie die anderen mit grünen Blättern versieht und daneben notiert: *Questo albero presentamente (h)a le foglie tutte Rosse, me è fatto moderno col muro novo, onde doveva essere come gli altri antichi con le foglie turchine.* Doch nachteiligere Folgen als die Thesen Kestners hatten der »Machtspruch« des Königs und sein langes Zögern, die Tomba del Barone aufnehmen zu lassen. Schließlich kopierte Ruspi das Grab, ohne daß über den Ankauf der Pause entschieden war. Den unsicheren Auftrag erledigte er daher in möglichst kurzer Zeit, wahrscheinlich ganz am Ende seines Aufenthaltes in Tarquinia. Ungenauigkeiten und Mißverständnisse konnten in einer solchen Situation nicht ausbleiben.

Die rasche, schematische Arbeitsweise verrät sich z. B. an den Zickzackfalten der Gewänder, die Ruspi zumeist richtig angelegt, jedoch viel zu starr und regelmäßig, wohl kaum auf dem Original, ausgeführt hat. Besonders zahlreich sind die Unstimmigkeiten auf der linken Wand. Die Mäntel der Jünglinge sind ganz anders über die Schultern geworfen als am Original und außerdem zu

◁ Abb. 29 Tomba della Caccia e Pesca, Giebel der 1. Kammer. Aquarell von G. Mariani.

Abb. 30 Tomba della Caccia e Pesca, Wandbilder der 1. Kammer. Aquarelle von G. Mariani.

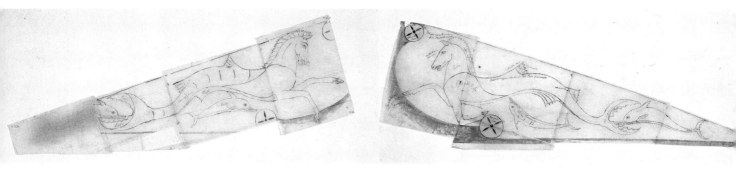

Abb. 31 Tomba del Barone, Giebel der Rückwand. Pausen von C. Ruspi.

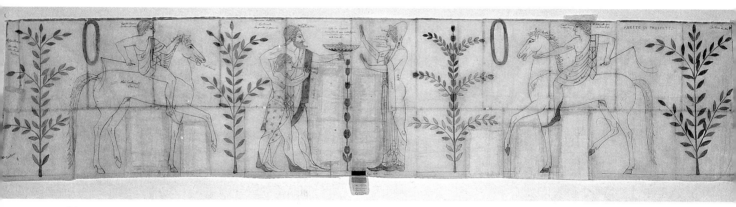

Abb. 32 Tomba del Barone, Rückwand. Pausen von C. Ruspi.

kurz. Bei der Tracht der Frau bleiben die Farbverteilung zwischem hellem und rotem Chiton, die Anzahl der Säume und die Unterscheidung von Innen- und Außenansicht des mit der rechten Hand emporgehaltenen Himations unverstanden. Vor allem läßt Ruspi die Frau mit der geöffneten linken Hand nach unten weisen, während sie in Wirklichkeit in die Seitenpartie des hellen Chitons greift, um ihn zu raffen, ein für die spätarchaische Kunst geradezu typischer Gestus. Diese Details können noch heute am Original überprüft und korrigiert werden; daß sie auch damals durchaus zu erkennen waren, belegen die Zeichnungen Kestners, die den Befund insoweit richtiger wiedergeben.

Literatur

Etruskische Wandmalerei Kat. Nr. 44.

Anmerkungen

1 Dazu Verf., in: Etruskische Wandmalerei S. 51.
2 So E. Simon, JdI 88, 1973, 34 f., die allerdings in dem Schalenträger und der Frau der Rückwand Dionysos und Semele erkennt.
3 Dazu T. Seki, Untersuchungen zum Verhältnis von Gefäßform und Malerei attischer Schalen (1985) 30 ff.
4 Vgl. F. Messerschmid, Beiträge zur Chronologie der etruskischen Wandmalerei (1926) 44 f.
5 Journal des Savants 1829, 3 ff. und 80 ff.
6 AnnInst 1829, 113.

Abb. 33 Tomba del Barone, Giebel der Eingangswand. Pausen von C. Ruspi. ▷

Abb. 34 Tomba del Barone, Bäumchen. Pausen von C. Ruspi.

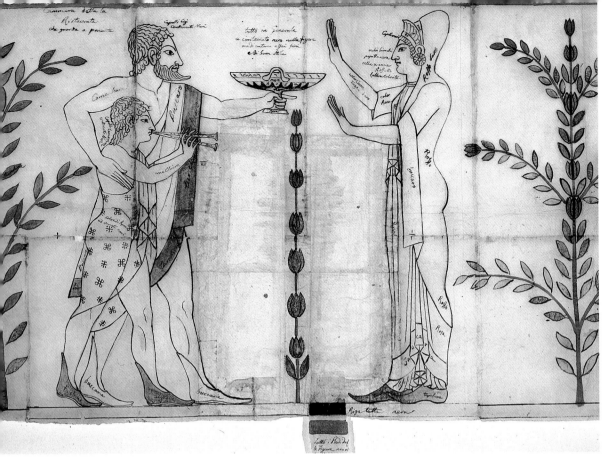

Abb. 35
Tomba del
Barone,
mittlere
Szene der
Rückwand.
Pausen
von C. Ruspi.

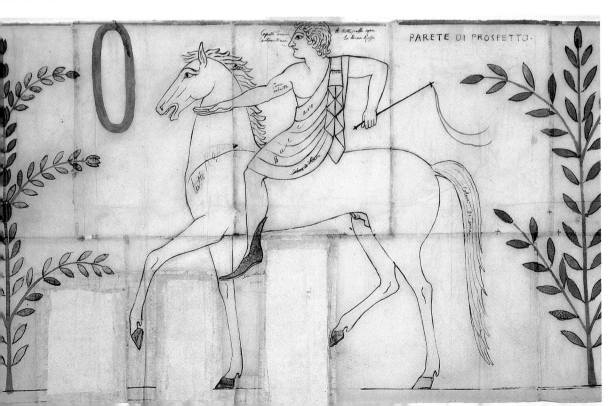

PARETE DI PROSPETTO.

Abb. 36
Tomba del
Barone,
Rückwand,
Detail.
Pause
von C. Ruspi.

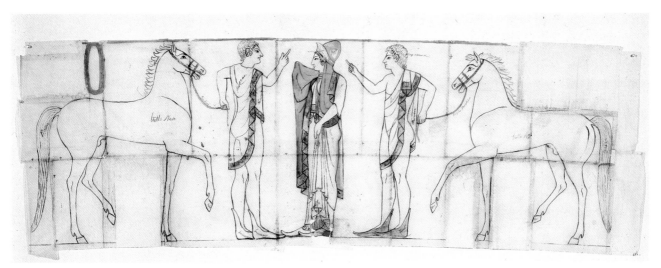

Abb. 37 Tomba del Barone, linke Seitenwand, Mittelgruppe. Pausen von C. Ruspi.

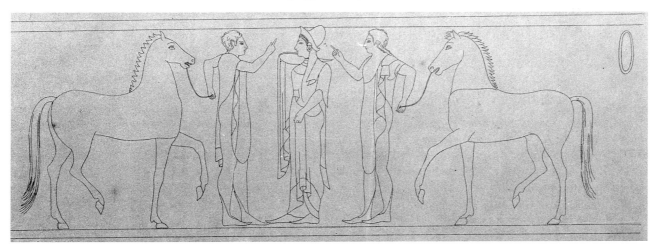

Abb. 38 Tomba del Barone, linke Seitenwand, Mittelgruppe. Zeichnung wohl von Kestner.

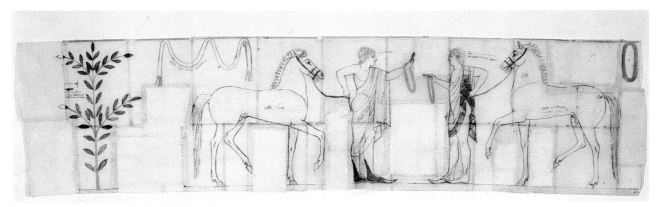

Abb. 39 Tomba del Barone, rechte Seitenwand. Pausen von C. Ruspi.

**10 Tomba del Barone, kolorierte Durch-
zeichnung der vier Wände**
Abb. 31–37.39

von Carlo Ruspi,
Wasserfarbe auf Transparentpapierbahnen, unbemalte Wand-
teile aus festem Papier ergänzt, reich beschriftet von Ruspis
Hand mit Farb- und Maßangaben.
a) Rückwand
 – Giebel, linke Hälfte (42 × 162 cm)
 – Giebel, rechte Hälfte (43 × 162 cm)
 – Hauptszene (84 × 363 cm)
b) linke Wand
 – Mittelgruppe (75 × 230 cm)
 – Teil eines Baumes und Kranz (34 × 32 cm)
c) rechte Wand
 – Mittelgruppe mit linkem Baum (76 × 310 cm)
 – rechter Baum (73 × 56 cm)
d) Eingangswand
 – Giebel, rechte Hälfte (50 × 133 cm)
 – Bäumchen mit quergemalter Tänie der linken Wand
 (87 × 58 cm)
e) Ausschnitt der oberen Streifenzone (38 × 17,5 cm).
 C.W-L.

V. TOMBA DEI VASI DIPINTI
Tarquinia, Cimitero

Das Grab wurde im Jahre 1867, gleichzeitig mit der un-
mittelbar daneben liegenden Tomba del Vecchio, im Be-
reich der Monterozzi-Nekropole am Nordrand des heuti-
gen Friedhofs entdeckt, doch von dem Geländebesitzer
Giuseppe Bruschi bis Ende 1869 geheimgehalten. Als
Louis Schulz im November 1869 damit beschäftigt war,
die Malereien der Tomba dell'Orco zu kopieren, erhielt
das Instituto di Corrispondenza Archeologica die Erlaub-
nis, durch ihn auch diese beiden Gräber zeichnen zu las-
sen. Schulz fertigte von der Tomba dei Vasi dipinti von
jeder Wand ein Aquarell im Maßstab 1:10 an sowie in
Originalgröße Pausen mit Kohlestift von sechs Köpfen.
In der damals schon schlecht erhaltenen Tomba del Vec-
chio kopierte er nur die Stirnwand in Aquarell; dieses
Blatt ist leider verschollen. W. Helbig war zur Revision
der Kopien nach Tarquinia gekommen. Sie erschienen
dann in den Monumenti inediti IX, 1869 (Taf. XIII–
XIII c: Tomba dei Vasi dipinti; Taf. XIV,1: Tomba del

Abb. 40
Tomba dei
Vasi dipinti.
Zwei Köpfe. Pause
von L. Schulz.

Abb. 41
Tomba dei Vasi dipinti.
Zwei Köpfe. Pause
von L. Schulz.

Abb. 42
Tomba dei Vasi dipinti.
Zwei Köpfe. Pause
von L. Schulz.

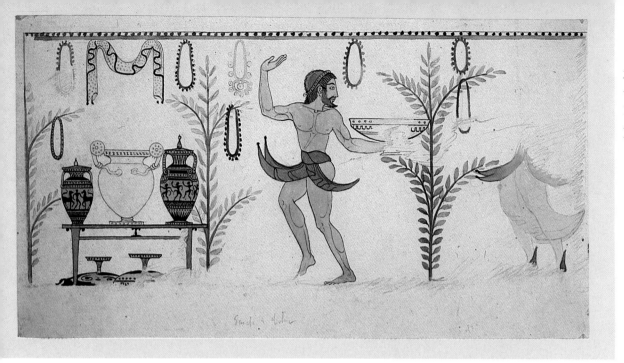

Abb. 43
Tomba dei
Vasi dipinti.
Rechte Seitenwand.
Aquarell
von L. Schulz.

Abb. 44
Tomba dei
Vasi dipinti.
Eingangswand.
Aquarell
von L. Schulz.

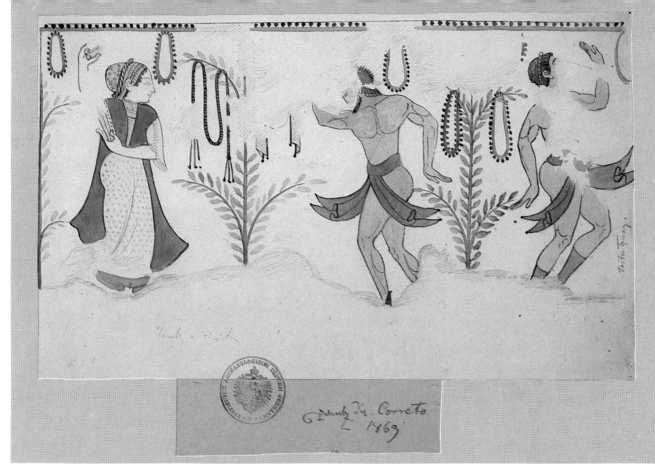

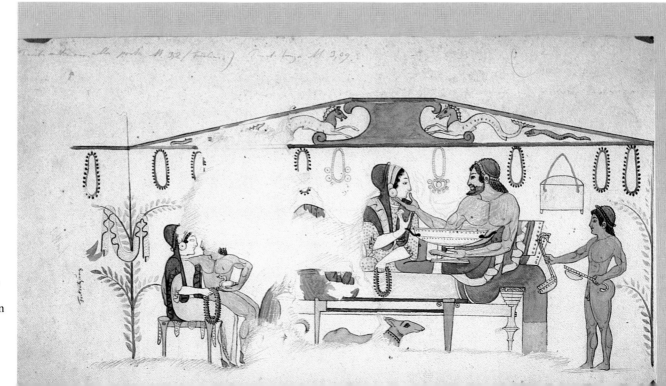

Vecchio), die Aquarelle als Kupferstich, die sechs Pausen der Köpfe als Lithographien.

Die Tomba dei Vasi dipinti besteht aus einer verhältnismäßig kleinen, annähernd quadratischen Kammer (Länge 3,17 m; Breite 3,16 m; Höhe 1,95 m) mit Malereien auf allen vier Wänden und auf den Giebeln. Der Erhaltungszustand der Malereien ist mittlerweile sehr schlecht, außerdem wurden vor einigen Jahren größere Partien von Dieben abgelöst.

Die Stirnwand zeigt ein auf einer Kline gelagertes Paar. Der Mann, wie bei Gelagedarstellungen der Zeit üblich, mit freiem Oberkörper und einem um die Hüften gelegten Mantel, hält in der Linken eine gewaltige Trinkschale, mit der Rechten berührt er liebevoll das Kinn der Frau. Diese trägt einen hellen gepunkteten Chiton und einen braunen schalartigen Umhang, der über den Hinterkopf gezogen ist und hier die spitze Form der typischen Tutulus-Frisur darunter erkennen läßt. Die Dame trägt reichen Schmuck (Ohrringe, Halskette, Armring) und hält einen Kranz, wie solche auch an den Wänden des Grabes gemalt sind. Vor der Kline steht unter einem Beistelltisch ein schmalköpfiger Hund mit Halsband. Rechts bewegt sich auf das Paar ein nackter bekränzter Dienerknabe zu; in den Händen hält er Geräte zum Gelage: ein Weinsieb und zwei Schöpfkellen. Links sitzen auf einem Schemel wohl die Kinder des gelagerten Paares: ein Mädchen, das ganz ähnlich wie die gelagerte Dame gekleidet und geschmückt ist, und ein nackter Knabe mit einem Entchen, der seinen Arm um den Hals der Schwester legt. Die Seitenwände des Grabes zeigen Männer und Frauen beim Tanz zwischen Bäumchen, die mit Bändern und Kränzen festlich geschmückt sind. Auf der rechten Seitenwand ist ferner, gleichsam hinter dem Dienerknaben, ein Tisch dargestellt, ein Kylikeion, auf dem zu seiten eines großen und wohl aus Bronze vorzustellenden Kraters zwei schwarzfigurig bemalte (ein Mann mit zwei Pferden bzw. tanzende Silene) Tonamphoren stehen. Unter dem Tisch sieht man zwei umgedrehte tönerne Trinkschalen, eine davon eine attische Augenschale. Bewußt stellt die Familie diesen kostbaren Besitz zur Schau. Auf der Eingangswand sah Schulz noch links ein Bäumchen sowie die Hand und das Instrument eines Flötenspielers, rechts Reste einer Frau mit Schlagbecken (?). In den Giebeln sind Hippokampen und Muränen dargestellt.

Bei einem Vergleich der Aquarelle mit den Originalmalereien, der heute nur noch anhand alter Photographien möglich ist – Helbig gab eine auf Autopsie beruhende Beschreibung in den Annali 1870, 5 ff. –, zeigt sich, daß Schulz die männlichen Figuren ein wenig zu schlank dargestellt hat; der Tänzer mit der großen Schale vor dem Kylikeion ist in Wirklichkeit nicht barfüßig, sondern trägt hohe geschlossene Schuhe.

Die Malereien zeigen einen reifen archaischen Stil. Die heute ebenfalls fast ganz zugrunde gegangenen Malereien der Tomba del Vecchio dürften das Werk des gleichen Künstlers sein.

Datierung: 500 v. Chr. oder ein wenig früher.

Literatur

Markussen Nr. 180; Etruskische Wandmalerei Nr. 123; C. Weber-Lehmann, RM 92, 1985, 33 f.

11 Tomba dei Vasi dipinti, Ansichten der vier Wände *Abb. 43–46*

von Louis Schulz (1869),
vier Aquarelle im Maßstab 1:10 (Maße: linke Seitenwand 16 × 26 cm; Stirnwand 19 × 36 cm; rechte Seitenwand 16 × 29,5 cm; Eingangswand 19 × 19 cm).

12 Tomba dei Vasi dipinti, Pausen von sechs Köpfen *Abb. 40–42*

von Louis Schulz (1869),
Maße: Drei Blatt zu 28 × 43 cm.

H. B.

VI. TOMBA DEI BACCANTI
Tarquinia, Calvario

Das von Carlo Ruspi 1832 durch Zufall entdeckte Grab nannte er in seinem Bericht an Gerhard »Tomba dei Fauni danzanti«. Die Zeichnung und Pause fertigte er ohne besonderen Auftrag an. Als er das Grab drei Jahre später im Rahmen des Bayernauftrags vollständig auf-

nehmen wollte, war es bereits wieder verschüttet. Heute sind die Farben zwar nicht mehr so kräftig, aber die Malereien nach der Reinigung z. T. vollständiger zu erkennen als zu Ruspis Zeiten.

Die Darstellungen des vergleichsweise kleinen Grabes haben nur ein einziges Thema: den Komos in einem Hain. Verzweigte Bäumchen in den Kammerecken und in der Mitte der Wände stecken gleichmäßige Bildfelder ab, die im Wechsel von Figurengruppen und Einzelfiguren einer einheitlichen Komposition unterliegen: Den Paaren der linken Wand entspricht das Paar der rechten Hälfte der Rückwand, dem einzelnen Musikanten der linken Hälfte die Einzelfiguren der rechten Wand. Die heftig bewegten Tänzer begleitet auf jeder Wand ein Musikant: ein kleiner Aulosbläser in kurzem Chiton, den ein Zecher unter den Arm genommen hat; ein taumelnder Lyraspieler, der sein Spiel unterbrochen hat und sein Instrument vom Arm herabbaumeln läßt; ein zweiter Aulosbläser, der sich in heftiger Drehung zu dem Paar der Rückwand umwendet. Nach seiner Musik tanzen Arm in Arm der bärtige Mann und die rotwangige Frau. In der rechten Hand hält der Mann eine große Schale. Alle Komasten haben zu Kränzen gebogene Laubzweige aufgesetzt; weitere ähnliche Kränze hängen an den Wänden. Der Deckenbal-

Abb. 47 Tomba dei Baccanti. Ansicht von Wänden und Decke. Zeichnung von C. Ruspi.

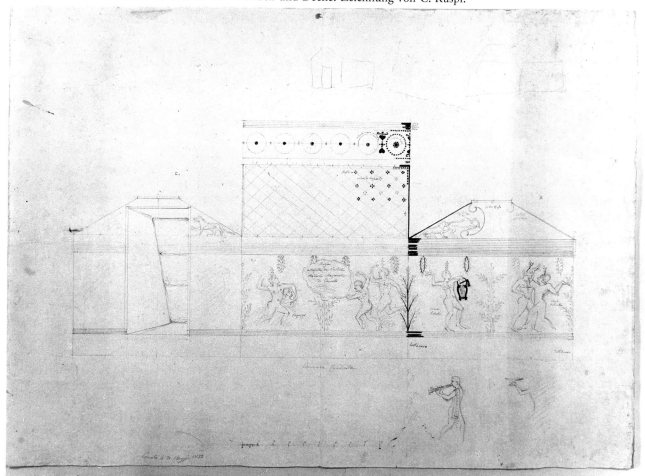

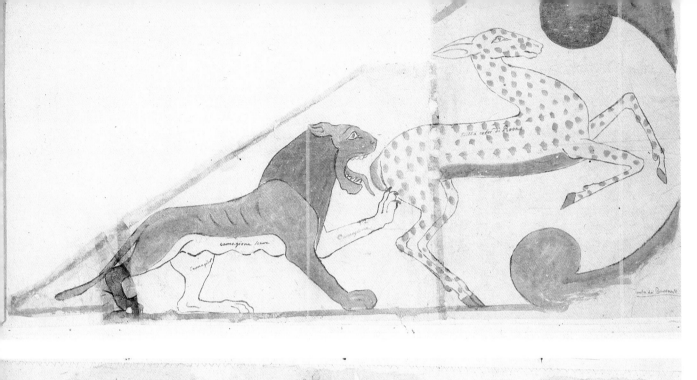

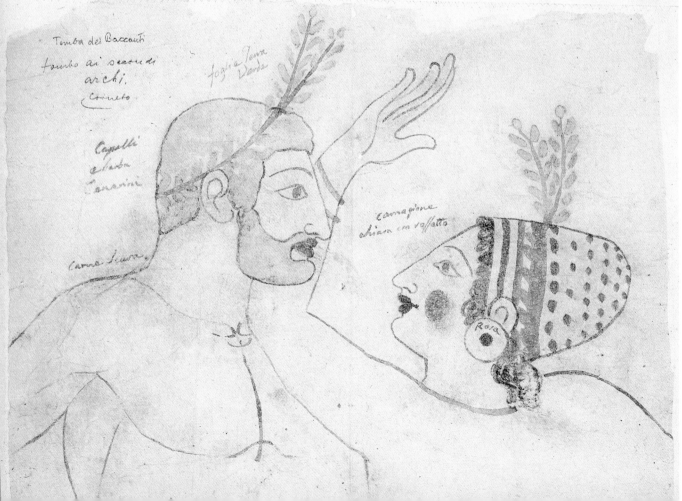

ken ist reich mit einem Scheibenmuster verziert, das bronzenes Beschlagwerk imitiert. Die Deckenflächen sind mit gleichmäßig gestreuten Punktkreuzen bemalt.
Ruspis Bleistiftskizze gibt seinen ersten Eindruck von dem Grab wieder. Sie verrät, daß er bei schlechter Beleuchtung in der noch mit Schutt angefüllten Kammer gearbeitet hat, denn sie enthält vor allem im unteren Bereich einige Ungenauigkeiten, während die Tierkampfgruppe im Giebel und die heute kaum noch sichtbaren Kränze an den Wänden äußerst detailliert dargestellt sind. So fehlen die Lendenschurze der Komasten, die allerdings farblich kaum vom Karnat der Körper abgesetzt sind; der Unterkörper der Frau weist in die falsche Richtung; die Schale ihres Partners hat Ruspi übersehen. An der Stelle des kleinen Aulosbläsers findet sich nur eine unregelmäßige Schraffierung, die wohl auf starke Versinterung hindeutet. Die beiden Durchzeichnungen der am besten erhaltenen Details sind dagegen mit äußerster Präzision ausgeführt und mit reichen Angaben zur Farbigkeit versehen: »Capelli e Barba Canarini; Carne scura, foglia terra verde, Carnagione chiara con rossatto, rosa.« Sie zeigen die linke Hälfte des Giebels mit einem Löwen, der eine zierliche Hirschkuh verfolgt, und die Köpfe der beiden Hauptfiguren des Grabes.
Die Tomba dei Baccanti gehört (mit den Tombe Cardarelli und 5591) zu einer Gruppe von Gräbern, die sich aufgrund ihres motivischen und stilistischen Repertoires einer gemeinsamen Werkstatt zuordnen läßt. Sie zeichnet sich durch die sorgfältige Komposition der Komosszenen aus, bei der jeweils ein Mann und eine Frau als besonders wichtiges Paar von den übrigen Tänzern deutlich unterschieden werden. Durch den Vergleich mit den verwandten Gräbern kann die Tomba dei Baccanti an das Ende des 6. Jahrhunderts v. Chr. datiert werden.

Literatur

Etruskische Wandmalerei Kat. Nr. 43 mit S. 55.

◁ Abb. 48 Tomba dei Baccanti. Giebel der Rückwand. Pause von C. Ruspi.

Abb. 49 Tomba dei Baccanti. Köpfe des Paares an der Rückwand. Pause von C. Ruspi.

13 Tomba dei Baccanti, Ansichten der vier Wände und der Decke *Abb. 47*

von Carlo Ruspi,
Blei auf Zeichenpapier (Maßstab ca. 1:17, Maße: 38 × 54,5 cm), einige Details mit Wasserfarben koloriert, datiert von Ruspis Hand: »Corneto li 20. Maggio 1832«.

14 Tomba dei Baccanti, kolorierte Durchzeichnungen von Ausschnitten *Abb. 48.49*

von Carlo Ruspi,
Wasserfarbe auf Transparentpapier, beschriftet von Ruspis Hand mit Farbangaben.
- Giebel der Rückwand, linke Hälfte (48 × 102 cm), beschriftet von unbekannter Hand »Tomba dei Baccanti«
- Köpfe des Paares der Rückwand (34 × 47 cm), links oben beschriftet von unbekannter Hand: »T. dei Baccanti« und (irrtümlich) »tomba ai secondi archi. Corneto«.

15 Brief Carlo Ruspis an Eduard Gerhard vom 10. Mai 1832 aus Corneto

Bericht über die Entdeckung des Grabes, auszugsweise abgedruckt als Dokument 24.

C. W-L.

VII. TOMBA DELLE BIGHE
Tarquinia, Museo Nazionale

Die Tomba delle Bighe wurde 1827 von Vittorio Masi, dem Majordomus Kardinal Gazzolas, ausgegraben. Die ersten Zeichnungen (von Stackelberg und Thürmer, s. o. S. 17 f.) entstanden bereits wenige Wochen nach der Entdeckung. Drei Jahre später zeichnete der französische Architekt Henri Labrouste das Grab in kleinem Maßstab. 1835 fertigte Ruspi Durchzeichnungen und ein Faksimile des Grabes an. Offensichtlich waren die Malereien schon bei der Auffindung in einigen Partien so verblaßt oder beschädigt, daß selbst diese frühesten Dokumentationen nicht in allen Details übereinstimmen. Seitdem ver-

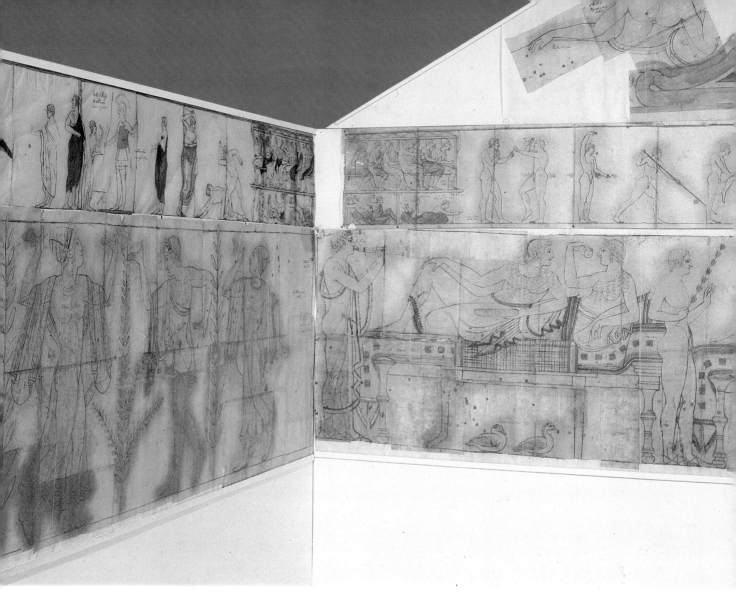

Abb. 50 Tomba delle Bighe. Teil der linken Seitenwand und der Rückwand. Pausen von C. Ruspi.

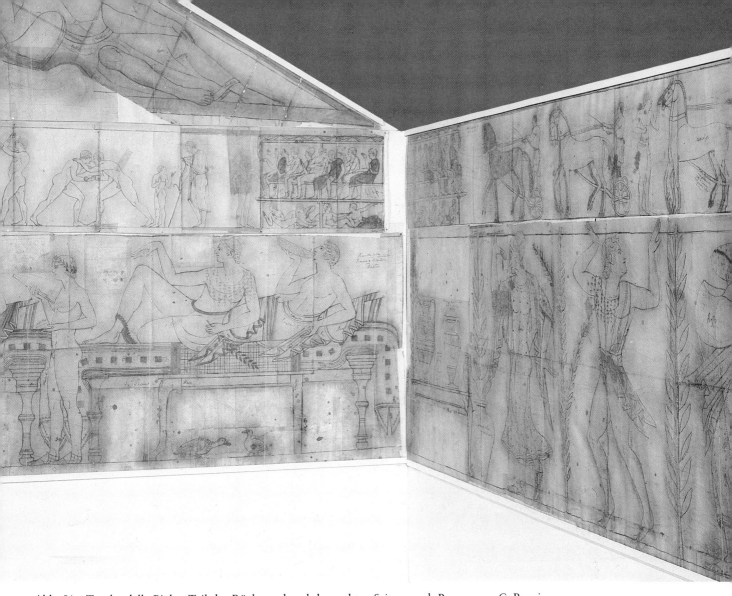

Abb. 51 Tomba delle Bighe. Teil der Rückwand und der rechten Seitenwand. Pausen von C. Ruspi.

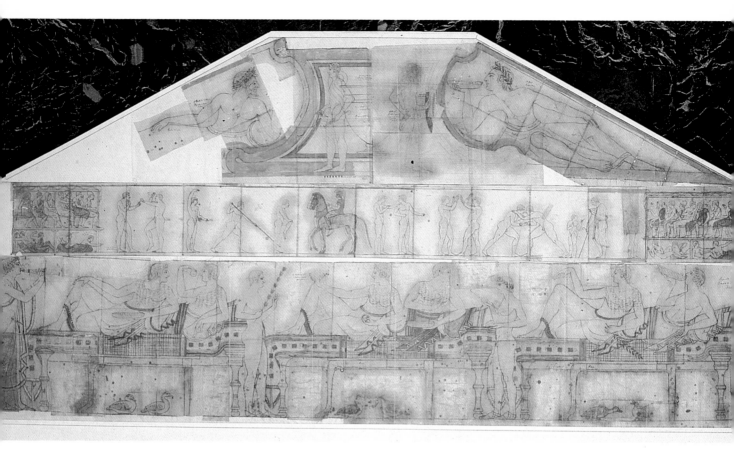

Abb. 52 Tomba delle Bighe. Rückwand. Pausen von C. Ruspi.

schlechterte sich der Erhaltungszustand rapide. Als Helbig sechzig Jahre später das Grab für die Ny Carlsberg Glyptotek erneut faksimilieren ließ (s. o. S. 32), konnte er am Original nur noch so wenige Details erkennen, daß er gezwungen war, auf die Arbeiten Stackelbergs und Ruspis zurückzugreifen. Um die wenigen Reste zu retten, wurden die Malereien 1948/49 abgelöst. Die Korrektheit der Zeichnungen und der Pause läßt sich daher heute nur noch bedingt überprüfen.

Dabei kommt uns jedoch zu Hilfe, daß einige verwandte Gräber zum Vergleich herangezogen werden können, die im frühen 19. Jahrhundert noch nicht entdeckt waren. Dies ermöglicht sogar die Rekonstruktion einzelner Szenen, die damals trotz der besseren Erhaltung unverstanden blieben. Dem »altgriechischen Stil« der Malereien, der immer wieder als charakteristische Besonderheit des Grabes betont wurde und weitreichende Folgerungen veranlaßte, wird man heute wesentlich weniger Gewicht beimessen. Das frühere Urteil stützte sich vor allem auf die Darstellung athletischer Agone in dem kleinen Fries und die außergewöhnliche Malweise der großformatigen Tanz- und Gelageszenen. Zu Recht brachte man die Aussparung der Figuren aus einem dunklen Hintergrund mit der in Athen erfundenen Technik der rotfigurigen Vasenmalerei in Verbindung. Doch allein aus diesen Gründen die Malereien den Etruskern abzusprechen, ginge zu weit. Heute kennen wir viele etruskische Parallelen für Sportszenen und eine Reihe von Gräbern, die stilistisch vielleicht noch enger als die Tomba delle Bighe mit der griechischen Kunst verwandt sind, die aber in ihren Antiquaria und anderen Details rein etruskische Züge aufweisen. Auch in der Tomba delle Bighe selbst finden sich sol-

che Merkmale; ein Beispiel bietet die Akrobatin aus dem kleinen Sportlerfries, deren Rekonstruktion unten eingehend begründet wird.

Die Übernahmen aus der griechischen Kunst bleiben jedoch für die Datierung des Grabes wichtig. Viele der Figuren zeigen starke Verkürzungen und komplizierte Bewegungsmotive, die den Bildern der gerade in der Spätarchaik und frühesten Klassik in großen Schüben aus Athen importierten Vasen entsprechen. Ohne diese Vorbilder ist die Haltung einiger Sportler und Kampfrichter oder eines Zuschauers auf der rechten Tribüne der Rückwand nicht denkbar. Er hat sein Kinn versonnen aufgestützt und schaut aus dem Bild heraus; sein rechtes Bein samt Fuß ist in die Frontalansicht gedreht. Und unter der Tribüne der rechten Wand kauert ein Knabe mit angezogenem Knie, der dem hockenden Wagenlenker aus dem Ostgiebel des Zeustempels in Olympia eng verwandt ist.

Die Anlehnung an Figurentypen und Bewegungsmotive griechischer Darstellungen des ersten Viertels des fünften Jahrhunderts spricht für eine Datierung des Grabes um 480 v. Chr.

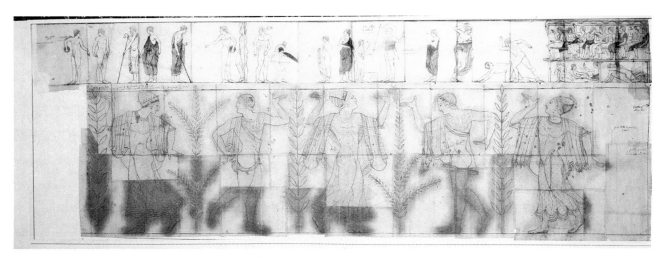

Abb. 53 Tomba delle Bighe. Linke Seitenwand. Pausen von C. Ruspi.

Abb. 54 Tomba delle Bighe. Rechte Seitenwand. Pausen von C. Ruspi.

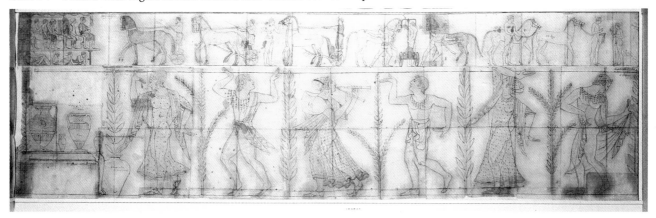

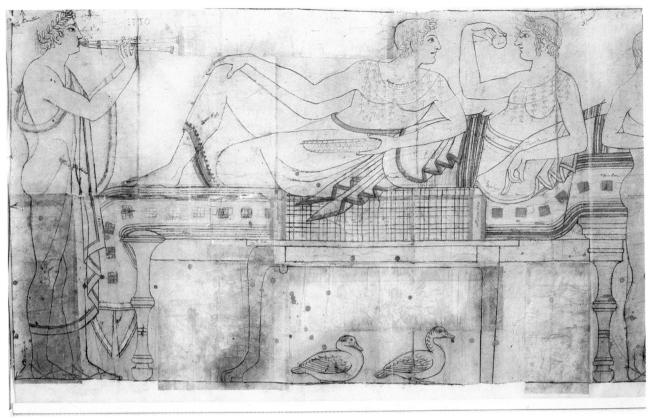

Abb. 55 Tomba delle Bighe. Detail der Gelageszene. Pausen von C. Ruspi.

Die Eingangswand ist heute so gut wie verloren. Doch Stackelbergs Zeichnung zeigt, daß hier die Tanzszenen der Seitenwände begannen. Auf der linken Wand folgen abwechselnd Tänzer und Tänzerinnen, die sich mit weitausgreifenden Armen in einem Hain bewegen. Sie sind festlich bekränzt, die Frauen mit Chiton, Mantel und Tutulus, die Männer mit unterschiedlich drapierten Manteltüchern bekleidet. Die Tänzer geben den Rahmen für die Gelageszenen der Rückwand. Auf drei Klinen lagern je zwei Männer, auch sie bekränzt und zusätzlich mit über der Brust herabhängenden Blattgirlanden (Epithymides) geschmückt. Sie halten flache Omphalosschalen oder Ringe (Eier? Knospen?), einer einen Lorbeerzweig. Zwei nackte Knaben bedienen sie; ein Musikant am Fußende der linken Kline spielt mit dem Doppelaulos auf. Vor jeder Kline steht ein dreibeiniges Tischchen, unter dem je-

weils zwei Enten hocken. Auf der rechten Wand schließt das Kylikeion an, ein Tisch, auf dem das beim Gelage benötigte Geschirr für Wein und Wasser aufgebaut ist, hier zwei Amphoren und zwei Oinochoen. Von rechts nähern sich wiederum Tänzer und Tänzerinnen. Die Tänzerin in der Mitte, die sich mit dem Doppelaulos zu einigen Nachzüglern umwendet, schreitet so schwungvoll voran, daß sich der Mantel in ihrem Rücken aufbläht. Im Giebel über der Gelageszene lagern zwei Zecher mit Omphalosschalen in den Händen. Sie sind mit einem Himation bekleidet, das den jeweils dem Betrachter zugewendeten Unterschenkel frei läßt. In die Stütze sind neben einen großen Volutenkrater zwei kleine nackte Mundschenken gemalt.

Der unter der Decke umlaufende kleine Fries wird durch die lebhafte Vielfalt der Szenen auf hellem Untergrund

deutlich von der streng abgemessenen Feierlichkeit des großen Frieses abgesetzt. Auf der Eingangswand und dem ersten Teil der linken Wand zerstört, beginnt er mitten in einer Gruppe von Diskuswerfern, die mit den Kampfrichtern diskutieren. Während die Athleten meist nackt und unbärtig, also als junge Männer dargestellt sind, werden die Agonotheten durch Bärte, ihre schweren Mäntel und den gegabelten Stab gekennzeichnet. Auf eine zweite Gruppe von Diskuswerfern folgen Waffentanz und Akrobatenspiele. Solche Einlagen, die wohl von professionellen Artisten zur Auflockerung der sportlichen Wettkämpfe aufgeführt wurden, fehlen in den griechischen Darstellungen, so daß die stark zerstörte Szene lange Zeit nicht erkannt wurde. Ein Agonothet kehrt den Akrobaten den Rücken zu, da ein Ringkampf seine ganze Aufmerksamkeit erfordert. Daneben sitzen auf hölzernen, mit einem Sonnensegel überspannten Tribünen die Zuschauer, die mit reichen Gesten das Geschehen kommentieren. Unter der Tribüne am Boden hocken oder lagern weitere Zuschauer, einige von ihnen vielleicht Sportler, die auf ihren Auftritt warten. Andere vertreiben sich in der Enge und Verschwiegenheit des Winkels mit erotischen Spielen die Zeit. Auf der Rückwand folgen vor der nun nach rechts ausgerichteten Tribüne weitere Athleten: Boxer; mehrere Jünglinge, die sich durch Lockerungsübungen oder durch gegenseitiges Einölen (oder nur ein Gespräch?) auf den Wettkampf vorbereiten; dazwischen ein Sportler, der eine Stange in den Boden stößt, vielleicht um mit ihrer Hilfe auf das Beipferd zu springen, das ein Krieger zu Pferde von rechts heranführt; nahe der Tribüne rechts noch einmal Boxer, Ringer und der einzige Kampfrichter dieser Abteilung. Der anspruchsvollsten Sportart, dem Wagenrennen, ist die gesamte rechte Wand vorbehalten. Geschildert werden die einzelnen Phasen der Vorbereitung kurz vor dem Start. Drei Gespanne sind schon bereit und ziehen in langsamem Defilee an der Tribüne vorbei, aus deren vorderster Reihe eine vornehme Dame den Wagenlenkern zuwinkt. Dramatisch bewegt

Abb. 56 Tomba delle Bighe. Detail der Gelageszene. Pausen von C. Ruspi.

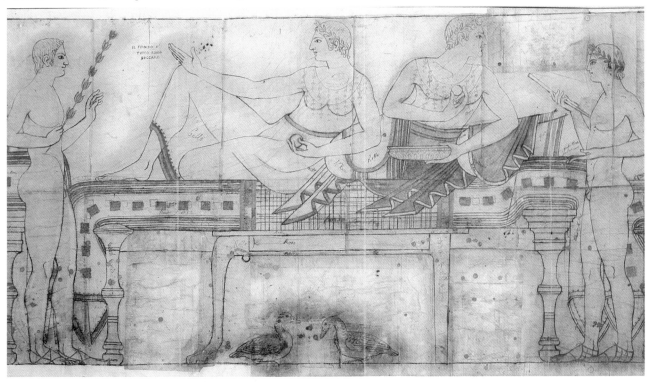

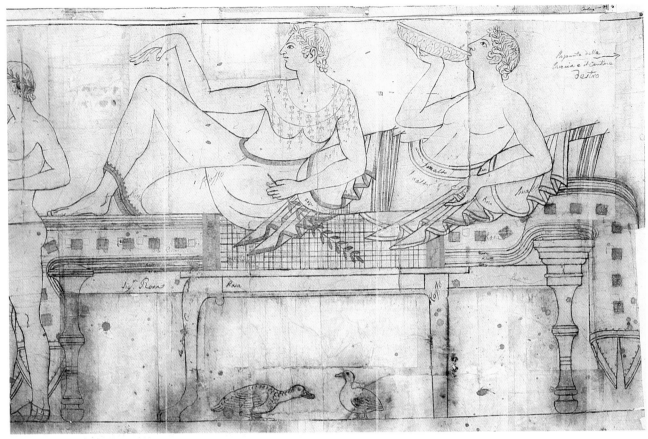

Abb. 57 Tomba delle Bighe. Detail der Gelageszene. Pausen von C. Ruspi.

ist die Anschirrung des vierten Gespanns: Aus dem Hintergrund wird die Biga gebracht, während zwei Stallknechte in gewagter Rückansicht die unruhigen Pferde bereithalten. Die Pferde für ein fünftes Gespann werden von zwei Männern am Zügel geführt.

Sportlicher Wettkampf, akrobatische Aufführungen, Gelage und Tanz charakterisieren den Festtag des reichen Etruskers. Als Thema der Sepulkralkunst assoziieren sie wehmütige Erinnerung an vergangene Feste, zugleich aber hoffnungsfrohe Erwartung ihrer Fortsetzung im Jenseits. Auch wenn derartige Spiele als Bestandteil des realen Totenkults bei der Bestattung inszeniert worden sein sollten (eine Frage, die wir einstweilen nicht sicher entscheiden können), käme hierin dieselbe, letztlich lebensbejahende Grundhaltung zum Ausdruck.

Literatur

Etruskische Wandmalerei Kat. Nr. 47 mit weiterer Lit.; grundlegend F. Weege, JdI 31 (1916) 106 ff.; außerdem J. P. Thuiller, Les jeux athlétiques dans la civilisation etrusque (1985) 463 ff. und 622–634.

16 Tomba delle Bighe, Durchzeichnungen von drei Wänden
Abb. 50–61.64.65.70.72–80

von Carlo Ruspi,
Wasserfarbe auf Transparentpapierbahnen, aus Blättern (40 × 33 bzw. 43 × 33 cm) und Reststücken zusammengeklebt, z. T. durch festes Papier ergänzt, z. T. mit roter und blauer Wasser-

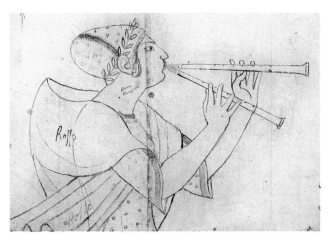

Abb. 58 Tomba delle Bighe. Auloi-Spielerin, Detail. Pause von C. Ruspi.

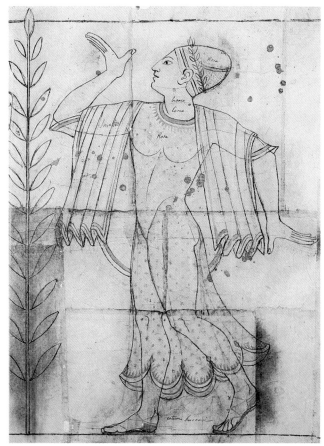

Abb. 59 Tomba delle Bighe. Tänzerin. Pause von C. Ruspi.

farbe koloriert, reich beschriftet von Ruspis Hand mit Farb- und Maßangaben.

a) Rückwand
 – Giebel (74 × 343 cm)
 – großer Fries (91 × 447 cm)
 – kleiner Fries (40 × 415 cm)
b) linke Wand
 – großer Fries (91 × 350 cm)
 – kleiner Fries (40 × 380 cm)
 – kleiner Fries (38 × 108,5 cm),
 von Ruspi ergänzter Ausschnitt auf festem Papier, vier Sportler, beschriftet von Ruspis Hand: »tutto questo foglio di 4° Figure è restauro immaginario«.
c) rechte Wand
 – großer Fries (91 × 445 cm)
 – kleiner Fries (40 × 445 cm)

d) zwei einzelne Blätter mit Ausschnitten des Granatapfelfrieses und der Scheibenverzierung des Deckenbalkens.

Die von Ruspi 1835 angefertigten Durchzeichnungen sind an einigen Stellen durch Rekonstruktionen ergänzt. Wo er diese unmittelbar auf dem Transparentpapier vornahm, kennzeichnete er sie durch Beischriften oder die Verwendung roter Konturen. Andere entwarf er im Atelier auf festem Papier; die drei Läufer, die er auf der linken Wand einfügte (Abb. 81), nehmen eine Szene vorweg, wie sie gut erhalten erst 1958 in der Tomba

Abb. 60–63 Tomba delle Bighe. Kleiner Fries, Zuschauer. ▷
Pausen und Faksimiles von C. Ruspi.

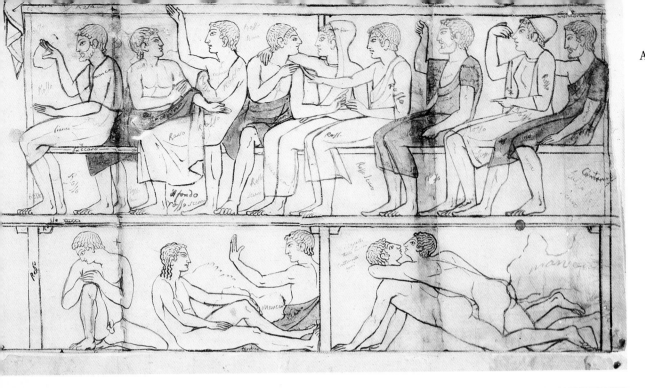

Abb. 60

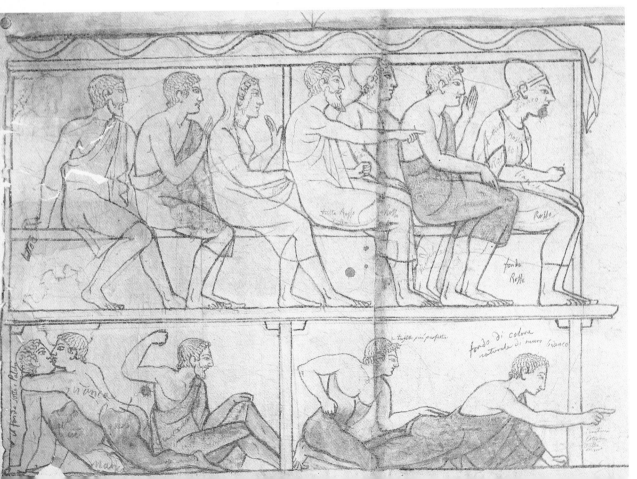

Abb. 61

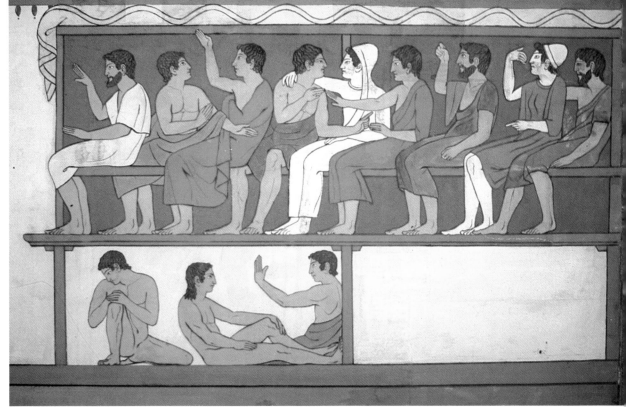

Abb. 62

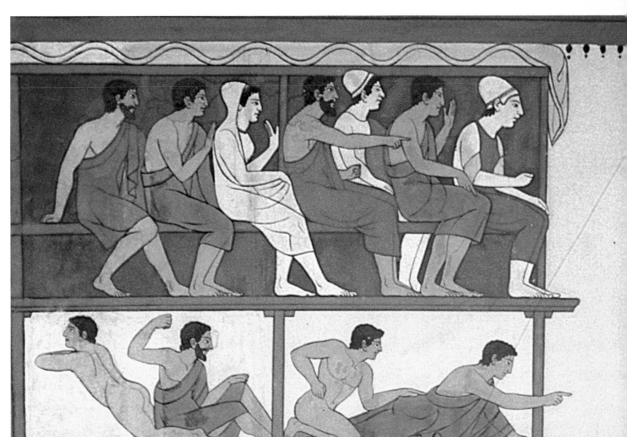

Abb. 63

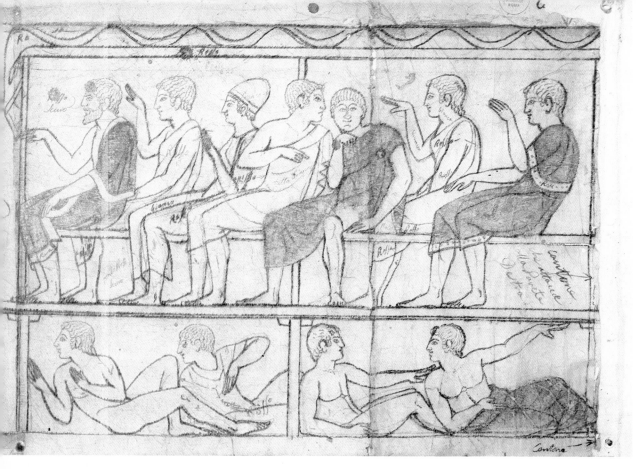

Abb. 64

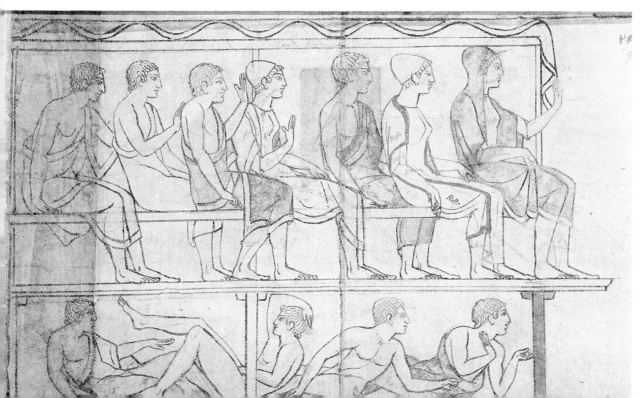

Abb. 65

Abb. 66

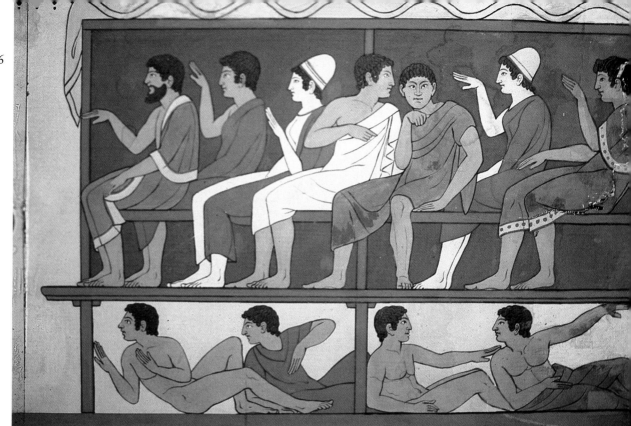

Abb. 67

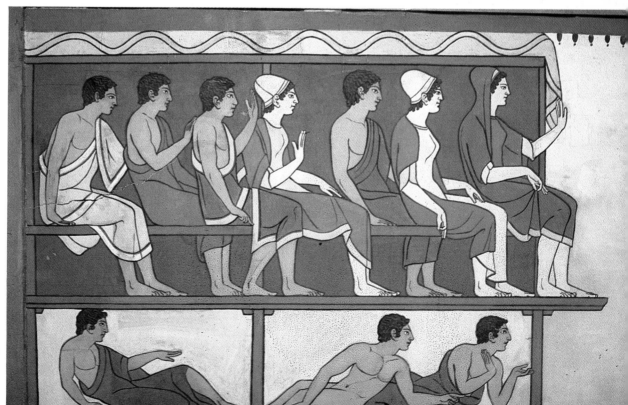

Abb. 68 Tomba delle Bighe. Akrobaten, Zeichnung von O. M. von Stackelberg.

Abb. 69 Tomba delle Bighe. Akrobaten. Rekonstruktionszeichnung von W. Aulmann.

delle Olimpiadi entdeckt wurde. Die rechte Hälfte der Giebelstütze mit Krater und Mundschenk erhielt er durch achsensymmetrische Kopie der linken Hälfte. Für das Faksimile wurden auch diese Teile durchlöchert und »spolveriert« (dazu o. S. 23). Die dabei entstandenen Kohlestaubschatten wurden bei der Reinigung der Blätter des kleinen Frieses der linken Wand entfernt. Der kleine Fries ist seit der Publikation F. Weeges bekannt. Man hielt ihn jedoch irrtümlich für eine Vorarbeit bzw. eine korrigierte Fassung für Stackelbergs Tafelwerk.

Ruspis Pausen und Stackelbergs Zeichnungen geben das Geschehen nicht immer einheitlich wieder. Für den großen Fries der linken Wand ist ein Vergleich nicht möglich, da hier schon bei der Entdeckung so große Teile fehlten, daß Stackelberg und Thürmer auf eine Zeichnung verzichteten. Auch Ruspi hatte sicherlich nur noch stark verblaßte Reste vorgefunden. Die Binnenzeichnung und Details werden daher großenteils ergänzt sein. Daß die unteren Partien mit Füßen und Gewandsäumen im Atelier entstanden, zeigt wieder das feste, für die Durchzeichnung ungeeignete Papier. Für die Gelageszenen sei auf drei Abweichungen hingewiesen, bei denen Ruspis Lösung vorzuziehen ist. Stackelberg gibt den Flötenspieler nackt, Ruspi mit ei-

⊲ Abb. 64–67 Tomba delle Bighe. Kleiner Fries, Zuschauer. Pausen und Faksimiles von C. Ruspi.

nem langen Mantel bekleidet. Auch wenn das Original heute eine Überprüfung nicht mehr zuläßt, zeigt der Vergleich mit den übrigen tarquinischen Gräbern, daß ein nackter Musikant innerhalb einer Gelageszene ganz unwahrscheinlich ist. Außerdem mißversteht Stackelberg die dreibeinigen Tischchen vor den Klinen und vergißt bei den Dienern die Sandalen; Details, die der erfahrene Ruspi, der drei Jahre zuvor die Tomba del Triclinio gepaust hatte, kaum falsch machen konnte.

Größer sind die Unstimmigkeiten auf der rechten Wand im Bereich des Kylikeions. Die linke Ecke und die Zone unterhalb des Tisches müssen schon 1835 sehr verblaßt gewesen sein, so daß Ruspi zweimal »tutto perduto« (alles verloren) notierte. Stackelberg glaubte, in der Ecke einen Diener zu erkennen, der gerade die linke der beiden großen Amphoren angehoben hat. Im Grab steht die Vase jedoch eindeutig in gleicher Höhe mit der rechten auf dem Kylikeion. Auch die Formen der Gefäße hat er nicht genau getroffen. An der Stelle, wo nach Stackelbergs Zeichnung der Dienerarm die Vase überschneidet, sieht man heute nur einen hellen Schatten. Es ist zwar unwahrscheinlich, letztlich aber nicht auszuschließen, daß dies die Reste des verblaßten Karnats sind. Durchaus möglich aber bleibt, daß zwischen dem Kylikeion und den Gelagerten eine Dienerfigur eingefügt war, wenn auch in einer anderen als der von Stackelberg gezeichneten Haltung. Eine Parallele ist der nackte Diener der Tomba Maggi, der ebenfalls neben das Kylikeion an den Rand der rechten Wand gedrängt ist. Er bekränzt gerade einen der Gelagerten, so daß sein Arm auf die Rückwand übergreift

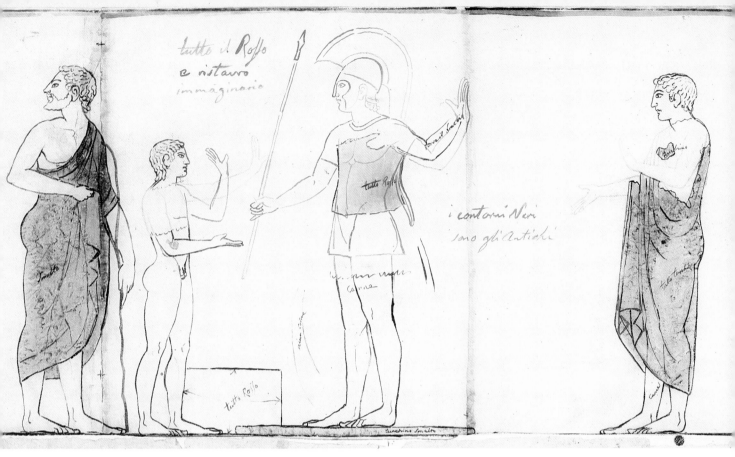

tutto il Rosso
e ristauro
immaginario

tutto Rosso

i contorni Neri
sono gli Antichi

Abb. 70.71 Tomba delle Bighe. Akrobaten. Pausen und Faksimile von C. Ruspi.

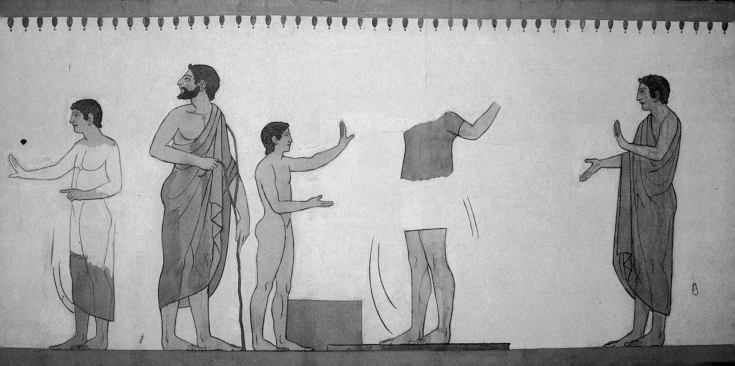

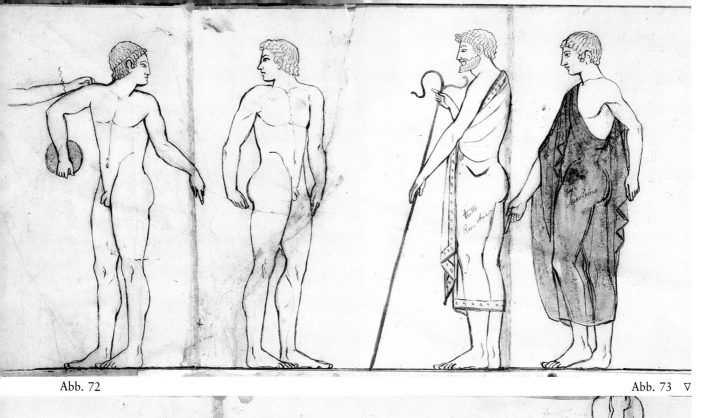

Abb. 72

Abb. 73 ▽

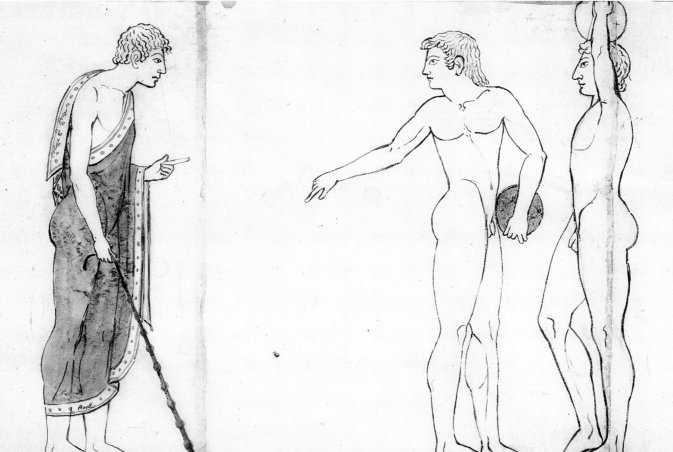

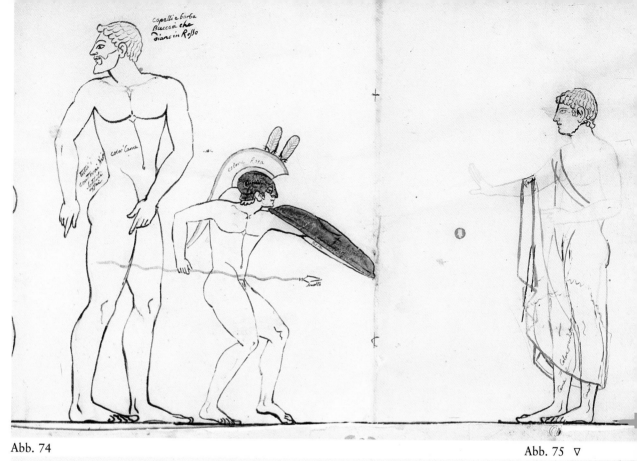

Abb. 74

Abb. 75 ▽

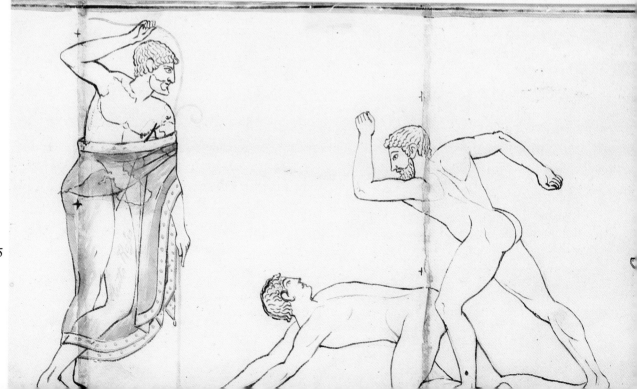

Abb. 72–75
Tomba
delle Bighe.
Sportler.
Pausen von
C. Ruspi.

(Abb. in: Etruskische Wandmalerei 330 unten links; in S. Steingräbers Beschreibung fehlt die Figur).
Auch einige Details der Kleidung, der Bein- und Fußstellung werden unterschiedlich wiedergegeben. Am auffälligsten ist Stackelbergs Rückansicht der letzten Figur der rechten Wand, der ein kapriziöses Tanzmotiv in Vorderansicht gegenübersteht, das Ruspi wohl kaum frei erfunden hat. Aus dem kleinen

Fries mit den vielfältig bewegten Sportlern seien nur zwei Szenen herausgegriffen: Die fünfte Figur der linken Wand erscheint bei Stackelberg als von hinten, bei Ruspi als von der Seite gesehen. Der Ringer auf derselben Wand, in dessen Rückansicht des Oberkörpers beide Zeichner einig sind, stellt einmal das linke, einmal das rechte Bein vor, wobei die Stackelbergsche Lösung eine allzu heftige Drehung der Figur ergibt. Auch die

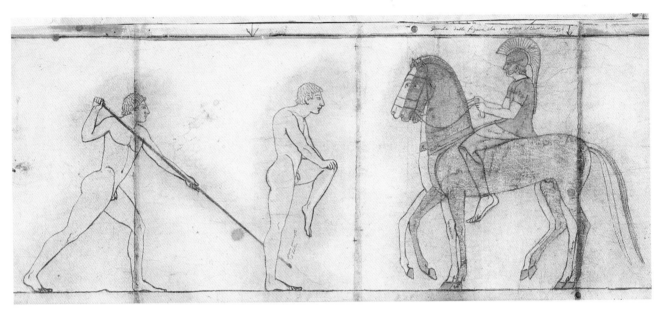

Abb. 76 Tomba delle Bighe. Sportler. Pausen von C. Ruspi.

Abb. 77 Tomba delle Bighe. Anspannen der Pferde. Pausen von C. Ruspi.

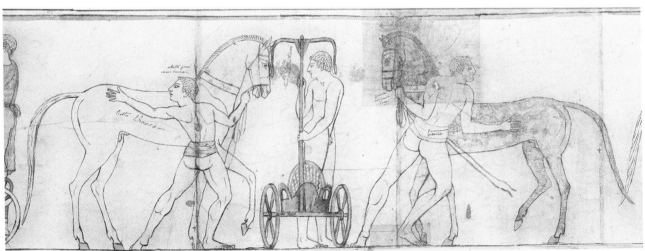

114

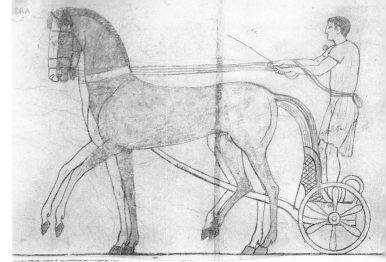

Gruppen auf und unter den Tribünen unterscheiden sich in vielen Punkten. Soweit hier eine Kontrolle am Original noch möglich ist, wird zumeist Ruspi bestätigt.

Die Arbeiten beider Zeichner, die wenigen Reste am Original und die Kenntnis vergleichbarer Darstellungen sind erforderlich, um die schon erwähnte Akrobatenszene zu rekonstruieren. Weitgehend unproblematisch ist der auch heute noch gut sichtbare kleine Waffentänzer. Nur die großen Federn sind nicht wie bei Ruspi am Helmkamm, sondern wie bei Stackelberg an der Haube zu befestigen. Dem Waffentänzer ist ein Jüngling in langem Himation zugewendet. Der Zusammenhang mit dem Tänzer und der angewinkelte linke Arm, den Ruspi nicht beachtet hat, sprechen für eine Deutung als Aulosbläser. Von der reich verzierten großen Basis, mit der Stackelberg den Raum zwischen den Figuren füllt, ist am Original und bei Ruspi keine Spur zu erkennen. Wäre sie vorhanden, könnte sich die Drehbewegung, zu der der Tänzer ansetzt, gar nicht entfalten. Der Schwung, den seine gespannt-kauernde Haltung andeutet, wäre verloren. Zwischen dieser und der nächsten Szene steht ein bärtiger Mann, genau im Zentrum des Frieses der linken Wand. Durch seine Blickrichtung nach links und die Ausrichtung des übrigen Körpers nach rechts verbindet er die beiden Hälften. Es folgt ein nackter Knabe, dessen Oberkörper schon damals so zerstört war, daß die Haltung des linken Armes ungewiß bleiben mußte. In der Haltung des rechten Armes stimmen beide Zeichnungen überein. Nur die Hand weist bei Ruspi mit der offenen Fläche nach oben, da er die Figur zu einem Adoranten ergänzt (Abb. 70), während man bei Stackelberg eine leicht geöffnete Faust sieht, die wohl irgendeinen Gegenstand hielt (Abb. 68). Neben dem Knaben befindet sich ein roter, kastenartiger Gegenstand, dessen Kante von beiden Zeichnern nicht korrekt wiedergegeben wird; die Kante verläuft am Original nicht senkrecht, sondern unregelmäßig schräg nach unten.

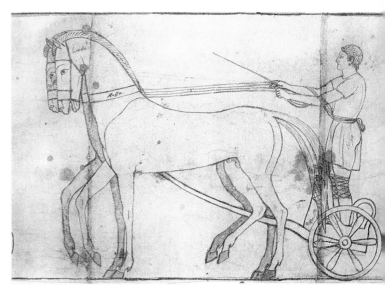

Von der zentralen Figur dieser Szene auf einem sehr flachen blauen Podest waren nur die Beine, ein Teil des linken Armes und ein Stück des kurzen, bis zur Taille reichenden roten Gewandes erhalten. Ruspi notierte als Farbe der eindeutig weißen Beine irrtümlich »carne«, was bei ihm das Braunrot der Männer bedeutet, und ergänzte eine (wohl bemalte) Kriegerstatue mit rotem Brustpanzer, merkte aber selbstkritisch an: *tutto il rosso è ristauro immaginario.* Stackelberg zeichnete in Höhe der Knöchel eigenartige Flügel. Sie veranlaßten Weege, die Figur als eine Statue des geflügelten Hermes Enagonios, des Hermes der Palästra, zu interpretieren[1], was noch die jüngste Literatur kritiklos übernahm[2]. Zu einem Kultbild schienen die flache Basis und der rote »Altar« daneben gut zu passen. Ruspi verstand daher auch die angewinkelt erhobenen Arme der drit-

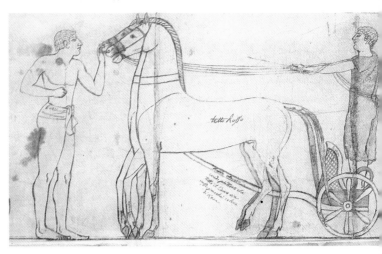

Abb. 78–80 Tomba delle Bighe. Gespanne. Pausen von C. Ruspi.

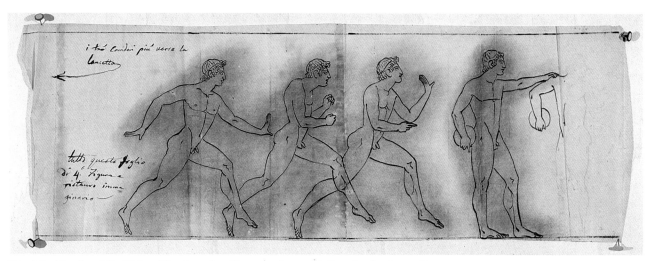

Abb. 81 Tomba delle Bighe. Vier Sportler. Karton mit von C. Ruspi erfundenen Figuren.

ten Figur dieser Szene, des Manteljünglings rechts, als Adorationsgestus, während die Stackelbergzeichnung auch hier einen Flötenspieler vermuten ließ. Schon A. Piganiol hatte 1923 in den »Flügeln« zutreffend den roten Saum am durchsichtigen Gewand einer Tänzerin erkannt[3]. Aber befriedigend erklärt werden konnte die Szene immer noch nicht.

Die richtige Deutung ergab sich erst, nachdem 1961 die Tomba dei Giocolieri gefunden war[4]. Auf der Rückwand dieses Grabes sieht man eine tanzende Frau, die sich nach der Musik eines Aulosbläsers im Kreise dreht, so daß der rote Saum des durchsichtigen Chitons absteht. Darüber trägt sie das rote Oberkleid, den Ependytes. Auf dem Kopf balanciert sie einen massigen Kandelaber, in dessen oberster Vertiefung eine kleine Flamme brennt. Vor ihr steht ein Knabe, der in jeder Hand eine kleine Bronzescheibe hält. Die rechte hat er zum Wurf erhoben; er zielt auf die kleine Flamme, die es mit der Scheibe zu treffen gilt. Neben ihm am Boden stehen zwei große Körbe, deren Deckel angelehnt sind.

Eine weitere Parallele zu diesem Akrobatenteam gibt es in der Chiusiner Tomba della Scimmia (s. u. Grab XVI). Sie wurde bisher immer nur unvollständig beschrieben, da der Zusammenhang zwischen der Tänzerin und dem Aulosbläser auf der Eingangswand und den anschließenden Figuren der rechten Wand nicht erkannt wurde. Sie galten als mehr oder weniger unverstandene Anführer des Reiterzuges, der ihnen nachfolgt. Auch das Flämmchen an der Spitze des kleineren und schmale-

ren Kandelabers wurde nicht beachtet[5]. Doch erst der Knabe, der sich von der Tänzerin abwendet, um mit dem Mann zwei Kränze gegen Scheiben zu tauschen, macht den vollen Reiz der Szene aus. Möglicherweise sind hier zwei Varianten des Spiels angedeutet: Nachdem die Kränze zunächst so zu werfen waren, daß sie, ohne von der Flamme versengt zu werden, um den Kandelaber fielen, muß zum Abschluß die Flamme mit den Scheiben gelöscht werden. In dem Übergang von der einen zur anderen Phase wären auch hier wieder die beiden ungleichzeitigen Geschehensabläufe zugleich erfaßt.

Vor diesem Hintergrund können die gesicherten Ansätze der Zeichnungen aus der Tomba delle Bighe ergänzt werden. Aus Ruspis Adoranten werden ein Flötenspieler und ein werfender Knabe, aus der Götterstatue eine sich drehende Tänzerin, aus dem Altar ein Korb für die Utensilien. Auch die von Ruspi rechts und links der Beine der Tänzerin angegebenen Striche mit der Notiz »niun colore (keine Farbe)«, die er, ohne ihren Sinn erklären zu können, noch in das Faksimile übernahm, werden zu wichtigen Indizien bei der Rekonstruktion: Sie geben die äußere Kontur des glockenförmig schwingenden, durchsichtigen Rocks.

Damit verfügen wir über immerhin drei einander sehr ähnliche Beispiele für ein offenbar rein etruskisches Schaustück, dessen komplexer Einfallsreichtum die Phantasie der frühen Zeichner überfordern mußte und ihre irrtümlichen Ergänzungen gewiß entschuldigt. Ohne ihre Vorarbeiten wären wir heute wohl

116

kaum noch in der Lage, die spärlichen Reste des Originals richtig zu deuten.

Anmerkungen

1 F. Weege, JdI 31 (1916) 132 ff.
2 Zuletzt St. Steingräber in: Etruskische Wandmalerei S. 297.
3 A. Piganiol, Recherches sur les jeux romains (1923) 5.
4 Zur Tomba dei Giocolieri vgl. Etruskische Wandmalerei Kat. Nr. 70 mit Taf. 86 und Verf., ebenda S. 52. Den Zusammenhang erkannte als erster J. P. Thuiller, Les jeux athlétiques dans la civilisation etrusque (1985) 463 ff. In seiner Beschreibung der Szene der Tomba dei Giocolieri fehlen jedoch wichtige Details, die den Ablauf des Spiels erst verständlich machen.
5 Vgl. die grundlegende Publikation der Tomba della Scimmia von R. Bianchi Bandinelli, MonPitt Clusium I, 1939, 12 ff.; St. Steingräber in:

Etruskische Wandmalerei S. 281 oder Thuiller, a. O. 466 mit Anm. 16. F. Poulsen, Das Helbig Museum der Ny Carlsberg Glyptothek (1927) 185, beschreibt die Gegenstände in den Händen des Mannes und des Knaben als Schwämmchen, mit denen man bei den Faustkämpfen das Blut trocknete.

17 Tomba delle Bighe, Zeichnung der rechten Wand über einem Rasternetz

von Carlo Ruspi,
Blei auf Zeichenpapier (44,5 × 58 cm; Maßstab: ca. 1:9,5).
Das Blatt fand sich zwischen den zusammengefalteten Pausen. Die mit Hilfe eines Rasters verkleinerte Zeichnung diente wahrscheinlich der Orientierung für das Zusammenkleben der einzelnen Transparentblätter.

C. W.-L.

Abb. 82 Tomba delle Bighe. Detailpausen von O. M. von Stackelberg.

117

VIII. TOMBA DEL CITAREDO
Tarquinia, Arcatelle

Das Grab wurde im März 1863 im Bereich der Monte-rozzi-Nekropole auf einem Gelände im damaligen Besitz der Familie Bruschi entdeckt und bereits im Mai – in der kurzen Zeit von drei Tagen – von Gregorio Mariani für das Instituto di Corrispondenza Archeologica gezeichnet. Der Eingang zum Grab wurde alsbald wieder verschüttet, und spätestens seit dem Jahre 1888 ist die Tomba del Citaredo nicht mehr auffindbar. Photographien der Malereien existieren nicht. Somit sind die in natürlicher Größe direkt auf den Wänden des Grabes angefertigten Pausen von einzigartigem Dokumentationswert.

Mariani bediente sich, wie es diese Methode erforderte, eines dünnen durchsichtigen Papiers. Mit dunkelblauer Tinte und offensichtlich einem feinen Pinsel übertrug er die durchscheinenden Linien der Malerei auf das Papier, wobei von ihm für eine menschliche Figur mit dem umstehenden Beiwerk (Lorbeerbäumchen, Binden, Kränze) jeweils ein Blatt verwendet wurde. Für die Scheintüren auf der Stirnwand und die Darstellungen in den Giebelfeldern benutzte Mariani das Papier von beiden Seiten, und zwar zur besseren Unterscheidung einmal mit blauer und einmal mit roter Tinte. Mariani hat in minutiöser Weise die jeweiligen Farben den einzelnen Details in Worten oder Abkürzungen beigeschrieben. Aufgrund dieser Beischriften auf den Durchpausen läßt sich eine wesentlich detailliertere Vorstellung von den Farbwerten des Originals gewinnen, als es die hierin etwas summarische Beschreibung Wolfgang Helbigs (Bullettino 1863, 107 ff.), der zur Revision der Zeichnungen Marianis nach Tarquinia gekommen war, vermag. Mariani hat mit nicht geringerer Sorgfalt auch die Umrißlinien der Fehlstellen und Löcher der schon bei der Aufdeckung des Grabes stark beschädigten Malereien eingezeichnet und diese gelegentlich zur noch besseren Deutlichmachung mit Beischriften wie »buco« oder »appena« gekennzeichnet. Versuche von Ergänzungen wurden bewußt unterlassen; es kam dem Zeichner eben darauf an, in gleicher Weise die Darstellung wie den Zustand der Malerei so genau wie möglich zu dokumentieren. Da diese Pausen nicht der Endzweck waren, sondern als Grundlage für eine Publikation der Malerei in Form von Kupferstichen dienten, mußten für den Stecher Orientierungshilfen angegeben werden. So sind die einzelnen Figuren nicht nur numeriert, auch der jeweilige Abstand zu dem Farbstreifen, der den Figurenfries oben begrenzt, wurde in Zentimetern angegeben. Aufgrund dieser Marken war auch die anläßlich der Ausstellung vorgenommene räumliche Anordnung erst möglich, durch die der Betrachter wie in der originalen Grabkammer von den Darstellungen in natürlicher Größe umgeben ist. Neben diesem Gewinn für das kunstästhetische Empfinden der Darstellungen konnte durch die räumliche Anordnung zum ersten Mal, wenigstens annähernd, eine Vorstellung von der Größe der Grabkammer gewonnen werden, da die alten Beschreibungen, die noch auf Autopsie des Grabes beruhen, hierüber nichts aussagen. Länge der Grabkammer ca. 4,20 m, Breite ca. 3,60 m, Giebelfeldhöhe 0,75 m, Gesamthöhe ca. 2,85 m, Breite des Firstbalkens (columen) 0,50 m.

Da das Papier der Pausen in einem sehr schlechten Zustand war, wurden die Bögen auf dünne Leinwand aufgezogen, um sie überhaupt hantierbar zu machen.

Abb. 83 Tomba del Citaredo. Dekorationsschema der Decke. Aquarell von G. Mariani.

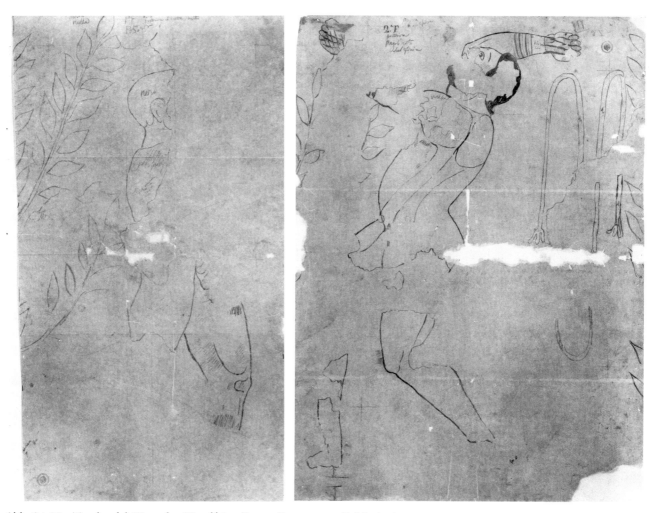

Abb. 84.85 Tomba del Citaredo, Wandfries. Boxer. Pausen von G. Mariani.

Die Eingangstür des Grabes wird von zwei Boxern flankiert. Der rechte Boxer ist der besser erhaltene, eine kräftige, eigentlich unedle Gestalt mit durchgedrücktem Kreuz, kurzem Haar und Bart, beide Hände bandagiert, streckt er den linken Arm vor, während er den rechten angewinkelt nach hinten über den Kopf hält.

Auf der rechten Seitenwand sind fünf Jünglinge dargestellt, davon drei in ausgreifenden Tanzbewegungen. Der erste von links, mit einem braunen Mäntelchen über den Schultern, balanciert mit der Rechten eine gewaltige Trinkschale, die nach den beigeschriebenen Farben (nero, carne) aus Ton zu denken ist. Der zweite Jüngling mit ei-

nem Lorbeerkranz im schwarzen Haar, das in langen Strähnen bis über die Brust reicht, trägt ein weißes Mäntelchen mit braunem Saum, während der dritte ganz unbekleidet ist. Der vierte Jüngling, wieder mit einem hellen Mäntelchen, bläst die Doppelflöte, wobei er sich entgegen seiner Schrittrichtung ganz nach hinten umwendet. Die fünfte Jünglingsfigur ist stark beschädigt, so daß seine Haltung und Aktion nicht ganz klar sind. Sie steht ruhiger und hielt wohl einen Arm angewinkelt über den Kopf, der mit einem Eichenkranz geschmückt ist. Ihr Mäntelchen ist braun.

Auf der linken Seitenwand tanzen drei Frauen zu den

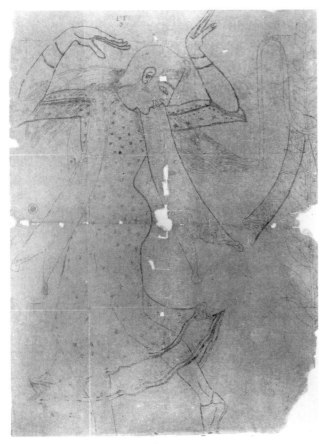

Abb. 86 Tomba del Citaredo. Tänzerin.
Pause von G. Mariani.

chiton ist weiß mit braunem Punktmuster, der Unterchiton weiß mit schwarzer Borte, während das türkisfarbene Mäntelchen eine braune Borte besitzt. Als dritte Figur folgt der Kitharaspieler, der Citaredo, der dem Grab seinen Namen gegeben hat. Er trägt ein weißes, türkisfarben gepunktetes Mäntelchen mit braunem Rand. Während er in die Saiten seines Instrumentes greift, ist sein Mund zum Gesang geöffnet, so daß die Zähne sichtbar sind. Die dritte, im oberen Teil stark beschädigte Tänzerin trägt einen weißen Oberchiton mit dunklen Punkten zu einem weißen Unterchiton mit braunem Saum und Punktstreifen. Ihr Mäntelchen ist grünlich mit braunem Rand. Von

Abb. 87 Tomba del Citaredo. Krotalaspielerin.
Pause von G. Mariani.

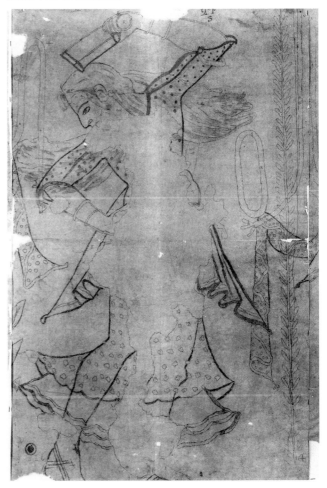

Klängen einer Kithara und einer Doppelflöte. Sie sind bekleidet mit zwei dünnen, die Körperformen durchscheinen lassenden Chitonen; der obere mit halblangen Ärmeln reicht bis zur Mitte der Schienbeine, der untere, etwas längere schaut hier bis zum Ende der Waden hervor. Über die Schultern ist ein schmales Mäntelchen gelegt. Die schwarzen Haare der Frauen laufen in frei flatternde lange Strähnen aus, die zum Ende hin einen helleren rötlichen Ton annehmen. Der Oberchiton der ersten Tänzerin ist weißlich mit einem Streumuster schwarzer Kreuzchen und hat einen roten Saum. Ihr Unterchiton ist weiß mit braunem Punktsaum und rotem Rand. Das Mäntelchen ist türkis mit Tupfmuster und rotem Saum. Die zweite Tänzerin bedient Klappern (Krotalen), von denen nur die in der linken Hand erhalten ist; ihr Ober-

der nun folgenden Figur, die eine Doppelflöte bläst, sind nur das Instrument und die Hände erhalten. Immerhin erlauben die von Mariani gezeichneten Reste mit ihrem hellen Inkarnat die Bestimmung der Figur als weiblich. Die Stirnwand des Grabes war schon bei der Auffindung im ganzen schlecht erhalten. Die Fragmente lassen aber die Rekonstruktion zweier Scheintüren zu; der Türsturz besitzt ein ovales Akroter, an den Enden sitzen Tauben. Zwischen den Scheintüren sieht man Efeulaub. Links der Scheintüren zeichnete Mariani den Rest einer weiblichen Figur, ähnlich gekleidet wie die Tänzerinnen auf der linken Seitenwand. Sie beugt einen Arm rückwärts über ih-

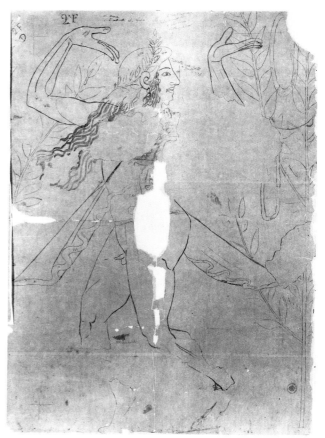

Abb. 89 Tomba del Citaredo. Tänzer. Pause von G. Mariani.

Abb. 88 Tomba del Citaredo. Tänzer mit Trinkschale. Pause von G. Mariani.

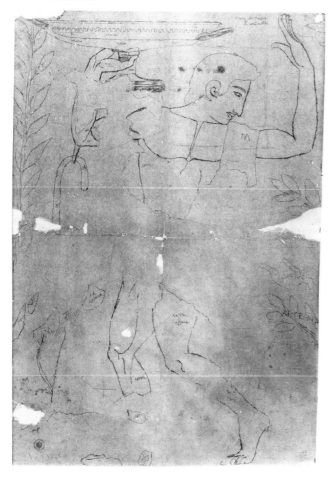

ren Kopf. Von einer entsprechenden Figur rechts hat Mariani keine deutlichen Reste gezeichnet; Helbig (Bullettino 1863, 167 ff.) spricht aber von einem weiblichen Kopf mit Lorbeerkranz.

Zwischen den einzelnen Figuren aller vier Wände sind Lorbeerbäumchen, behangen mit Binden und Kränzen, gemalt als Zeichen eines festlich geschmückten Ambiente im Freien. Dadurch, daß der Maler solche Bäumchen auch auf die Ecken gesetzt hat, werden die Malereien der vier Wände der Grabkammer zusammengefaßt. Nach antikem Usus, dem auch die Etrusker folgten, sind die männlichen Gestalten mit brauner Hautfarbe dargestellt, die Frauen hingegen mit heller Hautfarbe, und in diesen Malereien haben die Frauen noch einen Auftrag von Rot auf den Wangen.

121

Die Giebelfelder zeigen zwei Panther, die das braun gemalte Auflager des Columen flankieren. Der Erhaltungszustand muß bereits damals sehr schlecht gewesen sein, denn Mariani hat von den Tieren und dem Auflager nur Teile gezeichnet, und zwar auf der Rückseite der Pause der Scheintüren sowie auf einem besonderen, ebenfalls beidseitig benutzten Blatt. Unsere hierauf beruhende Rekonstruktion hat nur Annäherungswert.

Wie das kleine Aquarell zeigt, ist die helle Decke der Grabkammer mit einem Streumuster in Form von rotbraunen Vier-Punkt-Rosetten verziert. Das Ornament des Columen besteht abwechselnd aus Kreisen mit einem

Abb. 90 Tomba del Citaredo. Tänzer. Pause von G. Mariani.

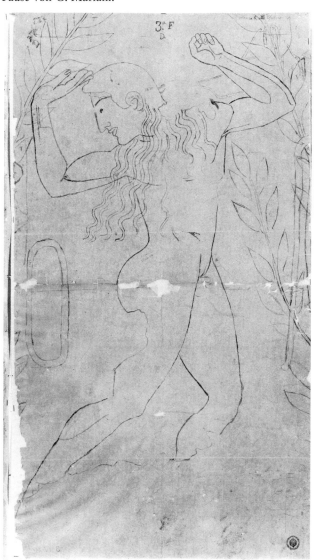

Abb. 91 Tomba del Citaredo. Stehender. Pause von G. Mariani.

Sternmuster und zwei gegenständigen Herzblättern, flankiert von zwei Punkten. Das Ganze ist eingefaßt von einer Punktlinie und einem Band; auch hier ist die Farbe rotbraun.

Nach den Pausen Marianis hat Bartolommeo Bartoccini die Kupferstichtafel der Monumenti inediti (VII, 1863, Taf. LXXIX) gefertigt. Der Stecher hat nach der Vorlage sorgfältig gearbeitet, wobei freilich die Umsetzung in die andere Technik wieder einen Schritt weg von der Unmittelbarkeit des Originals bedeutete. Abträglich für den Gesamteindruck ist in diesem Fall das Zusammendrängen aller Malereien des Grabes auf einer einzigen Tafel. Dadurch, daß die bildfreie Zone unter den Figurenfriesen auf den Wänden des Grabes in den Stichen nicht zum Ausdruck gebracht ist, wirkt alles zu gedrückt; besonders die Eingangswand erscheint in falschen Proportionen mit einer viel zu breiten Tür. Helbig hat einer zweiten Beschreibung des Grabes in den Annali (1863, 344 ff.) noch Detailabbildungen von vier Köpfen beigegeben, ebenfalls Stiche nach Marianis Pausen (auf denselben wurde der Ausschnitt durch rote Umrahmung für den Stecher gekennzeichnet).

Seit dem Abhandenkommen des Grabes beruhten bis jetzt Kenntnis und Beurteilung der Malereien allein auf diesen kleinen, letztlich unzureichenden Stichen.

Die Darstellung von Boxern, die den Eingang flankieren, begegnet uns in Tarquinia bei drei weiteren Gräbern, der Tomba del Teschio, der Tomba della Frustazione und der Tomba Cardarelli. J.-R. Janot hat ihr unlängst eine apotropäische Funktion zugeschrieben. Mit der Tomba Cardarelli und wohl auch mit der Tomba del Teschio teilt die Tomba del Citaredo nicht nur die Scheintüren, ein häufiges Motiv, sondern auch die Darstellung von Tänzern und Musikanten ohne ein Symposion. Während für die Malereien der genannten Gräber ionischer Einfluß geltend gemacht wurde, ist die Tomba del Citaredo stark von attischen Vasenbildern bestimmt. Man denke an tanzende Figuren des Kleophrades-Malers (Jüngerer Epiktet), aber auch an die Figur eines ebenfalls singenden Kitharaspielers des Berliner Malers. Schon aus diesen Vergleichen ergibt sich eine Datierung um 490 v. Chr.

Helbig, der die Tomba del Citaredo aus eigener Anschauung kannte, schrieb in einem Brief an Eduard Gerhard (17. April 1863): *Die Malereien — Tanzscenen — stimmen in Styl und Technik von den bisher bekannten am Meisten mit denen in der grotta del triclinio überein, stehen aber an Schönheit der Ausführung weit über denselben und werden wohl in künstlerischer Hinsicht über-*

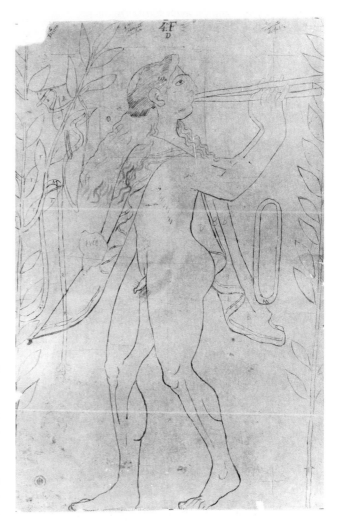

Abb. 92 Tomba del Citaredo. Auloi-Spieler. Pause von G. Mariani.

haupt unter allen etruskischen Grabgemälden den hervorragendsten Platz einnehmen.

Literatur

Markussen Nr. 61; Etruskische Wandmalerei Nr. 57; Jean-René Janot, Ant. Class. 54, 1985, 66 ff.; Berliner Maler: J.D. Beazley, The Berlin Painter (Mainz 1974) Taf. 21.

Abb. 93.94 Tomba del Citaredo. Scheintür und Giebel. Pausen von G. Mariani.

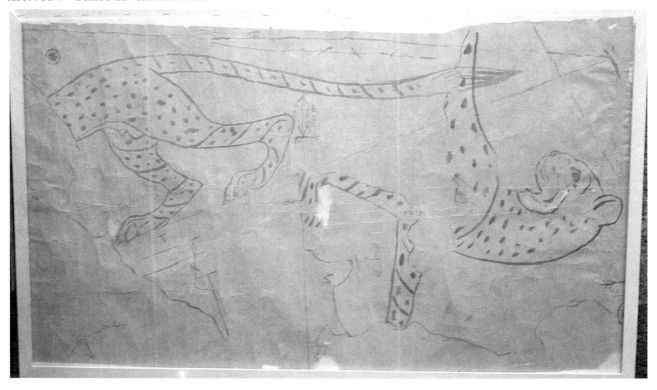

IX. TOMBA DEI LEOPARDI
Tarquinia, Calvario

Das Grab wurde im April 1875 im Bereich der Monte-
rozzi-Nekropole (località Calvario) auf einem Gelände
der Familie Marzi entdeckt. Noch im gleichen Jahr
konnte das Deutsche Archäologische Institut den Zeich-
ner Gregorio Mariani nach Tarquinia entsenden, der zu-
nächst die Malereien unmittelbar auf den Wänden des
Grabes durchpauste und dann von jeder Wand und der
Decke je ein Aquarell im Maßstab 1:10 herstellte. Wäh-

Abb. 95 Tomba dei Leopardi, Rückwand. Gelage. Aquarell von G. Mariani.

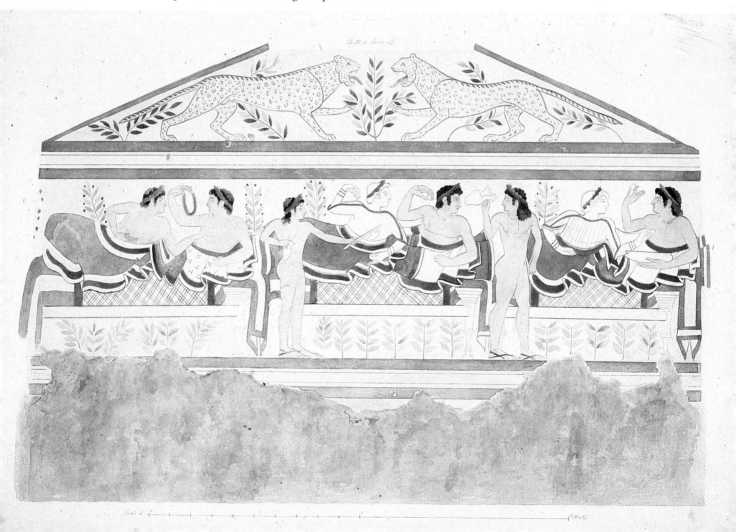

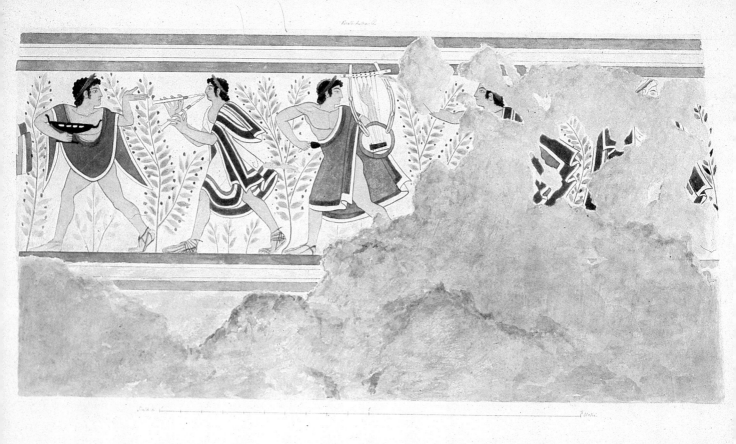

Abb. 96 Tomba dei Leopardi, rechte Seitenwand. Mann mit Trinkschale, Musikanten und Tänzer. Aquarell von G. Mariani.

rend die Pausen bislang unpubliziert blieben, hat F. Weege (JdI 31, 1916, 153 ff.) in seiner Untersuchung der Tomba dei Leopardi auch Marianis Aquarelle der Grabwände abgebildet, davon zwei in Farbe. Bedauerlicherweise sind seitdem das Aquarell der linken Seitenwand (Weege, a. O. S. 159, Abb. 30) und das der Decke verschollen. Entsprechend seiner Arbeitsweise hat Mariani in die Pausen auch die zerstörten Partien genau eingezeichnet und Farbangaben beigeschrieben; so ist es wahrscheinlich, daß die Aquarelle nach den Pausen angefertigt wurden, also nicht im Grabe. Im ganzen hat sich der Er-

haltungszustand der Malereien, die im vorderen Bereich der Grabkammer schon bei der Auffindung stark zerstört, im hinteren aber gut erhalten waren – auch in der Frische der Farben –, erfreulicherweise kaum verschlechtert.

Die Tomba dei Leopardi hat das im spätarchaischen und frühklassischen Repertoire der Grabmalerei so beliebte Thema des Gelages mit Musik und Tanz. Hier ist es nicht mehr wie bei älteren Beispielen auf die Zone des Giebelfeldes beschränkt, sondern beherrscht die vier Wände der Grabkammer. Die gelagerten Paare erscheinen an der au-

genfälligsten Stelle, auf der Stirnwand, in gleicher Weise wie in der wohl etwas jüngeren Tomba del Triclinio (Grab X).

Auf der schlecht erhaltenen Eingangswand sind rechts von der Tür als Reste eines Kylikeions, eines Tisches mit Symposionsgeschirr, ein großer Krater und eine Amphora aus gelber Bronze zu sehen. Auf der linken Seitenwand musizieren rechts, also neben den Gelagerten, ein Kithara- und ein Flötenspieler. Hinter diesen folgen vier Jünglinge, zwei nackte und zwei mit Schurz, und bringen verschiedene Geräte und Gefäße herbei: der erste ein Parfumgefäß (Alabastron) und den zugehörigen Stab zum Eintauchen (Discerniculum), der zweite ein Kästchen und eine Schale, der dritte eine größere Schale und eine Kanne, der letzte ein Weinsieb oder eine Schöpfkelle. Auf dem linken Teil der Eingangswand erkennt man die Reste eines männlichen Tänzers. Auf der rechten Seitenwand sind anschließend zwei weitere Tänzer dargestellt: eine Frau in grünem Mantel und ein Mann in rot-blauem Mantel. Voran schreiten wieder zwei Musiker, ein Leier- und ein Flötenspieler, und ein junger Mann mit Trinkschale. Das Gelage auf der Stirnwand ist ein Triklinium. Während auf der linken Kline zwei junge Männer lagern, haben auf den beiden anderen je ein Mann und eine junge Frau Platz genommen. Sie tragen wie alle anderen Dargestellten einen grünen Blätterkranz auf dem Kopf und halten Eier in den Händen. Zur schwarzen Haarfarbe der männlichen Zecher kontrastiert das helle Blond der

Abb. 97 Tomba dei Leopardi, Eingangswand. Aquarell von G. Mariani.

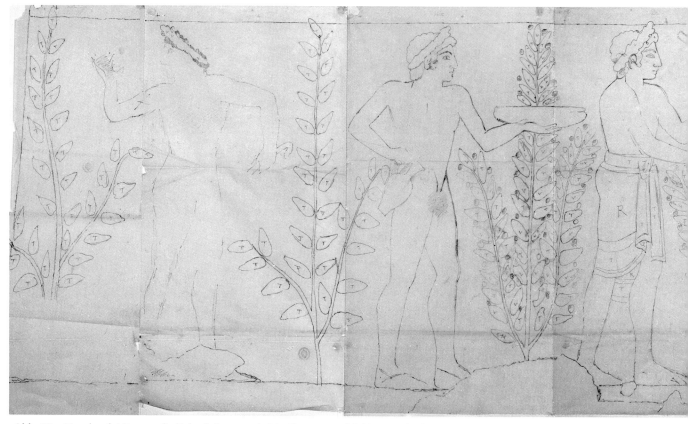

Abb. 98 Tomba dei Leopardi, linke Seitenwand. Musikanten und Männer mit Geräten. Pausen von G. Mariani.

Frauen. Vor den Klinen stehen zwei nackte Dienerknaben mit Kannen und Weinsieb. Daß sich alles im Freien abspielt, deuten die zahlreichen kleinen Lorbeerbäumchen an. Im Giebel erscheinen im heraldischen Motiv die beiden Leoparden, die dem Grab den Namen gaben.
Der Stil der Malereien der Tomba dei Leopardi ist frühklassisch mit archaischen Reminiszenzen. Man hat als Vergleich attische Vasenbilder des Myson und des Antiphon-Malers genannt, Werke des ersten Viertels des 5. Jahrhunderts v. Chr.

Literatur

Markussen Nr. 91; Etruskische Wandmalerei Nr. 81; Civiltà degli Etruschi, Katalog der Ausstellung Florenz 1985 (Milano 1985) 300 (M. Cristofani).

20 Tomba dei Leopardi, drei Aquarelle
Abb. 95–97

Stirnwand, Eingangswand und eine Seitenwand, von Gregorio Mariani (1875).
Maße: Drei Blatt zu 37 × 48,5 cm.

21 Tomba dei Leopardi, Pausen der gesamten Malerei
Abb. 98

von Gregorio Mariani (1875).
Höhe des Figurenfrieses 83 cm.

H. B.

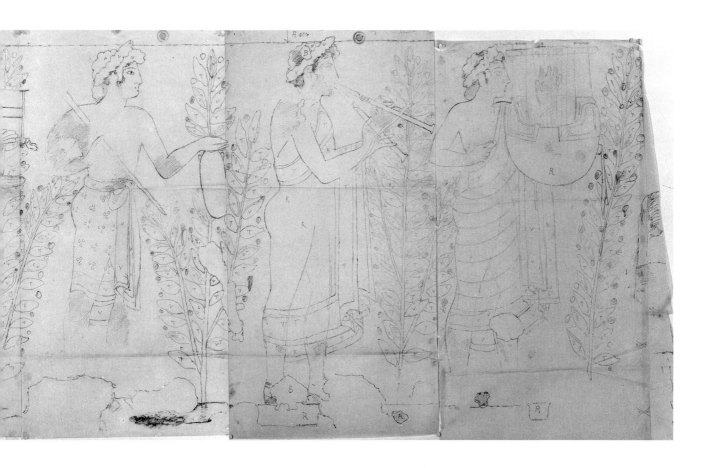

X. TOMBA DEL TRICLINIO
Tarquinia, Museo Nazionale

Von dem im Dezember 1830 auf den Feldern des Canonico Marzi entdeckten Grab konnte Ruspi 1831 eine erste Zeichnung nehmen, die als Vorlage für die Publikation in den »Monumenti inediti« diente. 1832 zeichnete er das Grab im Auftrag des Vatikan vollständig durch und fertigte ein Faksimile an. Diese Arbeiten blieben für fast 100 Jahre die Grundlage aller weiteren Beschreibungen und Publikationen des Grabes. Die heute sehr verblaßten und an vielen Stellen beschädigten Malereien wurden 1949 von den Wänden der Grabkammer abgelöst und befinden sich im Museum von Tarquinia. Auch heute noch begeistert das Grab wegen der harmonischen

Ausgewogenheit und Schönheit seiner Darstellungen von Tanz und Gelage.

Das Gelage auf drei Klinen nimmt die gesamte Rückwand ein. Zwei Klinen sind von der Breitseite, die dritte vom Kopfende gesehen. Damit soll verdeutlicht werden, daß die Klinen beim Gelage im Raum übereck aufgestellt waren. Auf jeder der reich ausgestatteten Klinen lagern ein Mann und eine Frau. Ein nackter Mundschenk mit Weinkännchen und Sieb bewirtet sie; eine Frau bringt ein mit kostbarem Parfum gefülltes Alabastron. Ganz links spielt ein Musikant den Doppelaulos. Vor den Klinen stehen zierliche dreibeinige Tischchen, auf denen bronzene Schüsselchen und flache Kelche aufgebaut sind. Ihr Inhalt ist über dem oberen Rand nur mit flüchtigen Wellenlinien angedeutet, die eine nähere Bestimmung nicht zulassen. Gegen die naheliegende und schon bei der Auffin-

nen: Nachdem er von vorne hinter den Rücken und über die Schultern bzw. unter den Achseln hindurch wieder zurückgeführt wurde, endet er in zwei zu beiden Seiten weit abstehenden Schwalbenschwanzfalten. Dieses auffallend ausladende Motiv gerade auf der Mitte der Wand wirkte wie eine Verklammerung der beiden Wandhälften, die im Wechsel von Mann und Frau auch im übrigen symmetrisch geordnet sind.

Doch erstaunlicher noch als der Aufbau jeder einzelnen Wand sind die vielfältigen, z. T. offensichtlichen, z. T. subtilen Verknüpfungen zwischen den beiden Seiten der Kammer. Vor allem die mittleren drei Figuren sind durch Parallelisierungen und mehrfachen Chiasmus auf ihre Gegenüber der anderen Wand bezogen: Jeweils links von

Abb. 100 Tomba del Triclinio. Köpfe. Pausen von S. Morelli.

Abb. 99 Tomba del Triclinio. Köpfe. Pausen von S. Morelli.

dung des Grabes diskutierte Deutung als Speisen für die Gelagerten (vgl. Kat. Nr. 25)[1] spricht die Beobachtung, daß alle anderen Gelagedarstellungen in tarquinischen Gräbern eindeutig als Trinkgelage (Symposia) gekennzeichnet sind. Wohl am ehesten werden die Gefäße daher Knospen, wie sie einer der Gelagerten auf der rechten (zerstörten) Kline in der Hand hält, oder Räucherwerk enthalten. Viele weitere Details beleben die Szene: eine große Katze, die sich unter den Klinen an einen Hahn und eine Henne heranschleicht, zwei ausgelassene, nackte Zecher zu seiten der dicht mit Efeu umrankten Giebelstütze und eine Taube im linken Giebelzwickel.

Die Tanzszenen der Seitenwände zeichnen sich durch eine Fülle der Bewegungs- und Gewandmotive aus, die hier im einzelnen unmöglich nachvollzogen werden kann. Als Beispiel mag die besonders komplizierte Drapierung des Mantels der jeweils mittleren Tänzerin die-

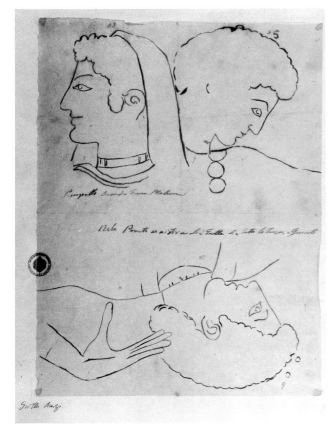

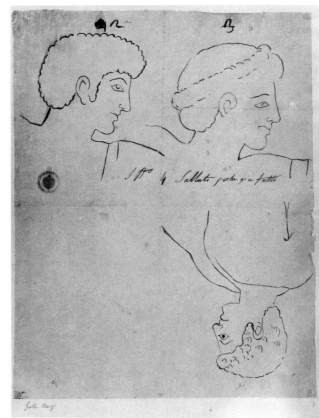

Abb. 101 Tomba del Triclinio. Köpfe. Pausen von S. Morelli. Abb. 102 Tomba del Triclinio. Köpfe. Pausen von S. Morelli.

der Tänzerin folgt der Musikant der Abteilung, einmal ein Barbitonspieler, einmal ein Aulosbläser. Ebenso deutlich ist der Tänzer auf der anderen Seite dadurch hervorgehoben, daß er mit der Tänzerin das jeweils einzige gegeneinander tanzende Paar bildet. Weiter entsprechen sich der Musikant und der ihm auf der anderen Wand unmittelbar gegenüberstehende Tänzer in der Statur des Körpers und der Farbe des Gewandes: Der Aulosbläser auf der rechten und der Tänzer auf der linken Wand tragen leuchtend blaue (»smalto«) Mäntel; ihre Köpfe und der Körperbau erscheinen massig und kräftig. Der Barbitonspieler und sein Gegenüber sind dagegen schlank und langbeinig und haben kleinere Köpfe; ihre Mäntel sind dunkelblau (»turchino«)[2]. Nimmt man die Bewegungsrichtung der zentralen Figur der jeweils nach rechts schreitenden Tänzerin hinzu, wird man sich dem Eindruck einer im Raum geschlossenen Kreisbewegung nicht

entziehen können. Und auch die übrigen vier Tänzerinnen, darunter eine Krotalenspielerin, die sich auf das Gelage hin bewegen, wirken nun weniger wie Anfang und Ende einer Reihe, sondern wie die Eckpunkte eines einheitlichen Raumes. Aus den beiden getrennt zum Gelage tanzenden Zügen wird durch die zahlreichen Verschränkungen zwischen unmittelbar oder schräg einander gegenüberstehenden Figuren ein einheitlicher Reigen. Dem Künstler der Tomba del Triclinio ist es gelungen, zwei sich eigentlich ausschließende Anliegen gleichzeitig darzustellen: Einem zum Kreis geschlossenen Rundtanz hat er in der Ausrichtung auf die zentrale Gelageszene der Rückwand ein Ziel gegeben.

Die komplexe Komposition der Grabkammer drängt sich dem Betrachter nicht unmittelbar auf. Sie wird überlagert durch die expressive Haltung der Arme und Köpfe, die jeweils zwei nebeneinander tanzende Figuren zu einem

Abb. 103
Tomba del
Triclinio.
Köpfe.
Bleistift/
Tuschezeich-
nung von
S. Morelli.

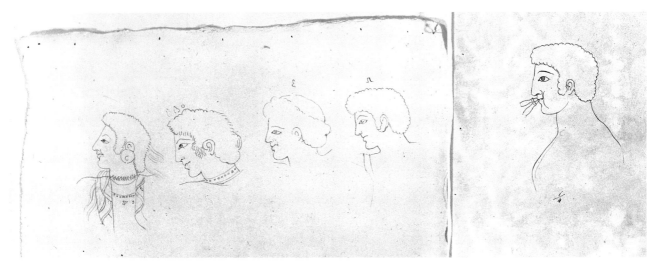

Abb. 104 Tomba del Triclinio. Köpfe. Bleistift/Tuschezeichnungen von S. Morelli.

Paar zusammenfaßt. Auflockerung bringen die scheinbar zufällig variierten Bäumchen, in deren Zweigen Tänien hängen und Vögel nach Beeren picken. Am Boden zwischen den Beinen der Tänzer wachsen Efeuranken und Lorbeergesträuch; ein kleiner Fuchs, ein liegender Hase, zwei Katzentiere und ein Eichhörnchen, die an den Bäumen emporklettern, vervollständigen den Eindruck paradiesisch-friedvoller Natur.

In das Giebelfeld der Eingangswand sind Panther eingefügt. Zu seiten der Tür darunter erscheinen zwei Reiter, die von ihren Pferden absitzen. Sie sind mit einer Chlamys bekleidet und halten eine Lanze in der Hand. Sie lenken ihre Pferde ohne Zaumzeug allein durch den Griff in die Mähne. Die oft vorgeschlagene Deutung der Reiter als Sportler[3] kann diese Besonderheiten nur schlecht erklären. Dargestellt ist eher die Ankunft eines Jünglingspaares, vielleicht der Dioskuren, der Vermittler zwischen Diesseits und Jenseits (vgl. die Darstellungen der Tomba del Barone, Grab IV).

Die Malereien der Tomba del Triclinio sind eng an den Darstellungen attischer Vasen orientiert. Ohne die Vorbilder der Satyrn und Mänaden aus dem Umkreis des Duris oder Brygosmalers sind sie kaum denkbar. Auch das Schema des Gelages auf drei Klinen, bei dem die rechte vom Kopfende gesehen ist, hatten die Vasenmaler erfunden, um auf ihrem zweidimensionalen Malgrund die räumliche Anordnung der Klinen auszudrücken[4]. Der

Grabmaler dagegen hätte die dritte Kline eigentlich auch auf die angrenzende Seitenwand malen können (wie etwa die Kline auf der rechten Wand der Tomba Querciola, Grab XI), doch wäre dadurch die Harmonie der Tanzsze-

Abb. 105 Tomba del Triclinio. Reiter rechts der Tür und Kopf der Frau auf der linken Kline. Zeichnung von C. Avvolta.

133

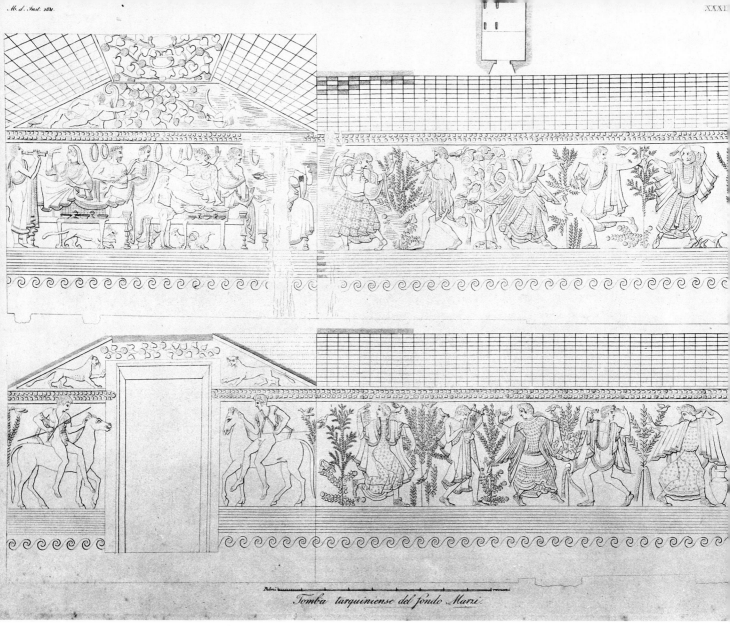

Abb. 106 Tomba del Triclinio. Grundriß und Ansicht der Wände. Nach: Monumenti inediti.

nen empfindlich gestört worden. Die Anlehnung an Stil und Figurentypen attischer Vasen der ersten Jahrzehnte des 5. Jahrhunderts begründet die Datierung des Grabes gegen 470 v. Chr.

Literatur

Etruskische Wandmalerei Kat. Nr. 121.

Anmerkungen

1 So zuletzt S. Stopponi, La tomba della »Scrofa Nera« (1983) 60.
2 P. Duell, MemAmAc 6, 1927, 53 ff. sieht nicht die Zusammen-hänge, sondern schließt aus den Unterschieden auf Ausmalung durch Meister und Gehilfe.
3 z. B. Apobaten, so Steingräber, Etruskische Wandmalerei S. 360; allgemeiner J. P. Thuiller, Les jeux athlétiques dans la civilisation étrusque (1985) 549 mit Anm. 33.
4 Dazu zuletzt M. Weber, Gymnasium 91, 1984, 485 ff.

134

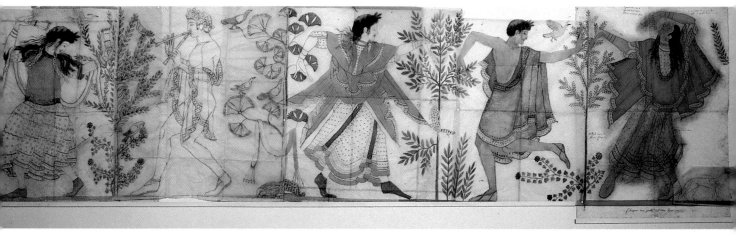

Abb. 107 Tomba del Triclinio, rechte Seitenwand. Tänzer und Tänzerinnen. Pausen und Faksimile von C. Ruspi.

Abb. 108 Tomba del Triclinio, linke Seitenwand. Tänzer und Tänzerinnen. Pausen von C. Ruspi.

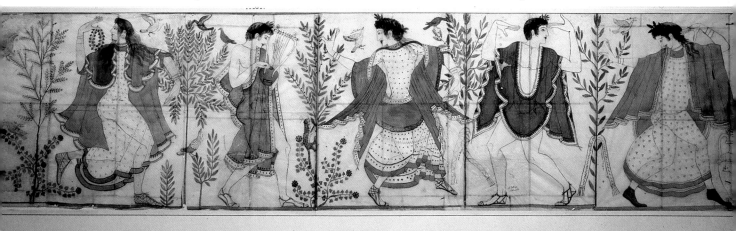

22 Tomba del Triclinio, Durchzeichnungen von Köpfen
Abb. 99–102

von Stanislao Morelli,
Wasserfarbe auf Transparentpapier, auf Karton vom Format 58 × 44 cm oder 42 × 30 cm aufgeklebt, auf dem Rand dreier Kartons von Gerhards Hand »Grotta Marzi«, insgesamt 4 Blätter.

23 Tomba del Triclinio, Zeichnungen von Köpfen
Abb. 103.104

von Stanislao Morelli,
Blei bzw. Tusche auf Zeichenpapier, 3 Blätter (15,5 × 23 cm; 10,5 × 19,5 cm; 18,5 × 24 cm).
Morellis Durchzeichnungen entstanden im Spätsommer 1831 als Ergänzung zu einem Aquarell, das Carlo Ruspi im Auftrag

135

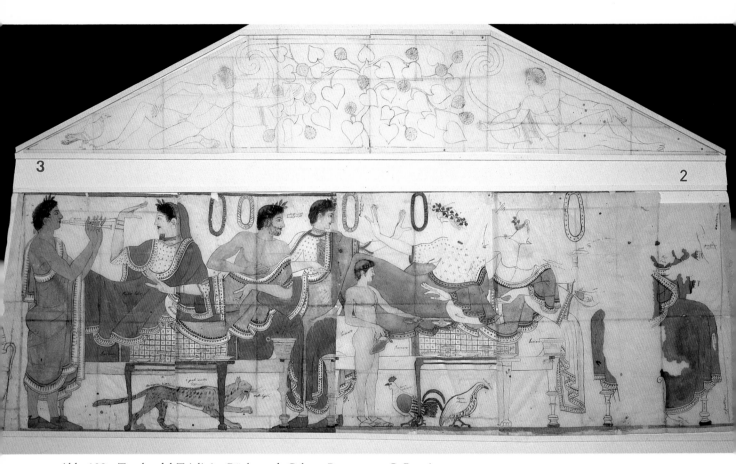

Abb. 109 Tomba del Triclinio, Rückwand. Gelage. Pausen von C. Ruspi.

Gerhards als Vorlage für die »Monumenti inediti« angefertigt hatte. Das Aquarell ist heute verschollen, während ein von Ruspi gezeichneter Grundriß zusammen mit seinen Arbeiten aus der Tomba Querciola erhalten blieb (Kat. Nr. 35). Die große Ähnlichkeit zwischen Morellis und Ruspis Pausen zeigt deutlich, daß der damals noch ausgezeichnete Erhaltungszustand des Grabes eigene Interpretationen in der Linienführung (anders als bei der Tomba Querciola, vgl. Kat. Nr. 37.38) nicht zuließ. Die zur leichteren Orientierung z. T. mit Nummern versehenen Durchzeichnungen verkleinerte Morelli anschließend als Vorlage für den Stich.

24 Brief C. Avvoltas an E. Gerhard vom 13. Dezember 1831 aus Corneto *Abb. 105*

Als Anlage: Zeichnung des Reiters rechts der Tür und des Kopfes der Frau auf der linken Kline der Tomba del Triclinio, Tu-

sche über Blei (13,5 × 19,5 cm), beschriftet von Gerhards Hand: »Le due parti della Carmeniola non sono uniti« und »Grotta Marzi«.

25 Tomba del Triclinio, Durchzeichnungen der Gefäße der Rückwand

von Carlo Avvolta,
geöltes Papier, 2 Blätter (19,5 × 26,5 cm), beschriftet von Avvoltas Hand, verwahrt in einem Umschlag mit dem Datum: 30. Dezember 1831.

Im Winter 1831 waren immer noch Fragen zu Details der Tomba del Triclinio offen, die Carlo Avvolta vor Ort überprüfte: Trägt die Frau auf der linken Kline der Rückwand einen Kranz oder wird dieser Eindruck nur durch eine abstehende Haarlocke hervorgerufen? Die Carmagnole, die Jakobinerjacke

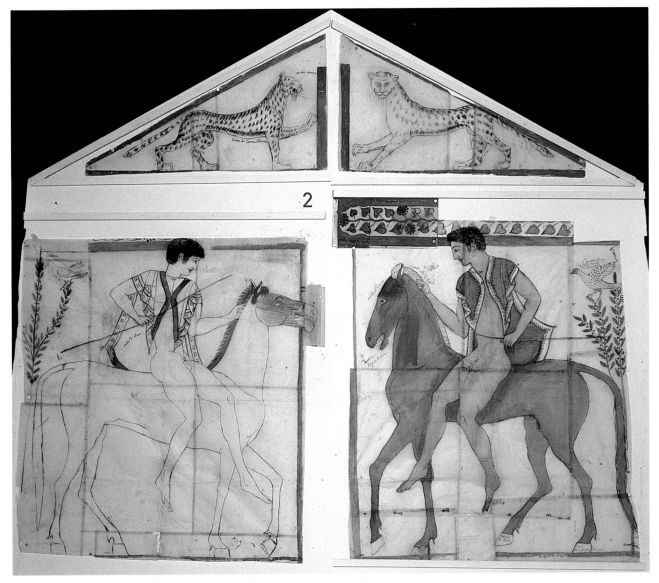

Abb. 110 Tomba del Triclinio, Eingangswand. Reiter. Pausen von C. Ruspi.

der Revolution, bezeichnete im Briefwechsel zwischen Gerhard und Avvolta treffend die kurze Chlamys der Reiter der Eingangswand; ist sie vor der Brust geschlossen oder nicht? Besonders nachhaltig beschäftigte Avvolta der Inhalt der Gefäße auf den Tischen vor den Klinen. Klar war für ihn, daß in so kleinen Gefäßen nur ein besonderer Leckerbissen, etwa der Nachtisch, gereicht wurde. Doch was genau? Konfekt oder Früchte? Sein Sinn für gute Küche entschied schließlich die Frage: *Früchte,* *nicht Konfekt muß es sein, weil der nackte Diener sie mit Zuckersirup übergießt, was zu Konfekt nicht passen würde* (Übersetzung eines Briefes an Gerhard vom 15. Dezember 1831). Da der Diener jedoch keine Sirupkelle, sondern – wie schon Ruspi erkannte – Sieb und Kanne zum Filtern des Weines hält, ist die Frage noch heute offen (weitere Deutungsvorschläge o. S. 129 f.; ein anderes Beispiel für Avvoltas naheliegende Lösungen o. S. 38, Anm. 45).

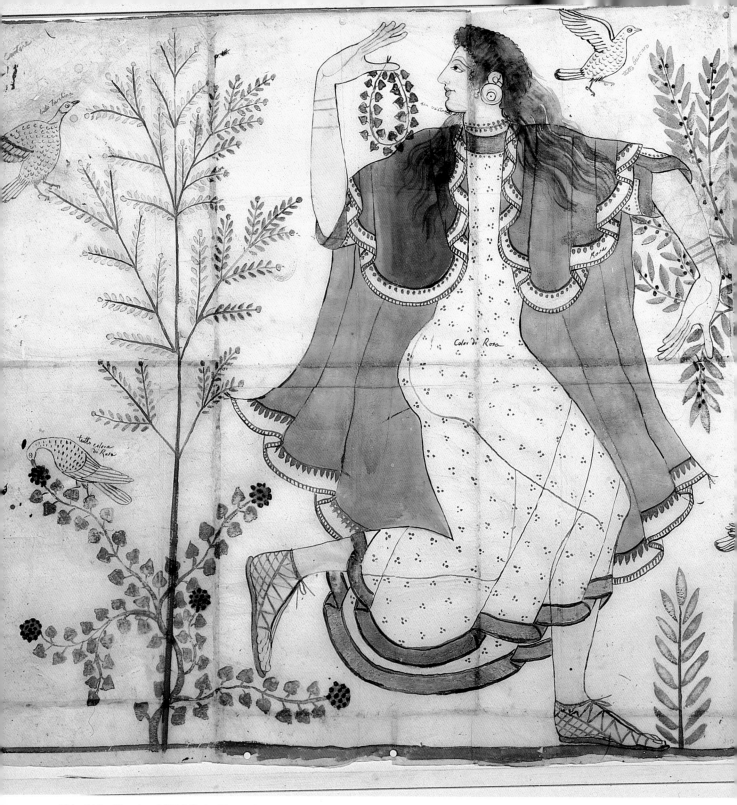

Abb. 111 Tomba del Triclinio. Tänzerin. Pause von C. Ruspi.

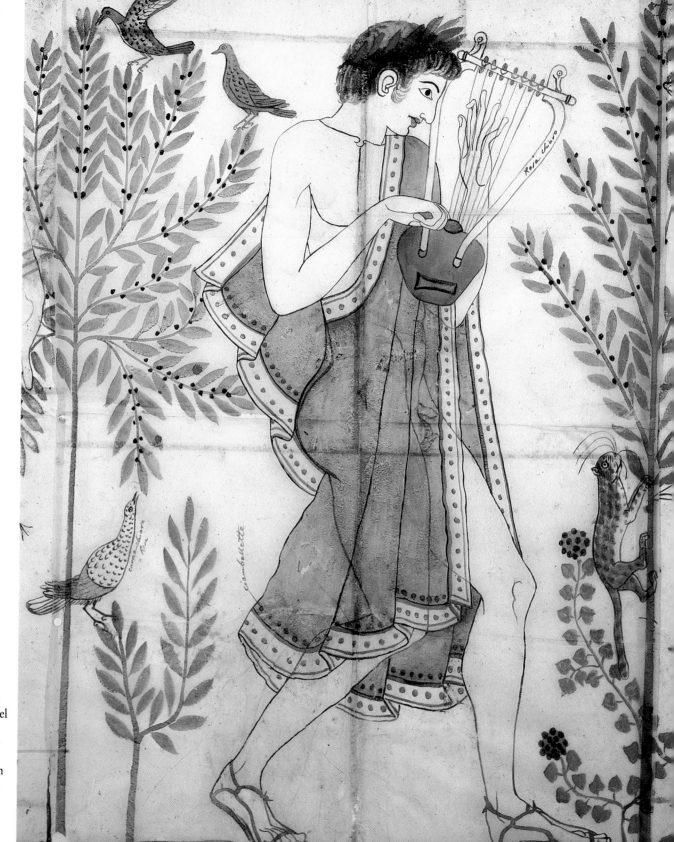

Abb. 112
Tomba del
Triclinio.
Barbiton-
spieler.
Pause von
C. Ruspi.

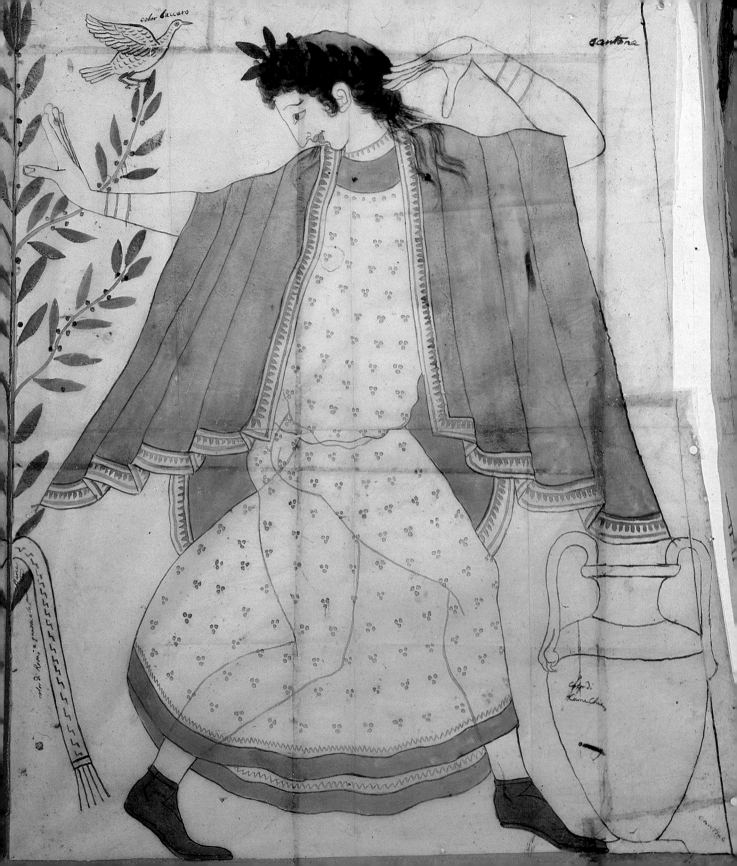

color baccaro

cantora

color di fiori e frutti

cantora

◁ Abb. 113
Tomba del
Triclinio.
Tänzerin.
Pause von
C. Ruspi.

Abb. 114
Tomba del
Triclinio.
Tänzer.
Pause von
C. Ruspi.

26 Tomba del Triclinio, Ansichten der vier Wände und Grundriß *Abb. 106*

Maßstab 1:17,
Taf. 32 aus dem ersten Band der »Monumenti inediti pubblicati dall'Instituto di Corrispondenza Archeologica«.

Auf der Tafel der »Monumenti inediti« sind (wie bei der Tomba Querciola) Ruspis Grundriß (vgl. Kat. Nr. 37) und das verschollene Aquarell der Tomba del Triclinio zusammengefaßt. Ohne Übertreibung wird man die Tafel zusammen mit dem in den »Annali del Instituto« abgedruckten Text (1831, 312 ff.) als die seinerzeit genaueste Publikation eines tarquinischen Grabes bezeichnen dürfen, deren Maßstäbe von den zeitgenössischen Parallelen bei weitem nicht erreicht wurden.

27 Tomba del Triclinio, Tänzerin von der rechten Wand *Abb. 122*

Durchzeichnung von Carlo Ruspi,
rote und schwarze Wasserfarbe auf dünnem Transparentpapier (101 × 79 cm), sämtliche Linien mit Nadeln durchstochen, aber nicht spolveriert.

28 Tomba del Triclinio, dieselbe Tänzerin *Abb. 123*

Zeichnung von Carlo Ruspi,
Wasserfarbe auf festem Zeichenpapier (114 × 86,5 cm), aus 4 mit Faden zusammengehefteten Blättern (57 × 43,5 cm), sämtliche Linien mit Nadeln durchstochen und spolveriert, beschriftet von Ruspis Hand.

29 Tomba del Triclinio, Aulosbläser von der rechten Wand *Abb. 126*

Durchzeichnung von Carlo Ruspi,
rote und schwarze Wasserfarbe auf dünnem Transparentpapier (101 × 79 cm), sämtliche Linien mit Nadeln durchstochen, aber nicht spolveriert.

30 Tomba del Triclinio, derselbe Aulosbläser *Abb. 127*

Zeichnung von Carlo Ruspi,
Wasserfarbe auf festem Zeichenpapier (114 × 84 cm), aus 4 mit Faden zusammengehefteten Blättern (57 × 43,5 cm), sämtliche Linien mit Nadeln durchstochen und spolveriert, datiert und signiert: »Copia degl'antichissimi dipinti esistenti nella camera sepolcrale scoperta nei terreni del Sig. Can. D. Angelo Marzi in Corneto nell'Aprile 1831 presso gli avanzi della cittá de Tarquinii, eseguita da Carlo Ruspi Romano in carta transparente e quindi dipinta nel Giugno dello stesso anno«.

Bei diesen und den beiden folgenden Katalognummern ist zu beachten, daß Ruspis Pausen nicht in einem einzigen Arbeitsgang, sondern bei zwei fast ein Jahr auseinanderliegenden Aufenthalten in Tarquinia und durch Vervielfältigung im Atelier entstanden. So erklären sich die auffälligen Unterschiede zwischen den einzelnen Blättern. Sie betreffen jedoch weniger die Darstellungen als technische Details, die interessante Einblicke in Ruspis Arbeitsweise erlauben.
Den Aulosbläser und die Tänzerin mit dem ekstatisch zurückgeworfenen Kopf zeichnete er aus eigenem Entschluß im Sommer 1831 durch (s. o. S. 22). Es sind die ersten Pausen von tarquinischer Grabmalerei, die ganze Figuren in voller Größe wiedergeben. Mit ihrer Hilfe hoffte er einen Auftraggeber zu finden, der die Aufnahme der gesamten Grabkammer finanzieren würde. Da er nicht wußte, welche Details seinem künftigen Geldgeber wichtig sein mochten, imitierte er genau die Malweise des etruskischen Künstlers, der die Figuren mit roten Linien vorgezeichnet und erst zum Schluß mit schwarzen Konturen versehen hatte. Dabei liegen die schwarzen nicht immer über den roten Linien, oft fehlen sie ganz. Ruspi notierte zu dieser Technik: *Leggermente graffite* (also vorgeritzt) *e messe a sieme di color rosso e poi contornate con nero, dove bisogna.* Die Figuren auf festem Papier sind im Atelier durch Nadelung entstandene Kopien der transparenten Blätter. Sie sind sorgfältig koloriert und in Kalligraphie datiert und signiert, da sie als Muster bei der zuständigen Kommission des Vatikan eingereicht werden sollten (s. o. S. 22). Das Funddatum des Grabes gab Ruspi irrtümlich mit April 1831 an; wahrscheinlich verwechselte er es mit dem der Tomba Querciola. Nachdem er den Auftrag, ein stabiles Faksimile der gesamten Kammer zu liefern, erhalten hatte, verwendete er die Musterblätter als Werkstücke bei der weiteren Arbeit. So notierte er Nuancierungen zu einzelnen Farbwerten: *Il fondo di Colore pietra Litografa* (gemeint ist das helle Grab der Solnhofer Platten) oder *la carne della donna, più chiara assai di quella degli uomini*, seine wichtigen Beobachtungen zur Reihenfolge des Farbauftrags, den er am

Abb. 115 Tomba del Triclinio. Tänzerin. Pause von C. Ruspi. ▷

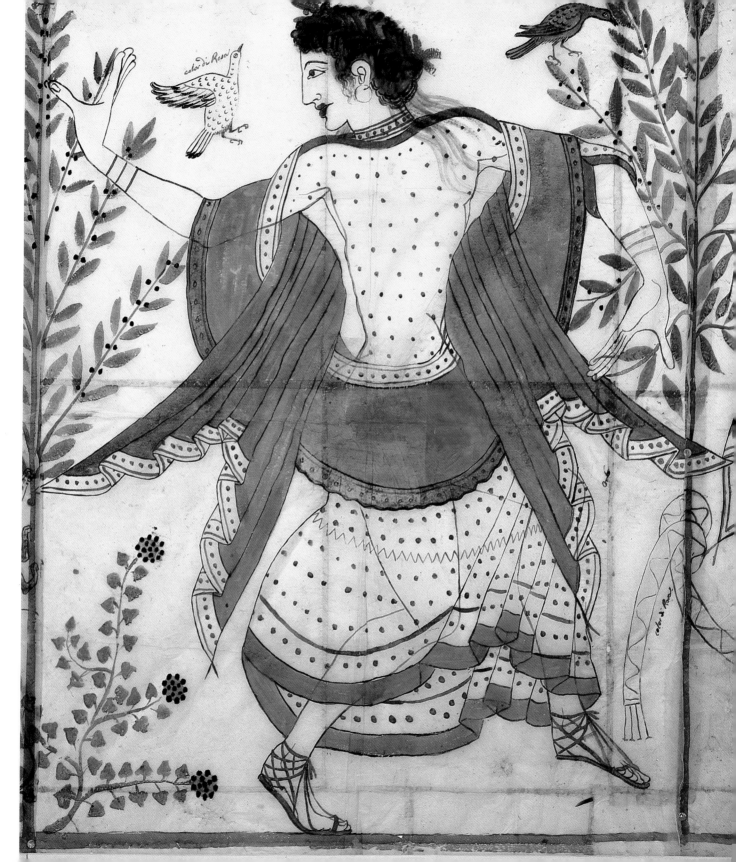

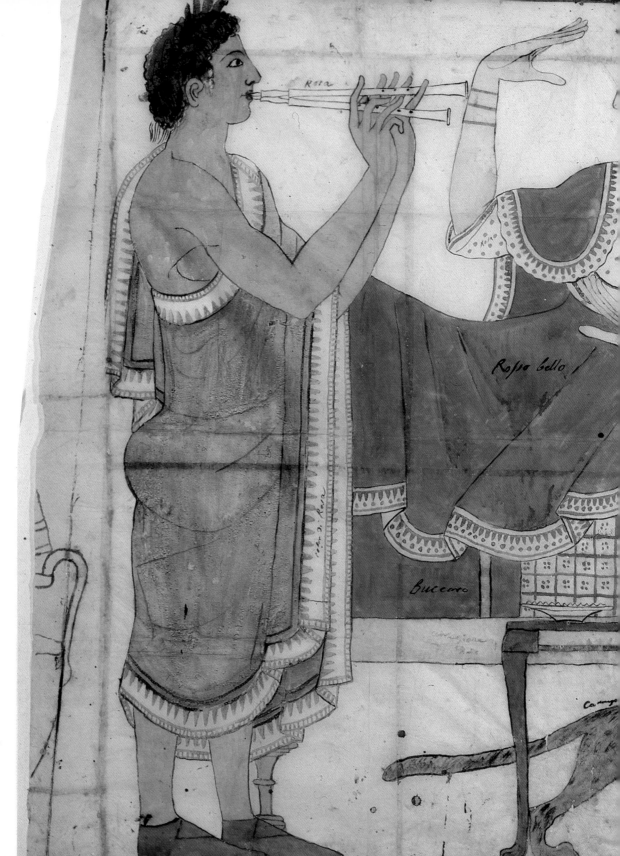

Abb. 116
Tomba del
Triclinio.
Gelage.
Pause von
C. Ruspi.

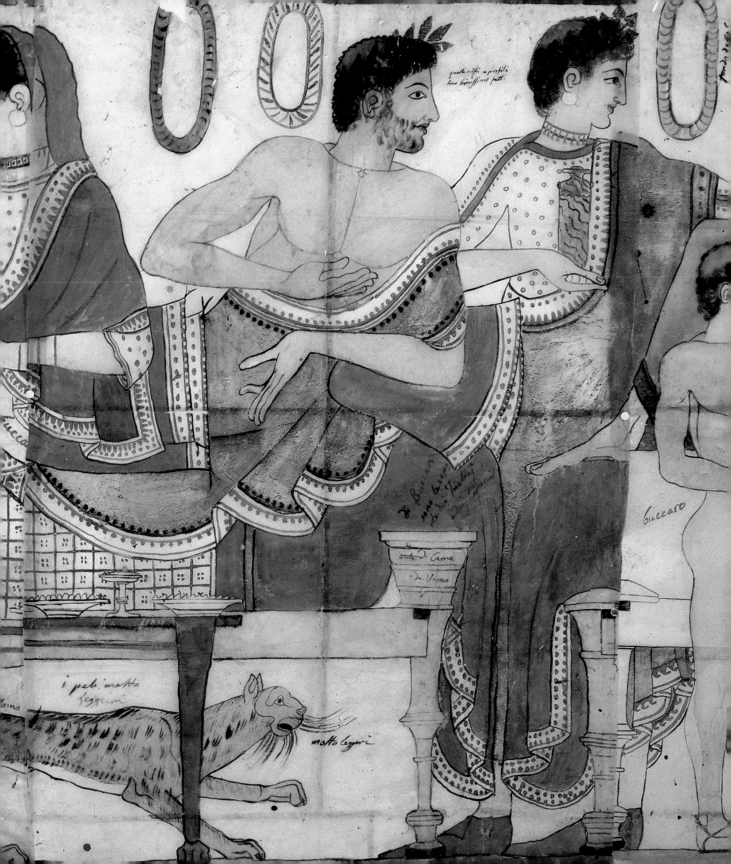

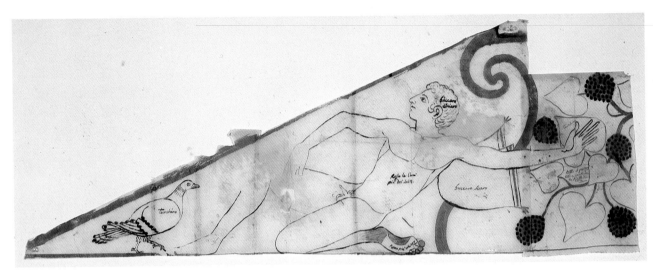

Abb. 117 Tomba del Triclinio, linke Hälfte des Giebels. Pause von C. Ruspi.

Abb. 118 Tomba del Triclinio. Gelage (Detail). Pausen von C. Ruspi.

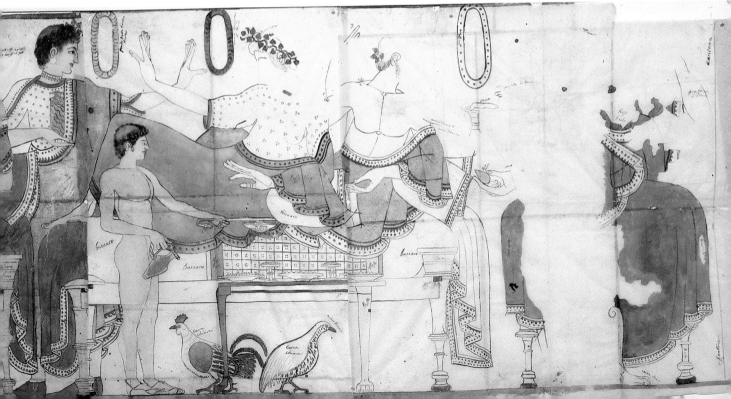

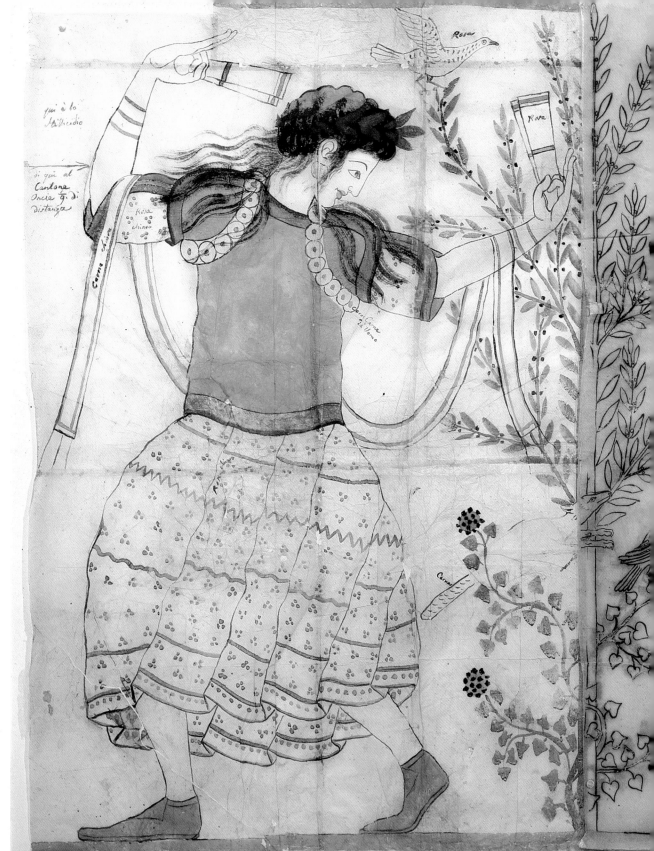

Folgende Seite:
Abb. 120
Tomba del
Triclinio.
Auloispieler.
Pause von
C. Ruspi.

Abb. 119
Tomba del
Triclinio.
Krotala-
spielerin.
Pause von
C. Ruspi.

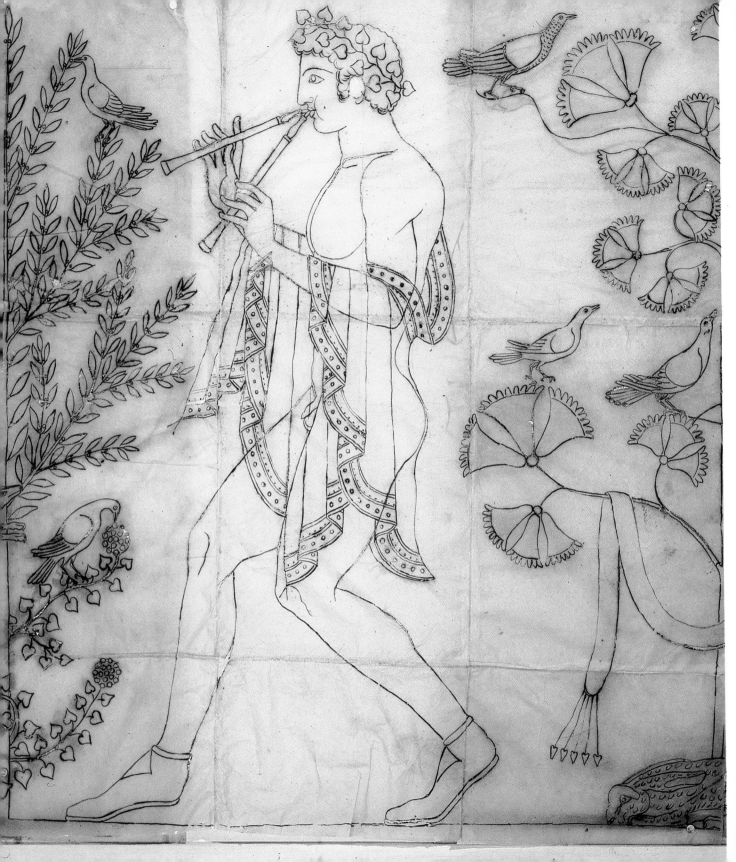

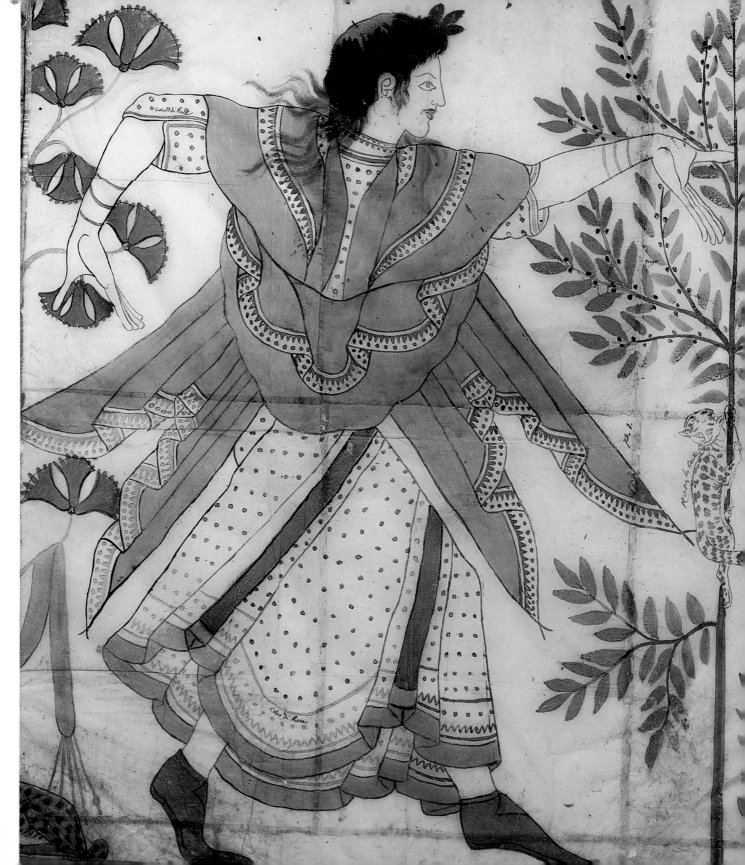

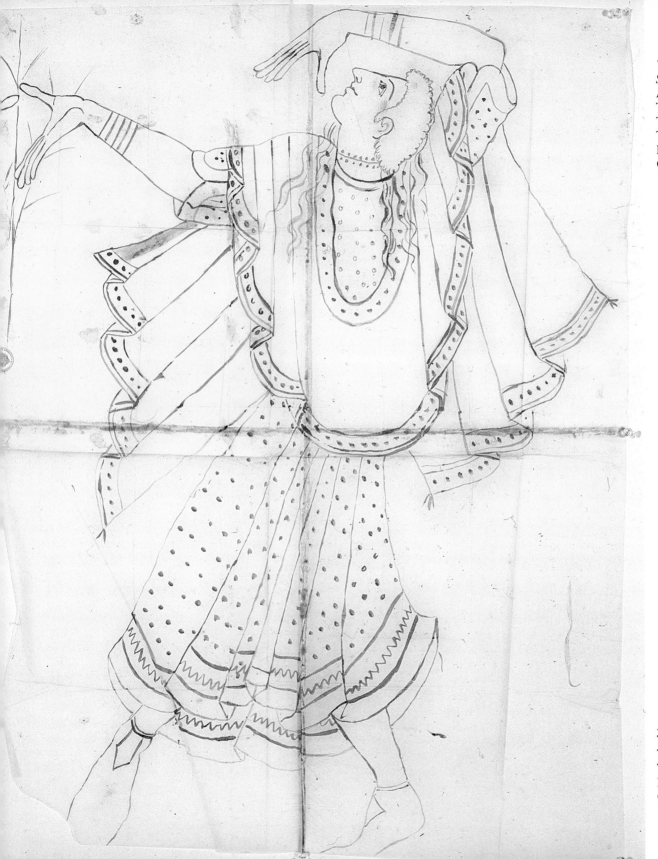

Vorhergehende Seite:
Abb. 121
Tomba del
Triclinio.
Tänzerin.
Pause von
C. Ruspi.

Abb. 122
Tomba del
Triclinio.
Tänzerin.
Pause von
C. Ruspi.

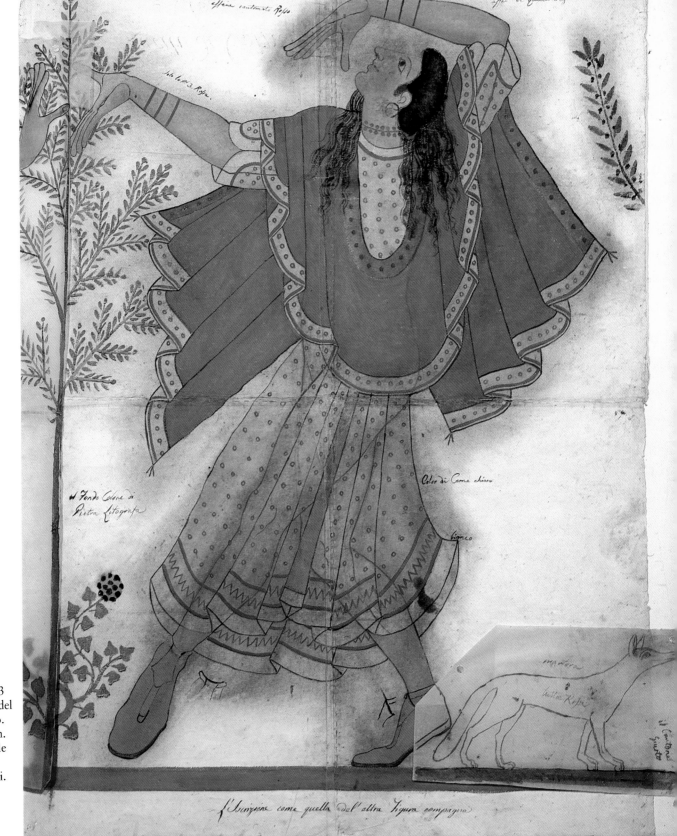

Abb. 123
Tomba del
Triclinio.
Tänzerin.
Faksimile
von
C. Ruspi.

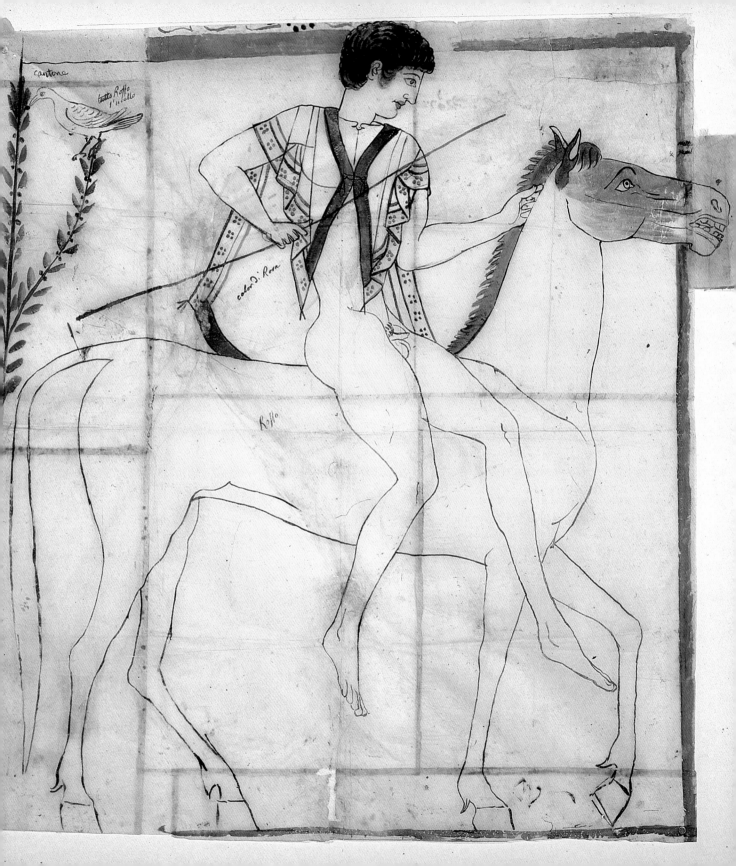

cartone

tutto Rosso
l'uccello

color Di Rosa

Rosso

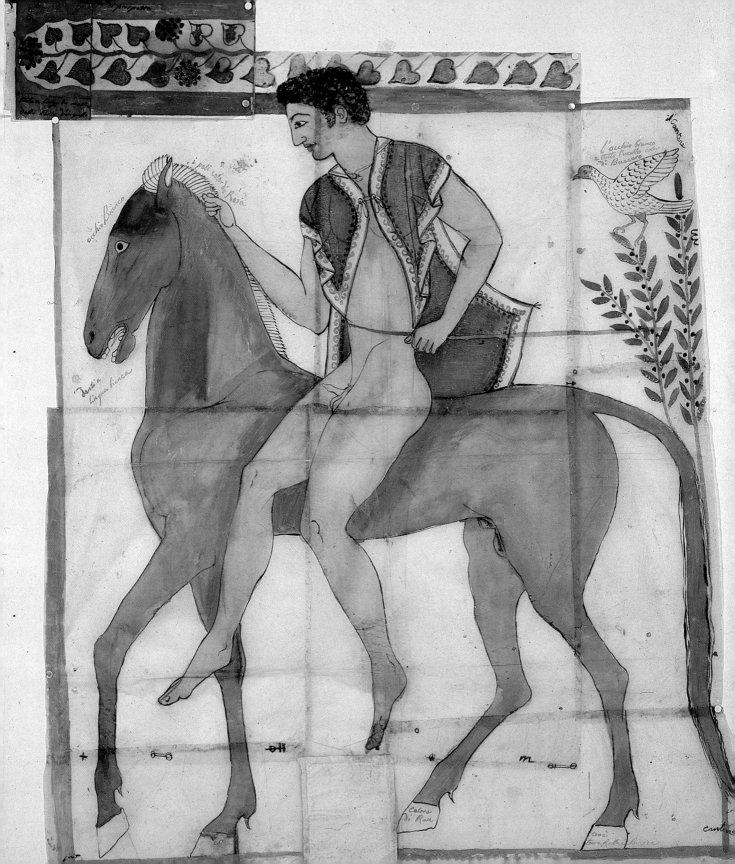

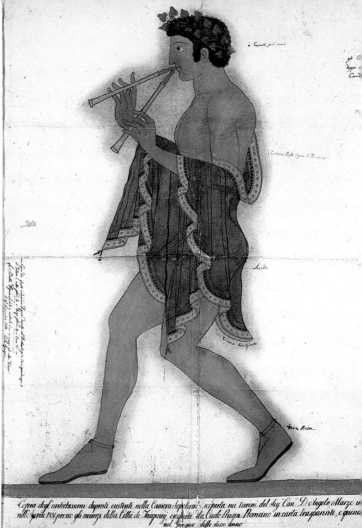

Abb. 126 Tomba del Triclinio. Auloi-Spieler.
Pause von C. Ruspi.

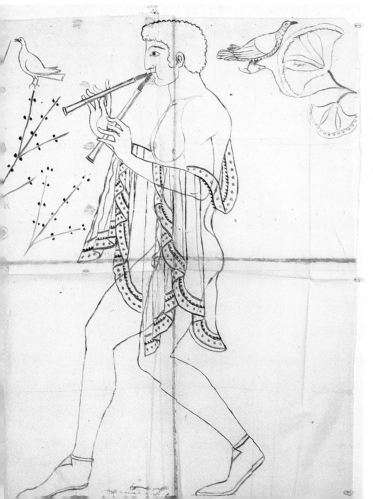

Abb. 127 Tomba del Triclinio. Auloi-Spieler. Faksimile von
C. Ruspi.

Original genau untersucht hatte: *gli contorni neri dopo la tinta
delle carni e dei panni*, oder die Empfänger weiterer Kopien:
Una copia di questa medesima Figura (= Aulosbläser) *donata
al'Archeologica Corrispondenza … li 4° Novembre 1831.
Carlo Ruspi.* Das zuletzt genannte Exemplar erwähnte E. Ger-
hard in einem seiner Berichte über die Tätigkeit des Instituts
(Thatsachen des Archäologischen Instituts in Rom, 1832, 8). Es
befindet sich jedoch heute nicht mehr im Institutsarchiv.
Schließlich benutzte Ruspi die beiden Musterblätter als Kartons
für die stabilen Faksimiles, wie die beim »Spolvero« entstande-
nen grauen Kohlestaubschatten zeigen.

31 Tomba del Triclinio, kolorierte Durchzeichnungen der vier Wände

Abb. 107–119.121.124.125. Frontispiz

von Carlo Ruspi,
Transparentpapierbahnen, aus Blättern (50 × 38 cm) und Reststücken zusammengeklebt, beschriftet von Ruspis Hand mit Farb- und Maßangaben, sämtliche Linien mit Nadel durchstochen und spolveriert.

a) Rückwand
 - Giebel, linker Zwickel (49,5 × 111 cm)
 - Giebel, Stütze und eine Hand (38 × 24,5 cm)
 - Gelage, vier Teile (v.l.: 104 × 32 cm; 104 × 74 cm; 105 × 76 cm; 106 × 108 cm)

b) linke Wand, fünf Teile
 (v.l.: 105 × 108 cm; 104 × 75 cm; 107 × 87 cm; 107 × 76 cm; 107 × 92 cm)

c) rechte Wand, drei Teile
 (v.l.: 107 × 96 cm; 108 × 130 cm; 98 × 75 cm) und ein Ausschnitt, Fuchs (22 × 36,5 cm)

d) Eingangswand
 - Giebel, linker Teil (45 × 83 cm)
 - Giebel, rechter Teil (45 × 84 cm)
 - Wand links der Tür (104 × 108 cm)
 - Wand rechts der Tür (111 × 98 cm)
 - Ausschnitt mit dem Beginn des Efeufrieses.

Die kolorierten Durchzeichnungen der vier Wände entstanden im Sommer 1832 im Auftrag des Vatikan. Die beiden schon früher hergestellten Figuren (Kat. Nr. 28.30) fehlen in diesem Satz. Nachtragen mußte Ruspi hier nur noch den kleinen Fuchs neben dem Fuß der Tänzerin. Die durch eine Wasserader zerstörten Stellen der Rückwand ergänzte er auf der Pause nicht, machte sich aber Notizen zur Interpretation der vorhandenen Ansätze. Die Rekonstruktionen, die sich im Vatikanfaksimile finden, entwarf er wahrscheinlich auf dem Karton, den er für das »Spolvero« anfertigte (vgl. die Ergänzungen der Tomba delle Bighe, ebenfalls auf festem Zeichenpapier, Kat. Nr. 16). Dieser Karton existiert heute zwar nicht mehr, kann aber daraus erschlossen werden, daß sämtliche Linien der Pausen durchstochen, also kopiert, nicht aber spolveriert wurden. Es ist daher sicher, daß Ruspi die Pausen nicht unmittelbar in das Faksimile umsetzte, wie er es später bei seinem Auftrag für München machte. Wie der spolverierte Karton aussah, zeigen die beiden einzelnen Figuren der Tomba Querciola, die ebenfalls 1832 entstanden sind (Kat. Nr. 40.42).

Ruspis Kommentare auf den Pausen vermitteln einen Eindruck von seiner Begeisterung für das Grab. So liest man auf der Rückwand zwischen den Köpfen des gelagerten Mannes und der stehenden Frau: *questi occhi e profili sono benissimo fatti.* Der damals ausgezeichnete Erhaltungszustand der Malereien macht es wahrscheinlich, daß Ruspi alle Konturlinien, die er auf der Pause wiedergab, am Original problemlos erkannt hat. Selbst geringfügige Abweichungen zwischen Vorlage und Pause fielen auf und konnten sofort korrigiert werden; man vergleiche die Notiz *non va bene* neben dem etwas zu dick geratenen Kontur am Kinn der ersten Tänzerin der linken Wand. Die Pause der Tomba del Triclinio ist daher in vielem genauer und zuverlässiger als die späteren Arbeiten, die alle in schlechter erhaltenen Gräbern entstanden.

Heute sind viele der von Ruspi gezeichneten Details völlig verblaßt, z.B. die Sandalenriemen, die Finger- und Fußnägel, die Struktur der Haare, der Schlangengriff am Sieb des Mundschenken, die Löwentatzen an den Henkeln der Amphora oder die Schwanenköpfe des Barbitons. Doch gerade derartige, nur durch Ruspis Pause erhaltene Einzelheiten ermöglichen den interessanten Vergleich der Tomba del Triclinio mit anderen Gräbern[1]. Dabei können sich Verwandtschaften und Beziehungen herausstellen, die sehr weitreichende Konsequenzen für die Entwicklung der tarquinischen Grabmalerei im 5. Jahrhundert haben.

Ein eigenes Problem, auf das hier nur kurz hingewiesen werden kann, bleiben die langen, mit leichten Pinselstrichen gemalten Haarsträhnen der Tänzerinnen. Am Original ist davon nichts zu erkennen. Gleichwohl möchten wir sie nicht mehr so schnell als eine von Ruspi erfundene Zutat erklären, wie wir es bei der ersten Vorstellung der Pausen vorschlugen[2]. Denn inzwischen fanden sich Morellis Durchzeichnungen aus dem Grab, auf denen die Frisur einer Tänzerin in derselben Weise wiedergegeben ist (Kat. Nr. 22). Die übrigen etruskischen Darstellungen erlauben keine eindeutige Entscheidung. Denn der üblichen Kurzhaarfrisur stehen auch einige Beispiele mit langen, wehenden Haaren gegenüber, die jedoch nie so unorganisch angesetzt sind wie auf Ruspis Pausen (vgl. nur die Tomba del Citaredo Kat. Nr. 19).

Anmerkungen

1 Der Vergleich zwischen der Tomba del Triclinio und der erst 1967 entdeckten Tomba 5513 wurde als ein erstes Beispiel für die durch die Pausen eröffneten Möglichkeiten beim Internationalen Etruskerkongreß 1985 vorgestellt, vgl. Verf., Beobachtungen zur Tomba 5513, in: Atti del secondo congresso internazionale Etrusco 1985, im Druck.
2 Ausstellungskatalog »Pittura Etrusca«, 1986, 18.

32 Tomba del Triclinio, vollständiger Pausensatz

von Carlo Ruspi (?),
Tusche auf dünnem Transparentpapier, nicht koloriert.
Im Institutsarchiv wird neben dem kolorierten ein nicht kolorierter Satz aus der Tomba del Triclinio verwahrt. Da er am Giebel und dem rechten Teil der Rückwand die Ergänzungen aus dem Faksimile zeigt, kann vermutet werden, daß er von dem fertigen Faksimile oder dem verlorenen Karton genommen wurde. Sämtliche Linien sind zwar durchstochen, jedoch nicht spolveriert. Es muß daher offenbleiben, wozu er diente. Der Satz weist keine Beschriftung auf. Für die Anfertigung durch Ruspi spricht ein Blatt aus der Tomba Querciola mit ganz ähnlichen Auffälligkeiten, das von Ruspis Hand beschriftet ist (Kat. Nr. 43).

33 Tomba del Triclinio, Faksimile

Abb. 128–130

von Carlo Ruspi,
Tempera auf Leinwand aufgezogen,
– Rückwand mit Giebel (218 × 326 cm)
– Teilstück der linken Wand (168,5 × 325 cm)
Vatikan, Museo Gregoriano Etrusco.
Das Faksimile für den Vatikan wurde erst im Dezember 1833 vollendet. Es unterscheidet sich von den späteren, 1837 entstandenen Faksimiles durch seine lebhafte Farbgebung. Ruspi ergänzte darauf mit roten Linien den rechten Zecher im Giebelfeld und die beiden Figuren auf der vom Kopfende gesehenen Kline der Rückwand. Die geschickte Ergänzung zeigt Ruspis genaue Kenntnis der griechischen Vasenmalerei, deren Repertoire dem etruskischen Künstler, aber wohl auch seinem späteren Kopisten die Vorbilder lieferte.

C.W-L.

Abb. 128 Tomba del Triclinio. Tänzer und Tänzerinnen. Faksimile von C. Ruspi.

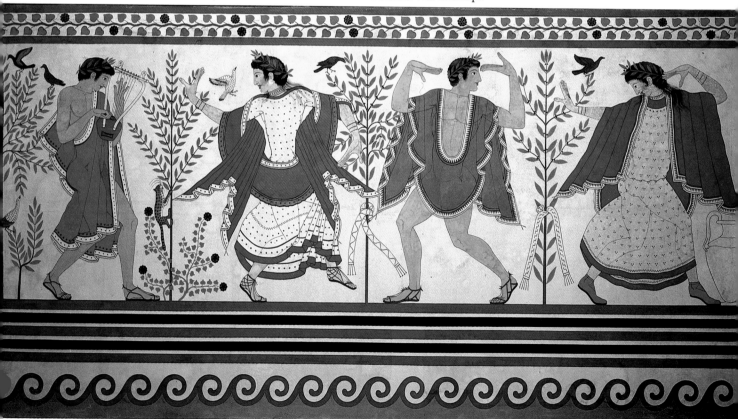

Abb. 129 Tomba del Triclinio, Rückwand. Faksimile von C. Ruspi.

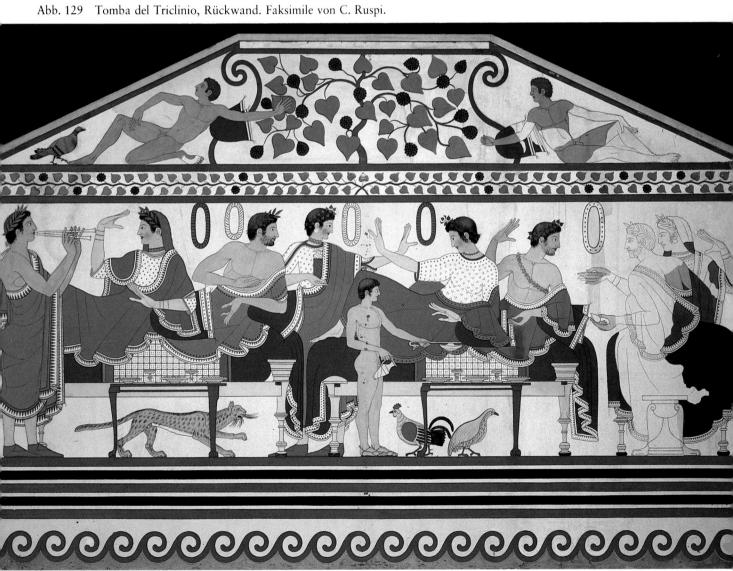

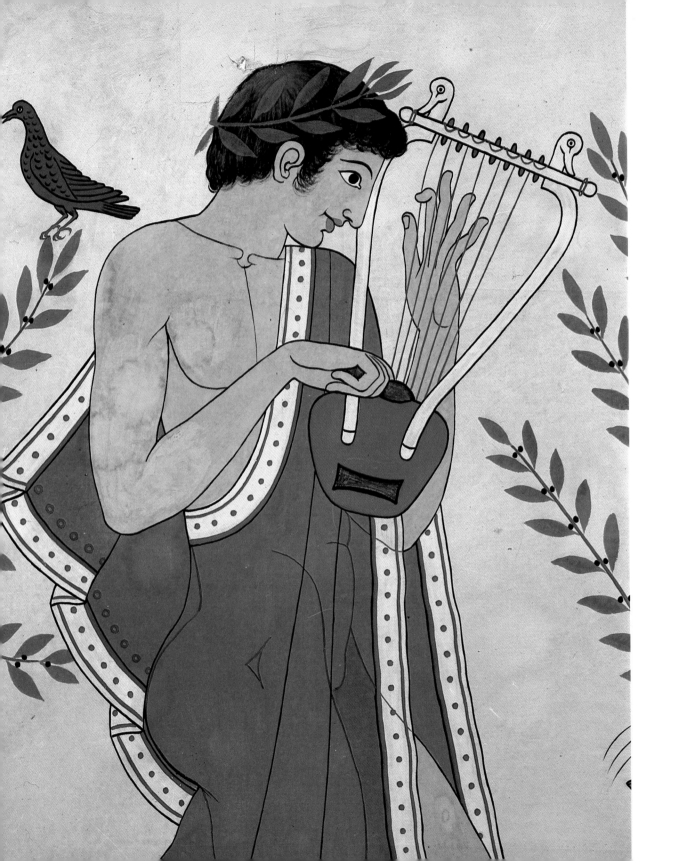

XI. TOMBA QUERCIOLA
Tarquinia, Tarantola

Das Grab wurde im April 1831 auf dem Gelände der Familie Querciola gefunden. Da sein Eigentümer Egidio Querciola eng mit dem Instituto di Corrispondenza Archeologica zusammenarbeitete, war es möglich, das Grab bereits zwei Monate nach der Entdeckung durch Carlo Ruspi für die Publikation zeichnen zu lassen. Das Aquarell und die später entstandenen Durchzeichnungen blieben für lange Zeit (abgesehen von dem Kopenhagener Faksimile, s. o. S. 32) die einzige zeichnerische Dokumentation. Denn nachdem Messerschmidt schon 1937 pessimistisch die Malereien als *bis auf geringe Spuren restlos verblichen* bezeichnet hatte[1], hielt man eine weitere Arbeit mit dem Original für aussichtslos; es konnte gar der Irrtum aufkommen, das Grab existiere nicht mehr[2]. Erst nachdem wir in den letzten Jahren mehrfach darauf hingewiesen haben, daß die zwar stark verblaßten, keineswegs jedoch ganz zerstörten Malereien eine Überprüfung durchaus zulassen[3], entstanden neue Photographien[4].

Abb. 131 Tomba del Triclinio und Tomba Querciola, Grundriß. Zeichnung von C. Ruspi.

Abb. 132 Tomba Querciola,
Ansicht der vier Wände. Aquarell
von C. Ruspi.

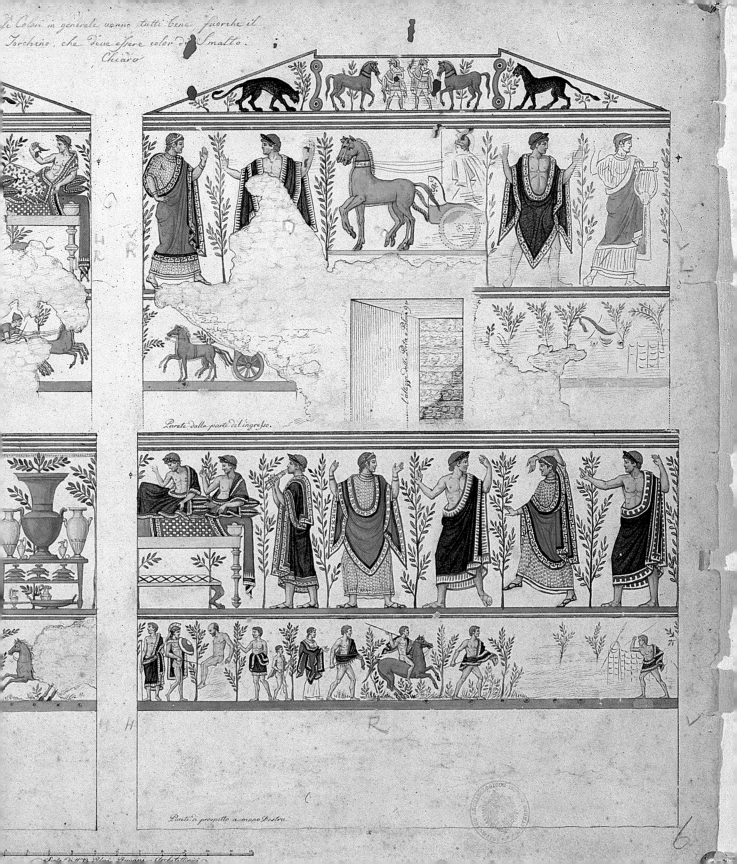

Ti Colori in generale vanno tutti bene fuorche il
Torchino, che deve essere color di Smalto.
Chiaro

Parete dalla parte del ingresso.

L'allegro della Porta e Palco vivo

Parete a prospetto a mano Destra.

Scala di H.ti 13 Piedi Romani Architettonici

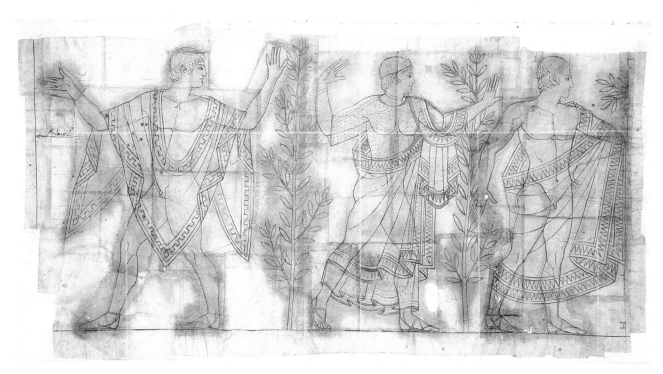

Abb. 133 Tomba Querciola. Tänzer und Tänzerin. Pause von C. Ruspi.

Abb. 134 Tomba Querciola. Diener an Kylikeion. Pause von C. Ruspi.

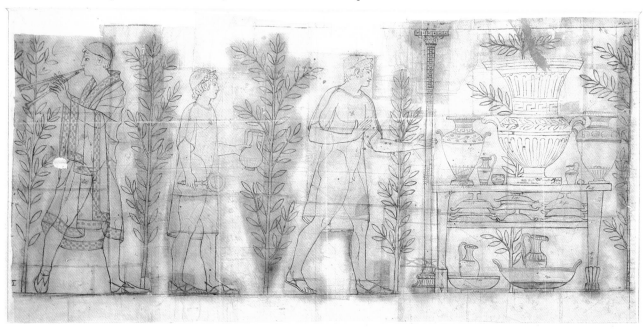

Die Tomba Querciola unterscheidet sich durch ihre enorme Höhe von den bisher genannten Gräbern; sie beträgt an den Wänden etwas über 3 m (vgl. die Tomba delle Iscrizioni mit 1,65 m oder die Tomba del Triclinio mit 1,95 m) und steigt im Giebel auf 3,52 m an. Der breite Deckenbalken und das flache Satteldach hätten eine massige, unproportionierte Giebelstütze bedingt, von der daher nur die Ränder durch zwei Doppelvoluten angedeutet werden. Das Bildfeld dazwischen füllen Bäumchen, vor denen zwei Krieger ihre Pferde heranführen. In die Zwickel sind zwischen niedrigere Büsche Geparden eingefügt. In diesen Darstellungen weichen Eingangs- und Rückwand kaum voneinander ab.

Über dem Eingang sieht man einen behelmten Mann, der eine Biga besteigt. Er bezieht sich weder thematisch noch formal auf die übrigen Szenen des Grabes. Es liegt nahe, in ihm den Verstorbenen zu erkennen, der seine Fahrt ins Jenseits antrat. Diese Deutung wird gestützt durch Parallelen in den Orvietaner Gräbern Hescanas, Golini I und Golini II, wo jeweils auf der Eingangswand ähnlichen Darstellungen der Name des Verstorbenen beigeschrieben ist.

An den hohen Wänden neben der Tür haben zwei Friese übereinander Platz. Der obere, große Fries zeigt einen festlichen Zug mit Tänzern und Musikanten, der sich von der Eingangswand über die Seitenwände in Richtung auf das Gelage der Rückwand bewegt. Bäumchen zwischen den Figuren und den Klinen deuten auf ein Geschehen unter freiem Himmel. Das Gelage greift rechts mit der vierten Kline und links mit zwei Dienerfiguren neben einem Kylikeion auf die Seitenwände über. Die Diener tragen weiße Tuniken. Auf dem reichbestückten Kylikeion stehen die Gefäße für das zeremonielle Trinkgelage bereit: Oben der große Krater zum Mischen des Weines, daneben die beiden Amphoren für Wasser und Wein, Krüge zum Schöpfen, im mittleren Fach gestapelte Trinkschalen und unten Schalen und Kannen zum Waschen der Hände. Wozu der Bronzeständer links neben dem Kylikeion diente, ist nicht genau zu entscheiden, da der obere Teil zu stark zerstört ist. Vielleicht hingen an den beiden Scheiben (?) kleine Kännchen oder Lampen[5].

Zwischen der zweiten und dritten Kline ist ein Kottabosständer zu erkennen[6]. Ein solches Gerät gehörte zu einem beliebten Geschicklichkeitsspiel, bei dem es galt, mit dem letzten Tropfen aus der Trinkschale die obere, nur lose auf die Spitze des Ständers gelegte Scheibe zu treffen und aus dem Gleichgewicht zu bringen; sie fiel auf die große Bronzescheibe in der Mitte und verkündete mit einem

Abb. 135 Tomba Querciola, Rückwand. Pause von C. Ruspi.

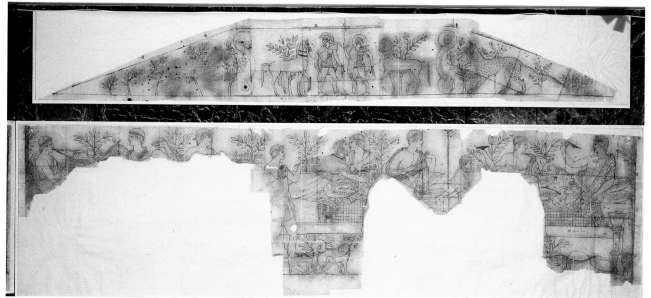

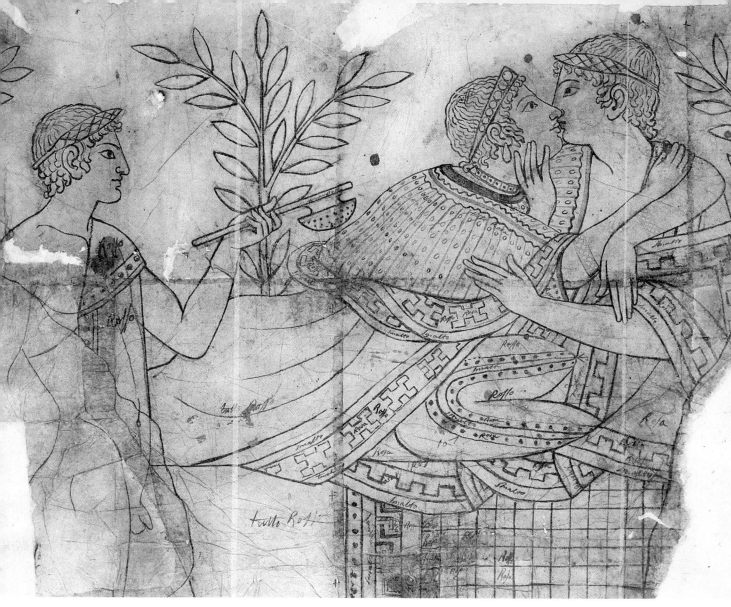

Abb. 136 Tomba Querciola. Gelage, Detail. Pause von C. Ruspi.

klingenden Ton den Treffer. Die beiden Männer auf der dritten Kline versuchen gerade dieses Kunststück. Die Symposiasten und Tänzer tragen Kränze, die wie Diademe aussehen. Sie bestehen nur in ihrem vorderen Teil aus dicht zusammengesteckten Lorbeerblättern und werden hinter dem Kopf durch schmalere Bänder zusammengehalten[7].

Der kleine Fries zeigt auf der linken Wand und der angrenzenden Eingangswand eine Treibjagd, eine für Tarquinia bisher einmalige Szene[8]. Ein Wildschwein wird in große, zwischen Bäume ausgespannte Netze getrieben; ein Hund hat das Tier von hinten angesprungen; ein Jäger mit Axt und Lanze hat die Beute bereits erreicht; zwei weitere Jäger kauern bei den Netzen, während von rechts

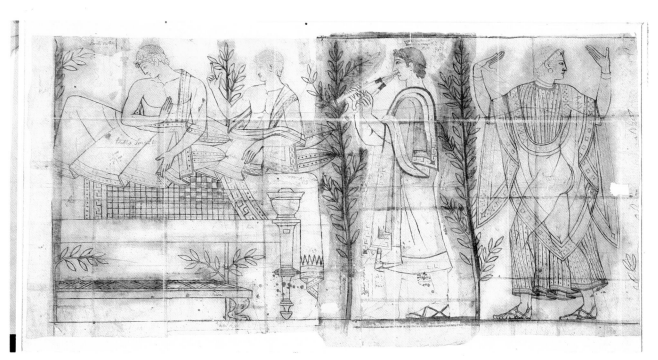

Abb. 137 Tomba Querciola. Gelage, Auloi-Spieler und Tänzerin. Pause von C. Ruspi.

Abb. 138 Tomba Querciola. Tänzer und Tänzerin. Pause von C. Ruspi.

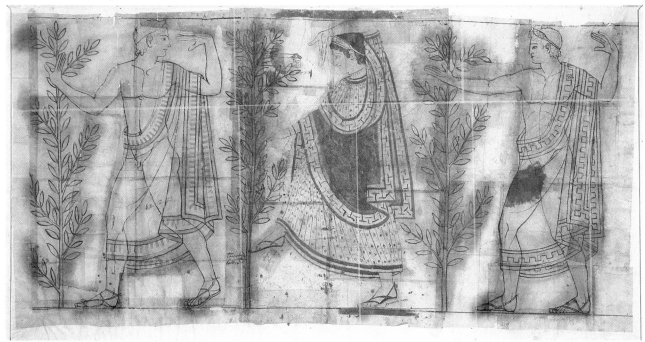

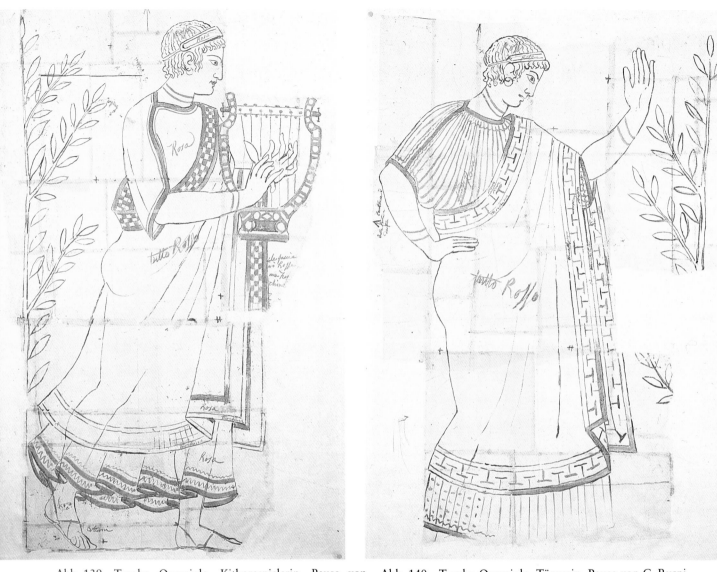

Abb. 139 Tomba Querciola. Kitharaspielerin. Pause von
C. Ruspi.

Abb. 140 Tomba Querciola. Tänzerin. Pause von C. Ruspi.

Abb. 143 Tomba Querciola, kleiner Fries der rechten Seiten- ▷
wand. Pause von C. Ruspi.

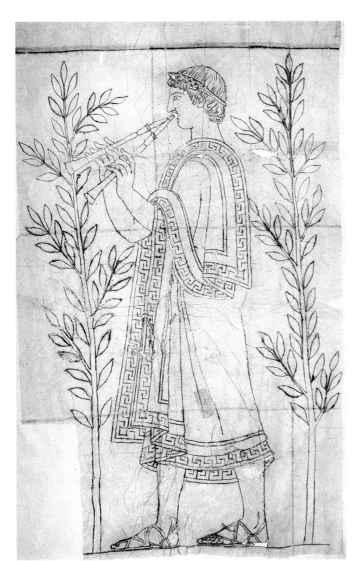

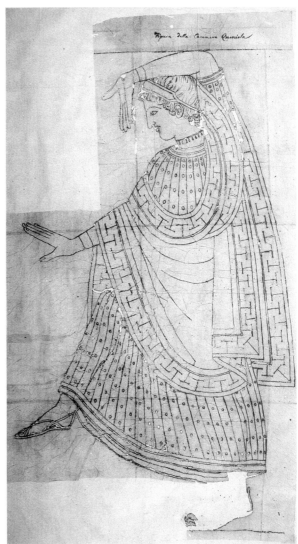

Abb. 141.142 Tomba Querciola. Auloibläser und Tänzerin. Tuschezeichnungen von C. Ruspi.

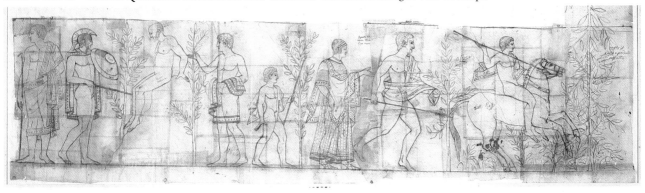

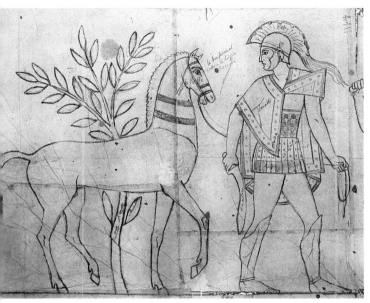

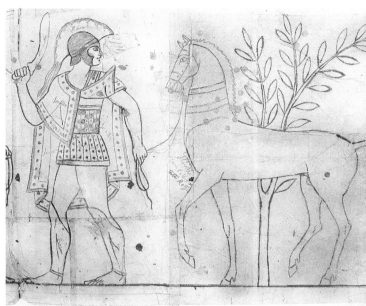

Abb. 144　Tomba Querciola. Gerüsteter mit Pferd. Pause von C. Ruspi.

Abb. 145　Tomba Querciola. Gerüsteter mit Pferd. Pause von C. Ruspi.

zwei Reiter mit erhobener Lanze heransprengen. In der ähnlichen Szene der rechten Wand fehlte schon bei der Auffindung des Grabes das gejagte Wild. Zu diesen Jagdszenen gehört wohl auch die Biga links der Tür, unter der am Original noch schwach ein Hund zu erkennen ist. Dagegen lassen die Tracht des Wagenlenkers und die galoppierenden Pferde bei der Biga der Rückwand darauf

schließen, daß hier ein Wagenrennen dargestellt war. So läßt sich der am linken Rand der rechten Wand stehende Mann mit einem langen Himation, der einen Stab in der Hand hält, am ehesten als Kampfrichter erklären. Nicht zweifelsfrei gedeutet ist die rechts von ihm anschließende Szene: Vor einem nackten, kahlköpfigen Mann, der eigenartig starr (ängstlich?) auf einem Felsen sitzt, steht ein Krieger mit einer Lanze. Nach rechts folgen ein Mann, der mit der Hand auf den Alten weist, ein Knabe und eine nach rechts ausschreitende Frau, die sich wohl schon auf die Gruppe der Jäger beziehen.

Abb. 146　Tomba Querciola. Gepard aus dem linken Giebelfeld. Pause von C. Ruspi.

Die Datierung des Grabes führt mitten in die aktuelle Auseinandersetzung um die allgemeinen Entwicklungslinien der etruskischen Grabmalerei in der 2. Hälfte des 5. Jahrhunderts. Wir meinen, daß dabei der ausgeprägte Traditionalismus dieser Malereien zu wenig beachtet wird[9]. Den bekannten Themen Gelage, Tanz und Jagd, die bis hin zu manchen Einzelheiten nach überkommener Manier entfaltet werden, stehen »modernere« Züge gegenüber, die durch die von der neueren Literatur angenommene frühe Entstehung des Grabes nicht zu erklären sind[10]. Die diademartigen Kränze oder die niedrigen Schemel mit Sandalen sind Motive, die in den frühen Ge-

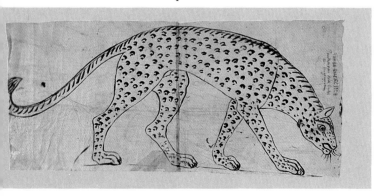

lageszenen fehlen[11]. Dort waren die Kränze ohne großen Aufwand aus Zweigen locker zusammengebunden, und vor den Klinen standen dreibeinige Tischchen. Aus dem bunten Reigen der Tänzer (man vergleiche nur die leichten, federnden Bewegungen, die locker ausschwingenden Kleider und die eleganten Handbewegungen der Tänzer der Tomba del Triclinio) ist ein feierlicher, gemessen-bewegter Aufzug geworden. Die schweren Mäntel mit breit gemusterten Säumen scheinen die Figuren zu verhängen und verleihen ihnen einen statischen, würdigen Ausdruck. Diese Tendenz einer allgemeinen Erstarrung gerade der traditionellen Themen, die sich von der originellen Frische der früheren Gräber deutlich absetzt, ist charakteristisch für die tarquinische Malerei ab der 2. Hälfte des 5. Jahrhunderts. Daneben finden sich einzelne Neuerungen, die in dem altertümlichen Ambiente wie anachronistische Vorgriffe auf das kommende Jahrhundert wirken. Dazu gehören die weißen Tuniken der Diener oder die einzelne Biga über dem Eingang, die möglicherweise, wie oben vorgeschlagen, eine Reise ins Jenseits andeutet[12]. Diese Darstellungen haben Parallelen erst in den späteren Gentilizgräbern des 4. Jahrhunderts. Die Tomba Querciola bietet daher wohl ein wichtiges Beispiel für eine Übergangsphase zwischen der traditionellen und der neueren Richtung der Malerei. Sie wird um die Wende vom 5. zum 4. Jahrhundert v. Chr. entstanden sein.

Anmerkungen

1 F. Messerschmidt in: Scritti in onore di Bartolomeo Nogara (1937) 291.
2 So etwa S. de Marinis, La tipologia del banchetto nell'arte etrusca arcaica (1961) Kat. Nr. 48 und S. 102 ff.
3 Verf. in: Schriften des Deutschen Archäologen-Verbandes 5 (1981) 164 und Etruskische Wandmalerei S. 57.
4 Publiziert in Etruskische Wandmalerei Kat. Nr. 106.
5 Zu ähnlichen Kandelabern B. Rutkowski, JdI 94, 1979, 213 und A. Testa, MEFRA 95, 1983, 599 ff.
6 Am Original eindeutig zu verifizieren. Zu realen etruskischen Kottaboständern aus Bronze: R. Zandrino, RM 57, 1942, 236 ff. Zum Spiel zuletzt R. Hurschmann, Symposionsszenen auf unteritalischen Vasen (1985) 24 ff.
7 Besonders ähnlich sind die Kränze in den Gräbern 3697 (Etruskische Wandmalerei Kat. Nr. 148), della Pulcella (Etruskische Wandmalerei Kat. Nr. 103) und del Guerriero (Etruskische Wandmalerei Kat. Nr. 73).
8 Zur Jagd als Ausdruck aristokratischer Lebensform vgl. zuletzt G. Camporeale, La caccia in Etruria (1984).
9 Wichtige Beobachtungen bei M. Cristofani, L'arte degli Etruschi (1978) 152, der daraus jedoch keine chronologischen Konsequenzen zieht.

Abb. 147 Tomba Querciola. System der umlaufenden Streifenzone; Rumpf des Gepardenweibchens. Pausen von C. Ruspi.

10 z.B. de Marinis a. O. 106 und zuletzt S. Stopponi, La tomba della »Scrofa Nera« (1983) 96 ff.
11 Solche Schemel kommen erstmals in der Tomba della Nave (Etruskische Wandmalerei Kat. Nr. 91) vor, außerdem in der Tomba della Pulcella (Etruskische Wandmalerei Kat. Nr. 103), der Tomba del Guerriero (Etruskische Wandmalerei Kat. Nr. 73 und Taf. 95) und der Tomba 1200 (Etruskische Wandmalerei Kat. Nr. 137).
12 Tuniken: Tomba del Triclinio in Cerveteri (Etruskische Wandmalerei Kat. Nr. 11) und Tomba Golini I in Orvieto (Etruskische Wandmalerei Kat. Nr. 32). Jenseitsfahrt: Tomba Golini I und II, Hescanas in Orvieto (Etruskische Wandmalerei Kat. Nr. 32–34).

34 Brief Carlo Ruspis an Eduard Gerhard vom 28. Juni 1831 aus Corneto

Archiv DAI/Rom.
In dem unten als Dokument 17 auszugsweise abgedruckten Brief an Gerhard in Rom berichtet Ruspi über seine Arbeit in den Gräbern Querciola und del Triclinio.

35 Grundrisse der Gräber Querciola und del Triclinio Abb. 131

Zeichnung von Carlo Ruspi im Maßstab 1:60, Wasserfarbe über Tusche, von Ruspis Hand beschriftet.
Maße des Blattes: 21,3 × 34 cm.

36 Tomba Querciola, Ansichten der vier Wände
Abb. 132

Aquarell von Carlo Ruspi im Maßstab 1:25,
Wasserfarbe über Blei, 40 × 57 cm, signiert und datiert von
Ruspis Hand: »Carlo Ruspi Romano Disegnò presso i Sepolcri
di Corneto, nel mese di Giugno anno 1831«.

37 Tomba Querciola, Ansichten der vier Wände und Grundriß
Abb. 148

Taf. 33 aus dem ersten Band der Monumenti inediti pubblicati
dall'Instituto di Corrispondenza Archeologica.

Ruspis 1831 entstandenes Aquarell ist die vollständigste Quelle
für die Tomba Querciola aus der Zeit der Auffindung. Es enthält auch große Teile des kleinen Frieses, die Ruspi wegen des schlechten Erhaltungszustandes 1835 nicht mehr durchzeichnet. Eine heute verschollene Kopie befand sich noch 1937 in Straßburg[1]. Zusammen mit dem Grundriß wurde das Aquarell im ersten Band der Monumenti inediti publiziert. Dabei ordnete man die Zeichnung so, daß je zwei angrenzende Wände ne-

Abb. 148 Tomba Querciola. Ansicht der vier Wände. Nach Monumenti inediti.

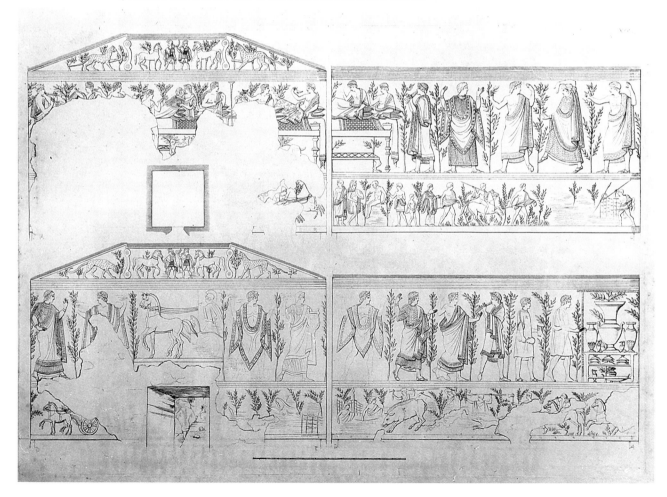

beneinander standen. Das Grab ist mit einer für eine so starke Verkleinerung außergewöhnlichen Präzision mit sämtlichen Details wiedergegeben. Die wenigen Ungenauigkeiten, die Ruspi schon bei den Durchzeichnungen z. T. korrigierte, hatten in der Literatur bisweilen weitreichende Konsequenzen. Sie seien daher kurz genannt:

Gelage: Der rote Haarschopf unter dem Aulos des Musikanten links ist das Knie eines Symposiasten. Die mittlere Scheibe des Kottabosständers ist als Brett zwischen der zweiten und dritten Kline mißverstanden. Dies veranlaßte Gerhard zu der Notiz, daß alle Symposiasten auf einer einzigen, langen Kline lagern würden[2]. Die obere Scheibe ist wie bei einem Kandelaber fest mit dem Ständer verbunden, so daß Gerhard auf ein nächtliches, künstlich illuminiertes Geschehen schloß[3]. Der Ständer links neben dem Kylikeion wird zu einer Art Pergola, der Rand der Schüssel darunter zu einer Strebe des Möbelstücks. Die Sandalen sind als eine perspektivisch gesehene Gitterbespannung der Schemel ergänzt. Mit dieser ungewöhnlichen räumlichen Darstellung stützte Messerschmidt[4] seine Datierung des Grabes in die Mitte des 4. Jahrhunderts. Die erste Tänzerin der linken Wand steht nicht mit nach außen gedrehten Füßen, sondern schreitet wie die anderen Figuren in Richtung des Gelages.

Kleiner Fries: Das Fangnetz ist zu kurz. Außerdem fehlt im Aquarell der Hund unter der Biga links des Eingangs, von dem jedoch am Original geringe Farbspuren erhalten sind.

Anmerkungen

1 Vgl. F. Messerschmidt in: Scritti Nogara (1937) 290 mit Taf. 35.37.39 f.
2 AnnInst 1831, 347.
3 ebd. 348.
4 a. O. 296.

38 Tomba Querciola, Durchzeichnungen von Details *Abb. 149–155*

von Stanislao Morelli,
Wasserfarbe auf Transparentpapier, auf Karton vom Format 58 × 44 cm aufgeklebt, auf dem Rand mehrerer Kartons von Gerhards Hand: »Querciola«, insgesamt 7 Blätter; auf einem Blatt zusätzlich aufgeklebt 2 kleinere Blätter aus Zeichenpapier mit 5 verkleinerten Köpfen und dem Geparden der Eingangswand.

Die Durchzeichnungen entstanden im Spätsommer 1831 als Ergänzung zu Ruspis Aquarell, von dem Morelli außerdem eine Bleistiftkopie auf Transparentpapier anfertigte, die er vor den Originalen in Tarquinia überprüfen konnte (im Archiv DAI/Rom). Auf der Kopie versah er einzelne Figuren zur Orientierung mit Nummern, die er auf den originalgroßen Ausschnitt

wiederholte. Der klassische Stil der Köpfe ist in Morellis Pausen besser getroffen als in den späteren Pausen Ruspis. Auch in der Wiedergabe der Augen scheint Morelli vorsichtiger und daher zuverlässiger zu sein. Dort wo sie am Original zerstört waren, verzichtete er auf Ergänzungen; die wenigen erhaltenen sind im Profil gezeichnet. Ruspi dagegen entschied sich (anders als bei seinem Aquarell) für ein frontal gesehenes Auge mit Angabe der Karunkel, das er einheitlich allen Figuren einpaßte. Doch auch in Morellis Pause findet sich eine Ungenauigkeit: Bei dem Paar der Rückwand muß die Hand des Mannes nicht unter dem Kinn, sondern auf der Wange der Frau liegen. Einen Teil der Durchzeichnungen publizierte F. Messerschmidt, Scritti Nogara (1937) Textabb. auf S. 295.

39 Brief Carlo Avvoltas an Eduard Gerhard vom 26. November 1831

darin kolorierte Bleistiftzeichnung einer Tänzerin aus der Tomba Querciola.
Auch nachdem Stanislao Morelli mit seinen Durchzeichnungen nach Rom zurückgekehrt war, blieben Gerhard Zweifel über manche Details, die daraufhin Carlo Avvolta in situ überprüfte. In dem ausgestellten Brief geht es um die Tracht der Tänzerin auf der linken Eingangswand: Trägt sie unter dem Mantel einen Chiton oder nicht? Gegen Avvoltas Vorschlag entschied sich Gerhard (zu Recht) für ersteres (vgl. auch AnnInst 1831, 359).

40 Tomba Querciola, Aulosbläser von der rechten Wand

Karton von Carlo Ruspi.
Gestochene Linien auf festem Papier (134,5 × 88,5 cm), nicht in Farbe nachgezogen, von Kohlestaub umgeben, Rückseite: Lithographien von Carlo Ruspi.

41 Tomba Querciola, Aulosbläser von der rechten Wand *Abb. 141*

Tuschezeichnung auf dünnem Transparentpapier (125 × 70/47 cm).

42 Tomba Querciola, Tänzerin von der rechten Wand

Karton von Carlo Ruspi.
Gestochene Linien auf festem Papier (132 × 87,5 cm), nicht in Farbe nachgezogen, von Kohlestaub umgeben, Rückseite: Lithographien von Carlo Ruspi.

Abb. 149–152
Tomba Querciola.
Details.
Pausen von
S. Morelli.

43 Tomba Querciola, Tänzerin von der rechten Wand

Abb. 142

Tuschezeichnung auf dünnem Transparentpapier (125 × 74 cm), beschriftet von Ruspis Hand: »Figura della Cammera Querciola«.

1832 sollte Ruspi für den Vatikan neben der gesamten Tomba del Triclinio zwei der am besten erhaltenen Figuren der Tomba Querciola faksimilieren, eine Tänzerin und den Aulosbläser der rechten Wand. Die im Grab angefertigten Originalpausen hat Ruspi später in die Gesamtpause für den Bayernauftrag integriert (vgl. Kat. Nr. 44); die beiden isolierten Figuren sind also Atelierarbeiten. Ruspi stellte zunächst mittels Durchstechen sämtlicher Linien feste Kartons her. Als Material verwendete er Restbögen, die bei früheren Arbeiten angefallen waren; hier Fehldrucke von Lithographien über den Algerienfeldzug der Franzosen. Auf dem von Ruspi signierten Blatt mit der Ansicht Algiers findet sich die Widmung: *a S. E. il Sig. Conte de la Ferronays, Pari di Francia, Cav. di pui (!) ordini, Ambasciat. Straord. di S. M. Cristianiss. presso la S. S.*[1] Von den Kartons konnte Ruspi die Zeichnung durch das »Spolvero« (s. o. S. 23) auf den Untergrund des Faksimiles übertragen.

Die beiden auf dünnem Pergamentpapier in Tusche gezeichneten Pausen sind wohl erst nach dem fertigen Faksimile entstanden. Sie sind zwar ebenfalls durchstochen, wahrscheinlich aber nicht kopiert worden, da die grauen Schatten des Spolvero fehlen (vgl. den ähnlichen Satz aus der Tomba del Triclinio, Kat. Nr. 32).

Anmerkung

1 Pierre-Louis-Auguste Ferron, Comte de la Ferronnays, Freund und Kollege des berühmteren Chateaubriand, dem er 1828 als Außenminister und 1829 als Botschafter in Rom nachfolgte; er verweigerte den Eid auf Louis Philippe und demissionierte; er blieb anschließend noch mehrere Jahre in Italien (wohl als »Ambasciatore Straordinario«).

44 Tomba Querciola, Durchzeichnungen der vier Wände

Abb. 133–140.143–147

von Carlo Ruspi,
Wasserfarbe auf Transparentpapierbahnen, aus Blättern (41,5 × 31,5 cm) und Reststücken zusammengeklebt, z. T. durch fe-

Abb. 153–155 Tomba Querciola. Details. Pausen von S. Morelli.

stes Papier ergänzt, z. T. koloriert, reich beschriftet von Ruspis Hand mit Farb- und Maßangaben.

a) Rückwand
 - Giebel (37 × 371,5 cm)
 - Rumpf des Gepardenweibchens (12,5 × 33 cm), von Ruspis Hand: »la femmina a sinistra, il Maschio a destra, tutto smalto«
 - großer Fries (132 × 408 cm)

b) linke Wand
 - großer Fries, linker Teil (131 × 251,5 cm)
 - großer Fries, rechter Teil (129 × 205 cm)

c) rechte Wand
 - großer Fries, linker Teil (126,5 × 254 cm)
 - Gewandzipfel des Flötenspielers (52 × 9 cm), von Ruspis Hand: »il Sonatore di tibbie«
 - großer Fries, rechter Teil (125 × 251 cm)
 - kleiner Fries, linker Teil (75/93 × 300 cm)

d) Eingangswand
 - Tänzerin links der Tür (114 × 75 cm)
 - Lyraspielerin rechts der Tür (114 × 75 cm)
 - Gepard aus dem linken Giebelfeld (33,5 × 74 cm), auf Leinwand aufgezogen, auf dessen Rückseite: Pfote eines Geparden (15,5 × 36 cm), von Ruspis Hand: »tutta turchina, occhio bianco, macchie nere e contorni, color di carne nel muso, nel filo della schiena e nella pancia«

e) nicht zuweisbar: Teil einer Fußbank und Bäumchen (36 × 11,5 cm)

f) System der ober- und unterhalb der Figurenfriese umlaufenden Streifenzone, auf festem Papier (39 × 27 cm), beschriftet von Carlo Ruspi, in einem der Streifen von anderer Hand: »Cesare Ruspi, Le freccie indicano … (nicht lesbar)«

g) Notiz von Ruspis Hand, Wasserfarbe auf Zeichenpapier (53,5 × 35,5 cm), »Cammera dei Sig.ri Querciola 1835«. Rückseite: Entwurfsskizze einer Wassermühle, von Ruspis Hand: »In segno di distintissima stima, Carlo Ruspi Artist-archeologo Romano, dona al Sig.re Prof. Cav. Sebastiano Ciampi(ni)«.

Die teilweise kolorierten Durchzeichnungen der Tomba Querciola fertigte Ruspi im Sommer 1835 in Tarquinia für Ludwig I. von Bayern an. Das einzelne Blatt mit dem Namen des Grabes und der Jahreszahl 1835 fand sich lose zwischen den Pausen. Der zwanzigjährige Cesare, Ruspis ältester Sohn, der das Blatt mit dem Ausschnitt der Streifenzone signierte, half offensichtlich seinem Vater bei der Arbeit.

Die Eingangswand und den kleinen Fries kopierte Ruspi nur zum Teil. Daß hier zu wenige Konturen erhalten waren, zeigt seine Notiz am Rand des kurzen Ausschnitts aus dem kleinen Fries: *Qui manca tutto affatto.* Diese Fragmente eigneten sich kaum für die spätere Umsetzung in ein Faksimile. Am Giebel der Rückwand kann man besonders deutlich verfolgen, wie Ruspi seine Vorlage für das Faksimile zusammenstellte: Im Grab zeichnet er nur die beiden Krieger, das Pferd des linken

mit der zugehörigen Stützenvolute und den rechten Geparden durch. Für die nicht kopierten, im wesentlichen achsensymmetrischen Teile notierte er sorgfältig: *La coda della femmina opposta è piú dritta, e meno tortuosa; la femmina senza tanto fiocco.* Im Atelier legte er die transparenten Blätter verkehrt herum auf eine feste Unterlage und stach mit der Nadel die Linien durch. So erhielt er die ohnehin für das »Spolvero« benötigten Löcher und gleichzeitig die noch fehlenden Figuren. Die Konturlinien bei Pferd und Volute rechts sind also erst nachträglich ausgezogen. Für das Gepardenweibchen hat er zusätzlich die Teilpause mit den Zitzen benutzt. Zum Schluß setzte er die vier Teile zum Giebel zusammen.

Anders als noch drei Jahre zuvor verwendete er die Originalpausen unmittelbar als Vorlage für das Faksimile, ohne einen Zwischensatz auf festem Karton anzufertigen. Papier und Arbeitszeit sparte er auch dadurch, daß er die beiden 1832 für den Vatikan durchgezeichneten Figuren nicht noch einmal kopierte, sondern die bereits fertigen Pausen in den Fries der rechten Wand integrierte (vgl. die Notiz auf dem Teilstück des kleinen Frieses: *qui attacca la ballerina, che tengo a casa già fatta*). Durch ihre reichere Farbgebung unterscheiden sich der Flötenspieler und eine der Tänzerinnen deutlich von den späteren Pausen. Auch die Terminologie der Farbnotizen hat sich geändert: Den wenigen kurzen Begriffen in der Pause von 1835 (Rosso, Rosa, Nero, Buccaro, Smalto) stehen ausführlichere, z. T. auch andere Angaben auf den beiden frühen Blättern gegenüber. So ist z. B. der Kranz des Flötenspielers nicht einfach *smalto*, sondern *a foglie di erbari verdi*; der Mantel nicht *smalto*, sondern *turchino*; der helle Bronzeton der Flöte nicht *rosa*, sondern *giallo*; die Haare nicht *rosso*, sondern *contornati buccari e campiti rossi*; und zur Hautfarbe notierte er *la carne del uomo è poca robusta dalla Donna.* Diese Abweichungen sind besonders interessant, da sie eine Nuancierung der Farbskala erlauben, für die das stark verblaßte Original heute keine Anhaltspunkte mehr bietet.

Einige der Ungenauigkeiten, die wir oben für das Aquarell von 1831 aufgezählt haben, wurden bei den Pausen vermieden, einige wiederholt, andere sind neu hinzugekommen. Immer noch mißverstanden sind der obere Teil des Kottabosständers (zum Spiel s. o. S. 163) und die Gitterbespannung der Schemel unter den Klinen. Unwahrscheinlich sind die frontal gesehenen Augen, die im Aquarell und auf Morellis Pausen nicht vorkommen (s. o. S. 171). Ob der Diener der linken Wand tatsächlich die außergewöhnliche, schlanke Pelike hielt, kann am Original nicht mehr überprüft werden; eine kleine Oinochoe, wie sie die Mundschenken aller anderen Gräber zeigen, würde zu dem in Aufsicht wiedergegebenen Sieb in seiner rechten Hand jedenfalls besser passen.

Noch ist die Tomba Querciola nicht derart zerstört, daß ihre Malereien durch die Dokumentationen gänzlich ersetzt werden müßten. Die momentane Situation ist komplexer: Ohne die Pausen wären wir wohl kaum in der Lage, die vielen, aufschlußreichen Details gebührend zu berücksichtigen. Doch indem die

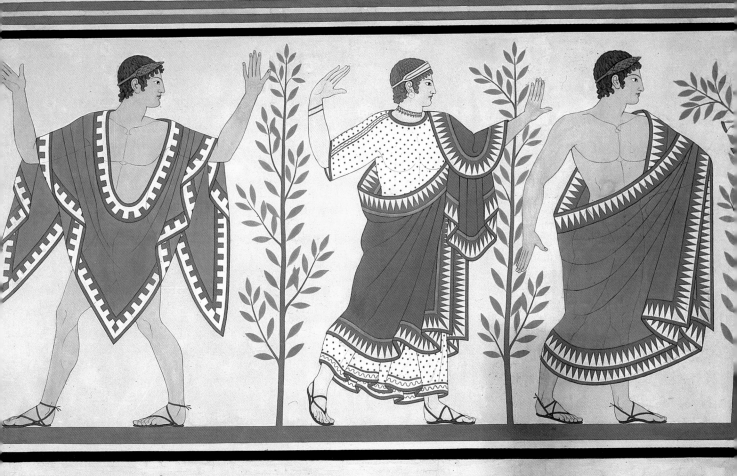

Abb. 156 Tomba Querciola. Tänzer und Tänzerin. Faksimile von C. Ruspi.

Pausen helfen, die originale Malerei zurückzugewinnen, werden sie selbst »entbehrlich«. Durch Ruspis Pausen ist heute das Original der Tomba Querciola wieder zu einer wichtigen Quelle für die tarquinische Grabmalerei geworden.

45 Tomba Querciola, Faksimile des linken Teils der linken Wand *Abb. 146*

von Carlo Ruspi,
Tempera, auf Leinwand aufgezogen (131 × 151,5 cm), beschriftet auf dem Rahmen unten: »Tomba Querciola (500 – 450 a.C.) Parete a Sinistra«, in der rechten Ecke des Bildfeldes:

»Corneto Tarquinia a. 1831«.
Vatikan, Museo Gregoriano Etrusco
Das Faksimile der Tomba Querciola fertigte Ruspi 1837 im Auftrag des Vatikan für das Museo Gregoriano Etrusco an. Dafür benutzte er die von Ludwig I. bestellten Pausen ein zweites Mal. Das farbige Faksimile ist gegenüber den Pausen entschieden geschönt. Die gefälligen, begradigten Linien entsprechen eher dem Geschmack des Klassizismus als der originalen Malerei. Die Beschriftung, die eine Datierung in die 1. Hälfte des 5. Jahrhunderts vorschlägt, erscheint angesichts dieser Wiedergabe nicht verfehlt. Die Gesichter der Figuren unterscheiden sich im Stil kaum von denen der Tomba delle Bighe, die jedoch wesentlich früher als die Tomba Querciola entstand. Zur Datierung der Tomba Querciola s. o. S. 168. C. W-L.

175

XII. TOMBA DELL'ORCO
Tarquinia, Cimitero

Die Tomba dell'Orco wurde im Frühjahr 1869 im Bereich der Monterozzi-Nekropole auf einem Gelände der Familie Bruschi aufgedeckt. Ende November des gleichen Jahres hat der deutsche Zeichner Louis Schulz die Malereien für das Instituto di Corrispondenza Archeologica kopiert. Von der gesamten Malerei fertigte er Aquarelle in verkleinertem Maßstab an, dazu von elf Köpfen und einer Hand Pausen mit Kohlestift auf transparentem Papier. Da die Aquarelle verschollen sind, bilden wir hier als ›Ersatz‹ die nach diesen erstellten Kupferstichtafeln der Monumenti inediti (IX, 1870, Taf. XIV,2–5 und XV) ab. Die dagegen noch erhaltenen Pausen erschienen im selben Band (Taf. XVa–XVe) als maßstabsgleiche Lithographien. Als Wolfgang Helbig nach Tarquinia gekommen war, um die Malereien zu besichtigen und die Genauigkeit der Zeichnungen von Schulz zu prüfen, mußte er feststellen, daß infolge großer Feuchtigkeit in dem Grabe ganze Teile bemalten Wandbewurfs abfielen; so war beispielsweise ein mit Inschriften bezeichneter

Abb. 157 Tomba dell'Orco. Planskizze der Grabkammern.

Schild (Orco I), den Schulz noch wenige Tage zuvor kopiert hatte, bereits nicht mehr vorhanden und somit auch nicht mehr nachprüfbar, was besonders bedauernswert ist, da die Inschrift auf diesem Schilde ein wesentliches Element zur Deutung der gesamten Malerei dieser Grabkammer geliefert hätte. (Vgl. dazu Helbig, Bullettino 1869, 17 f.; Annali 1870, 5 ff.) In der Folgezeit haben die Malereien weiterhin gelitten. Bis heute bilden die Tafeln der Monumenti inediti die umfangreichste Edition der Malereien der Tomba dell'Orco, obgleich auch sie nicht vollständig ist, da Schulz allzu fragmentarisch erhaltene Partien nicht kopiert hat.

Die Tomba dell'Orco gehört zu den kompliziertesten Grabanlagen Tarquinias. Genauer wäre es sogar, von einem Gräberkomplex zu sprechen; denn es handelte sich ursprünglich um zwei voneinander unabhängige, annähernd quadratische Grabkammern (Orco I und II), die später durch einen weiten Korridor (Orco III) miteinander verbunden wurden. Durch diesen Umbau wurden Teile der ursprünglichen Malerei zerstört, während man auf die Erhaltung anderer Partien offenbar bewußt achtete.

Orco I: Der Zustand der Malerei ist hier im ganzen stark fragmentarisch. In einer Nische der Stirnwand ist ein Gelage dargestellt. Auf einem großen Lager mit Decken haben drei Personen Platz genommen: links eine Frau [r]avnthu [th]efrinai, in der Mitte ein Mann [sp]urinas und rechts ein weiterer Mann mit Stoppelbart und porträthaften Zügen. Der Mann in der Mitte ist offenbar die wichtigste Person, da sich ihm die Blicke der anderen zuwenden. Vor dieser mittleren Person stehen zwei Knaben; der besser erhaltene Kopf des einen wirkt ebenfalls porträthaft. Auch befand sich an dieser Stelle der von Schulz noch gezeichnete, dann aber verlorengegangene Schild mit Inschrift. Die Figuren auf dem Lager sind von dunklen, wolkenähnlichen Formationen umgeben. Zu seiten des Lagers sind Lorbeerbäumchen und Schilfstauden gemalt. Auf der rechten Seitenwand ist ebenfalls ein Gelage dargestellt, wobei auch hier die Figuren von ›Wolken‹ umgeben sind. Links erscheint die Gestalt der velia, deren bekränzter Kopf gleichsam als Wahrzeichen der etruskischen Malerei Berühmtheit erlangt hat. Von ihrem Partner rechts, arnth velcha, sind nur noch geringe Reste erhalten: die erhobene Rechte und ein Teil des Kopfes mit Kranz. Auf dem rechten Teil der Stirnwand bewegt sich in schnellem Schritt charu, der furchteinflößende etruskische Todesdämon, mit großen Vogelflügeln, schnabelartiger Nase, Schlangen und einem großen Ham-

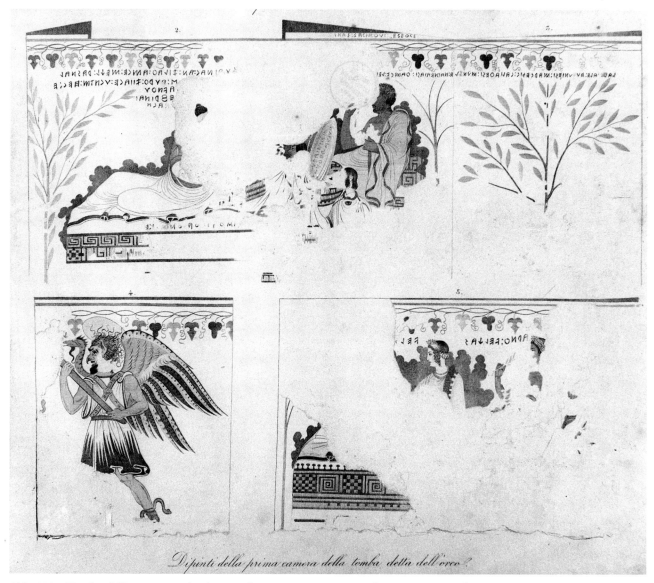

Abb. 158 Tomba dell'Orco. Wandmalerei in der Kammer Orco I. Nach Monumenti inediti.

mer (nur der Stiel erhalten). Über allen Figuren läuft in dieser Grabkammer eine Weinranke.

Orco II: Hier ist das vorherrschende Thema die Unterwelt, bevölkert mit Gestalten des griechischen Mythos, denen ihre Namen in etruskischer Form beigeschrieben sind. Auf der Stirnwand thronen die Herrscher der Unter-

welt, Hades (*aita*) und Persephone (*phersipnei*). Hades, mit freiem Oberkörper und in gebieterischer Haltung, wie wir ihn auch von Darstellungen des Zeus kennen, erscheint mit der Wolfskappe auf dem bärtigen Haupt. Persephone, in einem Gewand mit Zackenornament, läßt aus ihren Haaren Schlangen züngeln. Während sich hin-

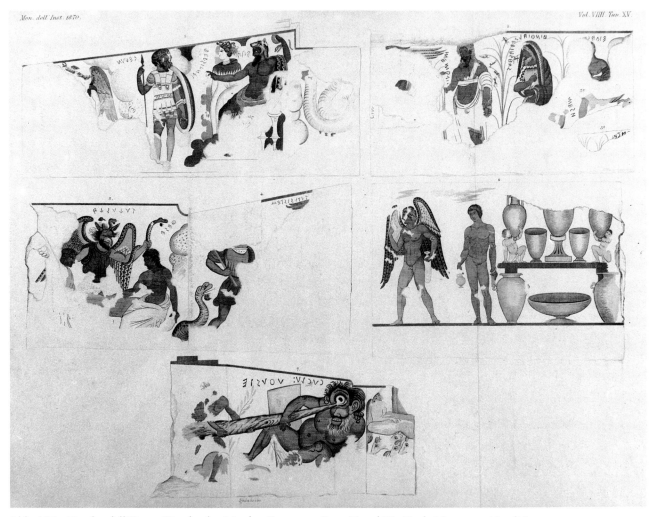

Abb. 159 Tomba dell'Orco. Wandmalerei in den Kammern Orco II und III. Nach Monumenti inediti.

ter dem Paar eine gewaltige Schlange windet, erscheint vor ihm der dreiköpfige Geryoneus (*cerun*) als Krieger in voller Rüstung. Links ist noch der Rest eines weiblichen Flügelwesens erhalten. Der Hintergrund der Szene ist als Felsengrotte charakterisiert. Auf der linken Seitenwand sind die am vollständigsten erhaltenen Figuren der Schatten des Sehers Teiresias (*hinthial teriasals*), der das Haupt mit seinem schweren Mantel bedeckt hat, sowie ein Mann mit langen blonden Haaren, dunklem Bart und freiem Oberkörper, über den eine weiße Binde gespannt

ist. Mit solchen Binden charakterisiert die italische Kunst gelegentlich Personen, die gewaltsam ums Leben gekommen sind. Helbig bezeichnet diese Gestalt in seiner Beschreibung der Tomba dell'Orco (Annali 1870, 5 ff.) als Memnon, während die neuere archäologische Literatur sie allgemein Agamemnon nennt. Vor der Namensbeischrift (*memrun*) ist ein Teil des antiken Malgrundes abgeplatzt und mit Zement verschmiert. Somit ist jetzt vor dem Original nicht mehr zu entscheiden, ob die Inschrift, soweit erhalten (*memrun* = Memnon), komplett ist oder

ursprünglich *achmemrun* (= Agamemnon) lautete. Die nach der Zeichnung von Schulz gestochene Tafel der Monumenti inediti zeigt vor der Beischrift *memrun* noch ein Stück des Malgrundes, doch ohne Spuren weiterer Buchstaben. Beide Heroen hätten gleichermaßen in einer Unterweltsdarstellung einen Sinn; auf dem großen Gemälde der Unterwelt des griechischen Malers Polygnotos waren sowohl Agamemnon wie auch Memnon zu sehen (Pausanias X, 28). Als Parallele zur Darstellung eines bärtigen Memnon nannte bereits Helbig (Annali 1870, 30) einen etruskischen Spiegel (Gerhard, Etruskische Spiegel Nr. 290). Hinter dem Schatten des Teiresias erkennt man die Reste einer weiteren Gestalt mit einer Binde über der

Brust: Aias Telamonios (*eivas [t]lamunus*) und ganz links die Flügel eines Todesdämons. Zwischen den Figuren sind wiederum Schilfstauden gemalt; auf der mittleren klettern winzige Männchen, die Seelen der Abgeschiedenen. Auf der sich im rechten Winkel anschließenden Wand ging die Szene links neben dem geflügelten Todesdämon weiter; doch hat hier Schulz wegen des allzu schlechten Erhaltungszustandes nichts gezeichnet. Auf der Eingangswand rechts vom Eintretenden schreitet ein Todesdämon, dem eine bärtige Schlange folgt. Die Beine einer männlichen Figur vor dem Todesdämon hat unser Zeichner nicht wiedergegeben, wohl aber die Flügelenden eines weiteren Dämons. Die männliche Figur war

Abb. 160 Tomba dell'Orco. Charun. Pause von L. Schulz.

Abb. 161 Tomba dell'Orco. Hades. Pause von L. Schulz.

miert wurde, oder der Gott selbst als Diener eines Gelages in ›göttlichen Sphären‹ auftritt.

Orco III: Die Stirnwand bildet eine Nische. Hier ist als einzige Malerei dieses Raumes die Blendung des Polyphem dargestellt. Odysseus (*uthuste*) nähert sich von links und rammt dem liegenden Kyklopen (*cuclu*) einen gewaltigen Holzdorn in das einzige Auge. Hinter dem Geblendeten erscheint seine Schafherde.

Das Thema der Malerei der Tomba dell'Orco I sind, wie wir sahen, Gelage. Im Unterschied zu den zahlreichen Gelagedarstellungen in Gräbern archaischer und frühklassischer Zeit, die durchaus als reale Feste im Leben begüterter Familien aufzufassen sind, werden diese nunmehr in eine entrückte Welt, in ein ›Jenseits‹, verlegt, was durch die umgebenden dunklen ›Wolken‹ und die Gegenwart von Todesdämonen ausgedrückt ist. So wird es möglich, auch Verstorbene unter den Teilnehmern erscheinen zu lassen. Dieses gleichzeitige Auftreten von lebenden und verstorbenen Mitgliedern der Familie begegnet uns in anderer Thematik, im Motiv des Magistratsaufzuges, in der Tomba Bruschi (Grab XIV). Und auch bei den Totenfeiern der führenden altrömischen Familien

Abb. 162 Tomba dell'Orco. Agamemnon. Pause von L. Schulz.

Abb. 163 Tomba dell'Orco. Velia. Pause von L. Schulz.

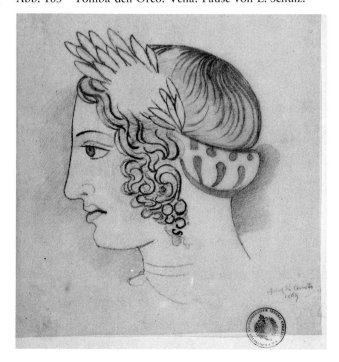

nach der Beischrift (*sispes*) Sisyphos, der als Büßer in der Unterwelt den Felsblock wälzen muß. Im rechten Winkel schließt sich die Darstellung des in felsigem Gelände der Unterwelt, doch offenbar an einem Tisch sitzenden Theseus (*these*) an, vor dem wiederum ein schrecklicher Dämon erscheint: *tuchulcha*, geflügelt, Schlangen haltend, mit schnabelartiger Nase, spitzen Tierohren und Nattern im Haar. Neben Tuchulcha sitzt als Pendant zu Theseus Peirithoos, und es ist wahrscheinlich, daß das Freundespaar beim Brettspiel dargestellt war. Nach dem Umbiegen der Wand ist ein Tisch mit allerlei kostbaren Bronzegefäßen gemalt. Dieses Kylikeion muß zu einer nicht mehr erhaltenen Gelageszene gehören, ebenso wie die beiden daneben dargestellten Figuren: ein als Mundschenk tätiger nackter Dienerknabe mit Kanne und Weinsieb sowie ein Flügelknabe mit einem Parfumgefäß (Alabastron), einem typischen Requisit des Eros. Daß die beiden ein Paar bilden, zeigen schon die gleichen Armreifen mit runden Anhängern (Armillae mit Bullae). Doch bleibt es offen, ob hier ein Dienerknabe als Eros kostü-

Abb. 164 Tomba dell'Orco. Dienerknabe und ›Eros‹. Pause
von L. Schulz.

Abb. 165 Tomba dell'Orco. Knabe und Mann; Hand. Pausen
von L. Schulz.

Abb. 166 Tomba dell'Orco. Persephone. Pause von L. Schulz.

Abb. 167 Tomba dell'Orco. Theseus und Peirithoos. Pause von L. Schulz.

erschienen, durch Schauspieler dargestellt, verstorbene Mitglieder, wie uns der griechische Historiker Polybios (VI,53) schildert.

Ausgehend von solchen Vorstellungen erkennt M. Torelli in zwei neuen Studien, wohl mit Recht, in dem Mann, dem in Orco I der Schild mit Inschrift zugeordnet ist, einen Verstorbenen. Er identifiziert dieses Mitglied der Familie Spurinna mit Velthur Spurinna, einer Persönlichkeit, die in späteren lateinischen Ehreninschriften, den sogenannten Elogia Tarquiniensia, als ein Heerführer genannt ist, der im Jahr 414/13 v. Chr. mit einem etruskischen Kontingent am Kriegszug gegen Syrakus teilnahm. Die anderen Dargestellten sollen dessen Sohn Velthur, der Erbauer von Orco I, sowie seine beiden Enkel sein, der eine Aulus Spurinna, Anführer in einem Krieg gegen Rom 358−351 v. Chr. Dieser Aulus wird auch als Erbauer von Orco II vorgeschlagen. Es kann hier nicht auf die Problematik dieser anregenden These eingegangen werden, die auch eine Höherdatierung von mehr als einer Generation gegenüber der auf stilistischen Merkmalen basierenden Ansetzung von Orco I um 350 v. Chr. und von Orco II um 330 v. Chr. implizieren würde. Deutlich wird aber, daß es sich hier um die Grablege einer der im politischen und militärischen Geschehen führenden Familien von Tarquinia handelt. Für das nunmehr starke Einbeziehen von Gedankengut des griechischen Mythos in die Vorstellungen dieser hohen sozialen und politischen Schicht sind außer der Tomba François in Vulci gerade Orco II und III deutliche Beweise.

Literatur

Markussen Nr. 102; Etruskische Wandmalerei Nr. 93−95; M. Torelli, Elogia Tarquiniensia (Firenze 1977); ders., Dial. Arch. 3. Serie 1, 1983, 7 ff.; Inschriften: Corpus Inscriptionum Etruscarum II,1,3 Nr. 5354−5375.

46 Tomba del Orco, Pausen von elf Köpfen und einer Hand *Abb. 160−167*

Zehn Blätter von Louis Schulz (1869).
Maße: Orco I: Velia: 1 Blatt zu 24,5 × 21,5 cm, Charun: 1 Blatt zu 41,5 × 28 cm, Knabe und Mann: 1 Blatt zu 17 × 7 cm, Hand: 1 Blatt zu 16 × 10 cm. Orco II: Persephone: 1 Blatt zu 28,5 × 32 cm, Hades: 1 Blatt zu 42 × 27 cm, Dienerknabe und ›Eros‹: 1 Blatt zu 42,5 × 25,5 cm, Agamemnon: 1 Blatt zu 32 × 27,3 cm, Peirithoos: 1 Blatt zu 25,5 × 13,3 cm, Theseus: 1 Blatt zu 27,5 × 25 cm. H. B.

Abb. 168 Tomba degli Scudi. Schnitte und Prospekte von G. Mariani.

XIII. TOMBA DEGLI SCUDI
Tarquinia, Primi Archi

Das Grab wurde im Spätsommer des Jahres 1870 im Bereich der Monterozzi-Nekropole in der Nähe der »Primi Archi« auf einem Gelände der Familie Marzi gefunden. Im Auftrage des römischen Instituts hat Gregorio Mariani 1871 zunächst den Grundplan sowie Schnitte und Prospekte gezeichnet. Im Jahre 1873 fertigte er Pausen der gesamten Malerei des Grabes an. Die zahlreichen Inschriften wurden von Mariani nach Faksimile-Abschriften, die der Epigraphiker G. F. Gamurrini in dem Grabe angefertigt hatte, nachträglich in seine *lucidi* eingezeichnet. Während die Aquarelle bislang unpubliziert blieben, erschienen die Pausen der Malereien der Hauptkammer des Grabes als Lithographien (ebenfalls von Mariani), allerdings erst 1891 in einem Supplementband der Monumenti inediti (Taf. IV–VII).

Wie bei seinen Zeichnungen und *lucidi* der anderen Gräber war Gregorio Mariani auch bei der Tomba degli Scudi darauf bedacht, über die Darstellung hinaus auch den Erhaltungszustand der Malereien so exakt wie möglich wiederzugeben. Da sich der Zustand der Malereien seit der Entdeckung des Grabes erfreulicherweise kaum verändert hat, bietet sich hier die Möglichkeit, durch Gegenüberstellung von Original und Kopie die Genauigkeit der *lucidi* in der Wiedergabe des Erhaltungszustandes zu

Abb. 169 Tomba degli Scudi. Grundplan von G. Mariani.

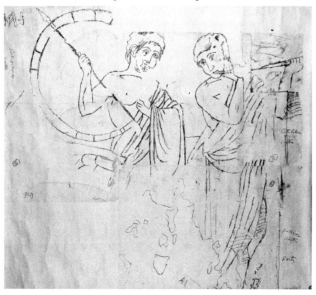

prüfen. Die Tomba degli Scudi ist eines der größten bemalten Gräber Tarquinias. So konnten schon aus Platzgründen in der Ausstellung die Durchpausen nicht in einer Nachbildung des Grabes zusammengesetzt werden; die ausgestellten und abgebildeten Teile bilden aber eine Auswahl, die Marianis Arbeitsweise anschaulich zeigt.

Das Grab besteht aus einer Hauptkammer, die von den Seitenwänden und der Stirnwand durch eine Tür Zugang zu je einer Nebenkammer bietet. Die Türen zu den Nebenkammern sind jeweils von zwei Fenstern flankiert. Nach den zahlreichen Inschriften handelt es sich um den Bestattungsplatz der Familie Velcha, die u. a. auch mit den Spurinna der Tomba dell'Orco verwandt war.

Die gesamte Malerei der Hauptkammer besteht nach den Darstellungen, denen wiederum die räumliche Anordnung entspricht, aus drei ›Themen‹: Ahnenheroisierung, Bankett und ein Aufzug von Personen. Auf der linken Seitenwand ist im rechten Abschnitt ein thronendes Paar, *velthur velcha* und *ravntha aprthnai*, dargestellt. Der Mann, mit freiem Oberkörper und in der Rechten ein langes Szepter haltend, sitzt in der Pose eines Gottes oder mythischen Herrschers, während seine Frau mit ihren Blicken und dem Gestus der Rechten auf ihn hinweist. Zwei links auf der Stirnwand dargestellte Männer, *vel vel[cha]* in der Toga und *arnth velcha*, auch er mit nackter Brust und langem Szepter, bewegen sich auf das thronende Paar zu.

Über den Fenstern der Stirnwand sind geflügelte Todesdämonen gemalt, der linke mit Hammer, der rechte eine doppelte Schreibtafel mit Namen von Toten haltend. Links neben der Türrahmung steht eine kleine Dienerfigur mit Kanne. Auf dem rechten Abschnitt der Stirnwand lagert auf einer mit einer Decke verzierten Kline ein Mann, *larth velcha*. Am Fußende sitzt seine reichgeschmückte Frau, *velia seitithi*. Links wedelt ein Dienermädchen mit einem großen Fächer der Dame, die ihrem Gatten ein Ei reicht, Kühlung zu; vor der Kline steht ein Tisch mit reichen Speisen. Über dem Paar ist eine Inschrift gemalt. In einem langen cursus honorum weist sie auf die Ämterlaufbahn des *larth velcha* hin, der als Sohn des *velthur* der Erbauer des Grabes ist. Eine zweite Kline ist auf dem angrenzenden Teil der rechten Seitenwand ge-

Abb. 170 Tomba degli Scudi. Cornu- und Lituusbläser. Pause von G. Mariani.

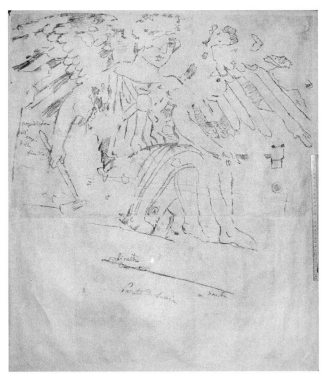

Abb. 171 Tomba degli Scudi. Todesdämon. Pause von
G. Mariani.

malt mit einem ähnlich gekleideten und geschmückten
Paar, *velthur velcha* und *ravnthu aprthnai*, also wie-
derum die Eltern des Graberbauers, die auch thronend
auf der Wand gegenüber erscheinen. Der Mann legt der
Frau liebevoll die rechte Hand auf die Schulter und hält
in der linken eine bronzene Phiale. Auch vor dieser Kline
steht ein Tisch mit Speisen; ein Kithara- und ein Flöten-
spieler links musizieren für das Paar. Ein kleiner Diener
rechts neben der Tür gehört thematisch zu der Bankett-
szene. Der Aufzug von verschiedenen Mitgliedern der Fa-
milie beginnt auf dem rechten Teil der rechten Seiten-
wand. Ein Mann und zwei Frauen, darunter wieder *velia
seitithi*, blicken zur Stirnwand, wo jetzt noch einmal *larth*

Abb. 172 Tomba degli Scudi. Schreitender. Pause von
G. Mariani.

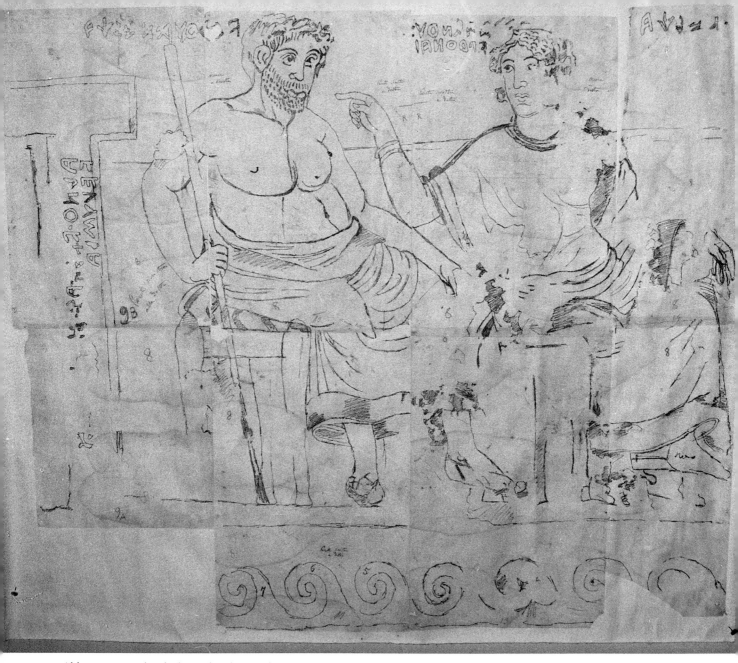

Abb. 173 Tomba degli Scudi. Thronendes Paar. Pause von G. Mariani.

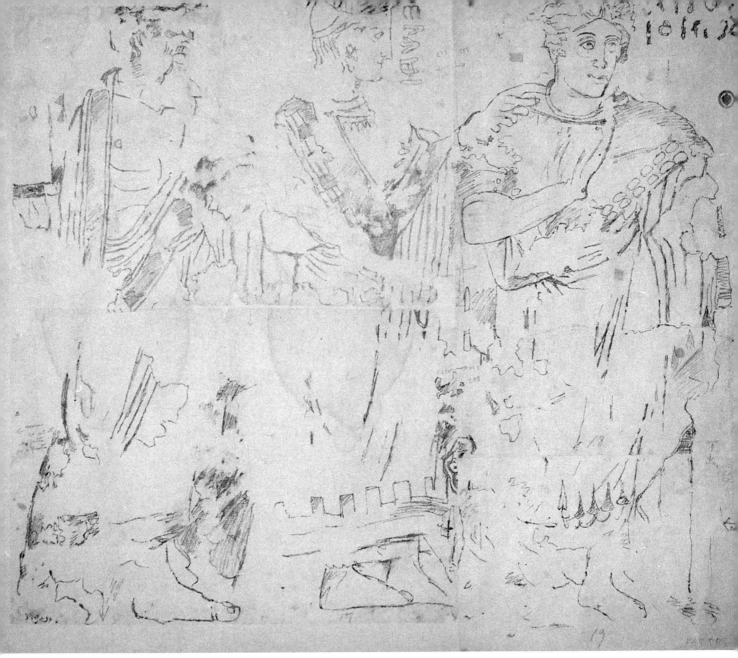

Abb. 174 Tomba degli Scudi. Personengruppe. Pause von G. Mariani.

Abb. 175 Tomba degli Scudi. Schild. Pause von G. Mariani.

velcha erscheint. Zwei Liktoren schreiten ihm voraus; ihm folgen eine weitere Person, die nur sehr fragmentarisch erhalten ist und wohl eine sella curulis trug, sowie zwei Paare von Cornu- und Lituusbläsern, jeweils zu seiten der Eingangstür. So wird mit diesen Insignienträgern auf den hohen magistratischen Rang des *larth velcha*, Hauptperson des Aufzuges, hingewiesen. Auf der Eingangswand rechts und der Seitenwand links folgen weitere sechs, auch nur fragmentarisch erhaltene stehende oder schreitende Personen.

Die Wände der mittleren Seitenkammer sind mit großen bronzefarbenen Rundschilden bemalt, und man liest die Namen weiterer Familienmitglieder. Die beiden seitlichen Nebenkammern, deren Wände nur oberflächlich geglättet sind, enthalten ebenfalls Namensinschriften.

Wie in der Tomba dell'Orco I und in der Tomba Bruschi, zwischen welchen die Tomba degli Scudi zeitlich anzusetzen ist, scheinen im Bilde vereint verschiedene Generationen einer Familie, lebende wie auch bereits verstorbene Mitglieder. Der Leitgedanke der gesamten Malerei dieses Grabes ist eine Glorifizierung der Familie: Heroisierung des verstorbenen Vaters, Herausstellung des eigenen hohen sozialen und politischen Ranges und durch die Schilde ein Hinweis auf die Wehrkraft der gens.

Literatur

Markussen Nr. 115; Etruskische Wandmalerei Nr. 109; Inschriften: Corpus Inscriptionum Etruscarum II,1,3 Nr. 5379–5406; A. Morandi, Antiqua 11,5, 1986, 10 ff.

47 Tomba degli Scudi, zwei aquarellierte Federzeichnungen *Abb. 168–169*

von Gregorio Mariani (1871).
– Schnitte und Prospekte im Maßstab 1:70 (38 × 48 cm)
– Grundplan im Maßstab 1:70 (41 × 29 cm).

48 Tomba degli Scudi, Pausen der gesamten Malerei des Grabes *Abb. 170–175*

von Gregorio Mariani (1873). H. B.

XIV. TOMBA BRUSCHI
Tarquinia, Museo Nazionale

Das Grab wurde Anfang April 1864 auf einem Grund-
stück der Gräfin Giustina Bruschi Falgari im Bereich der
Monterozzi-Nekropole entdeckt. Bereits bei der Auffin-
dung war der Erhaltungszustand der ganzen Grabkam-
mer äußerst schlecht: Decke und Eingangswand waren
eingestürzt und größere Partien der Malereien von den
noch stehenden Wänden abgefallen. Einzelne Details
wurden sogar nach der Aufdeckung das Opfer mutwilli-
ger Zerstörung.
Zunächst war die Besitzerin an der Anfertigung kolorier-
ter Pausen selbst interessiert. Als Gregorio Mariani im
Auftrag des römischen Instituts die Arbeit aufnehmen
wollte, verbot sie aber aus Angst vor weiteren Beschädi-
gungen das direkte Durchpausen. Deshalb wurden von
der gesamten Malerei außer einigen Details in Original-
größe nur verkleinerte Bleistiftzeichnungen angefertigt.
Von zwei zusätzlichen Aquarellen ist eines (Frau mit Gra-
natapfel) verschollen. In einem Brief vom 21. April 1864
aus Corneto bedauert Mariani das zeitraubende Abzeich-
nen, da bei dem schnelleren Verfahren des Durchpausens
noch manches Detail hätte dokumentiert werden kön-
nen, das während seiner Arbeit durch die austrocknende
Luft einer Tramontana von den Wänden fiel (vgl. Doku-
ment 54). In der Tat mußte sich Mariani zwanzig Tage
am Ort aufhalten, um die Malereien abzuzeichnen.
Aus den Malereien ließ die Gräfin Bruschi kurz danach,
im Juni 1864, zwei Partien (Frau mit Dienerin; Reiter mit
Todesdämon) aussägen und in das private Museo Brus-
chi überführen. Mit dem übrigen Bestand der Sammlung
Bruschi kamen diese beiden Details 1924 in das neu ge-
gründete Museo Nazionale von Tarquinia. Die alsbald
wieder zugeschüttete und in Vergessenheit geratene
Grabkammer wurde im Jahre 1963 wiederentdeckt. Was
an Malereien noch auf den Wänden vorhanden war,
wurde durch das Instituto Centrale del Restauro abgelöst
und befindet sich nun ebenfalls im Museum von Tarqui-
nia. Allerdings ist von der Malsubstanz nur noch wenig
erhalten, so daß Marianis Zeichnungen für das Verständ-
nis der Darstellungen unentbehrlich sind.
Mariani hat auch eine Skizze dessen, was noch vom
Grundplan der Grabkammer erhalten war, angefertigt;
eine ähnliche Skizze, sowie Skizzen der noch stehenden
drei Wände fügte er auch seinem bereits erwähnten Brief
bei. Danach standen nur noch die Stirnwand und die hin-

Abb. 176 Tomba Bruschi. Frauenfigur. Bleistiftzeichnung
von G. Mariani.

tere Hälfte der beiden Seitenwände, die infolge Zerstö-
rung in Richtung auf die nicht mehr erhaltene Eingangs-
wand an Höhe abnahmen. Im Inneren erhoben sich unre-
gelmäßig angeordnet zwei im Querschnitt rechteckige
Stützpfeiler. In der Grabkammer sah Mariani in situ
noch zwei Sarkophage aus Nenfro, dem im Gebiet von
Tarquinia für solche Denkmäler üblichen Tuffgestein.
Nach der Planskizze in Marianis Brief stand ein Sarko-

Abb. 177 Tomba Bruschi. Stirnwand. Bleistiftzeichnung von G. Mariani.

Abb. 178 Tomba Bruschi. Linke Seitenwand. Bleistiftzeichnung von G. Mariani.

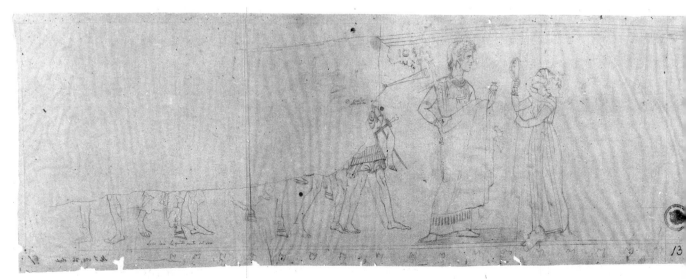

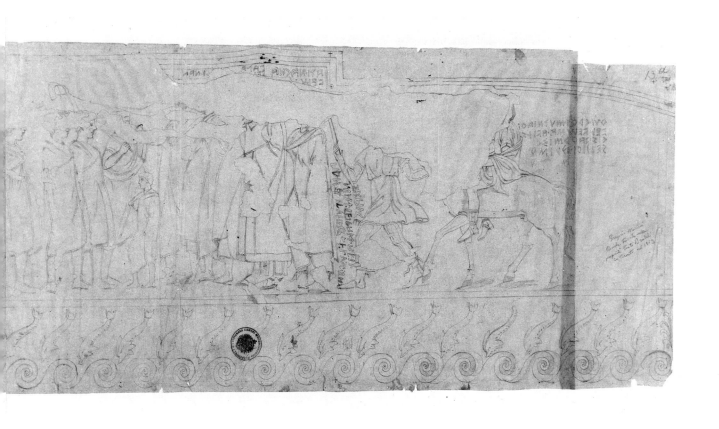

Abb. 179 Tomba Bruschi. Rechte Seitenwand. Bleistiftzeichnung von G. Mariani.

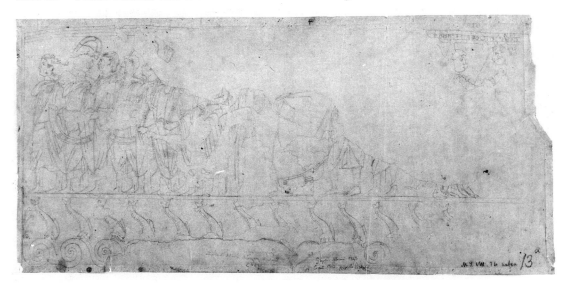

Abb. 180 Tomba Bruschi. Fragmente. Bleistiftzeichnungen von G. Mariani.

phag in der rechten Ecke mit seiner Langseite vor der Stirnwand der Grabkammer, das andere Stück parallel zum ersten, mit der unteren Schmalseite an einen Pfeiler gerückt. Wie Mariani in seinem Brief knapp berichtet, war auf beiden Sarkophagdeckeln eine ruhende Frau mit einem Gefäß in der Hand dargestellt. Bei der Wiederentdeckung des Grabes im Jahre 1963 kamen fünf Sarkophagdeckel, alle mit der Darstellung einer liegenden Frau, zutage. Daß Mariani nur zwei Stücke sah, verwun-

dert nicht, da ein Teil der Grabkammer nach seiner eigenen Beschreibung noch mit Schutt angefüllt war. Unter diesen fünf Sarkophagdeckeln befindet sich ein Exemplar, bei dem die Frau einen zweihenkeligen Trinkbecher, einen Kantharos, hält. Dieser Deckel ist das auf Marianis Skizze mit D bezeichnete Stück.
Mariani hat für seine Zeichnungen ein dünnes Transparentpapier und einen sehr feinen Bleistift benutzt. Bei den Zeichnungen in verkleinertem Maßstab sind die verhält-

nismäßig breiten Konturlinien des Originals durch doppelten Strich wiedergegeben, Schattierungen durch Schraffur. Bei den Details in Originalgröße, wo die Konturlinien durch Schraffur gekennzeichnet sind, gab Mariani die Farben durch entsprechende Beischriften an. Wie bei der Tomba del Citaredo war er auch bei der Tomba Bruschi bemüht, ein genaues Bild nicht nur von den Darstellungen, sondern auch von dem Erhaltungszustand der Malereien zu geben.

Die einzige in ganzer Länge erhaltene Wand des Grabes ist die Stirnwand. Dargestellt sind hier (von links nach rechts) zunächst zwei stehende Männer in Mänteln, ein nach rechts schreitender geflügelter Todesdämon, davor zwei Männer in hellen Mänteln, die einer weiteren männlichen, in größeren Proportionen wiedergegebenen Person folgen. Dieser durch Größe und Namensbeischrift (*vel apnas*) besonders hervorgehobenen Figur schreiten sieben Männer voraus, von denen der erste und der letzte ein rundgebogenes Signalhorn, ein Cornu, der zweite ein langes Signalhorn mit umgebogenem Schalltrichter, einen Lituus, tragen. Auf sie bewegen sich in Gegenrichtung nach links ein Knabe, zwei Togati, die nach den Namensbeischriften (*pnas* und *papa vel*) ein weiteres Mitglied der Familie *ap(u)na* und wohl den Großvater des größer dargestellten Mannes (*vel*) wiedergeben, dann eine Frau mit dem Namen *ati nacna velus*, wohl die Großmutter des *vel*, und schließlich ein Sohn des *vel, arnth apunas*. Dieser war, wie die Inschrift aussagt, mit dreiundzwanzig Jahren verstorben. An diesen Zug schließt sich ein Dämon in kurzer Tunika an, der einem Reiter voraneilt: *vel apnas*, Sohn des *vel* und der *seitithi*.

Auf der linken Seitenwand bewegt sich ein Figurenzug nach rechts. Von den meisten Gestalten, darunter ein Pferd, sind nur die Beine erhalten; die erste ist die eines Kriegers im Panzer mit Schwert. Vor dieser Gruppe steht, wieder durch größere Proportionen hervorgehoben, eine Frau in violetter Tunika und mit einem um die Hüften geschlungenen Mantel. Sie ist geschmückt mit Halsketten, Armreifen, Ohrringen und einem goldenen Kranz. In der Linken hält sie einen Granatapfel. Eine kleinere Dienerin hält der Dame einen Spiegel entgegen, in dem ihr Bild sichtbar ist. Der Name der Frau ist *larthi urs [mini?]*.

Die rechte Seitenwand zeigt wieder einen Aufzug von Personen: acht Männer in hellen Gewändern mit Cornua, Litui und Rutenbündeln (Fasces) – das Aquarell gibt hier eine genauere Vorstellung von den Farben – schreiten einem Togatus, der wieder durch größere Proportionen ausgezeichnet ist, voraus. Zwei weitere Män-

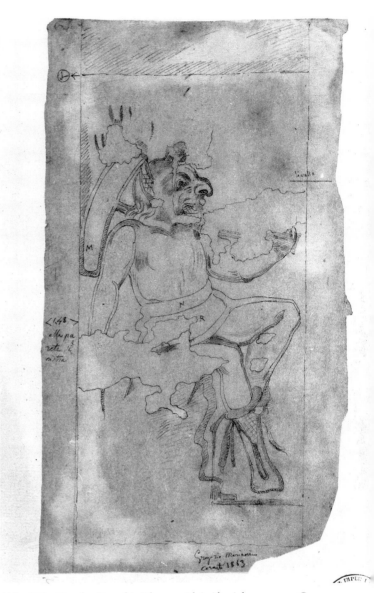

Abb. 181 Tomba Bruschi. Charun. Bleistiftzeichnung von G. Mariani.

ner folgen. Am rechten Rand sind noch die Reste einer Gruppe von zwei Figuren zu sehen, die sich – wohl in einer Abschiedsszene – gegenüberstehen.

Sind die Figurenfriese oben durch einen einfachen Doppelstreifen, der sich in der Höhe nach der Darstellung darunter richtet, begrenzt, so entwickelt sich unter den-

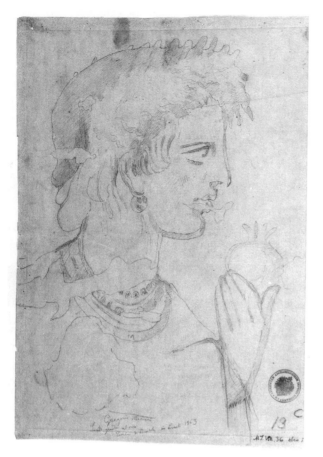

Abb. 182 Tomba Bruschi. Frauenfigur. Bleistiftzeichnung von G. Mariani.

konnte. Es sind auch keine mythologischen Unterweltsbilder wie in der Tomba dell'Orco II. Was in der Tomba degli Scudi noch als ein Nebenthema auftritt, ist in der Tomba Bruschi Hauptthema: Ein verstorbenes Mitglied der Familie erscheint mit seinen Angehörigen in einem feierlichen Aufzug, der durch das Mitwirken von Liktoren, Cornu- und Lituusbläsern ganz dem Bild der Prozession einer Magistratsperson entspricht, durch das Erscheinen von Todesdämonen aber einen funerären Charakter erhält. Auch auf etruskischen Sarkophagen begegnen uns seit dem frühen 4. Jahrhundert v. Chr. wiederholt ähnliche Szenen, mit denen die Inhaber dieser Denkmäler mit Standesstolz ihre Zugehörigkeit zu den führenden Familien, die die hohen Staatsbeamten stellten, zum Ausdruck brachten. Bekanntlich haben die Römer die Sitte des Triumphes, die höchste Form solcher Prozessionen, von den Etruskern übernommen. Das Bildthema dieser etruskischen Aufzüge lebt in den römischen historischen Reliefs bis in die späte Kaiserzeit fort, und wie dort ist auch hier im Etruskischen oft eine Vermischung von Realem und Irrealem erfolgt, indem unter den ›irdischen‹ Teilnehmern in der gleichen Szene Götter oder Dämonen erscheinen.

Die Datierung der Tomba Bruschi schwankt in der archäologischen Literatur zwischen dem späten 4. und dem 2. Jahrhundert v. Chr., wobei sich allerdings in letzter Zeit die Stimmen für eine frühere Ansetzung, ins beginnende 3. Jahrhundert, mehren. Für eine solche relativ frühe Datierung spricht auch ein kleines antiquarisches Detail, der auf einem der Blätter Marianis (linke Seitenwand) deutlich erkennbare Griff eines Schwertes mit zwei rundlichen Enden. Es handelt sich hier um eine verhältnismäßig seltene Form, die sich auf Denkmälern des späteren 4. und früheren 3. Jahrhunderts v. Chr. nachweisen läßt. Auch die im Grabe gefundenen noch unveröffentlichten Sarkophagdeckel mit der Darstellung einer flach liegenden Figur entsprechen typologisch einer solchen Frühdatierung.

selben ein Ornamentstreifen aus einem Wellenmotiv, über dem Delphine springen. In der Mitte der Wand, wo sich die Richtung der Delphine ändert, ist eine Palmette gemalt; Halbpalmetten erscheinen in den Ecken.

Auf einem Pfeiler war ein sitzender Todesdämon mit schnabelförmiger Nase, spitzen Ohren und Hammer gemalt. Eine stehende Frau in langem Gewand, frontal gesehen, war auf der anderen Seite des Pfeilers dargestellt. Die Malereien der Tomba Bruschi unterscheiden sich in ihrer Thematik durchaus von den Sujets der anderen Gräber, die auf dieser Ausstellung vertreten sind. Es sind nicht Sport, Tanz, Spiel, Jagd und Gelage dargestellt, Themen, die uns von den Gräbern archaischer und frühklassischer Zeit vertraut sind und gleichsam als Statussymbol einer begrenzten wohlhabenden Oberschicht zu verstehen sind, die sich solch kostspieliges Otium leisten

Literatur

Markussen Nr. 51; Etruskische Wandmalerei Nr. 48; G. Colonna, Dial. Arch. 3. Serie 2, 1984, 18 ff.; Civiltà degli Etruschi (Milano 1985; Katalog der Ausstellung Florenz 1985) 347 ff. (F.-H. Massa-Peirault). Zur Schwertform: H. Blanck – G. Proietti, La Tomba dei Rilievi di Cerveteri (Roma 1986) 46 f.; zur Wiederentdeckung des Grabes: Repertorio degli scavi e delle scoperte archeologiche nell'Etruria meridionale I (1939–1965), a cura di A. Sommella Mura (Roma 1969) 67 (Arch. VG. 1963 Nr. 601).

Abb. 183
Tomba Bruschi.
Planskizze von
G. Mariani.

Abb. 184 Tomba Bruschi. Männer mit Cornu und Lituus. Aquarell von G. Mariani.

49 Tomba Bruschi, Bleistiftzeichnungen der gesamten Malerei *Abb. 176–182*

von Gregorio Mariani (1864).
Maßstab etwa 1:5, einige Details (Frauenkopf, Männerkopf, Inschrift) in Originalgröße.
Maße: Stirnwand: 1 Blatt zu 31 × 129 cm; Linke Seitenwand: 1 Blatt zu 28,5 × 78 cm; Rechte Seitenwand: 1 Blatt zu 26,5 × 58,5 cm; Charun auf Pfeiler: 1 Blatt zu 25 × 14 cm; Frauenfigur auf Pfeiler: 23,5 × 16 cm; Kopf der Frau auf linker Seitenwand: 1 Blatt zu 37 × 26 cm; Inschrift neben diesem Frauenkopf: 1 Blatt zu 15 × 22 cm; Männerkopf: 1 Blatt zu 24 × 48 cm; 3 Inschriften: 1 Blatt zu 6 × 19 cm; Unbestimmtes Fragment: 1 Blatt zu 12,5 × 14 cm; Planskizze: 1 Blatt zu 6,5 × 10 cm.

50 Tomba Bruschi, Brief mit Planskizze
Abb. 183

von Gregorio Mariani (1864), Maßstab 1:5.

51 Tomba Bruschi, Aquarell *Abb. 184*

von Gregorio Mariani (1864), Maßstab 1:5.
Maße: 1 Blatt zu 20 × 27,5 cm. H. B.

XV. TOMBA QUERCIOLA II
Tarquinia, Tarantola

Das Grab wurde am 5. Mai 1832 auf dem Gelände der Familie Querciola entdeckt. Das Ereignis berichten zwei Briefe an Eduard Gerhard; der eine von Carlo Avvolta ohne weitere Details (Brief vom 12. Mai 1832, Archiv DAI/Rom), der andere von Carlo Ruspi mit einer ersten Beschreibung der Malerei (Dokument 24). Die in diesem Brief erwähnte Durchzeichnung der Inschrift ist heute verloren, während die sorgfältige Zeichnung der Figuren erhalten blieb. Beschreibungen und Zeichnung konnten jedoch nicht verhindern, daß das Grab anschließend wieder vergessen wurde. 1844 erneut entdeckt, stellte es Henzen am 12. April in einer Adunanz des Instituts als interessanten Neufund der Brüder Querciola vor[1]. Erst 1866 wurde Ruspis Zeichnung von Brunn im Archiv des Instituts wiedergefunden und (unvollständig) in den Annali dell'Instituto veröffentlicht[2]. Brunns und alle späteren Beschreibungen beruhen auf dieser Zeichnung, denn schon 1866 war das Grab ein zweites Mal verloren.
Die Malereien der Tomba Querciola II laufen nicht als Fries auf allen Seiten der Kammer um, sondern bestehen aus einem einzelnen Bild über einem Sarkophag, der in der hinteren rechten Ecke aus dem anstehenden Felsen gehauen ist. Auf der Rückwand gibt eine nur einen Spalt weit geöffnete Rundbogentür mit Bronzebeschlägen den Eingang zur Unterwelt an, während auf der angrenzenden rechten Wand das zugehörige Geschehen geschildert wird. Links steht ein Charun, der durch seine schnabelartig gebogene Nase, das struppige Haar und den großen Hammer gekennzeichnet ist. Er stützt die Arme betont unbeteiligt in die Hüfte und lehnt sich lässig auf den umgedrehten Hammer. Er betrachtet zwei Männer in hellen Gewändern, die sich zum Gruß die Hand reichen. Der linke, durch seinen Bart wohl als der Ältere charakterisiert, verharrt ruhig, während der andere, der aus dem Bild herausschaut, rüstig ausschreitet. Eine Inschrift zwischen ihren Köpfen nennt den Namen Arnth Ane. Von rechts kommt mit geschultertem Hammer ein zweiter Charun herbei, der ein sichelförmiges Messer drohend erhoben hat.

Die erste Interpretation dieser Szene stammt von Emil Braun: *Der Sinn der oben beschriebenen Malereien ist offensichtlich dieser: Der eine von den beiden bricht gerade ins Jenseits auf, und so steht sein Charun bereit, das Op-*

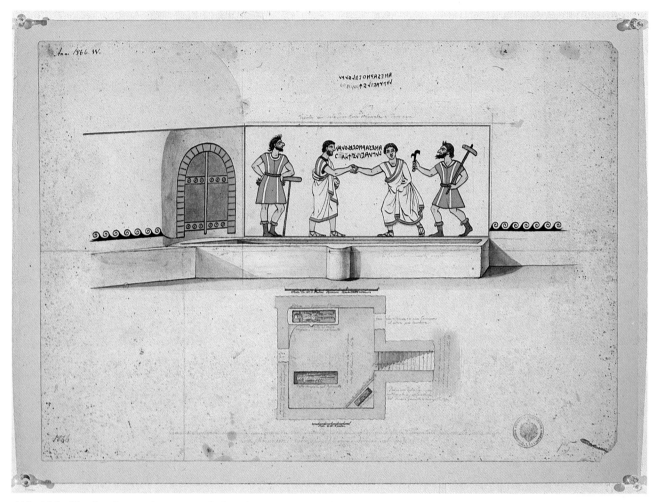

Abb. 185 Tomba Querciola II. Grundriß und Ansicht der rechten hinteren Ecke. Zeichnung von C. Ruspi.

fer, an dem er Rechte hat, in Verwahrung zu nehmen. Der andere hat noch einige Zeit zu leben; ein Umstand, der recht gnädig angedeutet wird; denn Gottseidank ist der andere Charun in ruhiger Haltung dargestellt. Die Stunde für seinen Einsatz hat noch nicht geschlagen; die Seele, die in seine Gewalt gegeben ist, läßt ihm noch Zeit[3].

Während Braun also an einen Aufbruch ins Jenseits dachte, wird die Darstellung von der neueren Literatur als Ankunftsszene verstanden: Der linke Mann, ein schon früher Verstorbener, ist soeben aus dem Hadestor her-

ausgetreten. Bewacht von seinem Charun schickt er sich an, den Neuankömmling, der von dem zweiten Charun herangetrieben wird, in Empfang zu nehmen und zu begrüßen[4].

Wir möchten eine dritte These vorschlagen, die sich an Brauns psychologisierende Beobachtungen anlehnt, aber die Benennung der Figuren umkehrt: Der Verstorbene wäre links und der Überlebende rechts dargestellt. Die ruhige Haltung der beiden linken Figuren deutet an, daß sie am Ende einer langen Lebensfahrt angekommen sind; ein letzter Halt vor der Unterweltspforte gibt Gelegenheit

197

zum Abschied von den Angehörigen; der Charun kann unbesorgt ausruhen, sein Opfer ihm nicht entrinnen. Der junge Mann rechts dagegen darf einstweilen noch weiterziehen; doch jedem seiner Schritte folgt erbarmungslos der zweite Charun, drohend bereit, früher oder später auch seinen Lebensfaden zu durchtrennen. Alle diese Interpretationen bleiben jedoch unsicher, solange wir nicht über eine systematische Sammlung und Sichtung der etruskischen Charun-Darstellungen verfügen[5].
Ähnliche Abschieds- bzw. Ankunftsszenen finden sich in der Tomba 4912 und der Tomba 5636, zwei Gräber, die erst in den 60er Jahren durch die neuen Grabungen der Fondazione Lerici entdeckt wurden[6]. Auch in diesen Gräbern sind die Szenen wie einzelne Bilder über einem aus dem anstehenden Felsen gehauenen Sarkophag angebracht. Allerdings treten hier (wie auch sonst) nicht zwei Charonten, sondern ein Charun und sein weibliches Pendant Vanth auf. Besonders enge Entsprechungen in Haltung und Kleidung zeigt der Charun der Tomba 4912; sie sind geeignet, nicht nur die Verwandtschaft der Malereien, sondern auch die Genauigkeit von Ruspis Zeichnung zu belegen. Nur zwei Details, die spitzen Tierohren und die Schlangenhaare, fehlen. Es ist wahrscheinlich, daß Ruspi, der die vielen, später gefundenen Beispiele nicht kennen konnte, diese Merkmale übersehen hat. Dank der sorgfältigen Zeichnung von Carlo Ruspi kann das schon lange verlorene Grab in seinen typologischen und stilistischen Zusammenhang eingeordnet werden. Es wird im 3. Jahrhundert v. Chr. entstanden sein.

Literatur

Etruskische Wandmalerei Nr. 107.

Anmerkungen

1 BullInst 1844, 97 f.
2 AnnInst 1866, 438 mit Taf. W.
3 BullInst 1844, 98 Anm. 1 (= Ergänzung zu dem Bericht Henzens, hier aus dem Italienischen übersetzt).
4 Vgl. A. J. Pfiffig, Religio Etrusca (1975) 208 oder G. Davies, AJA 89, 1985, 630 ff. bes. 631.
5 Diese wichtige Arbeit hat I. Krauskopf übernommen. Ihre Ergebnisse konnten hier noch nicht berücksichtigt werden.
6 Dazu ausführlich G. Colonna in: Ricerche di pittura ellenistica (1985) 151 ff. mit Abb. 25.26.27.29.

52 Tomba Querciola II, Grundriß und Ansicht der rechten hinteren Ecke
Abb. 185

Zeichnung von Carlo Ruspi, Maßstab 1:40 bzw. 1:8.
Feder über Blei auf Zeichenpapier (37,5 × 53 cm), auf Karton aufgeklebt, mit Blei beschriftet von Ruspis Hand, signiert und datiert: »Cammera Sepolcrale rinvenuta nei Terreni dei Sig.ri Querciola circa un miglio fuori di Porta Clementina in Corneto sulla destra li 5. Maggio 1832 Carlo Ruspi Romano disegnò sul locale.«, von anderer Hand oben links auf dem Karton: »Ann. 1866 W«.

C. W-L.

XVI. TOMBA DELLA SCIMMIA
Chiusi, Poggio Renzo

Die Tomba della Scimmia gehört zu einer Gruppe mehrräumiger Kammergräber, die der toskanische Ausgräber Alessandro François in den Monaten Januar und Februar des Jahres 1846 auf dem Poggio Renzo bei Chiusi entdeckte und freilegte. Nachdem Zeichnungen eines anderen Malers ungenügend ausgefallen waren, hat Giuseppe Angelelli im Auftrag der großherzoglich-toskanischen Regierung die Malereien der Tomba della Scimmia im Juni 1846 erneut kopiert. Von den Malereien im Hauptraum dieses Grabes fertigte er vier Zeichnungen in verkleinertem Maßstab an, dazu die Pause einer Wand in Originalgröße. Diese im Grab gezeichneten Blätter, die dort während der Arbeit durch Feuchtigkeit gelitten hatten, setzte Angelelli in Aquarelle um, von denen je einen Satz die Uffizien in Florenz und das Instituto di Corrispondenza Archeologica in Rom erhielten. Emil Braun präsentierte die Aquarelle anläßlich einer Winckelmann-Adunanz des Institutes im Dezember 1847 und ließ sie zur Publikation in den Monumenti inediti (V, 1850, Taf. XIV–XVI) in Kupfer umstechen. Seine Beschreibung dieser Tafeln (Annali 1850, 251 ff.), wenn auch in einigen Details zu korrigieren, bleibt bis heute ein Beispiel mustergültiger, gelehrter Interpretation eines Denkmals etruskischer Malerei. Wie Angelellis architektonische Zeichnungen deutlich zeigen, besteht die Tomba della

Abb. 187 Tomba della Scimmia. Architekturzeichnungen und Malereien einer Nebenkammer von G. Angelelli. ▷

Abb. 186 Tomba della Scimmia. Grundriß und Schnitt. Aquarell von G. Angelelli

Scimmia aus einem rechteckigen Hauptraum, dem sogenannten Atrium, auf das sich drei Nebenkammern öffnen, zwei zu den Seiten und eine größere, das sogenannte Tablinum, gegenüber dem Grabeingang. Entlang den Wänden sind Totenbetten aus dem Stein ausgearbeitet. Die Decke des Grabes ahmt plastisch eine hölzerne Balkenkonstruktion nach. Im Hauptraum sind die Wände mit gemalten figürlichen Friesen geschmückt. Da die Fläche einer jeden Wand hier durch eine Tür unterbrochen ist, hat der etruskische Künstler seine vier Friese jeweils an der rechten Seite einer Tür begonnen und bis zum linken Rand der Tür auf der angrenzenden Wand, also übereck, ausgedehnt. Zur Verdeutlichung der Darstellungen hat Angelelli die Friese auf seinen Aquarellen aber in eine Ebene gebracht.

199

Mit ihren Szenen von Sport, Spiel, Wagenrennen, Tanz und Musik in Gegenwart einer Dame unter einem Sonnenschirm – wohl der Grabherrin – gehören die Darstellungen der Tomba della Scimmia zu den ›erzählfreudigsten‹ etruskischen Grabmalereien. Bei der Beschreibung der Malereien folgen wir der Tafelnumerierung Angelellis, d. h. mit der Eingangswand rechts beginnend im Uhrzeigersinn.

T. I: Rechts ist ein Wagenrennen von drei Zweigespannen dargestellt. Ein Knabe mit Hund scheint bemüht zu sein, das Gespann der Gegenpartei abzulenken; ähnlichen Zweck dürften auch die sackartigen Hindernisse am Boden haben. In der linken Bildhälfte sieht man einen Schemel mit abgelegten Mänteln (oder einem verhüllten Siegerpreis) und vier junge Männer mit Lorbeerzweigen; einer von ihnen hält einen Lituus, ein Signalhorn mit umgebogenem Schalltrichter.

T. II: Von links nach rechts bewegen sich zwei seltsame, satyrhafte bärtige Gestalten, einer von zwergenhaften Maßen, die sich an der Hand halten und jeder eine große Feder oder einen Palmwedel halten. Ihr trikotartiges Gewand sowie Knie- und Fersenschutz lassen an Akrobaten oder Gaukler denken. Nach rechts folgen zwei Reiter; der jüngere läßt sich gerade vom Pferd gleiten. Davor sieht man einen Ringer seinen Gegner über die Schulter werfen, während ein Schiedsrichter mit Stab gebieterisch die Rechte ausstreckt. Ein ganz ähnliches Motiv findet sich in der ebenfalls Chiusiner Tomba Casuccini (Grab XVIII). Ganz rechts in der Ecke der Türrahmung hockt in einem Busch ein angekettetes Äffchen, die Scimmia, die dem Grab den Namen gegeben hat.

T. III: Die Mitte wird von einem Boxerpaar eingenommen, kurzhaarige und kurzbärtige Kraftprotze, der eine mit behaarter Brust. Nach antiker Sitte haben die Boxer ihre Hände in der Weise umschnürt, daß sie dieselben zum Auffang des feindlichen Schlages öffnen können. Als Schutz vor Verletzungen ist, wie auch bei den anderen Sportlern auf diesen Malereien, das Glied mittels eines um die Hüften führenden Riemchens hochgebunden. Zwischen den Boxern steht wieder ein Schemel mit einem Tuch. Links von der Boxergruppe schickt sich ein nackter Jüngling an, einen Speer abzuschleudern. Ihm folgt ein Knabe mit einem Lorbeerzweig und einem rundlichen Gegenstand an einer Schlaufe (Ball oder Aryballos). Darüber hängt, an einer imaginären Wand, ein großes Gefäß, das die Form der – sonst kleineren – Salbgefäße, der Aryballoi, hat, die zum Zubehör der Sportler gehörten und in vielen Exemplaren erhalten sind. Rechts von den

Boxern ist ein Mann in voller Rüstung, doch in tänzerischer Haltung, dargestellt, also ein Waffentänzer – auch er hat in der Tomba Casuccini seine Parallele, und in der Tomba delle Bighe in Tarquinia (Grab VII) findet sich ebenfalls dieses Motiv. Vor der Türkante blasen ein Knabe und ein grotesker Zwerg die Doppelflöte.

T. IV: Von links nach rechts schreiten zwei Pferde, ein braunes und ein weißes, von dem sich der Reiter gerade herabgleiten läßt. Vor ihnen hält ein Knabe mit dunklem Schurz zwei Kränze einem jungen Mann entgegen. Dieser, mit einem kurzen weißen Mantel über den Schultern und einem Lorbeerkranz auf dem Kopf, hält in jeder Hand einen kleinen runden Gegenstand. Darauf folgt auf einem flachen Podest eine Tänzerin, die Füße nach rechts, den Kopf nach links gewandt. Auf dem Kopf balanciert sie einen Räucherständer (Thymiaterion). Hinter der Tänzerin steht zwischen zwei großen Trögen oder Körben ein Flötenspieler mit breitkrempigem Hut und einem braunen Chiton, der durch die Gürtung hochgeschürzt zu sein scheint, wobei ein heller Schurz sichtbar wird. Mit der Balancekünstlerin bildet er eine Gauklergruppe, eine Szene, die auch von der Tomba dei Giocolieri bekannt ist und ebenfalls in der Tomba delle Bighe dargestellt war, wie C. Weber-Lehmann erkannte (hierzu Grab VII). Es folgt nun die Dame unter dem Sonnenschirm. Sie sitzt auf einem hohen Schemel, die Füße ruhen auf einer Fußbank. Ihre Kleidung besteht aus einem weißen Chiton mit rotem Rand und einem rotbraunen Mantel, den sie über den Kopf geführt hat. Von der Dame eilt ein Mann in hellem Mantel auf einen einzelnen unbekleideten Athleten zu, der Boxerbewegungen ausführt. Endlich sieht man ein Lorbeerbäumchen, zwei weiße Hunde und eine Knabenfigur.

Auf T. II seiner Architekturzeichnungen hat Angelelli auch die Malereien des Tablinums wiedergegeben. Das Mittelquadrat der Decke zeigt ein kreisförmiges Schildmotiv mit einem Bogenornament auf dem Rand und vier kreuzförmig angeordnete Blütenknospen. An den vier Ecken des Quadrats erscheint jeweils eine von unten dargestellte Sirene. Auf der Eingangswand dieses Nebenraumes ist ein nackter Jüngling mit nicht mehr klar erkennbaren Gegenständen (Geräte für das Symposion?) gemalt; eine ähnliche Figur erscheint auf der rechten Seitenwand, während eine Schlange links auf der Eingangswand von Angelelli nicht kopiert wurde.

Die Malereien, die mit Ausnahme des Wagenrennens bei der Aufdeckung des Grabes in gutem Erhaltungszustand waren, haben in der Folgezeit sehr gelitten. Als Guido

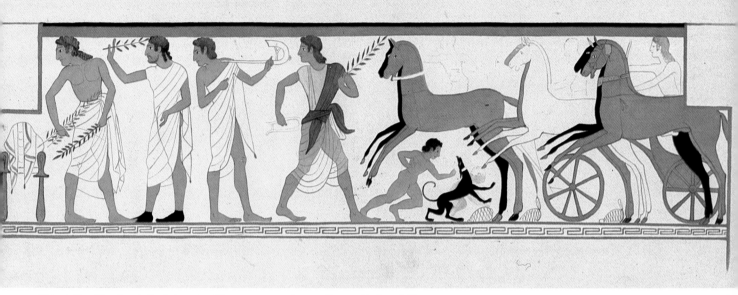

Abb. 188 Tomba della Scimmia. Wagenrennen. Aquarell von G. Angelelli.

Abb. 189 Tomba della Scimmia. Gaukler (?), Reiter, Ringer und Schiedsrichter. Aquarell von G. Angelelli.

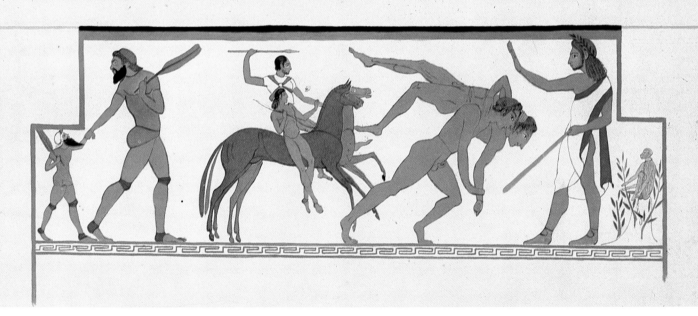

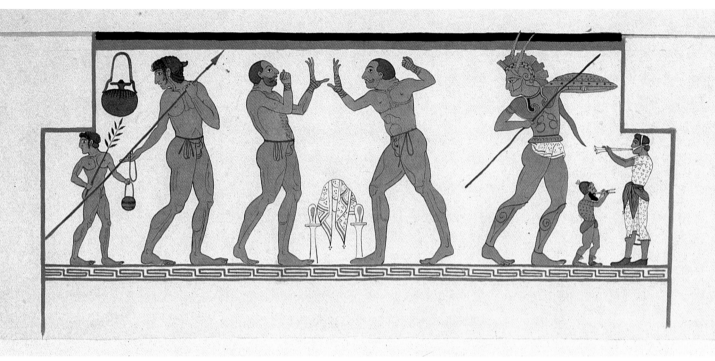

Abb. 190 Tomba della Scimmia. Speerwerfer, Boxer und Waffentänzer. Aquarell von G. Angelelli.

Abb. 191 Tomba della Scimmia. Gauklergruppe. Aquarell von G. Angelelli.

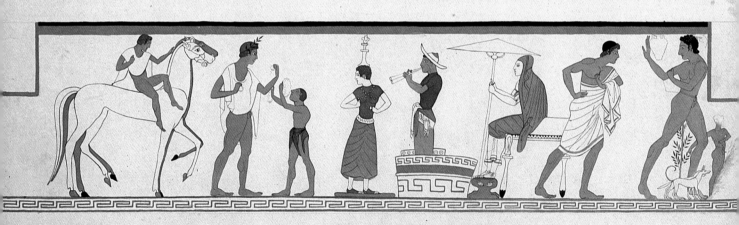

202

Gatti die Malereien im Auftrage der Soprintendenz von Florenz im Jahr 1911 erneut kopierte, mußte er bereits mehrere Partien nach den Tafeln der Monumenti inediti ergänzen. Die 1937 und 1938 für die Publikation von R. Bianchi Bandinelli (Clusium, fasc. 1. Le pitture delle tombe arcaiche. Monumenti della pittura antica scoperti in Italia I) angefertigten Photographien zeigen den weiteren Verfall, der auch später nicht aufzuhalten war. So sind die anläßlich dieser Ausstellung zum ersten Mal vorgeführten farbigen Aquarelle, die Angelelli wenige Monate nach der Entdeckung des Grabes anfertigte, für viele schon bald geschwundene Details der Darstellungen die einzige Dokumentation.

Die in der Tomba della Scimmia dargestellten Szenen finden ihre Parallele in einigen Grabmalereien Tarquinias (Tomba dei Giocolieri, Tomba Cardarelli, Tomba delle Bighe), unter deren direktem Einfluß der ein wenig provinzielle Chiusiner Maler offensichtlich stand. Die gleiche Neigung zu detailfreudiger Erzählung zeigen die gleichzeitigen Chiusiner Reliefs auf Sarkophagen, Urnen, Cippen und dgl.

Datierung: 500–480 v. Chr.

Literatur

Markussen Nr. 27; Etruskische Wandmalerei Nr. 25; Jean-Paul Thuiller, Les jeux atlétiques dans la civilisation étrusque (Rome 1985; Bibliothèque des Écoles françaises d'Athènes et de Rome 256). Chiusiner Reliefs: Jean-René Janot, Les reliefs archaïques de Chiusi (Rome 1984; Collection de l'École française de Rome 71), Vergleich mit der Wandmalerei bes. S. 295 ff.

53 Tomba della Scimmia, zwei Aquarelle mit Architekturzeichnungen und Malereien einer Nebenkammer

Abb. 186.187

von Giuseppe Angelelli (1846).
Maße: Zwei Blatt zu 54 × 42 cm.

54 Tomba della Scimmia, vier Aquarelle mit den Malereien der Hauptkammer

Abb. 188–191

von Giuseppe Angelelli (1846). Maßstab 1:5.
Maße: Vier Blatt zu 42 × 54 cm.

H.B.

Abb. 192 Tomba di Orfeo ed Euridice. Tänzer und Tänzerin. Photographie eines Aquarells von G. Angelelli.

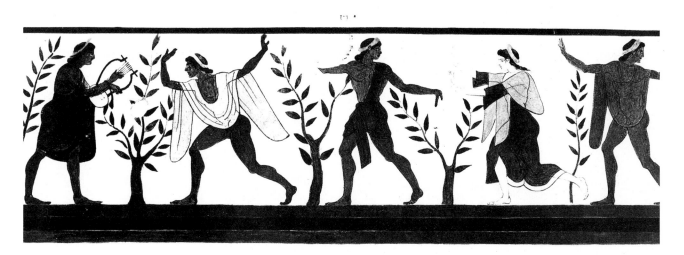

XVII. TOMBA DI ORFEO ED EURIDICE
Chiusi, Poggio le Case

Giuseppe Angelelli kopierte 1846 in Chiusi nicht nur die Malereien der Tomba della Scimmia, sondern auch die eines anderen, damals schon seit längerer Zeit aufgedeckten und stark zerstörten Grabes, der Tomba di Orfeo ed Euridice. Er lieferte je ein Aquarell der Wand mit der Darstellung einer Gelageszene und derjenigen mit einer Tanzszene. Beide Aquarelle, die in den dreißiger Jahren noch im römischen Institut vorhanden waren, sind bedauerlicherweise verschollen, doch existiert noch eine alte Photographie des Blattes mit der Tanzszene. Links im Bildfeld schlägt hier ein junger Mann die Leier, zu deren Klang zwischen Bäumen vier Personen tanzen: drei Männer und eine Frau. In dem Leierspieler und der Frau glaubte man – freilich unbegründeterweise – das mythische Paar Orpheus und Euridike zu erkennen. Die Gelagedarstellung ist nur noch durch den nach Angelellis Aquarell angefertigten Stich in den Monumenti inediti (V, 1850, Taf. XVII) überliefert. Das damals wieder zugeschüttete Grab wurde 1925 noch einmal geöffnet; von den qualitätvollen Malereien, die Emil Braun (Annali 1850, 280 ff.) beschrieben hatte, war außer einigen Farbspuren nichts mehr erhalten. Ihr Stil ist spätarchaisch.
Datierung: etwa 500–470 v. Chr.

Literatur

Markussen Nr. 19; Etruskische Wandmalerei Nr. 18.

55 Tomba di Orfeo ed Euridice *Abb. 192*

Photographie nach einem verschollenen Aquarell von Giuseppe Angelelli (1846).

H. B.

XVIII. TOMBA CASUCCINI
Chiusi, Il Colle

Das Grab wurde 1833 auf einem Gelände der Familie Casuccini in der Gemarkung »Il Colle« – daher auch unter dem Namen Tomba del Colle bekannt – entdeckt. Während einer gemeinsamen Besichtigung im Jahre 1840 ließ Emil Braun die Malereien durch Ludwig Gruner kopieren, da er eine bereits erschienene Illustration (Etrusco Museo Chiusino, Fiesole 1833, Vol. I, Taf. CLXXI–CLXXV) für ungenügend hielt.
Die Tomba Casuccini gehört, wie auch die Tomba della Scimmia in Chiusi (Grab XVI), zum Typ der Gräber mit kreuzförmigem Grundriß, also mit einer Hauptkammer und drei Nebenkammern. Allerdings wurde die geplante linke Nebenkammer nicht ausgeführt. Malereien in Form recht hoch an den Wänden plazierter Friese besitzen sowohl die Hauptkammer wie auch die Hinterkammer an der Stirnseite. Die Malereien dieser Hinterkammer – eine Darstellung von Tänzern und Musikanten zwischen kleinen Lorbeerbäumchen – hatte Gruner innerhalb von Architekturzeichnungen (Querschnitte der Kammer und Prospekte) wiedergegeben. Diese Blätter sind verlorengegangen und nur noch in Nachstichen in den Monumenti inediti (V, 1851, Taf. XXXII) faßbar. Erhalten sind dagegen seine Zeichnungen der Malereien in der Hauptkammer. Auf zwei Blättern hat Gruner in reinen Umrißzeichnungen in Bleistift diese in vier Friesen wiedergegeben, indem er zur Verdeutlichung der Darstellung die beiden Teile ein und derselben Szene, die im Grab auf den benachbarten Abschnitten zweier Wände über die Ecke laufend gemalt ist, in eine Ebene gebracht hat. Ein solches durch die Türen zu den Nebenkammern und den Eingang bedingtes Arrangement der Malereien findet sich auch in der Tomba della Scimmia. Auf einem weiteren Blatt, einer feinen Tuschzeichnung ebenfalls nur der Umrisse der Figuren, hat Gruner mit Wasserfarben Proben der Kolorierung des Originals eingetragen. Ein zweites Blatt dieser Art, das existiert haben muß, ist verschollen. Diese Farbproben dienten für die Kupfertafeln der Monumenti inediti (Taf. XXXIII–XXXIV), die in einem damals neuartigen Schraffursystem die Originalfarben andeuten.
Im vorderen Bereich der Grabkammer sind Symposionszenen dargestellt. Auf dem rechten Teil der rechten Seitenwand und dem linken der Eingangswand steht links am Boden ein Dreifuß mit einem großen Becken – wohl mit kühlendem Wasser gefüllt –, in dem sich zwei klei-

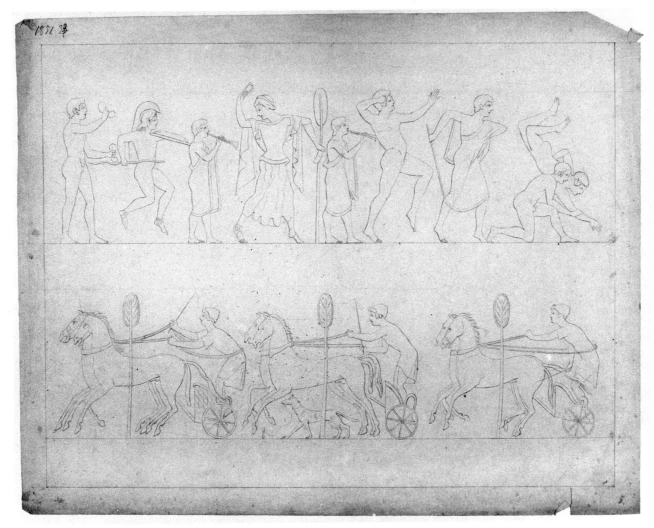

Abb. 193 Tomba Casuccini. Sportler und Wagenrennen. Bleistiftzeichnungen von L. Gruner.

nere Gefäße befinden. Ein nackter Diener schickt sich an, zwei Kannen zu füllen, während ein Kollege mit den Händen gestikuliert. Es folgt ein Flötenspieler, der vor vier jungen Männern musiziert, die auf zwei Klinen Platz genommen haben und ebenfalls lebhaft gestikulieren. Auf dem rechten Abschnitt der Eingangswand und dem linken der linken Seitenwand sind drei weitere männliche Paare auf Klinen dargestellt. Auch sie gestikulieren und halten Trinkschalen, einen Kranz, eine Blüte oder einen

Zweig. Ein ebenfalls nackter Diener vor der dritten Kline trägt zwei Kannen und ein Weinsieb herbei.
Sport, Spiel und Musik und Tanz sind die Themen im hinteren Bereich der Grabkammer. Auf dem rechten Abschnitt der linken Seitenwand und links auf der Stirnwand beginnt die Darstellung von links mit einem nackten Jüngling, der zwei Sprunggewichte (Halteres) in seinen Händen hält. Vor ihm produziert sich ein Waffentänzer mit Helm, Rundschild und einem gewellten Speer. Es

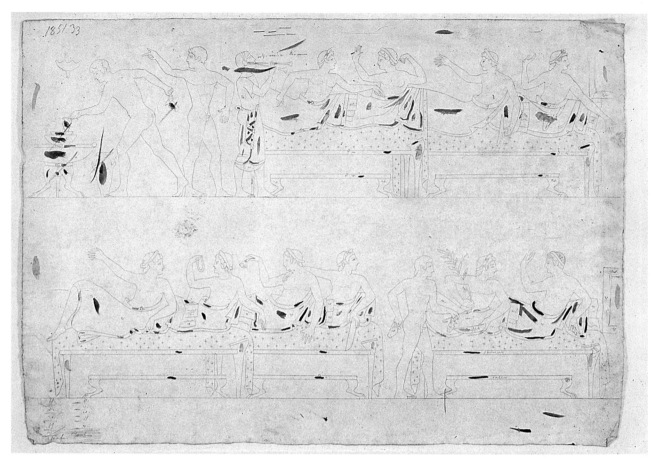

Abb. 194 Tomba Casuccini. Gelage. Tuschezeichnung mit Farbproben von L. Gruner.

folgen ein kleiner Flötenbläser und eine Tänzerin mit Klappern (Krotala) in den Händen. Sie trägt, wie auch der Waffentänzer, Fußgelenkschützer, die ähnlich auch bei den Gauklern der Tomba della Scimmia zu beobachten sind. Die Szene setzt sich fort mit einer Stange, die eine blattförmige Bekrönung hat, einem zweiten Flötenbläser und einem Einzelboxer. Dann folgt eine Ringergruppe, bei der ein Kämpfer seinen Gegner über die Schulter wirft. Ein Sportrichter mit Stab und kurzem Gewand beobachtet das Paar.

Die Stirnwand rechts und die rechte Seitenwand links bringen ein Wagenrennen von drei Zweigespannen. Es sind niedere zweirädrige Wagen − ein Originalfund aus einem Grab bei Ischia di Castro konnte jüngst rekonstruiert werden −, in denen ein Wagenlenker steht, der mit kurzer Tunika und einer Mütze (Pileus) bekleidet ist und in den Händen die Zügel und eine Geißel hält. Auf der Zeichnung haben der erste und der dritte Wagenlenker den Zügel um den Rücken gelegt, eine etruskische Eigenart bei diesem Sport (vgl. Tomba delle Bighe, Nr. VII). Die Originalmalereien zeigen dies nur bei dem ersten Wagenlenker, doch ist zu bedenken, daß im 19. Jahrhundert eine Übermalung stattfand, die zur Verunklärung weiterer Partien der Darstellungen in dieser Grabkammer führte;

einen um so größeren Dokumentationswert besitzen die vor dieser Übermalung angefertigten Zeichnungen. Vor den Gespannen sehen wir in einer Reihe drei jener Stangen mit blattförmigem Ende, die hier wohl als Grenzlinie der Rennbahn zu verstehen sind; auch auf Chiusiner Reliefs mit der Darstellung von Wagenrennen begegnen solche Stangen. Der an einem Pflock angebundene Hund vor dem mittleren Gespann hatte wohl die Aufgabe, wie bereits Emil Braun vermutete, die Pferde vor dem Abweichen von der angezeigten Rennbahn abzuschrecken.

Die Malereien der Tomba Casuccini sind eine gute Routinearbeit. Wie bei der wohl etwas älteren Tomba della Scimmia, läßt sich auch hier an einigen Details direkter Einfluß der tarquinischen Malerei zeigen, so begegnen außer dem schon genannten Waffentänzer ganz ähnliche Rennwagen und -lenker in der Tomba delle Bighe. Von Chiusiner Reliefs dagegen geläufig sind die erwähnten ›Orientierungsstangen‹ oder etwa der ›Weinkühler‹ in der Symposiondarstellung.

Datierung: Um 480 v. Chr.

Literatur

Markussen Nr. 16; Etruskische Wandmalerei Nr. 15; J.-P. Thuiller, Les jeux athlétiques dans la civilisation étrusque (Rome 1985; Bibl. des Écoles Françaises d'Athènes et de Rome) 256; Wagen von Ischia di Castro: La Biga etrusca di Castro (Führer der Ausstellung Viterbo 1986).

56 Tomba Casuccini, zwei Bleistiftzeichnungen *Abb. 193*

von Ludwig Gruner (1840).
Maße: Zwei Blatt zu 44 × 57,5 cm.

57 Tomba Casuccini, Tuschezeichnung mit Farbproben *Abb. 194*

von Ludwig Gruner (1840).
Maße: 35,5 × 52 cm.

H. B.

XIX. TOMBA FRANÇOIS
Vulci und Rom, Villa Albani

Das Grab wurde im April 1857 in Vulci auf einem Gelände im Besitz des Fürsten Torlonia durch Alessandro François entdeckt und freigelegt. Der französische Orientalist, Archäologe und Epigraphiker Adolphe Noël des Vergers hatte zusammen mit seinem Schwiegervater, dem bekannten Verleger Ambroise Firmin Didot, das Unternehmen finanziert und sich die wissenschaftliche Auswertung vorbehalten. Durch Vermittlung des Sekretärs des römischen Instituts, Wilhelm Henzen, wurde der junge Zeichner Nicola Ortis damit betraut, die Malereien des Grabes für des Vergers zu zeichnen. Bevor die Zeichnungen von Ortis an des Vergers geschickt wurden, der sie dann für sein großes Werk »L'Étrurie et les Étrusques ou dix ans de fouilles dans les Maremmes toscanes« (Paris 1862/64) stechen ließ, beauftragte Henzen den Kupferstecher Bartolommeo Bartoccini, seinerseits die Blätter von Ortis zu kopieren. Diese Reproduktionen Bartoccinis wurden von diesem selbst für die Monumènti inediti (VI, 1859, Taf. XXXI–XXXII) in Kupfer gestochen.

Die Bleistiftskizze fertigte Heinrich Brunn 1860 an, als nach Entfernung eines Teiles einer antiken, nachträglich eingesetzten Mauer eine bislang unsichtbare Malerei zutage kam.

Im Jahre 1862 hat der greise Carlo Ruspi im Auftrage der Vatikanischen Museen ein Faksimile der gesamten Malereien hergestellt, bevor der Fürst Torlonia sie von den Wänden des Grabes ablösen und nach Rom in seine Sammlung überführen ließ. Ruspi stellte zu diesem Zweck als Arbeitsgrundlage im Grabe Pausen her; sie gelangten nach des Malers Tod an des Vergers. Die drei Blätter mit Ornamentfriesen, wohl Proben oder Vorstudien für das eigentliche Faksimile, kamen 1889 durch die Erben Ruspis in den Besitz des Deutschen Archäologischen Instituts.

Der Grundplan der Tomba François (Abb. 193), eines der größten etruskischen Kammergräber überhaupt, ist recht komplex. Von einem Zugang, der seinerseits zu drei Nebenkammern führt, gelangt man in den querrechteckigen Hauptraum, das sogenannte Atrium, auf das sich dem Eingang gegenüber ein quadratischer Raum, das sogenannte Tablinum, in ganzer Breite öffnet. Das Tablinum hat dann noch eine Hinterkammer. Vom Atrium führen sechs Türen in annähernd symmetrisch angeordnete weitere Kammern. Die figürlichen Malereien befan-

den sich im Tablinum und im Atrium. Die Ausgräber fanden zunächst den rechten Teil des Atriums durch eine antike, aber später eingezogene Mauer verschlossen. Als sie die Mauer durchbrachen, wurden auch Malereien im dahinterliegenden Teil des Raumes sichtbar. Dann bemerkten sie, daß die Tür zur mittleren der rechten Seitenkammer vermauert war und die Stuckschicht dieser Türvermauerung ebenfalls Malerei trug. Um in diese Seitenkammer gelangen zu können, mußte ein Loch in die

Wand geschlagen werden, wodurch Teile der Malerei zerstört wurden.

Ortis hat im Mai 1857 auf neun Tafeln in Bleistiftzeichnungen die gesamten Malereien des Grabes, so weit sie damals sichtbar waren, kopiert. Er begann im Tablinum, wo sich zwei eindeutig als Pendants gedachte figurenreiche Darstellungen befanden. Hier war auf der linken Seitenwand (Ortis T.I) eine der homerischen Ilias (23,179 ff.) entnommene Szene gemalt: die Schächtung troianischer Gefangener durch Achill. In der Mitte des Bildfeldes stößt Achill einem auf dem Boden sitzenden Troianer das Schwert in den Hals, während zwei etruskische Todesdämonen, die geflügelte *vanth* und *charu* mit seinem Hammer, bedeutungsvoll zuschauen. Auf *vanth* folgen nach links der Schatten des von Hektor getöteten Patroklos, dem das blutige Opfer gilt, und Agamemnon. In der rechten Bildhälfte werden von den beiden gewappneten Aias zwei weitere gefesselte nackte Troianer herbeigeführt, wobei einer bereits auf der angrenzenden Stirnwand des Tablinums dargestellt ist (Ortis T.III). Durch Beischriften in etruskischen Namensformen (*achle* für Achill, *truials* für Troianer, *hinthial patrucles* für den Schatten des Patroklos usw.) sind die agierenden Figuren identifiziert. Für diese Darstellung aus der griechischen Mythologie konnte sich unser etruskischer Maler als Vorbild an ein offensichtlich damals berühmtes Gemälde halten, das außer der Tomba François durch weitere fünf mittelitalisch-etruskische Denkmäler, z. B. den sogenannten Priestersarkophag in Tarquinia, in seinem Figurenbestand mehr oder weniger vollständig überliefert ist.

Als Pendant zu diesem blutigen homerischen Troianeropfer ist auf der gegenüberliegenden Wand eine ebenso blutige Szene, doch aus der eigenen etruskischen Geschichte gemalt (Ortis T.II). Im Bild rechts stößt ein unbekleideter Mann in einem Überfall von hinten einem jungen gepanzerten Krieger ein Schwert in die Brust, während in der Mitte zwei Männer jeweils einen mit einem Mantel bekleideten niederstechen. Dabei löst links ein weiterer Mann einem anderen − er ist bereits auf der angrenzenden Wand gemalt (Ortis T.III) − mit einem Dolch (von Ortis nicht richtig erkannt) die gefesselten Hände. Nach der Namensbeischrift heißt der Gefesselte *caile vipinas*, sein Befreier *macstrna*. Wie der römische Kaiser Claudius, bekanntlich selbst Verfasser einer leider nicht erhaltenen Geschichte der Etrusker, in einer Rede ausführte (CIL XIII, 1668), lautete nach etruskischer Version der Name des späteren römischen Königs Servius Tullius ursprünglich Mastarna. Mastarna soll ein treuer Gefährte

Abb. 195 Tomba François. Plan mit Eintragung der Bleistiftzeichnungen von N. Ortis und H. Brunn.

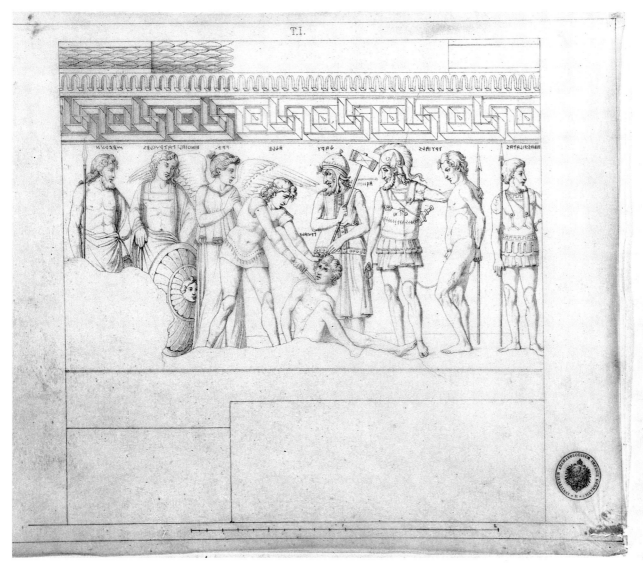

Abb. 196 Tomba François. Schächtung troianischer Gefangener. Zeichnung von N. Ortis.

des Caelius Vibenna in dessen wechselvollen Schicksalstagen gewesen sein und nach dem Tode des Freundes mit dem Rest seines Heeres den Caelius erobert und sich in Rom an die Macht gesetzt haben. Hier ist also eine Episode im Leben des Caelius Vibenna dargestellt: Er war gefangen worden und wurde von seinem Freunde Mastarna befreit, wozu ein Überfall auf die drei Gegner unternommen wurde. Nach den Beischriften stammten diese aus Volsinii, Sovana und Rom. Bei der Befreiung wirkte auch ein Bruder des *caile, avle vipinas*, die Figur ganz rechts im Bilde, mit. Nach dem römischen Grammatiker Festus (468, 16 f. L) waren Caelius und Aulus Vibenna [*volci*]*entes fratres*, ein Bruderpaar aus Vulci. Im Atrium sind auf der Eingangswand rechts Aias und

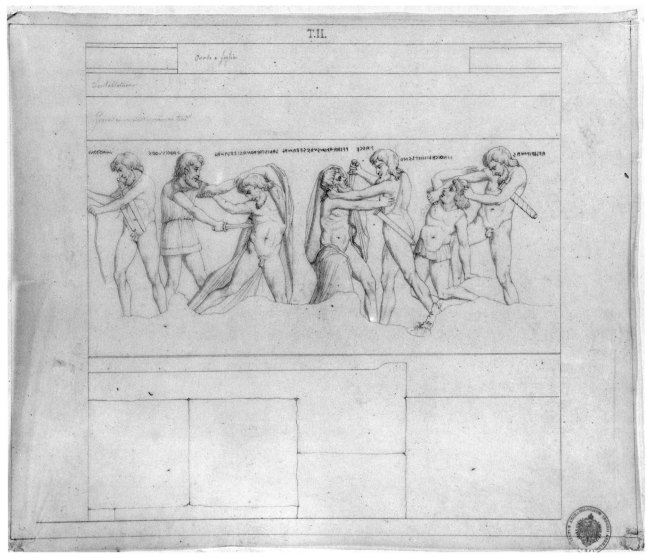

Abb. 197 Tomba François. Befreiung des Caelius Vibenna. Zeichnung von N. Ortis.

Kassandra zu sehen (Ortis T. IV). Die Tür in der linken Seitenwand wird flankiert von zwei stehenden Figuren, Phoinix und Nestor, beide mit einer Palme (Ortis T. V). Auf der Stirnwand ist links der gegenseitige Brudermord von Eteokles und Polyneikes dargestellt (Ortis T. VI). Auf dem linken Teil der Eingangswand erscheint eine Unterweltsszene: Sisyphos wälzt im Beisein des Amphiaraos als Buße seines Frevels einen großen Stein einen Berghang hinauf (Ortis T. VII). Die rechte Seitenwand des Atriums zeigt auf ihrem linken Teil, also links zu der Tür der ehemals vermauerten Nebenkammer, die Figur des *vel saties*, eines lorbeerbekränzten Mannes in einer ›Toga picta‹ mit der Darstellung von Waffentänzern. Vor ihm hockt eine Knabengestalt, *arnza*, die in der linken Hand offenbar als

210

ihr Spieltier eine an einen Faden gebundene Schwalbe hält (Ortis T. VIII). Im Gegensatz zur Ortis'schen Zeichnung zeigt das Original den typischen geteilten Schwalbenschwanz ganz deutlich. Auch die vermauerte Türöffnung war, wie bereits bemerkt, bemalt. Von der durch François beim Eindringen in die Nebenkammer zerstörten Figur konnten durch spätere Nachgrabungen Reste festgestellt werden. Danach war hier ein Mann in einem größeren Maßstab als die übrigen Figuren dargestellt. Rechts neben der Tür erschien, wie neu zusammengesetzte bemalte Stuckfragmente zeigten, noch einmal die Gestalt des *arnza* mit einer männlichen Figur und einem Granatapfelbaum. Ortis sah hiervon offensichtlich nichts mehr in situ. Auf dem rechten Teil der Stirnwand des Atriums war für ihn (Ortis T. IX) nur ein Stück des Tier-kampf-Frieses, der über den Türen und Figuren des Raumes läuft, sichtbar. So erschien auf seiner Zeichnung die Fläche links neben der Tür leer. Hier setzte nämlich die schon erwähnte spätere Mauer an, die den rechten Teil des Atriums abschloß. Als Brunn diesen Abschnitt der Mauer entfernte, kam die figürliche Szene zutage, die er dann skizzierte: ein Unbekleideter, *marce camitlnas*, eilt im Kreuzschritt herbei, um einen am Boden hockenden wehrlosen Mann, *cneve tarchunies rumach*, mit dem Schwert zu töten. Nach dem Ethnikon *rumach* war das Opfer ein Römer, Gnaeius Tarquinius. Also wiederum eine Episode aus der etruskischen Geschichte.

Die Malereien der Tomba François sind nach einem einheitlichen Konzept ausgeführt, wobei durch die räumliche Anordnung bestimmte Korrespondenzen der einzel-

Abb. 198 Tomba François. Befreiung des Caelius Vibenna (Fortsetzung). Zeichnung von N. Ortis.

Abb. 199 Tomba François. Aias und Kassandra. Zeichnung von N. Ortis.

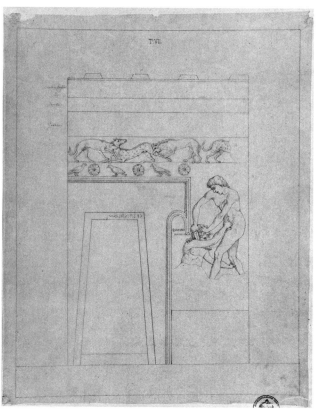

Abb. 200 Tomba François. Phoinix und Nestor. Zeichnung von N. Ortis.

Abb. 201 Tomba François. Brudermord von Eteokles und Polyneikes. Zeichnung von N. Ortis.

nen Bildthemen deutlich gemacht wurden. Wie schon bemerkt, bilden das Troianeropfer und die Befreiung des *caile vipinas* im Tablinum Pendants. Auf der Stirnwand des Atriums entspricht die gegenseitige Ermordung von Eteokles und Polyneikes, ein Thema des griechischen Mythos, einem Ereignis der eigenen etruskischen Geschichte, der Ermordung des *cneve tarchunies rumach* durch *marce camitlnas*. Die Wand mit den beiden stehenden homerischen Gestalten Phoinix und Nestor liegt derjenigen gegenüber, auf der das Bild des stehenden *vel saties* mit *arnza* links der Tür erscheint, die ihrerseits rechts von einer ähnlichen Darstellung begleitet war und in ihrer vermauerten Öffnung eine große stehende männliche

Gestalt zeigte. Man hat in der aus historischen Quellen sonst nicht bekannten Gestalt des *vel saties*, der hier die ›Toga picta‹ trägt, bei den Römern das Gewand des Triumphators, wohl mit Recht den Initiator der Grabausgestaltung gesehen. Der eigentliche Grabherr, der pater familias, wäre die zerstörte Figur in der Türfüllung. Das Erscheinen des Vogels auf der Hand des *arnza* ist aber gewiß kein Hinweis auf ein vorher eingeholtes Augurium, wie immer wieder behauptet wird; denn es handelt sich nicht um einen Specht, dessen Flug man im Altertum als Orakel deutete, sondern um eine Schwalbe an einem Faden als Spieltier des Jungen. Kassandra und Amphiaraos, die in symmetrisch angeordneten Bildern auf der Ein-

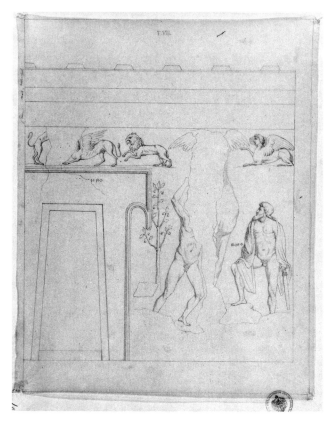

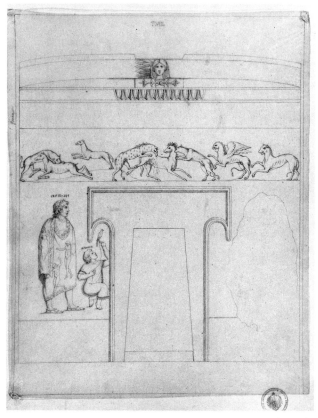

Abb. 202 Tomba François. Sisyphos und Amphiaraos. Zeichnung von N. Ortis.

Abb. 203 Tomba François. Mann in Toga picta und Knabe mit Schwalbe. Zeichnung von N. Ortis.

gangswand erscheinen, sind Gestalten des griechischen Mythos, die die Fähigkeit zur Prophetie besaßen. In einem anregenden Beitrag hat F. Coarelli unlängst die Bezüge der einzelnen Bildthemen erneut diskutiert und dabei eine antirömische Tendenz des gesamten Bildzyklus, den der Vulcenter ›Princeps‹ *vel saties* erstellen ließ, herausgestellt.

Bereits Heinrich Brunn mußte im Jahr 1860 bei seinem Besuch in der Tomba François feststellen, daß die Zeichnungen von Ortis und somit auch die nach ihnen angefertigten Tafeln der Monumenti inediti längst nicht so exakt waren, wie zuerst angenommen wurde. Das betrifft nicht nur die etruskischen Inschriften neben den Figuren, son-

dern auch Details der Darstellungen. So hat Ortis beispielsweise den Dolch in der Hand des *macstrna* als solchen nicht erkannt. Unter dem Gegner des *avle vipinas* sah er den Rundschild am Boden nicht, dafür zeichnete er statt eines Fußes am Boden einen Kopf. Einige unbärtige Gestalten wurden als bärtig wiedergegeben. Auf den Specht, der in Wirklichkeit eine Schwalbe ist, wurde schon hingewiesen. Der ganze Stil wirkt im Vergleich zum Original süßlich. Ruspis Faksimile im Vatikan ist dagegen genauer in den Details, doch ebenfalls im ganzen ein Werk des 19. Jahrhunderts. Das zeigt bereits der Frauenkopf auf einem der drei Ornamentstreifen im Besitz des Deutschen Archäologischen Instituts.

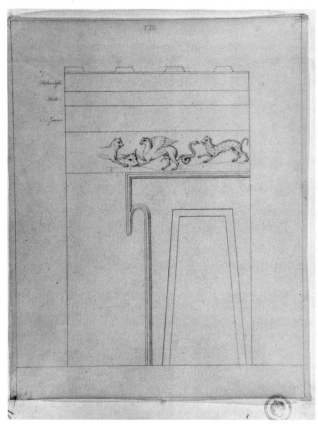

Abb. 204 Tomba François. Tierkampffries über Tür. Zeichnung von N. Ortis.

Nachdem man in der Datierung der Originalgemälde, die inhaltlich wie qualitativ ein Hauptwerk der etruskischen Kunst darstellen, lange zwischen den Extremen ›um 350‹ und ›um 100 v. Chr.‹ schwankte, konnte, namentlich durch eine stilistische Analyse der Ornament- und Tierfriese, eine sichere Ansetzung in das dritte Viertel des 4. Jahrhunderts v. Chr. gewonnen werden.

Literatur

Markussen Nr.187; Etruskische Wandmalerei Nr.178; F. Coarelli, Dial. Arch. 3. Serie 1, 1983, 43 ff.; A. Maggiani, Dial. Arch. 3. Serie 1, 1983, 71 ff. Trojaneropfer: H. Blanck, Die Malereien des sogenannten Priester-Sarkophags in Tarquinia, in: Miscellanea archaeologica Tobias Dohrn dedicata (Roma 1982) 11 ff.; Artigianato artistico (Milano 1985, Katalog der Ausstellung Volterra 1985) 208 ff.; Datierung: M. Cristofani, Dial. Arch. 1, 1967, 186 ff.

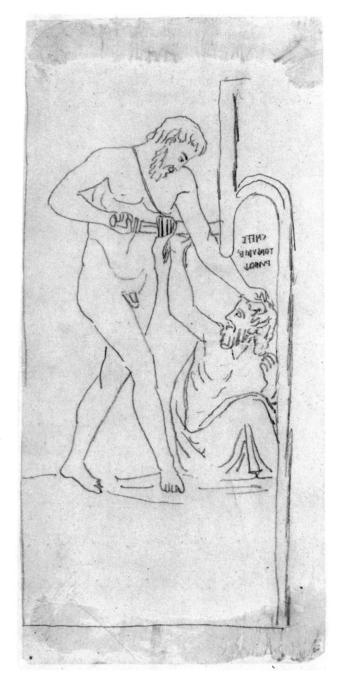

Abb. 205 Tomba François. Tötung des Gnaeius Tarquinius. Zeichnung von H. Brunn.

Abb. 206 Tomba François. Ornamentstreifen mit Frauenkopf. Faksimile von C. Ruspi.

Abb. 207 Tomba François. Mäander. Faksimile von C. Ruspi.

58 Tomba François, neun Bleistift-
zeichnungen Abb. 196–204

von Nicola Ortis, Maßstab 1:10, kopiert von Bartolommeo Bartoccini (1857).
Maße: T. 1: 33,5 × 40,5 cm, T. II: 31,5 × 40,5 cm, T. III: 40 × 31,7 cm, T. IV: 40,5 × 33 cm, T. V: 42 × 33 cm, T. VI: 42 × 33 cm, T. VII: 40,5 × 32 cm, T. VIII: 40,5 × 32 cm, T. IX: 40,5 × 32 cm.

59 Tomba François, Bleistiftskizze
Abb. 205

Abb. 208 Tomba François. Eierstab. Faksimile von C. Ruspi.

von Heinrich Brunn (1860), Maßstab 1:10.
Maße: 34 × 11,5 cm.

60 Tomba François, Faksimile von drei
Ornamentstreifen Abb. 206–208

Aquarell von Carlo Ruspi (1862).
Maße: Ornamentstreifen mit Frauenkopf: 37 × 180 cm, Mäander: 36 × 154 cm, Eierstab: 38,5 × 72,5 cm.

H.B.

VARIA

XX. ASCHENURNE
Tarquinia, Museo Nazionale

Über die genauen Fundumstände ist nichts bekannt. Wolfgang Helbig, der als erster über die Urne berichtete (RM 1, 1886, 84 ff.) erwähnt lediglich, daß sie zusammen mit zwei attischen schwarzfigurigen Vasen und einem Bronzespiegel in einem sonst ausgeraubten Grab gefunden wurde, das etwa 80 m nördlich der ›Secondi Archi‹, also im Bereich der Monterozzi-Nekropole entdeckt worden war. Die Aquarelle tragen eine Signatur von Gregorio Mariani mit dem Datum ›25. ottobre 1886‹. Publiziert wurden die Aquarelle als Schwarzweißabbildungen durch F. Messerschmidt (RM 45, 1930, 191 ff; Abb. 1–4).

Die Urne ahmt in ihrer Gestalt eine kleine Holztruhe auf vier tatzenähnlichen Füßen und mit einem giebelförmigen Deckel nach. Auch das schmalrechteckige, von Rosetten umgebene Mittelfeld der Rückseite ist von einer Truhenform übernommen: es soll die für antike Kastenmöbel typische tiefer liegende Zone in der Wand andeuten. Das Mittelfeld der Vorderseite zeigt ein im Profil dargestelltes rotbraunes Pferd, das von einem nackten Jüngling mit einem Zweig in der Rechten am Zügel gehalten wird. Hinter dem Pferd steht ein weiterer Jüngling mit zwei Speeren. Über den Truhenfüßen ist auf der Vorderseite innerhalb einer roten Rahmung jeweils ein Lorbeerbäumchen dargestellt, wie solche von archaischen und klassischen Grabmalereien her geläufig sind. Die Schmalseiten zeigen in gleicher Weise ein stehendes lediges Pferd. Während Mähne, Schwanzhaare und die bei-

den von der Innenseite gesehenen Beine hell sind, ist der übrige Körper der Tiere braun bzw. schwarz mit hellen Linien zur Andeutung von Volumen und Muskulatur. In den Giebeln ist – wie in einem Kammergrab – ein Firstbalken (columen) dargestellt, der von zwei stilisierten Fischen flankiert wird. Das Motiv der ledigen Pferde erinnert an die Malereien der Tomba del Barone. Die vom Betrachter entfernten Beine eines Vierfüßlers in einer anderen Farbe wiederzugeben, ist an sich ein Merkmal frühharchaischer Malerei, das aber auch später gelegentlich begegnet, so z. B. in der Tomba Cardarelli und in der Tomba dei Baccanti.

Datierung: Um 510 v. Chr.

Literatur

Gli Etruschi di Tarquinia, a cura di M. Bonghi Jovino (Katalog der Ausstellung Mailand 1986, Modena 1986) 297 f.

61 Aschenurne

Tarquinia, Museo Nazionale (Inv. Nr. 1417).

62 Aschenurne, vier Aquarelle *Abb. 209–212*

von Gregorio Mariani (25. Oktober 1886), Maßstab 1:2. Maße: Vier Blatt zu 23,5 × 30,5 cm.

H. B.

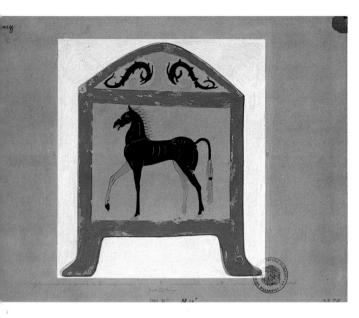
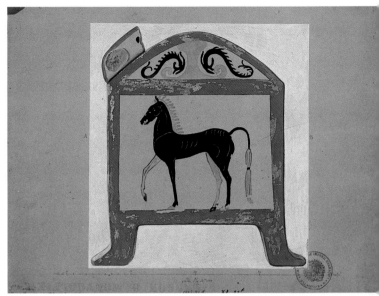

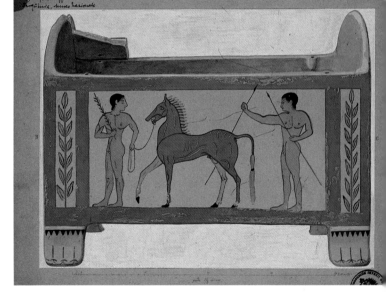

Abb. 209–212 Aschenurne, Aquarelle von G. Mariani.

XXI. MARMORTAFEL
Tarquinia, Museo Nazionale

Abb. 3 auf S. 24

Maße: 77,5 × 101 × 3 cm

Übersetzung:
»Zu Ehren
Ludwigs I., des Königs von Bayern,
des allergnädigsten, gütigsten Fürsten,
der in diesem Palast verweilte,
während er Corneto besuchte,
um nahebei die Gräber der alten Etrusker zu sehen.

Von dort zurück, besichtigte er den berühmten Palast,
ein ausgezeichnetes Bauwerk in Gotischem Stile,
in dem schon Papst Leo X. für längere Zeit wohnte.

Seine Majestät gewährte die Ehre,
zu tafeln gemeinsam mit den Besitzern des Palastes,
denen er die Beweise
seiner einzigartigen Huld überreich spendete.

Lorenzo Graf Soderini,
Römischer Patrizier, sein Kammerherr.

Marmor, der die Erinnerung
an diesen glückreichen Tag besiegelt:
an den 19. Oktober 1834,
an welchem Tage ihm und seinem Hause
so große Auszeichnung zuteil wurde.«

Dr. G. Tiziani, Tarquinia, teilte hierzu freundlicherweise mit: *Der Besuch des Königs muß rein privaten Charakter gehabt haben; denn es fanden sich keinerlei Hinweise darauf im Archiv der Stadt Tarquinia. Der Stein war ursprünglich wohl im Inneren des Palazzo Vitelleschi (damals Soderini, heute Sitz des Nationalmuseums Tarquinia) angebracht, vielleicht auf der Süd- oder Westseite des Arkadenhofes. Die mir bekannten historischen Aufnahmen zeigen immer nur die Fassade bzw. die Nord- und Ostseite des Hofes, auf denen die Inschrift nicht erscheint.*
Als Datum für den Besuch Ludwigs in Tarquinia ist durch mehrere Zeugnisse der 23. Oktober 1834 gesichert (s. o. S. 24 und Dokumente 29 und 30). Der Schluß der Inschrift dagegen nennt, nach römischer Kalenden-Zählung stilisiert, den 19. Oktober 1834. Möglicherweise ist hier ein Fehler bei der Umrechnung unterlaufen; doch nach dem Duktus der Inschrift ist es wahrscheinlicher, daß ein zweites, das Haus Soderini auszeichnendes Ereignis gemeint ist: Die Ernennung Soderinis zum Bayerischen Kammerherrn, die Ludwig wohl in Rom wenige Tage vor der Reise nach Tarquinia vorgenommen hatte.

H. L.

XXII. »UNEDIERTE GRÄBER VON CORNETO«

45 Lithographien (55 × 36 cm) gebunden, Cotta's Literarisch-Artistische Anstalt, München 1828, nach Vorlagen von Stackelberg, Thürmer und Kestner.
Bibliothek des DAI/Rom.
Unter dem handschriftlich eingetragenen Titel »Unedierte Gräber von Corneto« werden die Lithographien in der Bibliothek des Instituts in Rom geführt. Seit je bekannt und immer wieder benutzt, konnte der Eindruck entstehen, daß es sich um ein regulär erschienenes Buch handele. Tatsächlich sind die Lithographien Andrucke zu einem von Stackelberg und seinen Freunden geplanten Prachtband, der nie erschienen ist (dazu o. S. 17 f.). Ein zweites, bisher unbeachtet gebliebenes Exemplar befindet sich im Archäologischen Institut der Universität Straßburg[1]. Bleistiftanmerkungen von Stackelbergs Hand zeigen an, daß es sein eigenes Handexemplar ist. Eduard Gerhard besaß einen weiteren Abzug[2], der später mit seinem Nachlaß angeblich nach Kassel gelangte[3]. Das römische Exemplar könnte daher aus dem Besitz August Kestners, des ersten Archivars des Instituts, stammen.
Überblick über den Inhalt der insgesamt 45 Tafeln:
Taf. 1–19: Tomba delle Bighe
Grundriß, Längs- und Querschnitte, Decke; von Thürmer.
Ansichten der Wände; von Stackelberg.
Taf. 19 fehlt im römischen Exemplar.
Taf. 20–27: Tomba delle Iscrizioni
Grundriß, Längs- und Querschnitte, Decke, Ansichten der Wände und des in dem Grab gefundenen Treppensteins; von Thürmer.
Taf. 28–33: Tomba del Barone
Grundriß, Längs- und Querschnitte; von Thürmer.
Ansichten der Wände; wohl von Kestner.
Taf. 29 im römischen Exemplar doppelt.

Taf. 34: Tomba del Mare
Grundriß, Längs- und Querschnitte, Rückwand der
1. und 2. Kammer; von Thürmer.
Taf. 34 fehlt im Straßburger Exemplar.
Taf. 35: Tomba dei Leoni
Grundriß, Längs- und Querschnitte, Rückwand der
1. und 2. Kammer (im römischen Exemplar kolo-
riert); von Thürmer.
Taf. 36: Tomba del Mare und Tomba dei Leoni
Details aus den Giebeln; von Kestner.
Taf. 37: Tumulus und Treppenstein; von Thürmer.
Taf. 38–43: Detailpausen aus den Gräbern delle Bighe,
delle Iscrizioni, del Barone, del Mare, dei Leoni;
nicht signiert.
Taf. 44–45: Inschriften aus der Tomba delle Iscrizioni.
Taf. 44 und 45 fehlen im römischen Exemplar.

Anmerkungen

1 Aus dem Nachlaß von Adolf Michaelis.
2 Gerhard an Brunn, Brief vom 27. Juli 1866 (Archiv DAI/Rom):
*Die Stackelberg-Kestner'schen Zeichnungen … liegen in 40 Blättern
Probedrucks mir vor, welches vielleicht das einzige noch erhaltene Ex-
emplar ist. So viel ich mich erinnere, hatte Cotta über deren und ver-
wandte Dinge ein Geschäft mit Reimer gemacht, in dessen Folge die
Steinplatten vermuthlich abgeschliffen sind. Ob die Originalzeichnun-
gen noch bei einem dieser Socier sich befinden, ist mir unbekannt; da
sie aber oft und dringend zurückverlangt wurden, ist es wahrschein-
licher, daß sie im Abgrunde des Stackelbergischen Nachlasses irgend-
wie verkommen sind.*
3 Das Gerhard'sche Exemplar ist zusammen mit den ca. 1600 Bänden
seiner Bibliothek, die nach Gerhards Tod 1867 an die Landesbibliothek
Kassel gelangte, im 2. Weltkrieg höchstwahrscheinlich verbrannt, heute
jedenfalls in Kassel nicht mehr aufzufinden (briefliche Auskunft P.
Gercke, Staatliche Kunstsammlungen Kassel).

<div align="right">C. W-L.</div>

XXIII. »VETRI ANTICHI« *Abb. 13 auf S. 35*

13 kolorierte Kupferstiche (34 × 34,5 cm), gebunden.
Darstellungen antiker Gemmen, Gläser und Mosaiken;
angefertigt von Carlo Ruspi im Auftrag von Jacob Salo-
mon Bartholdy, um 1823.
Der preußische Generalkonsul in Rom Jacob Salomon
Bartholdy, berühmt wegen der Ausmalung seiner Woh-
nung im Palazzo Zuccari durch Cornelius, Overbeck
u. a., schrieb am 28. Juni 1823 an seine Nichte Fanny
Mendelssohn Bartholdy: *Was mich diesen Sommer ver-
spätet und zu Rom bis zu dieser Stunde zurückgehalten*

*hat, ist die Beendigung meines Werkes über das Glas der
Alten; ich wollte diese Arbeit nicht abermals unterbre-
chen. Gottlob, das Ganze ist nun fertig, aber ich feile und
reformiere und vermehre noch, und bei Büchern dieser
Art ist das notwendig, man kann nicht behutsam und ge-
wissenhaft genug dabei verfahren. Daß dieses Buch, au-
ßer daß ich mir einige Ehre davon verspreche, in keiner
Hinsicht unbedeutend für mich ist, kannst Du daraus
schließen, daß die ausgemalten Kupferstiche mich bereits
400 Louisdor kosten*[1]. Das fertige Manuskript war in
den Kreisen der befreundeten Archäologen durchaus be-
kannt; ein Buch über das damals heiß umstrittene Thema
der antiken Glyptik konnte allgemeiner Aufmerksamkeit
sicher sein. Als Bartholdy am 27. Juli 1825 starb, ohne
die Publikation abzuschließen, rechnete man daher fest
mit dem postumen Erscheinen[2].
Doch die Erben des kinderlosen Junggesellen Bartholdy
(seine Schwester Lea Mendelssohn Bartholdy, die Mutter
von Fanny und Felix, und zwei seiner Nichten) hatten
kaum Gelegenheit, sich vom fernen Berlin aus um die Re-
gelung des Erbfalls zu kümmern. Und so müssen bei der
Auseinandersetzung des Nachlasses Text und Tafeln ge-
trennt worden sein. Bartholdys Handexemplar des Tafel-
teils wurde an Ruspi zurückgegeben, der bei dieser Gele-
genheit die freigelassene Vignette des 1. Blattes hand-
schriftlich ausfüllte: *Vetri antichi raccolti dal fù (= des
verstorbenen) Cav^e Bartoldi. Disegnati, incisi, e coloriti
da Carlo Ruspi Romano.* Von hier gelangten die Tafeln
an das berühmte Auktionshaus Sangiorgi in Rom, dessen
Inhaber sie 1921 dem Institut schenkte. Schon damals
wußte man nicht mehr, zu welchem Zusammenhang das
Fragment gehörte, so daß das Buch bis heute als verschol-
len galt.
Ein Teil der Gemmensammlung kam später nach Berlin.
Einen einzelnen Ring hatte Bartholdy im Jahre 1817 dem
Maler Philipp Veit geschenkt, der damit die zahlreichen
Briefe an seine Mutter Dorothea Schlegel siegelte[3].

Anmerkungen

1 Der Brief ist vollständig abgedruckt bei F. Gilbert, Bankiers, Künst-
ler und Gelehrte. Unveröffentlichte Briefe der Familie Mendelssohn,
1975, 55.
2 Vgl. Th. Panofka, Il museo Bartoldiano (1827) S. XI: »l'ingegnosa
opera del defunto su i vetri e paste che fra poco uscirà alla luce.« E.
Gerhard, Antike Bildwerke, Prodromos (1828) Anm. auf S. 18: »Bar-
tholdy's nachgelassenes Werk über antike Glasdenkmäler ist der Be-
kanntmachung gewärtig.« Hier bezeichnet Gerhard Bartholdy als einen
»der einsichtigsten Sammler dieser Gattung von Kunstwerken«.
3 Dorothea von Schlegel und deren Söhne Johannes und Philipp Veit,
Briefwechsel hrsg. von M. Raich (1881) Bd. 2, 438.

<div align="right">H. L.</div>

XXIV. ERCOLE RUSPI, PORTRAIT SEINES VATERS CARLO RUSPI

Abb. 12 auf S. 34

Öl auf Leinwand (63 × 49 cm), datiert und signiert: »Cav.R Carlo Ruspi PITT.R Ercole Ruspi al suo Padre 1862.«
Rom, Pantheon.
Das qualitätvolle Portrait zeigt Carlo Ruspi im Alter von 76 Jahren. Das bisher unbekannte Gemälde fand sich in einem Nebenraum des Pantheon, dem »Sede Storico« der Congregazione dei Virtuosi al Pantheon. Die Virtuosi waren und sind neben der Accademia di San Luca die zweite traditionsreiche Künstlervereinigung Roms. Carlo Ruspi, der ihr seit 1820 angehörte, ließ wie viele seiner Kollegen sein Portrait in den Versammlungsräumen der Bruderschaft aufhängen. Deren heutiger Präsident, Dr. A. Schiavo, ermöglichte freundlicherweise die Suche nach dem Bild und die hier veröffentlichte Aufnahme.
Ein zweites Portrait, eine Bleistiftzeichnung, die gleichfalls Ercole Ruspi anfertigte, wurde als Frontispiz für ein von Carlo Ruspi verfaßtes Buch verwendet; die kurze Abhandlung mit dem Titel »Metodo per distaccare gli affreschi dai muri e riportarli sulle tele« wurde 1864, zwei Jahre nach dem Tod des Vaters, von Ercole Ruspi herausgegeben (Abb. in: Pittura Etrusca, Katalog Tarquinia 1986, S. 13).

C. W-L.

XXV. »SPECCHIO DIMOSTRATIVO DELLE PITTURE ETRUSCHE«

Abb. 213

von Carlo Ruspi, Archivio di Stato in Roma, Atti del Camerlengato, parte II, tit. IV, B. 205, Fsc. 1249, Bl. 356–362.
Am 28. Februar 1837 verpflichtete sich Ruspi, innerhalb der nächsten acht Monate zum Preis von 400 Scudi einen Faksimilesatz nach etruskischen Gräbern für das Museo Gregoriano Etrusco herzustellen (s. o. S. 28). Diesem von Ruspi in Kalligraphie aufgesetzten Vertrag fügte er den »Specchio Dimostrativo« bei, sechs Skizzen, die einen Überblick über Anzahl und Größe der einzelnen Tafeln geben. So konnten die Formate bei der Ordnung der neuen Museumsräume berücksichtigt werden. Der Specchio zeigt, daß nur bei der Tomba delle Iscrizioni (»delle tre porte finte«) auch die Eingangswand faksimiliert wurde, während dieser Bereich in den anderen Gräbern schon damals zu stark zerstört oder ganz verloren war. Insgesamt sind 17 einzelne Tafeln (= Wände), 16 aus den Gräbern in Tarquinia und 1 aus der Tomba Campanari in Vulci, vorgesehen: »In tutti sono Nr. 17 Quadri« (Blatt 362). Für jeden Wandabschnitt vermerkte Ruspi die Anzahl der dargestellten Motive, getrennt nach Personen, Pferden, kleineren Tieren und sonstigen Accessoires, weil die Commissione Generale Consultiva di Antichità e Belle Arti diese Angaben der Berechnung seines Honorars zugrunde gelegt hatte (s. o. S. 28). So ergibt sich z. B. für die Tomba delle Bighe mit dem figurenreichen Sportlerfries (»detta dei Ginastici Tarquinienzi«) die stolze Summe von »117 Personen, 12 Pferden, 3 Klinen und 4 Wagen«.

H. L.

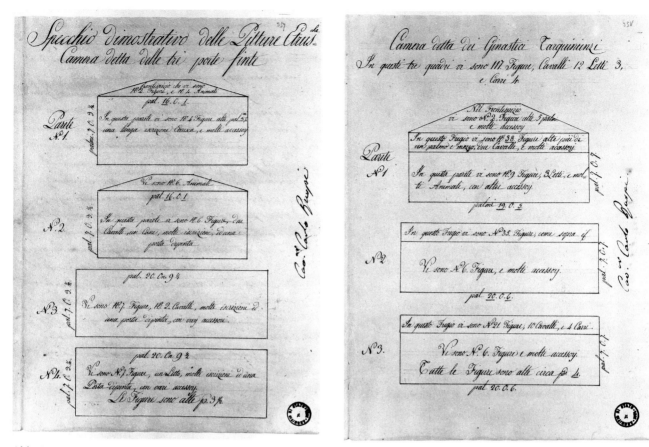

Abb. 213 »Specchio Dimostrativo«. Aufstellung von C. Ruspi.

Dokumente

Alle nicht eigens gekennzeichneten Dokumente stammen aus dem Archiv des Deutschen Archäologischen Instituts in Rom.
Auf die drei Briefe Wolfgang Helbigs, in denen Ruspis Pausen noch einmal erwähnt werden, machte Mette Moltesen aufmerksam. Das Haus Wittelsbach gestattete die Benutzung und Veröffentlichung des Auszugs aus den Tagebüchern Ludwigs I.

D 1 A. Kestner an Kardinal Giulio Somaglia, Segretario di Stato, Memorandum vom 22. Juni 1827

ASR, B. 166 Fsc. 397 Bl. 102.
Mi recai dunque a Corneto in Compagnia del Barone di Stakkelberg, dotto ed abilissimo disegnatore, ed un'architetto per misurare minutamente ogni dettaglio. Ed ora posso, di propria vista confermare a Vostra Eminenza, che una di queste grotte, nuovamente scoperte, è piena di *pitture* d'un indubitabile *stile greco*, e l'altra di stile *etrusco*, con *iscrizioni* di caratteri etruschi tanto più rimarchevole, perchè indicano il senso di ciascuna figura.
Ricevuto con amabile cortesia dalle famiglie di Corneto, ed offertaci l'ospitalità dei Sig.[i] Mariani colà, cominciammo inmantinente a copiare quelle pitture, mentre che S. E. il degnissimo Cardinale Vescovo*, che ci colmava di bontà, ci permise di scavare in vigore della sua licenza. Ed, ecco, una bella riuscita animò i nostri lavori! La prima grotta, che aprirono i nostri lavoratori, fu *anch'essa dipinta* in tutte le quattro pareti e, mentre che le altre due nuove grotte sopramenzionate sono preziose per il numero delle Figure e la nuovità e perfezzione del contenuto, quella, scoperta da noi, pure interessantissima per le rappresentazioni, lo é più per la perfetta conservazione del disegno e dei colori...
Finalmente prendo anche la libertà di far osservare a Vostra Eminenza, che per le sole porte non saranno assicurati i sepolcri della maligna ingiuria dei contadini, che si mostrano, a nostro gran dolore, sempre barbari nemici di quelle pitture. Assolutamente si dovrebbe stabilire anche *una custodia*. Ci sono certi custodi delle contradi. ...Gravi punizioni e scommuniche dovrebbero esser minacciate a quelli che offendessero quelli luoghi. E sopra tutto dovrebbe esser constituto un *Ispettore di quelle antichità*, sotto il quale sarebbero posti i custodi, e chi conserverebbe le chiavi delle grotte...

* Kardinal Bonaventura Gazzola; er starb 1832 im Alter von 88 Jahren.

D 2 Kardinal Giulio Somaglia an Kardinal Francesco Galleffi, CL, Brief vom 8. Juli 1827

ASR, B. 166 Fsc. 397 Bl. 95.
Questa dotta impressa è molto già avanzata con molta fatica e molta spesa degli autori. Essi però temono, che altri sopraggiungano ad involare il merito che loro è per ogni dovuto, col pubblicare intanto, sa Dio come, qualche parte di chio ch'essi si sono proposti di rendere diritto. A prevenire questo pericolo ambedue per mio mezzo si rivolgono a Vostra Eminenza perchè Le piaccia accordar loro per un'anno la privativa *di pubblicare i disegni delle camere sepolcrali finora scoperte in Corneto*.
Il Sig.[re] Augusto Kestner ad allontanare qualunque sinistra prevenzione sulla nobiltà del suo divisamento promette di erogare l'utile, che da questa impresa Egli potrà ritrarre dalla sua parte, in migliorare lo stato di quei monumenti unici nel loro genere, se cosi piaccia a Vostra Eminenza, o altrimenti di erogarlo in sussidio dei poveri di questa Capitale...

D 3 CL an Kardinal Bonaventura Gazzola, Bischof von Corneto, Brief vom 9. Juli 1827

ASR, B. 166 Fsc. 397 Bl. 101.
Traendo argomento dalla esperimentata bontà dell'Eminenza Vostra viveva io nella lusinga, che sarebbe Ella degnata di farmi conoscere il risultato degli scavamenti da Lei eseguiti in codesto territorio... Può l'E. V. immaginare che mi è quindi riuscito sensibile di risapere per indirette vie i fatti interessanti trovamenti di antichi sepolcri Etruschi...

D 4 CL an Kardinal Giulio Somaglia, Brief vom 17. Juli 1827

ASR, B. 166 Fsc. 397 Bl. 96.
Esiste una pubblica legge emanata li 23 Sett. 1826, la quale assicura la proprietà alle opere di scienze lettere ed arti, che si pubblica nello Stato. Quindi l'Eminenza Vostra potrà degnarsi di rendere avvertiti i Sig.^{ri} Augusto Kestner... e Barone di Stakkelberg, essere in loro facoltà, tolto che avranno dato alle stampe l'intera o parte dell'opera loro, di giovarsi del beneficio della legge...

D 5 CL an die Delegazione Apostolica di Civitavecchia, Verfügung vom 7. August 1827

ASR, B. 166 Fsc. 397 Bl. 81.
...mi diressi già all'Eminenza Sua Cardinale Gazzola, Vescovo di questa città, che figura per l'effettuazione di tali scavamenti che non si permettesse ad alcun altro di ritrarre tali disegni o copiare tali iscrizioni. E prendo motivo da questa circostanza per inculcare a Vostra Signoria che voglia abbassare i più positivi ordini al Governatore di quella città, perchè sopraveggli alla rigorossa esecuzione di questa mia disposizione...

Verfügungen des CL gingen nicht direkt an die örtlichen Behörden, sondern an die Mittelinstanz in Civitavecchia, die für die Weiterleitung nach unten sorgen mußte (»abbassare«). Der ungewöhnlich scharfe Ton verrät die Verärgerung des CL, der erst über das Außenministerium von den seiner Zuständigkeit unterliegenden Neufunden erfuhr. Vgl. auch Dokument 3.

D 6 Raoul-Rochette an CL, Antrag vom 19. Juli 1827

ASR, B. 166 Fsc. 397 Bl. 86.
Je prends la liberté de demander à Votre Eminence la permission de faire dessiner une des grottes sepulcrales, récemment découvertes aux environs de Corneto. Je ne doit pas dissimuler à V. E. que deux étrangers, qui avoient été admit par les autorités du pays, à dessiner gratuitement et librement les grottes en question, ont obtenu... le privilège de publier, à l'exclusion de tout autre, les dessins qu'ils en ont fait. Il ne m'appartient pas de juger, étranger comme je le suis moi-même, jusqu'à quel point ce privilège est contraire aux lois et aux intérets du pays. ...Ma plus forte espérance est dans l'équité de Votre Eminence, et dans l'application impartiale des lois du pays, que je doit croire méconnues par le fait du privilège accordé à deux seuls personnes, au détriment de toutes...

Raoul-Rochette erhielt den Bescheid, daß ohne die Zustimmung Stakkelbergs und Kestners die beantragte Erlaubnis nicht erteilt werden könne.

D 7 A. Kestner an Chr. von Bunsen, Brief ohne Ort und Datum

Stadtarchiv Hannover, II A 11. 16.
...bitte ich dich auch, keine etwa begegnende Gelegenheit vorüber gehen zu lassen, um dem Botschafter Vernunft über meine Angelegenheit einzuflößen. Raoul-Rochette nämlich ist gestern hierher zurückgekehrt, er soll wüthend seyn, u. geäußert haben, er wolle seine Gesandtschaft, Staatssecretair, Pabst u. König in Bewegung bringen. Ich glaube zwar eher, daß dieß französische Hyperblen sind, aber auf allen Fall ist es doch gut, selbst ein nachtheiliges Licht bey unserem Duc* abzuwenden, da du über ihn etwas vermagst.

* u. U. der Duc Laval de Montmorency, französischer Botschafter, wahrscheinlicher: der junge Duc de Luynes, mit dem man gerade wegen der Ausweitung der »Hyperboreisch-Römischen Gesellschaft« verhandelte.

D 8 A. Kestner an Chr. von Bunsen, Brief aus Thann vom 1. Oktober 1827

Stadtarchiv Hannover, II A 11. 31.
Auch für ein thätiges Interesse in den Cornetanischen Angelegenheiten danke ich dir herzlich...
Ich hoffe daß Cotta, an den ich die Zeichnungen absandte, eilig genug ist, um einer unangenehmen Concurrenz zuvor zu kommen. Diese ist immer nicht erwünscht, sollte auch Raoul R. weniger vollständig seyn als wir; zumal da Stackelbergs Texte nicht geflügelt zu seyn pflegen. Ich habe Cotta von der Gefahr unterrichtet. Solltest du diesem oder einem seiner Leute ir-

gendwo begegnen, so wirst du gewiß zur Beförderung seiner Thätigkeit mitwirken können. Übrigens ist mir mit den Zeichnungen ein ängstlicher Aufenthalt begegnet. Sie waren bey dem römischen Courrir aus Versehen zurückgeblieben, als dieser mich dem Toscanischen ... zu eilfertig überlieferte, u. so erhielt ich sie erst hier lange nachher; 14 Tage können hierdurch verloren seyn. Gottlob daß es überstanden ist.

D 9 A. Kestner an Chr. von Bunsen, Brief aus Rom vom 7. Dezember 1827

Stadtarchiv Hannover, II A 11. 29.
Cotta hat nun alle unsere Zeichnungen; aber nach Gerhards Berichten macht er sich einer unverantwortlichen Langsamkeit schuldig, u. anstatt schleunigst stechen, oder vielmehr lithographieren zu lassen, holt er allerley dumme Rathschläge über Verkleinerung oder Vergrößerung der Zeichnungen – des Formats wegen – von seinen Schornen und Klenzen ein, da er doch alle Bedingungen, die Stackelberg machen würde, eingehen zu wollen, vorher versprochen hat, und eine der vornehmsten ist, daß er die Größe der Figuren, wie wir sie wohlbedacht gewählt haben, beobachten solle. Solltest du noch durch München kommen, so lade ich dir es recht auf die Seele, ihm tüchtig zuzureden, daß er durch Versäumniß nicht Concurrenten, deren viele auf den Ablauf des Zeichen-Verbot-Jahrs lauern, begünstige u. sich dadurch selbst so sehr schade. Auch weiß man, wie schon durch eine Copy – (die lithographische Zeichnung nämlich) der Geist der Originalzeichnung vermindert wird, wie viel mehr noch, wenn er durch Verkleinerung oder Vergrößerung noch mehr fremde Ideen u. dadurch Mißverständnisse in die Zeichnung einführen läßt. Wäre er genug von dem Werth so alter, der ältesten, Malereyen durchdrungen, wie könnte er nicht alle Hände in Bewegung setzen, um sie ans Licht zu bringen; dennoch schreibt Gerhard, daß die Zeichnungen groß Aufsehen machen.*

* Vgl. oben S. 19, dasselbe in einem Brief vom 11. Dezember 1827, Stadtarchiv Hannover, II A 11. 30.

D 10 A. Kestner an Freiherr vom Stein, Brief aus Rom vom 30. Dezember 1827

Stadtarchiv Hannover, II A 20. 17.
Für Exzellenz gütigen Anteil an uneren Entdeckungen in Corneto danken wir herzlich. Die Zeichnungen sind längst bey Cotta, dieser aber zu unserem größten Unwillen langsam in der Ausführung. Stackelberg hat ihm einen derben Brief geschrieben, und schreibt fleißig am Text, den ich bestimmt leichter als die Lithographien beendigt glaubte.

D 11 Avvolta an E. Gerhard, Brief vom 8. Dezember 1830

Fatico per l'Instituto, non ostante la mia presente grave occupazione, e se il lavoro verrà di mio gusto vi darà grandi lumi: In questo momento che scrivo sono mezzo giorno, e persona mi assicura che jeri sera fù scoperta *nei Scavi del Sig. Manzi vicino Corneto*, una Grotta con più di trenta figure, subbito pranzato vado a vederla ... sospendo di scrivere perche mi anno chiamato a pranzo, e per riprincipiare dopo la grotta:
Sono le ore 22 e ... torno estatico per aver veduto la più bella grotta dipinta che credo esistere; Le figure sono venti che sembrano dipinte oggi, ma che colori che mossa! che visi! come disegnate! che accessori! per darvene un idea non so dove principiare, e dove finire, ... che richezza di vestiario! che novi e diversi vestiarii delli veduti sino add'ora! che elegantissima volta! e principiando da questa è a scacchi ma molto più belli di quella che conoscete, il trave poi in mezzo alla volta è una bella cosa; di incontro Cena, ma che letto, ma che Cena, nelle pareti Dansatrici, Dansatori, Sonatori, ma tutti seducenti, prima pertanto che l'aria levi il brio ai colori, volate a vederla in compagnia dei Signori Ministri ...

D 12 Gli Abitanti di Corneto an CL, Petition ohne Datum (wohl Anfang Januar 1831)

ASR, B. 205 Fsc. 1249 Bl. 501.
Gli abitanti della Città di Corneto Oratori Umilissimi di Vostra Eminenza Reverendissima ossequiosamente espongono, che essendosi intrapreso uno Scavo dai Signori Manzi e Fossati in un terreno di proprietà del Canonico Angelo Marzi nelle vicinanze della Strada di passeggio della Città Suddetta hanno trovata una grotta antichissima, nella quale vi sono delle più esatte, e superbe pitture, le quali per la loro singolarità meritano di esser conservate, perchè formano epoca molto illustre per le belle arti. Si è penetrato da detti Oratori, che li Suddetti Intraprendenti dopo averne prese le copie, ed il disegno vogliano ora procurare di staccare anche le pitture, la qual cosa molto rincrescerebbe a quella popolazione, per cui ricorre alla benignità dell'Eminenza Vostra Reverendissima, perchè degnisi ordinare, che non vengano tali pitture in conto veruno alterate, o pregiudicate con dilucidazioni, o altri mezzi capaci a rovinarle, ordinando anche al proprietario del Fondo, che vi faccia apporre una porta per la conservazione di un monumento cosi rispettabile.
Gli abitanti della Città di Corneto.

D 13 C. Avvolta an E. Gerhard, Brief vom 14. Juni 1831

Mi prega il Sig. Querciola dirvi che mandate pure il Disegnatore, e presto perche la Grotta perisce.

D 14 C. Ruspi an CL, Antrag, eingegangen am 16. Juni 1831

ASR, B. 205 Fsc. 1249 Bl. 444.
Carlo Ruspi Oratore Umilissimo dell'Eminenza Vostra Reverendissima ossequiosamente espone, che dovendosi recare nelle vicinanze di Corneto per eseguirvi alcuni disegni, vorebbe anche travagliare quelli della grotta scoperta l'anno passato nel fondo Marzi dai Signori Fossati e Manzi; e siccome prevede che quella grotta per incuria dei proprietarj andrebbe a perire senza essere disegnata, così si offre di far tale lavoro come incaricato dall'Eminenza Vostra Reverendissima, obbligandosi di lasciar copia delle incisioni al Camerlengato, qualora l'Eminenza Vostra si degni di accordargliena il conveniente permesso.

D 15 Manzi an Gerhard, Brief aus Civitavecchia vom 18. Juni 1831

Mi è stato proposto di far copiare da quel tale, ch'ella dice mandare per fare il disegno della Tomba Querciola, la tomba scoperta da me. Io il farei volentieri se non avessi / in uso con il mio Socio Fossati / offerto a Lord Northampton di farne a lui la dedica con una lettera a tale Uopo. Se dunque ella credesse di abbracciarla, io le farei la seguente proposizione.
Permetterci che il disegno della Tomba si facesse per conto dell'instituto, cui ne cederei la proprietà, con la condizione che si dovesse stampare la mia lettera di dedica a Lord Northampton, della quale e del disegno mi si dovrebbero dare quelle copie che si combinarebbero.

D 16 C. Avvolta an E. Gerhard, Brief vom 28. Juni 1831

Il mio viaggio di jeri in C. Vecchia ha coronato le mie fatiche diplomatiche, e però giovedi si porrà mano a copiare la Grotta Marzi, alle stesse condizioni della Grotta Querciola. Siete contento?

D 17 C. Ruspi an E. Gerhard, Brief vom 28. Juni 1831

Domani Mercoledi 29. Giugno finisco dà Disegnare la Prima Cammera Sepolcrale del Sig. Querciola e spero che ne' sarete pago per il' Lavoro e per la Sollecitudine giacchè non sono passati gli 15. Giorni destinati, ma' mi costa per N. 3. anni di Vista, e di Salute, avendo dovuto Lavorare 10 ore il Giorno, a forza di Lumi, ed in Grotta all' Umido, che il'foglio di Carta che ci disegnavo diveniva bagnato, e di tutto questo ne' sarete informato dai Cornetani – ...

D 18 C. Ruspi an E. Gerhard, Brief vom 6. Juli 1831

Lunedi e martedi sono stato *poco bene*, mà ora sto' meglio, ed è stata la causa, la mia troppa passione in tal Lavoro per avervi occupato fino a Ore 12. il'Giorno, con ammirazione di tutti.

D 19 C. Avvolta an E. Gerhard, Brief vom 8. Juli 1831

Jeri-sera alle ore 23, tornassimo alla luce dopo essere stati sepolti vivi per più giorni; ...
Vi assicuro che il Sig. Ruspi in questo lavoro à superato se stesso tanto nell'imitazione dei caratteri, che in tutto il resto; il Pausania Cornetano è contento, e però resterete contento ancor Voi.

D 20 Carlo Fea an CL, Gutachten vom 28. September 1831

ASR, B. 205 Fsc. 1249 Bl. 498.
I sepolcri, o grotte, fortunatamente scoperte nel Patrimonio, e Ducato di Castro, Cannino, Corneto, e ormai anche nelle vicinanze di Ceri, e Cerveteri, formano un epoca gloriosa per le antichità le più remote; più interessante per Roma, la quale rivendica il quasi perduto onore della denominazione dei vasi di terra cotta, detti etruschi. Perciò più che altra scoperta in quel genere interessa al Governo, di prendere attenta cura, non solo dei vasi, che vi si scavano; ma delle grotte stesse; specialmente per quelle che si sono trovate dipinte nello stile medesimo dei

vasi trovativi; perchè formano la prova più precisa, che i vasi sono contemporanei, e fabbricati nello stesso luogo; non portati da fuori per commercio.

Non solo dunque Sua Eminenza ha il diritto di dare le licenze di disegnare le grotte, e le loro pitture; ma sarebbe desiderabile, di farne far disegni coloriti, a spese del Governo, per farne un deposito nella Biblioteca Vaticana a perpetua memoria della scoperta; e per lo studio di quelle belle cose. In tal modo si sono resi celebri i disegni di Pirro Ligorio, e di Pietro Santa Bartoli. Con ciò peraltro non si vuole intendere, che chi ha avuto la fortuna di trovare i sepolcri, non possa il primo farsi disegnare con sollecitudine. Secondo tutte le leggi, gli oggetti asportabili senza pregiudizio del monumento si rilasciano a benefizio dell' inventore; rinunziando anche a tutti i diritti fiscali, e comprando gli oggetti pregevoli per il pubblico; ma le fabbriche restano soggetto localmente al Governo con tutte le precauzioni, che sono espresse nell'editto del 1820*; e ne sono custodi, e responsabili i padroni delle località; non più gl'inventori, il diritto de'quali è passeggiero durante lo scavo.

* Das nach dem Cardinal-Camerlengo Bartolomeo Pacca benannte Edikt (»Editto Pacca«) vom 7. April 1820 faßt in 61 Artikeln die Grundsätze über den Umgang mit Antiken und anderen Kunstwerken zusammen. Art. 42 verbietet ausdrücklich, in Grabkammern und Thermenanlagen »distaccare gli stucchi, segare le pitture«.

D 21 CGC an CL, Protokoll der Sitzung vom 14. Oktober 1831

ASR, B. 205 Fsc. 1249 Bl. 439

I Signori Consiglieri che prima di dar cominciamento alla sessione avevano ammirato alcune di quelle pitture ritratte dal Sig. Ruspi, che le presentò all'adunanza per opera del Sig. Avv.to Fea, decretarono che lo stesso Ruspi si conduca a far quelle copie a spese del Camerlengato.

D 22 C. Ruspi an CL, Kostenvoranschlag, eingegangen am 29. Oktober 1831

ASR, B. 205 Fsc. 1249 Bl. 435–437.

Conservatissima Cammera del Sig. Canonico Angelo Marzi:
Oltre il principale Disegno da farsi del intera Camera, si potrà lucidare tutto il prospetto, e formare un Cartone colorito... Le pareti laterali si possono dividere in tre o più Cartoni per parte, secondo il numero delle figure. I detti cartoni poi riuniti formeranno L'intera Cammera...
Altra Cammera Sepolcrale dei Sig.ri Querciola: Non si può fare altro che li Cartoni di poche figure le più conservate ed intere.

Le altre figure troppo frammentate o poco visibili, e svanite in modo che esiggono quasi una totale interpretazione crederei di non farle, giachè nel suddetto principal'Disegno si vedrà il complesso della suddetta Camera.

Condizione per l'esecuzione del lavoro: Occorreronno circa giorni quaranta per eseguire In Corneto i due Disegni coloriti sù foglio Imperiale; e per fare li lucidi in Carta vegetabile sugl'Originali. Per il mio Onorario L'Istituto Archeologico mi a dato, come é il mio solito, Scudi due il giorno. Di più mi a pagato Scudi cinque per compenzo delle spese di viaggi di andata e ritorno da Corneto. Piú, le spese di carta vegetabile e da disegno, olio e cera mi sono state rimborzate. Piú, per le spese di vitto, locanda, passaporto, mancie e colori inclusivamente ad altre bagatelle mi ha pagato un compenzo equivalente a paoli sei il giorno.

Occorrerá di far fare una Scala che non appoggi al muro... In Roma poi si potranno effettuare presso i lucidi e disegni i richiesti Cartoni...

L'Opera dovrà essere naturalmente compita a seconda della reputazione che godo in tal'genere, essendo anche ambizioso di accrescerla in riflesso de' miei naturali interessi...

Anlage: Aufstellung der Materialkosten.

D 23 Vincenzo Camuccini an CL, Stellungnahme vom 31. Januar 1832

ASR, B. 205 Fsc. 1249 Bl. 375.

... debbo riservatamente dirle di aver trovato le condizioni dell'apoca che Ruspi è disposto a segnare, ragionevoli.

D 24 C. Ruspi an E. Gerhard, Brief vom 10. Mai 1832

... questo (= der Spiegel, dessen Zeichnung Ruspi beifügt) è dello Stile il più antico, perfettamente disegnato, e di finissimo graffito, rappresenta due Figure, un Letto, ed un Lago con molti pesci; qual soggetto rappresenti serberò a Voi d'interpretarlo giacchè io non mi conosco capace d'indicarvelo.

Vi notifico ancora che o avuto il piacere sotto i miei occhi di vedere discoprirsi frà molte Cammere sepolcrali una dipinta nei terreni dei Signori Querciola circa un miglio sulla destra fuori di porta Clementina. Scavandovi il Sig. Carlo Avvolta, ed in questa erri nel muro dipinto sopra la Cassa del'Morto la rappresentanza di un creduto Congedo con la Porta di Averno ed un Genio cattivo per custode appoggiato ad una grande Mazzola, con volto orribile da Pulcinella, un uomo che conduce per mano un Giovane forse il Defonto, e dietro ad esso un altro ter-

ribile Genio che vole offenderlo con una ronca in mano, tenendo anche esso una grande Mazza, e con volto egualmente da Pulcinella, e Capelli irsuti, evvi ancora per maggiore nostro interesse un Escrizione frà il Giovane defonto ed il buon' condottiero, che trasportata in piccolo[1] troverete inclusa nella presente Lettera, ritengo presso di mè il lucido fedele in grande[1], ed il Disegno colorito[2] della Rappresentanza, la pianta della Cammera, e la più accurata descrizione...

Nei terreni dei Socj Marzi, Manzi, e Fossati, ricercando nelle bughe ancora aperte, o ritrovato una Cammera dipinta che la denomino *dei Fauni danzanti*, e di questa o ricavato il disegno[3] per quanto o potuto da quei residui trascurati dai devastatori e barbari Scavatori curandosi dei soli oggetti vendibili per avidità di Denaro, e trascurando il resto, benchè persone Erudite...

1 verschollen.
2 Kat. Nr. 35.
3 Kat. Nr. 13.

D 25 C. Avvolta an O. Kellermann, Brief vom 16. April 1833

Ora poi vi dico averne trovate due (grotte); ma siccome la prima è quella che deve dirsi la grotta di Madama Bunsen, è per questo che senza il Dilei permesso in *scritto*, nessuno mai vedrà, ne saprà dove possa rinvenirsi prima della Sua venuta in Corneto, e solo vi dico che merita di essere copiata.

D 26 CGC an CL, Gutachten vom 9. Dezember 1833

ASR, B. 205 Fsc. 1249 Bl. 420.
Il lavoro che consiste nella copia fedele della Grotta Marzi rappresentante il convito e la danza funebre, e di alcune figure della Grotta Querciola è ora compiuto e non vi si può desiderar nulla tanto per la precisione con cui ha imitato l'originale quanto per l'accuratezza di tutta l'opera.

D 27 J. M. von Wagner an König Ludwig I., Brief 596.3 vom 14. November 1833

GHA.
...Diese Gemälde sind durchgängig einfarbig, das heißt ohne Schattierung, Monogrammata, jeder Gegenstand hat bloß ei-

nen Lokalthon. Euer Königliche Majestät können sich von diesen Gemälden den deutlichsten Begriff machen, wenn sich Allerhöchstdieselben Zeichnungen, welche Herr Ziebland bei seinem Aufenthalt in Rom von einer anderen ähnlichen Begräbnißkammer gemacht hat, zeigen lassen, denn diese, von welcher ich hier sprach, war zu Zieblands Zeit noch nicht aufgedeckt. Es stellt ein Banket von mehreren auf Ruhebetten liegenden schmausenden Personen vor. ... Es könnten demzufolge sowohl diese Gemälde, von welchen ich hier sprach, als auch jene welche Herr Ziebland damals für Herrn von Stackelberg gezeichnet hat, da solche von fast gleicher Art sind, in den Gemächern der Pinakothek angebracht werden. Auch werden derer wahrscheinlich noch mehrere entdeckt werden, welche man, wenn man nur wollte, sich ebenfalls könnte kopieren lassen.

Ergänzungen zu dem oben S. 39, Anm. 78 zitierten Brief.

D 28 J. M. von Wagner an König Ludwig I., Brief 600.4 vom 25. Januar 1834

GHA.
Auf die Allergnädigst gestellte Frage, in wieviel Tagen man die Reise von Rom über Corneto nach Perugia machen könne, kann ich zwar nicht mit voller Bestimmtheit antworten, weil ich diese Reise nicht selbst gemacht habe, sondern bloß nach den Berichten und Erfahrungen anderer spreche(n); unterdessen glaube ich folgendes hierüber allerunterthänigst berichten zu können. Von Rom nach Civita Vecchia, wohin der Weg führt, ist, wenn man mit der Post fährt, nur eine kleine Tagesreise. Will man sich dorten gar nicht aufhalten, so kann man noch denselben Abend nach Corneto kommen. Ich wäre aber der unmaßgeblichen Meinung, den Abend in Civita Vecchia zu verbleiben, um die Stadt und den von Trajan erbauten Hafen zu besuchen. Den zweiten Tag kommt man zeitlich nach Corneto, um sich die hetrurischen Gräber zeigen zu lassen, und kann, wenn man will, denselben Abend noch nach Toscanella kommen, wo eine schöne Gegend und eine sehenswerte alte Kirche sein soll. Von Toscanella geht am dritten Tage über Monte Fiascone nach Orvieto, welches gerade eine Tagesreise ausmachen wird. Alles was in Orvieto merkwürdiges zu sehen ist, kann man in einem halben Tag besuchen, wenn man keinen ganzen Tag dazu verwenden will. Von Orvieto würde ich rathen den Weg über Chiusi zu nehmen, dem alten Clusium der Etrusker, wo ebenfalls sehr merkwürdige Gräber sind aufgedeckt worden, in welchen man alles darin enthaltene an Ort und Stelle gelassen hat; außer diesen Gräbern soll dorten noch eine besondere Sammlung von allerley dort gefundenen Etruskischen Antiquitäten zu sehen seyn. Sollten Euer Königliche Majestät am 4ten Tage Nachmittags von Orvieto abfahren, so könnten Allerhöchstdieselben am Abend in Chiusi eintreffen.

Den 5^{ten} Tag alles besuchen, was in Chiusi merkwürdiges sich findet, und Nachmittags weiter nach Perugia fortsetzen. Man würde demnach zu dieser Reise 5 Tage nöthig haben. Jedoch ist hier zu bemerken, daß, den Weg von Rom nach Civita Vecchia ausgenommen, wohin eine gute Poststraße geht, der übrige Theil der Straße zwar fahrbar, jedoch, besonders bey schweren Reisewagen mit vielen Schwierigkeiten verbunden sein möchte, da über diese Örter keine Poststraße geht, folglich auch keine Postpferde zu haben sind, wenigstens auf dem größern Theil des Weges nicht. Unterdessen würde diese Reise gewiß sehr interessant und schön, und daher ganz besonders zu empfehlen seyn.

det. Es müßte wohl geschehen, daß ich noch mehr Gemälde copieren laß, für Pinakothek, wo hetruskisches und anderes hineinkommen.

1 Tomba Querciola.
2 Tomba del Triclinio.
3 Tomba del Morto.
4 Tomba del Tifone.
5 wohl Tomba dei Baccanti.
6 Tomba del Cardinale.
7 Tomba delle Bighe.
8 Tomba del Barone.
9 Tomba delle Iscrizioni.

D 29 König Ludwig I., Tagebucheintragung zum 23. Oktober 1834

Bayerische Staatsbibliothek, Ludwig I. – Archiv 3, 102.
Um 5 Uhr bey Mondschein und milder Luft Civittavecchia verlassen, von welchem gestern nicht sehr entfernt einen stattlichen Palmbaum gesehen, Reben aber keine. ... Wir fuhren zu hetruskischen Gräbern, unter der Erde im Felsen gehauen (Grotte) hinaus und hinauf. Erst eine bemalte besehen, die nicht für mich abgebildet[1]. Dann die es ist[2]. Dann eine 3. noch inedita[3], eines bärtigen Mannes Leiche liegt auf einem Bette, ein Weib biegt sich darüber, eine Tänzerin steht bey ihr. Eine große Grabkammer, in der hetruskische Inschriften, aber auch lateinische, die Gemälde brav, offenbar römisch sind[4].
Diese Grabkammer, die vorhererwähnte und die nachfolgende sind offen, also der Verwüstung ausgesetzt. Wenn nicht durch andere, sind auf meine Kosten Thüren setzen zu lassen, sagte ich dem Grafen (sc. Soderini). Es ist doch arg, daß der Canonicus, ihr Eigenthümer, es unterließ. In einer anderen Grabkammer alle Gemälde unklar[5]. In einer, wo sie römisch sind[6]. Die ausgemalten (aber die wenigsten sind dieses) hetruskisch, bey denen Rüstigkeit der Zeichnung nicht gesucht werden darf, keine Halbtöne, keine Schatten noch Licht. Wie Maler Ruspi, aus Rom hergereist, der mir eine al lucido (mit ölgetränktem Papier) durchzeichnete und gemalt, sagte, hatten sie nur die Fleischfarbe, Himmelblau (smaldo), Roth und Schwarz wiedergefunden bey denselben. Grün und Gelb nicht getroffen. Bräunlich sind die Männer, weiß (fleischfarb.) die Frauen. In einer anderen Grabkammer, sagt er, sind Faustkämpfer gegen 2 Spannen hoch, darunter andere Menschengestalten circa noch einmal so groß[7].
In einem der Stadt Corneto gehörenden Grabe, mit Thüren versehen, äusserte ich hineintretend: »Sind übermalt.« Die hauptreichste ist es, in ihr ein Mann eine Schale einer bekleideten Frau darreichend, neben ihr ein auf 2 Flöten blasender Knabe[8]. »C'è una bestia«, erklärte ich, »der übermalen ließ«. In einem anderen Grabe 3 1/2 palm. rom. hohe Reiter, Cingarien, Ringer[9]. Alle diese hetruskischen Styles, der auf den Vasen abgebil-

D 30 C. Ruspi an Carlo Fea, Bericht vom 1. November 1834

ASR, B. 197 Fsc. 1070.
Rapporto di Carlo Ruspi, Artist'-archeologo al Chiarissimo Sig. Avvocato Fea Commissario delle Antichità.
Essendosi Sua Maestà il Re di Baviera il Di 23. Giovedi Ottobre la Mattina portato a visitare le camere mortuarie dipinte nella Necropoli della Tarquinia presso Corneto, ed io già là trovatomi ebbi l'onore di accompagnare la prelodata Sua Maestà a tutti i Monumenti, perchè già gli avevo fatto dei Lavori ad esse Camere sepolcrali appartenenti, ed opportuno fui perche altra persona non vi si trovò capace, essendovi solo il Sig. Conte Lorenzo Soderini.
Non potrei mai esprimere a V. S. quantunque mi forzassi a fargli conoscere quanto S. M. si compiacque e quanto eruditamente, e con interesse il più vivo osservò quei preziosi Dipinti, ed il fatto lo comprova con aver esso intelligentissimo Sovrano ordinato a proprie spese all'istante, due Porte per chiudere due Sepolcri acciò non stassero esposti a rovinarsi, ed altra maggior riprova ne diede nell'entrare in una Camera Sepolcrale appartenente alla Commune, che avendola ritrovata da qualche Scellerato (andere Fassung: Barbaro ignorante) tutta ridipinta, esso fu il primo ad avvedersene, e dette nelle più minacciose furie, e massimo dispiacere, come puranche in un'altra celebre detta del Cardinale Garampi perchè esso dotto Porporato ne prese interesse e vi fece la porta per custodirla; Illustrata fin da 60 e più anni fà da molti celebri archeologi, ora tutta distrutta dalla barbarie degli ignoranti e dall'abbandono, e quei pochi residui di Pittura rimasti, sono tutti ripassati col Carbone. S. M. adunque si raccomandò, anzi commandò, presente tanti testimonj ed anche il Sig. Conte Soderini, che chissesia o il Governo ne prendesse la più interessante cura, come monumenti preziosi per la storia non solo, ma per l'arte Italiana da circa 3000 anni e forse più, avendomi peranche la prelodata S. M. ordinato i Disegni e Facsimili di tutte le pitture fuorchè espressamente le sunnominate due tombe gia ridipite e rovinate. Per l'esecuzione di tal'lavoro S. M. ne á incaricato per dirigermi il chiarissimo Artista

Sig. Cav. Wagner Segretario perpetuo delle belle Arti di Monaco, onde eseguire la tanto da me gradita ed onorevole Commissione, come S.M. mi aveva giá promesso il Giorno inanzi della Sua partenza per Corneto, quando onorommi di Sua presenza in mio studio, unitamente al sullodato Sig. Cav. Wagner, mio antico amico e Mecenate per vedere il Facsimile della Cammera Sepolcrale ora detta del Re di Baviera da me ultimata per Sua Real'Commissione.

Per impedire l'abbandono e vandalismo di quei preziosi monumenti ardisco di far Proggetto a Vostra Signoria Illustrissima: Che si nominasse Ispettore o Conservatore delle tombe tarquiniensi una persona risiedente in Corneto la quale fosse possidente, ed idonea sicurtà, e che sentisse un poco di amor Patrio, non ignaro di qualche cognizione artistica, riconoscendo l'onore ed il vantaggio del Paese per si preziosi monumenti per quali vi concorrono tanti distinti e dotti Personaggi, e questo in luogo di un servitore della Commune, Villano, e sempre ubriaco dalla mattina a sera, che tuttora ne tiene le chiavi dal quale nascono tanti inconvenienti, dovesse percio il suddetto Conservatore avere tutte le chiavi e darle in caso di bisogno a persona di sua fiducia, e venendo in perfetta cognizione di chi vi facesse dei danni, fosse rigorosamente gastigato: ed inoltre proibendo di farle lucidare o disegnarle da chicchesia senza una licenza di Sua Eminenza Reverendissima il Sig. Cardinale Camerlengo, riconosciuta però persona capace ed approvata dalla Commissione di belle arti ed antichità.

Pertanto mi credo in dovere di farne il presente Rapporto a Vostra Signoria Illustrissima.

Questo di 1. Nov. 1834.

Dasselbe in Reinschrift an CL:
ASR, B. 205 Fsc. 1249 Bl. 401.

D 31 J. M. von Wagner an König Ludwig I., Brief 615.5 vom 3. Februar 1835

GHA.

Herr von Klenze hat mir zwar gemeldet, daß Euer Königliche Majestät Durchzeichnungen (»Lucidi«) von den übrigen hetrurischen Gräbern zu Corneto wünschen, das eine allein ausgenommen, welches aus römischer Zeit übermalt seyn soll. Ich äußerte hierüber gegen Herrn von Klenze eine Bedenklichkeit, welche mir erheblich scheint, nemlich, daß mit Durchzeichnungen ohne Angabe der Farben uns wenig gedient seyn könnte, weil die Farben dabey eben so karakteristisch und wesentlich als die Umrisse selbst sind. Auch werden die Kosten dadurch nicht sonderlich viel höher zu stehen kommen...

Doch werde ich zuvor Allerhöchstdero Entscheidung über diesen Punkt, der mir sehr wichtig scheint, erwarten, indem die Durchzeichnungen ohne Angabe der Farben die Eigenthümlichkeit dieser alten Malereyen nur höchst unvollständig wiedergeben, und einen Kostenbetrag ohne Erreichung des Zwecks verursachen würden.

D 32 L. von Klenze an J. M. von Wagner, Brief vom 3. Februar 1835

WWSt.

Werthester Herr und Freund

unter den Lucidi der Cornetischen Gemälde wird verstanden, daß sie ebenso ausgeführt und gemalt sind, wie die welche S. M. durch ihre Vermittlung schon gekauft hat – nemlich in wahrer Größe und mit den Farben des Originals...

Die Frage in Rom und die Antwort in München sind am selben Tag abgefaßt. Offensichtlich hatte Wagner vor seinem Brief an Ludwig an Klenze geschrieben. Der Brief ist nicht erhalten.

D 33 J. M. von Wagner an König Ludwig I., Brief 621.1 vom 2. Juli 1835

GHA.

Am Vorabend von St. Giovanni kehrte ich nach einer 5tägigen Abwesenheit und eines zweytägigen Aufenthalts in Corneto wieder nach Rom zurück. Ich habe in dieser kurzen Zeit alles gesehen, was in und um Corneto merkwürdiges enthalten ist. Ganz vorzüglich aber zogen die althetrurischen Gräber meine Aufmerksamkeit an sich. Es sind vielleicht die allerältesten Denkmäler, die wir in Hinsicht auf Malerey gegenwärtig noch besitzen, und in jedem Betracht einer ganz besonderen Berücksichtigung würdig.

Ich habe deren in allem 8 gesehen, welche mit Wandgemälden ausgeschmückt sind. Jenes, welches von dem Kardinal Garampi den Namen führt, ist das längst bekannteste[1], und bey weitem das größte, die darin enthaltenen Gemälde sind aber fast ganz unsichtbar geworden.

Das Zweitere mit den Typhonen und einer hetrurischen Inschrift, ist scheinbar von späterer Arbeit, und gewährt daher für unsere Zwecke keine Ausbeute[2]. Das dritte, welches nun nach Euer Königlichen Majestät benannt wird, ist bereits für Allerhöchstdieselbe von Carlo Ruspi kopiert worden[3]. Von diesen dreyen kann also hier nicht ferner die Rede seyn.

Von den in Frage stehenden sind also noch 5 übrig. Das interessanteste von diesen scheint jenes zu sein, welches von Baron von Stackelberg den Namen führt. Es sind darin vorzüglich Gymnastische Spiele vorgestellt, welche in zwei übereinander laufenden Friesen abgetheilt sind[4]. Die Malerey ist zwar etwas verblaßt, doch nicht so, daß nicht das Ganze, so weit es erhalten ist, recht gut könnte wiedergegeben werden. Ich bin daher der Meinung, dieses vor allen anderen von C. Ruspi kopieren zu lassen, theils weil es eines der interessantesten ist, theils auch weil die Malerey dieser Kammer immer mehr zu verlöschen droht. C. Ruspi verlangt für diese, als das reichste von allen, 200 Scudi.

Das Zweite wäre sodann jenes vom Sig. Querciola, woraus

Ruspi bereits 2 Figuren entnohmen hat[5]. Allein das Ganze ist so interessant, und dabey die Malerey noch so, daß dieselbe mit einiger Aufmerksamkeit leicht wiedergegeben werden kann. Hier sind 4 Wände mit Gemälden ausgeführt; in dem von B. v. Stakkelberg aber nur 3. Ruspi verlangt für dieses 150 Scudi. Ich wäre daher der Meinung, diese beyden, als die merkwürdigsten, und welche am nächsten zu verlöschen drohen, zuerst vornehmen zu lassen.

Als das dritte nenne ich jenes Grab, welches sich durch 3 gemalte Thüren, auf jeder Wand eine, sich von den übrigen besonders unterscheidet[6]. Es verdient in Hinsicht der Güte den dritten Rang. Ruspi verlangt dafür 120 Scudi.

Das Vierte ist jenes mit dem Todten, auf 3 Seiten bemalt[7]. Hierfür verlangt Ruspi 130 Scudi.

Das Fünfte aber ist jenes übermalte, oder richtiger das Überschmierte[8], dieser Unfug scheint nicht von einem Maler, vielmehr von einem Kinde geschehen zu sein. Trotz dieser Übertünchung wäre diese Leichenkammer vielleicht am leichtesten wiederzugeben, denn die alten Umrisse sind überall sichtbar, und die Urfarben, welche, wie bekannt, nur aus 3 oder 4 Lokaltinten, ohne Angebung der Schatten, bestehen, sind so einfältig überschmiert, daß fast überall einzelne kleine Stellen an den Figuren unberührt geblieben sind, so daß man an jeder derselben leicht die Originalfarbe, welche solche ursprünglich gehabt, nachweisen kann. Ich habe dieses mit C. Ruspi genau untersucht, welcher ebenfalls derselben Meinung ist. Unterdessen würde jedenfalls diese Leichenkammer in der Reihe die letzte seyn.

So wie ich diese 5 Leichenkammern hier angeführt, in derselben Ordnung wären dieselben, meiner Meinung nach, auch nacheinander zu unternehmen, im Falle Euer Königliche Majestät sich auf alle 5 ausdehnen wollen. Ruspi verlangt für das letztere, wenn andort solche kopiert werden soll, 130 Scudi. Ich für meine Person wäre der unmaßgeblichen Meinung, diese 5 letztbenannten Gräber nach und nach alle kopieren zu lassen; denn sie sind in jeder Hinsicht so äußerst merkwürdig, daß die Facsimili dieser hetrurischen Grabgemälde, von welchen wahrscheinlich in 10 Jahren nichts mehr übrig ist, nicht allein für München, wo solche allein noch zu finden, sondern für die ganze archäologische Welt, einst einen unschätzbaren Wert haben werden. Auch sind die Kosten in Betracht ihrer Wichtigkeit eben nicht sehr beträchtlich, indem die Facsimili von allen, nach Ruspi's Angaben um 700 Scudi können geliefert werden. Ein anderes mit Gemälden versehenes Grab, worin Satyrn vorkommen sollen[9], und welches, wie man mir sagte, Euer Königliche Majestät gesehen, und zum abkopieren bestimmt haben, konnte ich nicht zu sehen bekommen, weil man unterdessen den Eingang derselben vermauert hat. Ruspi wird nun bei dem Kammerlengat um die Erlaubniß einkommen dieselben durchzeichnen zu dürfen.

1 Tomba del Cardinale.
2 Tomba del Tifone.

3 Tomba del Triclinio.
4 Tomba delle Bighe.
5 Tomba Querciola.
6 Tomba delle Iscrizioni.
7 Tomba del Morto.
8 Tomba del Barone.
9 Tomba dei Baccanti.

D 34 C. Ruspi an CL, Antrag, eingegangen am 4. Juli 1835

ASR, B. 205 Fsc. 1249 Bl. 397 f.

Carlo Ruspi Romano Artist-archeologo supplica l'Eminenza Vostra Reverendissima a volergli concedere la permissione di lucidare a *Fac-simile* tutte le Camere Sepolcrali della Tarquinia presso Corneto, ordinategli da Sua Maestà il Re di Baviera, come già un altra glie ne fece l'anno scorso, escludendo da quelle Camere la Tomba detta del Cardinale Garampi, e l'altra del Re di Baviera. L'umile Oratore pertanto spera da Vostra Eminenza Reverendissima il favore della implorata grazia.
Anlage:
Denominazione delle Camere Sepolcrali esistenti nella Necropoli della Tarquinia, che devo copiare a Facsimile per S.ª Maestà il Rè di Baviera:
Camera detta dei Giuochi Ginnastici (= Tomba delle Bighe)
Camera detta dei Sig.ri Querciola (= Tomba Querciola)
Camera detta delle tre Porte finte (= Tomba delle Iscrizioni)
Camera detta la Ritoccata (= Tomba del Barone)
Camera detta del Morto (= Tomba del Morto)
Camera detta di Pittura Romana (= Tomba del Tifone, nicht ausgeführt)
Cioé tutte, escluse la detta Grotta del Cardinale e l'altra detta di S.ª Maestà il Rè di Baviera (= Tomba del Triclinio, bereits 1832/3 ausgeführt).

D 35 J. M. von Wagner an König Ludwig I., Brief 637.10 vom 27. April 1836

GHA.

Maler C. Ruspi hat nun die Gemälde von den 6 in Corneto befindlichen hetrurischen Begräbnißkammern vollendet. Die sogenannte Übertünchte miteingerechnet. Ruspi hat solche ebenfalls gemacht, weil er, so wie auch ich, überzeugt ist, daß die Umrisse durchgängig unverdorben und rein, und die Übertünchung von der Art sey, daß man an allen Figuren und Theilen, Überreste der ursprünglichen Farbe genau erkennen könne, und da diese Figuren alle nur eine Lokaltinde ohne Anzeige von Licht und Schatten geben, so war eine kleine Weile hinreichend, die ursprüngliche Lokalfarbe eines jeden Gegenstandes zu er-

kennen. Jedoch habe ich mich Allerhöchstderer Entscheidung hierüber vorbehalten, und Euer Königliche Majestät sind deswegen nicht gezwungen, die Gemälde dieser Kammer zu nehmen, wenn Allerhöchstdieselben entgegengesetzter Meinung sein sollten.

D 36 CGC an CL, Gutachten vom 7. November 1837

ASR, B. 205 Fsc. 1249 Bl. 343.
Si reca a debito da raguagliare L'Eminenza Vostra della bontà colla quale sono quest'opere disegnate e colorite, e della fedeltà che serbano coll'antico originale, da cui non si discostano per nulla, sia nel carattere delle figure, sia nel numero e nel modo di atteggiarle. Talchè tutta la scena ov'è rappresentato un esercitamento di lotta, cesto, e Pugilato è pari alla Dipintura di quella tomba che dal nome di questi esercizi s'appella dei giuochi ginnastici. E questo è l'ultimo dei lavori di tal genere allogati al Ruspi pel Museo Gregoriano. E perchè non v'era difetto nell'eseguimento sono le pitture stesse state subito trasferite al Vaticano e collocate insieme alle altre nella sala del Museo, ove essendo ammirate dalla Santità di Nostro Signore piacquero assai sia per la connessione che hanno colle stoviglie, sia per l'ornamento che danno alla sala. Pure mostrando alcuni degli atleti qualche soverchia nudità è stata per giustissimo pensamento sovrano occultato una figura delle piu picchole che sono nel secondo ordine. Per le quali cose lo scrivente* reputa che avendo il Ruspi compiuto ai patti stabiliti nel contratto possa ricevere la rata ultima del suo pagamento.

* Luigi Grifi, Segretario della CGC.

D 37 W. Helbig an C. Jacobsen, Brief vom 17. Juli 1895

Ny Carlsberg Glyptotek.
Das Schreiben wäre zu adressieren an Monsieur le Commandeur *Galli* Directeur des Musées du Vatican, Vatican, *Rome*. Es wäre darin zu empfehlen le peintre romain, Grigoire Mariani, chargé de claquer les copies des fresques de la tombe tarquinienne *del triclinio*, exposées au Musée étrusque du Vatican. Erhält Mariani nicht die Erlaubnis, auch an den nicht öffentlichen Tagen im etruskischen Museum zu arbeiten, dann kann er mit seinen Copien kaum in diesem Jahre fertig werden.

Helbig bittet um ein Empfehlungsschreiben für den Zeichner Mariani, verfaßt vom dänischen Außenministerium.

D 38 W. Helbig an C. Jacobsen, Brief vom 10. Dezember 1895

Ny Carlsberg Glyptotek.
Die Facsimilia der cornetaner Tomba del triclinio – den schönsten unter den dortigen Gräbern – werden binnen wenigen Tagen nachfolgen. Ich habe die Gemälde aller vier Wände reproducieren lassen. Leider kostet die Geschichte 1500 Lire. Dieser hohe Preis erklärt sich aus dem Zeitverluste, den die Vexationen des Museumsdirectors veranlassten, wie daraus, dass der Maler schliesslich eine Woche in Corneto zubringen musste, um die vatikanischen Facsimilia zu corrigieren, die sich in mehreren Hinsichten als ungenau herausgestellt hatten... Übrigens sind die für Sie angefertigten Facsimilia aus der Tomba del Triclinio wahre Meisterstücke. Man darf sie unbedenklich als die besten Copien bezeichnen, die bisher von etruskischen Wandmalereien angefertigt worden sind.

D 39 W. Helbig an C. Jacobsen, Brief vom 12. Januar 1901

Ny Carlsberg Glyptotek.
Als die Tomba delle corse delle bighe in Angriff genommen wurde, war Petersen nicht in Rom und ich erhielt von Hülsen auf meine Anfrage, ob Durchzeichnungen aus diesem Grabe vorhanden wären, eine verneinende Antwort, die mir um so glaublicher schien, da der Apparat des Institutes fast ausschließlich Material enthält, welches entweder für frühere Publicationen gedient hat oder im Voraus für künftige Publicationen hergestellt worden ist. ... Es wäre sehr erfreulich, wenn sich die Durchzeichnungen im Institut als eine dritte Quelle herausstellten, welche in den Fällen, in denen die Stiche Stackelbergs und Kestners von dem Museo Gregoriano abweichen, eine bestimmte Entscheidung gestattet.

D 40 W. Helbig an C. Jacobsen, Brief vom 18. Januar 1901

Ny Carlsberg Glyptotek.
Prof. Petersen hat die Durchzeichnungen der Tomba delle bighe vor 4 oder 5 Jahren aus dem Nachlasse des Malers Ruspi erworben, also gerade des Malers, von dem die vatikanischen Facsimili jenes Grabes herrühren. Hiernach spricht a priori alle Wahrscheinlichkeit für die Annahme, dass es sich um die Durchzeichnungen handelt, welche bei der Herstellung der vatikanischen Facsimili als Grundlage dienten, und diese Annahme ist durch einen genauen Vergleich, den ich zwischen den Durchzeichnungen und den Facsimili angestellt, zur Evidenz gebracht worden. Die Durchzeichnungen weichen von den Facsimili nur

darin ab, dass auf ihnen einzelne Motive von einer späteren Hand mit einer leichten Schraffierung überzogen sind. Der Gedanke liegt nahe, dass diese Zuthat von einem Gelehrten herrührt, der die Durchzeichnungen für eine Publikation vorbereitete und auf ihnen die Motive ausschied, deren ursprünglicher Bestand ihm nicht hinlänglich gesichert erschien.* Hieraus ergiebt sich leider, dass die im Institut befindlichen Durchzeichnungen keine besondere unabhängige Quelle darstellen. Immerhin aber sind sie hinsichtlich gewisser stilistischer Einzelheiten von Werth.

* Helbig mißversteht die schwarzen Schatten, die durch das »spolvero« bei der Vervielfältigung der Pausen entstanden sind.

D 41 A. François an E. Braun, Brief vom 16. Februar 1846

Pregiatiss° Sig° et amico
Ho aperto l'atro sepolcreto di famiglia di cui mi Le annunziavo il prossimo ritrovamento, esso è alla profondità di diciotto braccia e mezzo, ed è composto di quattro grandi stanze, la prima felle quali tutta dipinta a figure benissimo conservate dell'altezza di un braccio, ed un terzo; in questo ipogeo ho ritrovate due bellissime tazze di figulina sopreffini con iscrizioni. Adesso poi ho fatta la scoperta di un nuovo stradone che mi conduce nell'interno di un gran poggio, e dev'essere a senso mio, l'ingresso di una gran necropoli principesca, essendo veramente magnifico il suo ingresso, ed il soprastante rudero del tumulo.
Grandi spese, ed immense fatiche mi costano il ritrovamento di questi superbi sepolcreti, e ad onta di ciò ho già dati gli ordini opportuni per fas levare le piante de medesimi e la copia fedele delle interessantissime pitture. Sopra i di cui soggetti non la trattengo avendomi assicurato il Sig° Can° Mazzetti di aver reso esatto conto al Sig° Cav° Gherard.

Di Lei Degniss° Sig° Braun Aff° Amico e Socio
Chiusi li 16. Febbraio 1846 A. François

D 42 A. M. Migliarini an A. Ramirez de Montalvo, Brief vom 29. März 1846

ASDAS, Firenze
All'Illmo. Sig.re Commend.re
Ramirez de Montalvo
Direttore dell'I. e R. Galleria delle Statue
I temi ivi espressi sono atletici come d'ordinario, ma vi sono dei particolari da notarsi; e più di tutto sono ammirati per il disegno, che non può dirsi nè greco, nè d'altro paese, ma convien crederlo vero Etrusco.
Il Sig.re Cav.re Gerhard, Archeologo di S. M. di Prussia, essendo

passato per Chiusi, vidde queste pitture; e quindi presso di me trovò i disegni già fatti. Ragionando su questo affare, mi consigliò di farne fare altri, da mano più perita ed avvezza a tali lavori, anzi di farne lucidare, per mezzo della carta trasparente, quelle parti meglio conservate e che sono più visibili. E conservare con questo mezzo, un documento certo dello stile di quel tempo, il quale potrà unirsi nel seguito ad altri esempi che possono sopravvenire, o paragonarlo co' vasi dipinti già conosciuti.
Non essendi in mio potere, l'esecuzione di una tale determinazione; credo mio dovere d'informarne VS. Illmo. acciò ne faccia quel conto che crederà opportuno, ed avendo così adempito al mio dovere nella parte archeologica, non mi resta che cogliere questa circostanza per nuovamente segnarmi, con tutto il rispetto.

Di VS. Illma. A. M. Migliarini
Devotiss. ed Obbligatiss. Servitore 29. Marzo 1846

D 43 Eingabe an den Direktor des Finanzdepartements des Großherzogtums Toscana vom 18. April 1846

ASDAS, Firenze
Memoria per
Sua Eccellenza
Il Sig° Consig° Segretario di Stato
Direttore del Dipartimento
delle I. R. Finanze
Eccellenza,
Il Sig. Alessandro François noto per la sua perizia nel disotterrare antichi monumenti sepolti negli Etruschi Ipogei, con sue ripetute lettere ha reso conto a questa R. Galleria delle escavazioni che ha fatto nei primi mesi di quest'anno nei terreni delle Monache di Chiusi.
Reputo pertanto debito del mio ufizio di chiedere a V. E. la necessaria autorizzazioni per spedire il disegnatore Giuseppe Angelelli, praticissimo nell'imitazione delle antiche pitture, per l'esercizio che fece nel disegnare i Monumenti Egizii con la Commissione Scientifico-Letteraria presieduta da Champollion e da Rosellini, e per il disegno del celebre vaso Etrusco acquistato nell'anno scorso per questa R. Galleria, al prezzo di cinquecento zecchini, incaricandolo di ricavare i lucidi delle parti più interessanti delle pitture sopra descritte, da depositarsi in questa Real Galleria.
Ed a questa umile mia proposizione sono anche animato dalla modicità della spesa che ne deriverà al R. Erario, la quale si ridurrà alla refezione delle spese vive di vetture, locanda, piccole provviste di generi d'arte e ad una gratificazione ragguagliata a ragione di quelle poche giornate che impiegherà l'artista nella sua operazione.
Dalla R. Galleria, li 18 Aprile 1846.

D 44 A. François an A. M. Migliarini, Brief vom 31. März 1846

ASDAS, Firenze
Pregiatiss° Sig^r Professore etc.

Portoferraio Li 31. Marzo 1846

In replica alla pregiatiss^a di Lei lettera di 28. Marzo spirante la prevengo essere io pienamente contento che la R. Galleria mandi a Chiusi un abile disegnatore per copiare i disegni del sepolcro da me rinvenuto nei pressi di quella città; e solo sarei grato, sempre che fosse possibile, se potessi averne una copia per rimetterla all'Istituto Archeologico di Roma; in defetto ci vorrà pazienza. E col più profondo rispetto ho l'onore di confermarmi.

Dev^mo Obb^mo Servitore etc.
A. François

D 45 Verzeichnis der von G. Angelelli in Chiusi angefertigten Zeichnungen

ASDAS, Firenze
Elenco dei Disegni tratti dalle Pitture degl'Ipogei di Chiusi per commissione dell'Illmo. Sig^e Direttore della Reale Galleria degli Uffizi.

Disegni appartenenti alla Tomba scoperta di recente dal Sig^e François, di proprietà e nel podere delle Monache del Convento detto la Pellegrina.

N° 4 Disegni rappresentanti le feste usate presso gli Etruschi in onore dell'anniversario del defunto: detti quattro disegni sono ridotti proporzionalmente alla lunghezza di un braccio cinque soldi e mezzo e alti soldi sei e mezzo.

Più un lucido di dette pitture per campione della grandezza e stile di detti dipinti, e quello appunto ove sono espressi i lottatori col cesto.

Un disegno contenente due piccole figure esistenti nella seconda camera situata di fronte alla porta d'ingresso, nella cui camera nel centro del soffitto esiste in un quadrato nei cui angoli sonovi quattro figurine alate, con più dei dettagli di letti, ornamenti ec. Il tutto forma un solo disegno.

N° tre altri grandi fogli contenenti la pianta geometrica di detta tomba, alzati del profilo spaccato, e sviluppo ortografico dei soffitti e veduta prospettica della sala principale.

N° due altri disegni grandi, tratti da una tomba totalmente distrutta di proprietà del Conte della Ciaja: uno contiene una scena di figure giacenti; l'altro i Campi Elisi, ove scorgesi Euridice che corre ad abbracciare Orfeo: Pittura del più bello stile corretto di quante pitture esistono negl'ipogei di Chiusi.

Tutti questi disegni essendo stati eseguiti con brevità di tempo ed in luoghi umidi oscuri e fangosi, sono in un stato d'imperfezione, di poca proprietà, per cui sono attualmente occupato a riportarli fedelmente sempre nell'ordine e nel numero sopra indicato.

Zusatz von anderer Hand
Oltre ai sopra citati disegni è un altro piccolo lucido appartenente alla tomba del Conte della Ciaja.

D 46 Verzeichnis der von N. Ortis in Vulci angefertigten Zeichnungen

Rimini, Bibl. Comunale
Descrizione delle pitture al sepolcro scoperto all'antico Vulci città dell'Etruria.

Tavola 1.ª Figura 1.ª Manto bianco. Fig. 2.ª Manto torchino. Fig. 3.ª veste rossa. Fig. 4.ª Maglia color carne accesa con tornellino torchino e gambati di ferro. Fig. 5.ª Nudo. Fig. 6.ª Sopra tunica rossa, seconda tunica cenerina, parimenti cenerina la faccia e le mani, con berretta bianca. Fig. 7.ª Guerriero con corazza di ferro e gambali. Fig. 8.ª Nudo. Fig. 9.ª Corazza di ferro con gambali.

Tavola 2.ª Fig. 1.ª Nudo. Fig. 2.ª Maglia color carne accesa con tornellino del medesimo colore. Fig. 3.ª Nudo. Fig. 4.ª Nudo con manto bianco. Fig. 5.ª Nudo con panno bianco. Fig. 6.ª Nudo con tunica bianca. Fig. 7.ª Nudo.

Tavola 3.ª Due nudi.

Tavola 4.ª Uomo e donna nuda con panno bianco avvolto al braccio.

Tavola 5.ª Figura 1.ª con panno rosso. Figura 2.ª con tunica bianca.

Tavola 6.ª Due fig. nude combattenti.

Tavola 7.ª Fig. 1.ª con manto cenerino. Fig. 2.ª Figura vestita bianca con cardellino nelle mani.

Tavola 9.ª Figure coperte da un muro quasi a secco ivi appoggiato.

D 47 D. Sensi an H. Brunn, Brief vom 22. März 1863

Rispettabilissimo Sig^r Dottore
Quantunque immatura, mi piace darle la notizia dello scuoprimento di una tomba ritrovata in questa necropoli, prossima alla Città, per opera dei SS^ri Fratelli Bruschi. Il solo scavatore vi è potuto penetrare, per momenti non conoscendo se sia in istato solido; e se dice il vero, non mancherebbe ancor questa l'importanza per le pitture che rozzamente ci accenna. Io sarò diligente a discendervi quanto prima mi sarà permesso per esaminarla, e mi affretterò ancora a porre V. S. a parte del contento che provo per ogni evento favorevole alle sue intenzioni e dotti lavori di archeologia ...

Corneto 22. Marzo 1863
Devmo. Oblimo. Servitore Vero
Dom.^co Canco. Sensi Pro-Virio. Etc.

D 48 D. Sensi an H. Brunn, Brief vom 10. April 1863

Poststempel 10. April 1863

Cortes.^{mo} e Stimat.^o Signore

Faccio seguito alla mia relazione, onorato specialmente dalla sua graziosa del 26. perduto, sulla tomba rinvenuta. Sono però poco fortunato; giacchè si è ritrovata in istato di grande deperimento e di pericolo. Ecco cosa mi riferisce il muratore, che vi è disceso coragiosamente, vedersi ancora dieci figure tutte imperfette per la rovina, di uomini, così di animali, che giudicherei pantere, come vengono designate, volatili ancora vi sono in perfetto stato. Dice la volta, che era ben dipinta, rovinata per un terzo. Quandi Ella verrà, come desidero, si farà riaprire qualora per l'intento dei suoi studi potesse rinvenirci qualche cosa adequata. Mi tenga nella sua grazia, e mi creda pieno della più alta considerazione e rispetto.

Suo Devmo. Affmo. Ser.^e
Dom. Canco. Sensi Pro-Virio. Etc.

D 49 D. Sensi an W. Henzen, Brief vom 22. April 1863

Sig. Professore Rispettatissimo!

Nel ricevere il grazioso di Lei foglio e il Diploma di cui senza prevederlo o sperarlo mi trovo onoratissimo, ebbi commesso al Sig.^r D.^r Helbig di assicurare in voce la Signoria Vostra de' miei rinnovati sentimenti di gaudio e di gratitudine illimitata verso li Signori Socj che si degnarono propormi ed ammettermi all'insigne onore di appartenere al famigerato Istituto Archeologico di Berlino, e particolarmente dire a Lei ed al Sig.^r D.^r Brunn molte e molte cose; ne ciò bastando mi disponevo di giorno in giorno da scrivere a Lei, come di preciso dovere, sul proposito. – Mi trovo oggi onorato di altro suo foglio, del 20, a cui rispondo senza dilazione. Non potrei nel momento decidere, se la S.V. inviando qui il giovane pittore, per disegnare la nota pittura, possa senza icontrare ostacoli mettere mano all'opera, non rammentando precisamente in proposito le disposizioni amministrative della Commissione delle Belle Arti di Roma, la quale è stata avvertita dello scuoprimento della tomba da questo Commissario, Sig.^r Luigi Cav.^e Benedetti, per organo di questa Delegazione. – Per quello riguardo il proprietario, che è il nostro Comune, penserò subito tenere discorso con ogni avvedutezza ed impegno, e spero riuscire. – In confidenza debbo avvertirla, che questi SS.ⁱ Fratelli Bruschi, inventori e direttori proprietarj degli scavi, manifestarono gelosie per scopo di utilità propria, però non pretendono il giusto, e li potrei coll'autorità del Gonfaloniere far tacere. Intanto mi conduco con essi in tutto riguardo ed avvedutezza, ed ho parola in questa mattina,

che si presterebbero al fatto (ciò saria il meglio) quando potessero sperare la vendita dei vasi, almeno in parte, o qualche rinumerazione dall'Istituto. – Quando V.S. si appiglia a questo ultimo e preciso divisamento non tardi un momento a spedire il pittore, prima che la cosa possa viziare. Lascio alla di Lei saggezza il risolvere, e non mi rimane che assicurarla del geniale mio impulso a servirla.

Ho l'onore di ripetermi con distintissima osservanza e rispetto.

Di V.S.
Corneto 22. Aprile 1863
Dev.^{mo} Obblimo. Servitore
Dom.^{co} Canco. Sensi

D 50 D. Sensi an W. Henzen, Brief vom 27. April 1863

Gmo. Signore

Corneto 27. Aprile 1863

Letta la pregma. sua, parlo subito con il S.^r Giuseppe Bruschi, il quale sensibile a quanto gli ho potuto dimostrare si piega volontieri al disegno delle figure, restringendo al più il suo desiderio al piccolo compenso, che porta la spesa dell'escavazione già fatta, e della riapertura, cosa di poca entità. Ella pertanto invii pure l'artista che sarà da me e dal Sig.^r Bruschi assistito e bene condotto.

In somma fretta ho l'onore di segnarmi con la più distinta considerazione e rispetto.

Devmo. Obblimo. Ser.^{re}
Dom.^o Canco. Sensi, Socio

D 51 D. Sensi an H. Brunn, Brief vom 3. Mai 1863

Gmo. Sig.^r Brunn

Do evasione al pregiato foglio del Sig.^r Prof. Henzen, che mi avvisa della sua partenza assicurando V.S., che il compenso di spesa domandato dal Sig. Bruschi, non può oltre passare li 20 franchi, mentr'io farò di tutto che bastino 15. Spero che per questo riguardo delle pretenzioni esternate dal Bruschi, non sarà più ritardata la venuta del disegnatore.

Mi pregio rinnovarmi con tutta la considerazione e rispetto di V.S.

Corneto 3. Aprile (vielmehr Mai) 1863
Umo. Devmo. Obblimo. Ser.^{re}
Dom.^{co} Canco. Sensi, Socio

D 52 D. Sensi an H. Brunn, Brief vom 12. Mai 1863

Riveritissimo Sig.ʳ Dottore

Il Sig. Mariani, che mi consegnò il riverito suo del 7., l'altro ieri, potè discendere a fare i disegni, ieri a mezzo giorno, e ier sera ebbe a mostrarmisi contento del seguito lavoro, e dell'altro che gli rimane a compirsi domani a sera, (13), onde V. S. potrà bene abbreviare la di Lei venuta, od avvertire se v'è novità, perchè allora il Mariani partirebbe giovedì (14) verso Roma, dopo ricevuta sua lett.ᵃ

Il S.ʳ Mariani la saluta; e con la più profonda stima mi confermo

Di Lei
Corneto 12. Mag.º 1863,
Devmo. Affmo. Ser.ʳᵉ
Dom.ᶜᵒ Canco. Sensi, Socio

D 53 D. Sensi an W. Henzen, Brief vom 18. April 1864

Non è pieno il contento che mi apporta la sua di questa mattina, poichè la gradita notizia, che questa sera sarà qui il Sig. Mariani è amareggiata da quella che ho di sapere barbaramente devastata (non in tutto) la pittura della Tomba scoperta, così pure in parte dei sarcofagi. Ah chi lo prevedeva, e Dio perdoni allo spirito che cagionò questo infortunio alle arti benefiche ed innocenti col mettere confusione per solo interesse vile. Avverto la Signora Contessa immantinente per riaprire la Tomba, onde il Mariani abbia lavoro.

In alta confidenza. Questa signora consigliata a stracciare, come dicesi, le pitture per farne quadri domestici, veniva di nuovo alienta dall'opera di far fare i disegni se la parola non fosse stata data. Ho dovuto ben farmi sentire, per provare, che la trasfigurazione dell'urbinate per le milioni di volte ritrattata non ha mai perduto il suo pregio e valore, come i disegni fatti dall'Istituto delle pitture di Canino, ora trasportate in Roma dal Torlonia. Si è posta in tranquillità, anzi per eseguire il trasporto m'incarica a pregar Lei di suggerire coi suoi lumi ed esperienza, gli artisti da tanto, e la spesa che vi occorrebbe. Questa Signora è ottima, ma v'è chi abusa della sua bontà; onde per amore de'nostri interessi letterarii, vorrei pregarla a dare una sfuggita qui, o almeno non potendo Lei il Sig. Dr. Brunn, che stimo il medesimo. Fece alla detta Signora grata sorpresa lo spontaneo dono del Sr. Dr. Helbig, ne lo assicuro; io poi lo ringrazierò direttamente, e farò le mie congratulazioni con la sua bravura. Godo aver circostanza in giorni di mettere al pubblico i sentimenti che nutro per Esso in una *operetta*, che pure l'Archeologia gradirà, comunque Essa sia. Ecco come noto il Citaredo, scopo del bel lavoro letterario dell'Elbig

»Alter erat Phoebo visus mihi pulchrior ipso,
»Iucundum ad chordas carmen iare Lyra«
Prego de' miei complimenti agli amici; e con la più alta stima e rispetto mi confermo

Di Lei
Corneto 18 Aprile 1864
Devmo. obblimo. ser.ᵉ
Dom. Canic. Sensi, Socio

D 54 G. Mariani an H. Brunn, Brief vom 21. April 1864

Stimo. Sig. Dottore

Li 21 giovedì Aprile 64

Ieri cominciai a lavorare sul posto, i disegni da Lei ordinatimi, e questi ho dovuto fare in piccola proporzione, atteso che la Sig. contessa Bruschi a vietato fare i lucidi, però i medesimi disegni l'eseguirò sempre più grandi che quelli che saranno per incidere, siccome al posto non sarebbe dato eseguirli in piccolissima proporzione, per l'incomodità del luogo, e per la polvere che la tramontana gette continuamente sopra il disegno. Questa disposizione della Contessa apporta certamente fastidio perchè in questi casi i lucidi sono più solleciti. La ragione di questo è che teme possino soffrire le pitture, quando forse il lucido servirebbe a testimoniare tante parti di figure che l'aria seccandole fa cadere a vista d'occhio; basta, però riguardo all'esattezza dell'esecuzione non porterà nessuna diversità. Credo che per l'altra camera poi vorra permettere d'eseguire i lucidi altrimenti in luogo bujo sarebbe una difficoltà grandissima, per sopportare anche l'incomodo di privazione d'aria[1].

Ritornando sopra la prima camera già incominciata, non potrei dargli nessuna relazione, atteso che io non ho cognizioni archeologiche, ne esperienza da potermi compromettere con espressioni scientifiche, essendo però al punto di matenere la promessa che feci mi limito a dargli un conto superficiale della camera sud. ta. Essa presenta tre pareti tutte vedono la luce e la terza, sembra caduta, che sarebbe quella della porta, e ciò è plausibilissimo come la parete più debbole. In pianta fa così. Pare che vi sarebbe a scoprire quasi un altra metà essendo la parte puntinata sotto le macerie; ma puole ben supporsi che punto pitture non potranno certamente sussistere, osservando che all'approssimarsi che si fa da quella parte vanno scemando di altezza e restano delle storie appena le tracce dei piedi delle figure.

B prima parete rappresenta alcune figure mancanti la parte superiore, e pajono soldati 1 2 3 4. Poi segue un'altra figura ed è veramente interessante anche pel diverso modo di arte, essa è dipinta con capelli biondi, e vi è nei contorni un poco di verità, ed anche nel colore, questa è una nobile donna che si specchia – 5 – ramirandosi allo specchio che tiene un'altra figura 6. Nella parete A vi sono due figure mezze poi pere scorgere un'ala

il resto è sotterra per ora. Da 9 −− a −− 10 è una confusione di piccole parti di figure, però dopo un poco di attenzione ho scorto una caricatura di enorme grossezza panneggiata. 11 è una figura a cavallo è questione se sia di omo o di donna, ma io sono più per la prima, e perche le donne sono in questa camera dipinte di bianco le carni, la testa di questa figura fu battuta da un sasso da Domenica scorsa.

Parete B un concerto 12 musicale in silenzio poi segue picola traccia di donna 13 poi ripetuta questa caricatura goffa, seguono altre molto mal conce ed appena interpretabili. Sonovi ancora diverse iscrizioni, che ne avrà dalla lettera del Canonico Sensi appreso. Il tempo necessario per la copia di queste storie sarà d'un sei giorni al più, e poi attenderò ai lucidi dell'altra camera.

In quanto poi all'interesse ch'Ella venga ad esaminarle io credo indispensabile, benchè io stia attaccattissimo all'Originale. I sarcofagi di Nenfro D E sono di pocchissimo valore artistico ed altro che il coperchio rappresenta una figura di donna giacente con vaso in mano tanto l'una che l'altra, è disegno eseguibile in poco momento.

Tanto è quanto posso rapportargli a proposito, e più non mi dilungo, attendendo prevenzione semmai crederà di portarsi costà, ho l'onore di salutarla.

Suo obblig. servre
Gregorio Mariani

1 Welches Grab Mariani hiermit meint, ist unklar.

D 55 D. Sensi an H. Brunn, Brief vom 2. Juni 1864

Pregmo. Sig. D^{re}

Corneto 2 Giugno 1864

Succi ha compito il suo lavoro; i due quadri staccati dalla nota tomba saranno sempre d'Importanza agli amatori ed intendenti di archeologica, tuttochè guasti e decaduti. …

Suo Devmo. Servitore
Dom. Canico. Sensi, Socio

D 56 D. Sensi an W. Helbig, Brief vor dem 29. Oktober 1870

Egregio e Carmo. Amico

(Eingangsvermerk: 29.10.70)

Ritornando da Civ. Vecchia, ove mi sono trattenuto due giorni, ritrovo le gradite vostre a quali mi affretto rispondere. Le manifestate pretensioni del piccolo Canco. per concedervi il disegno della grotta rinvenuta, sono nuove, e più, esorbitanti; dove le fonda io non lo so. Ma voi avete fatto bene a ordire una reazione, che però io crederei di potrarre pell'effetto più sicuro;

giacchè ho saputo ch'esso dette subito relazione del rinvenimento al Commissario della Provincia A. Demarese, il quale si è mostrato desideroso di venire ad aprire la tomba e goderla per il primo: secondo notizia feci ier' sera secca domanda al Marzi; quando sarebbesi fatta l'apertura; ed esso rispose, quando verrà da C.ª Vecchia il Commissario, io taqui recisamente: onde vedete che bisogna aspettare, se a voi piace il consiglio, o almeno ricercare presso la Soprintendenza, se basta che siasi data la notizia al Commissariato.

…Intanto scrivetemi in proposito, come farò ancor'io se occorra. Amerei se la cosa potesse camminare placidamente, e mi ci provo con Marzi; diversamente mi pongo al vostro piano. Vi stringo forte forte la mano.

Il vostro affmo.
S. Canco. Sensi

D 57 D. Sensi an W. Helbig, Brief vom 24. Dezember 1870

Amico Stimo.

In sommissima fretta vi dico, che il piccolo Canonico Marzi mi partecipa or' ora che Lunedì prossimo verrà a vedere la tomba nota il S.ᵣ Commissario di Civ.ª Vecchia, Demarese: quindi se a voi fa comodo e piace, potrete venire Martedì subito con il treno diretto che giunge qui ad un ora p., dalla stazione potremo andare alla tomba, e quindi fare il rimanente necessario; alle ore sei p. se vi piacerà potrete ripartire. Nella notte il Marzi terrà un guardia alla tomba, onde non sia danneggiata; quindi sarà chiusa a tempo indeterminato. Quindi ecc.

I vostro D. C. Sensi

24. Xbre

D 58 D. Sensi an W. Helbig, Brief vom 30. Oktober 1870

Cmo. Amico

Corneto 30. Dicembre 1870

Quanta ostinazione di questo cattivo tempo in farci dispetto! Insomma il Demarese co' suoi non venne, e la tomba sta chiusa. Ora si aggiunge che io debbo partire per Viterbo nel momento, e non so se potrò disbrigarmi per ritornare fra tre giorni, onde se vi piacesse meglio potreste venire, dopo che avrete saputo della venuta del Dimarese; che sono certo avrete buona accoglienza dai Marzi…

Tenetemi informato, vi prego, in Viterbo de' vostri movimenti, e sono di cuore.

Vro. affmo. Amico
D. C. Sensi

236

D 59 D. Sensi an W. Helbig, Brief vom 1. März 1871

Mio camo. Amico

Vi ringrazio per avermi procurato conoscenza del ch. Sig.r Professore Fabretti ... Sono quest'oggi disceso per la prima volta nella nuova tomba, che voi avete giustamente nomata degli scudi, e che ora resta nettissima. Mi è sembrato non essere facile assegnare alla pittura che vi si scorge il certo periodo in che fu eseguita, perchè i modi sono varii, e contraddittorii quando si pongono a confronto delle pitture svariate delle altre tombe: v'è però nell'insieme originalità: ora da voi aspetto il vero giudizio ed illustrazione. ... Certo è che questa tomba muove una particolare curiosità anche pel nuovo originale disegno architettonico.

Corneto 1. Mag.o 1871
Il vostro affmo.
D. C. Sensi, Socio

D 60 D. Sensi an W. Helbig, Brief vom 19. Mai 1871

Cmo. Amico

Corneto 19. Maggio 1871

Sono impaziente per la vostra venuta col disegnatore, curioso come sono di conoscere l'importanza e il merito artistico delle nuove pitture.

Mio caro amico vi saluto di cuore.

Il V.o
Oblimo. Amico
D. C. Sensi

D 61 G. F. Gamurrini an W. Henzen, Brief vom 24. Oktober 1873

Firenze li 24 Ottobre 1873

Mio caro amico

Perdonate non me, ma la mia disgrazia, di essere confuso ed oppresso di affari molti e di natura diversa. Credete? Avevo quasi perduti i disegni. E trovatili ho fatto quelle aggiunte e correzioni sull'iscrizioni etrusche più fedelmente che ho potuto, confidando che il disegnatore ancora faccia altrettanto imitandomi. Ora domandate ad Helbig, che mi saluterete, se egli od io

dobbiamo illustrare questa tomba dei Velchas; vi confesso però che ho poco tempo.

Domani vado a Chiusi, e Vi invierò presto il restante dell'articolo sugli scavi.

Vostro affmo.
G. F. Gamurrini

P. S. Riceverete insieme con questa mia i disegni assicurati alla Posta

D 62 D. Sensi an W. Helbig, Brief vom 15. Juni 1869

Cmo. Amico

Corneto 15 Giug. 1869

Vi do notizia assai gradita. In seguito di bene dettagliato rapporto fatto dal Sig.r Comiss.o Francesco Bruschi, l'Emo. Berardi, Pro-Ministro delle Belle Arti, ha ordinato in via d'urgenza, che si faccia la perizia dei lavori occorrenti per rendere comoda la discesa alla tomba, di cui vi parlai quando foste ultimamente in Corneto: e presto saremo all'ordine di contemplare (a quanto dicono) pinttura, emula a quella di Vulcii, trasportata dal Principe Torlonia in codesta Capitale.

Io come penso all'onore del nostro Istituto Archeol.o, così m'interesso di questa mia patria; per cui ho prevenuto questo Sig.r Gonfaloniere, onde vi preferisca, e vi permetta di fare i disegni prima d'ogn'altro, promettendo la possibile corrispondenza vostra nel lasciare copia de'disegni al Comune, per decorazione delle Camere Municipali. Egli mi dà parola affermativa; però a suo tempo vi avviserò per venire, e trattare.

Vi saluto con affettuosa considerazione, e vi prego riverire la rispettebilissima Signora Principessa. Speranza.

Il Vostro affmo.
Dom.o C. Sensi, Socio.

D 63 D. Sensi an W. Helbig, Brief vom 28. September 1869

Carissimo Amico

Corneto 28. Settembre 1869

Ebbi ed ho tuttora sotto gli occhi i vostri favorevoli doni della vostra Minerva illustrata, e dell'interessante lavoro del Sig.r D. Detlefsen »De Arte Romanorum antiquissima« che gli fa molto onore ...

Sarete stato nelle maraviglie non vedere ancora apparire questi miei sentimenti; ma sapete ch'io in buona fede aspettavo di

giorno in giorno di potervi dire venite che la predicata tomba è aperta: ma non soffrirono ch'io ve lo potessi dire: pazienza che ancora nol possa.

La buona ventura ci favorisce studiosi come siamo del bello. Ora sappiate che vicino alla tomba di tanta aspettazione si è rinvenuta altra tomba contenente due sarcofagi di marmo, lo credo tefrario, e probabilmente delle lave pistoiesi, di studiato lavoro e pulitezza: Uno però ci presenta maravigliosa pittura; sì maravigliosa chè rallegrerà il mondo archeologico, e quanti hanno cuore per le belle arti. Io appena gli ho potuto dare uno sguardo, perchè il Sig.ʳ Bruschi Giuseppe me l'ha fatta vedere a lume di un moccoletto in stanza oscura. Pure azzardo a dire, che l'arte pittorica Etrusca in questo lavoro tocca il massimo grado; invenzione, composizione, esecuzione, colorito, tutto in ordine e bello; sotto alcuni aspetti le pitture vulcenti hanno un forte competitore nel nostro Tarquinio artista; ed il Museo Gregoriano accoglie l'ultimo suo ornamento se li venga collocata questa pittura. Aggiungo (se non sono arrogante) che il tema che vi si è trattato è nazionale, forte, e tenerissimo, l'episodio della Rutula Camilla. Oh che corrispondenza fra l'artista ed il poeta! Venite, e vedete!

perfusos sanguine currus: equorum insignia, phaleras monilia et stragula picta − vedete rotas ferventes ecc. di quell'altissimo Marone.

Scrivo in fretta, così poco sono esatto ed ordinato; ma Voi tutto presto porrete in ordine, se io colgo nel segno. Gran banditore sarete!

Vi stringo la mano forte forte −

Il Vro. affmo.
D. C. Sensi, Socio

D 64 D. Sensi an W. Helbig, Brief vom 11. Oktober 1869

Amico Carissimo

Corneto 11 8bre 1869

La vostra graziosa visita, perchè tanto breve, sembrami un sogno... Sappiate che ieri qui fu il Conte Vespignani, e mi assicurò che la mia lettera al Comd. Grifi fece impressione tanto, che subito si porrà mano alla riapertura in modo che il giorno 21 corr.ᵗᵉ vi possa comodamente discendere la Commissione delle Belle Arti, con alla testa, forse, dell'Emo. Pro Ministro Card. Belardi: l'accesso tanto insperato ed importante non dovrebbe questa volta fallire, avendo questo nostro Emo. Card. Quaglia commesso al Vespignani di fare all'Emo. Belardi invito speciale con preghiera ad accettarlo, purchè venga. L'invito è diretto ancora ai SS.ʳⁱ della Commissione. ...

Torniamo al positivo e al bello: voi, sono certo, verrete subito a vedere la tomba, aperta che sia.

Con la solita stima ed amicizia sono.

Corneto 11. 8bre 1869
Affmo. Obblimo Amico
D. C. Sensi

D 65 D. Sensi an W. Helbig, Brief vom 30. Oktober 1869

Amico Carmo.

Corneto 30 8bre 1869

Torno in questo momento da Civ.ᵃ Vecchia ... e ritrovo la cara v.ᵃ lettera del 27. Voi vi opponete bene dicendo che siasi smarrita la mia lettera, che realmente vi diressi. In quella vi dicevo, che l'accesso alla nota tomba non sarebbe stato difficile, dopo la visita fatta dalla Commissione, non così però il disegno delle figure, perchè la Commissione stessa partendo mi disse, che voleva consultare il Cardinale P. Ministro sui restauri necessarii da farsi, e per tutt'altro che possa occorrervi; onde da un momento all'altro, verrà, sono certo, l'ordine esplicito da Roma al Sig. Conte Bruschi Commissario. Allora vi terrò informato. Vi dicevo che in pendenza delle cose potevate provarvi ad ottenere un permesso dalla Commiss.ᵉ di Roma per disegnare la tomba, supponendo ragionevolmente che non vi fosse negato; questa domanda doveva dipendere dalla vostra perspicacia e prudenza. Mi gravano queste tardanze, che pregiudicano il pubblico interesse dell'archeologia: ma come fare?

Suppongo che Bruschi sia stato in Roma, come mi fece credere, venerdì; allora avrete parlato certamente; se abbiate concluso qualche cosa di buono, desidero saperlo. Domani potrò dirvi qualche cosa più positiva.

Vi saluto unitamente alla Signora Principessa.

Il vro.
Affmo. Canco. Sensi

D 66 D. Sensi an W. Helbig, Brief vom 15. November 1869

Corneto 15. Nov. 1869

Gentilissimo Amico

Consegno in questo momento l'autorizzazione a gentile vostro disegnatore per fare le copie delle figure sì rare della tomba, e sono di accordo con l'Avv.ᵗᵒ Bruschi per facilitare opera sì pietosa alle arti; poi ne penso di più; ma anche di questo, quando verrete; vi desidero.

Riverite la S.ᵃ Principessa, e al solito sono

Il Vro. Affmo.
D. C. Sensi

D 67 L. Schulz an W. Helbig, Brief vom 21. November 1869

Corneto den 21. November 1869

Hochgeehrter Herr Doctor!

Hiermit benachrichtig Ihnen, daß ich Sonnabend oder Sonntag mit der Zeichnung des Grabes endigen werde, bitte Sie aber wenn es irgend möglich ist, mir 5–7 Bogen Carta da Lucita zu schicken, um die Köpfe zu pausen, ich habe, da das Begräbniß Overbeck's dazwischen kam, das Pauspapier rein vergessen. Es ist aber ein höllisch uncomodes Arbeiten in den Gräbern u. gehe auch sobald nicht wieder hinzu zu arbeiten, wenn es nicht so interessante Gegenstände wären, so wäre es gar langweilig, es ist auch eine sehr interessante Abbildung – des einäugigen Kyklopen wie ich noch nie gesehen hier abgebildet. Der gute Custos della Tomba welcher mir leuchtet zur Arbeit, ist außerordentlich liebenswürdig, er zeigte mir vorgestern 2 ausgemalte in feinem Vasenstyl kleine Grabkammern, welche seit 2 Jahren aufgedeckt aber wieder überdeckt, und außer die Herr Monsignor Sensi noch niemand gesehen, sehr interessant. In Corneto herrscht jetzt eine wahre Sucht fare delli scavi, il signor Marza hat ein sehr interessanten Fund gemacht, ein Sarkophag mit Krieger ·aufgedeckt und eine Masse Sachen gefunden, eine ganze vollständige Rüstung, Schild, Lanzen, Beile usw. und der schlaue Advokato Bruschi mach nichts von einer colorirten Zeichnung wissen seines Sarkophag's.

Es grüßt von
Herzen Ihr
Louis Schulz

D 68 L. Schulz an W. Helbig, Brief vom 2. Dezember 1869

Corneto den 2. Dezember 1869

Hochgeehrter Herr Doctor!

Hiermit gebe ich Ihnen Nachricht, daß ich die Zeichnungen der Gräber am Montag zu endigen denke, und mir erlaube Herrn Prof. Henzen um einen Vorschuß von 50 Lire zu bitten, und darf wohl freundlichst bitten, wenn Sie nach Corneto kommen mir sie mitzubringen, da meine Finanzen zu Ende gehen, u. ich noch verschiedene Trinkgelder zu zahlen hab, z.B. an Bruschi's Arbeiter welche mir in dem schon gezeichneten Grab einige Arbeit und die jetzigen Gräber aufgedeckt haben.

Es ist ein ganz abscheuliches Wetter jetzt hier und in den Gräbern so höllisch feucht, ich danke unserm Herrgot wenn ich glücklich u. gesund davon komme, gestern hat der Blitz in einen Thurm eingeschlagen und viel Schaden angerichtet u. dabei 3 Soldaten sehr stark verwundet.

Es grüßt von Herzen
Ihr
Louis Schulz

D 69 D. Sensi an W. Helbig, Brief vom 21. November 1869

Cmo. Amico

Corneto 21. Nov. 1869

Sarete bene appagato dalla descrizione, che vi faremo del come si trovarono collocati gli oggetti nel sarcofago del guerriero, che si trovò innanzi la porta di una tomba, chiusa … Il designatore va piano nel disegno per la difficoltà del luogo, che contiene poco di aria respirabile, onde spesso deve togliersi dal lavoro per respirare e rinfrancare le forze. Il poco che a eseguito è sorprendente; vi piacerà e vi darà esteso campo per scrivere.

Vi sono due tombe non dispregievoli che meriterebbero di essere disegnate, amerei che otteneste il permesso dal Ministero prima che parta l'artista. Queste due tombe rinvenne Bruschi Giuseppe, sono circa tre anni, ne dette discarico; ma non si rispose nè bene, nè male: profittate del Momento.

L'artista vi farà avvisato quando sarà il giorno di venire per la verifica del suo lavoro, ch'io desidero sia al più presto.

Vi saluto di tutto cuore.

Il svo. affmo
D. C. Sensi

Abkürzungen

ASBAS	Archiv der Soprintendenza per i Beni artistici e storici, Florenz
ASR	Archivio di Stato in Roma, Atti del Camerlengato, Parte II, Tit. IV, zitiert nach Busta, Fascicolo und Blatt
BStBH	Bayerische Staatsbibliothek München, Handschriftenabteilung
CGC	Commissione Generale Consultiva di Antichità e Belle Arti
CL	Camerlengo/Camerlengato
GHA	Geheimes Hausarchiv, Bayerisches Hauptstaatsarchiv München, Abt. III, Briefe Wagners an Ludwig I.
Ny Carlsberg Glyptotek	Archiv der Ny Carlsberg Glyptotek Kopenhagen
Stadtarchiv Hannover	Stadtarchiv Hannover, Nachlaß August Kestner
WWSt	J. M. v. Wagner-Stiftung der Universität Würzburg

Abgekürzt zitierte Literatur

AnnInst	Annali dell'Instituto di Corrispondenza Archeologica
AntClass	L'Antiquité Classique
Arch.VG.	Archivio Museo di Villa Giulia
BMonMusPont	Bollettino. Monumenti, musei e gallerie Pontificie
BullInst	Bullettino dell'Instituto di Corrispondenza Archeologica
CRAI	Comptes rendus des séances de l'Académie des inscriptions et belles-lettres
DArch	Dialoghi di archeologia
Diss.Pont.Acc.Archeol.	Dissertazioni della Accademia di Archeologia
Etruskische Wandmalerei	Etruskische Wandmalerei, hrsg. von S. Steingräber (1984)
JdI	Jahrbuch des Deutschen Archäologischen Instituts
Klenze-Katalog	Ein griechischer Traum. Leo von Klenze, der Archäologe. Ausstellungskatalog München 1985
Markussen	E. P. Markussen, Painted tombs in Etruria. A Bibliography (1979)
MemAmAc	Memoirs of the American Academy in Rome
MemLinc	Memorie − Atti della Accademia nazionale dei Lincei
MemPontAcc	Memorie. Atti della Pontificia Accademia romana di archeologia
MonAntLinc	Monumenti antichi pubblicati per cura della Accademia Nazionale dei Lincei
RendPontAcc	Rendiconti. Atti della Pontificia accademia romana di archeologia
RM	Mitteilungen des Deutschen Archäologischen Instituts, Römische Abteilung
StEtr	Studi etruschi
Weege, Etruskische Malerei	F. Weege, Etruskische Malerei (1921)

Mones
Loyo
58

DUE DATE

	201-6503		Printed in USA

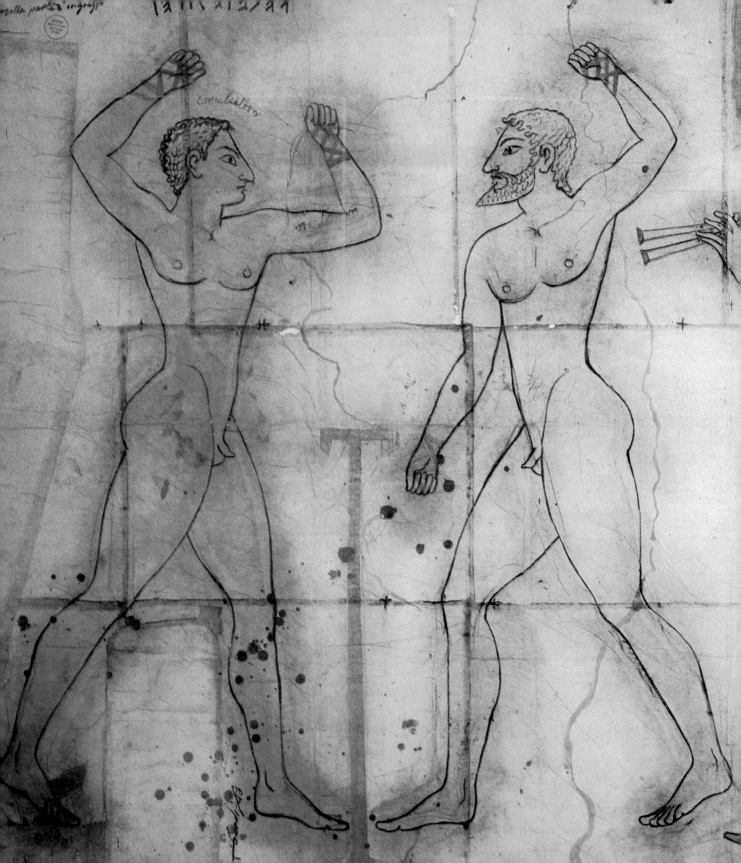